音乐教育前沿理论研究丛书
丛书主编　管建华　张天彤

变化世界中的音乐教育

[加拿大]韦恩·鲍曼(Wayne D.Bowman) 著

黄琼瑶等 译

北京市教委专项"学科与研究生教育项目"：
中国音乐学院研究生艺术实践能力培养
中国音乐学院研究生学术交流平台
中国音乐学院研究生学术创新能力培养
中国音乐学院重点学科——音乐学

苏州大学出版社

图书在版编目(CIP)数据

变化世界中的音乐教育／(加)鲍曼(Bowman, W. D.)著；黄琼瑶等译. —苏州：苏州大学出版社,2014.7(2016.1重印)
(音乐教育前沿理论研究丛书／管建华,张天彤主编)
ISBN 978-7-5672-0864-3

Ⅰ.①变… Ⅱ.①鲍… ②黄… Ⅲ.①音乐教育-研究 Ⅳ.①J6

中国版本图书馆 CIP 数据核字(2014)第 144730 号

变化世界中的音乐教育

〔加拿大〕韦恩·鲍曼(Wayne D. Bowman) 著

责任编辑 李 兵

苏州大学出版社出版发行
(地址：苏州市十梓街1号 邮编：215006)
虎彩印艺股份有限公司印装
(地址：东莞市虎门镇北栅陈村工业区 邮编：523898)

开本 700 mm×1 000 mm 1/16 印张20 字数357千
2014年7月第1版 2016年1月第2次印刷
ISBN 978-7-5672-0864-3 定价：49.80元

苏州大学版图书若有印装错误,本社负责调换
苏州大学出版社营销部 电话：0512-65225020
苏州大学出版社网址 http://www.sudapress.com

序一　鲍曼(Wayne D. Bowman)音乐教育实践哲学的

　　　新实用主义哲学趋向简析　　　　管建华 /1

序二　鲍曼及其音乐教育哲学思想　　黄琼瑶 /17

音乐教育中审美学说和多元文化学说的问题　黄琼瑶译 /1

音乐,伦理的遭遇?　　　　张鲁宁　韩启群译 /14

审美的音乐体验:多么昂贵的标签?　　黄琼瑶译 /26

重新定位"基础"来表达21世纪现实:多样性、

　　多元性、变化性中的音乐教育　　朱玉江译 /37

重新思考音乐教育:21世纪音乐学院中教育

　　研究的地位　　　　　　　　　　韦　希译 /55

音乐教育专业应该期待什么的哲学?　王吟秋译 /65

音乐实践主义的限定和基础　　　　刘咏莲译 /80

"流行"在进行……? 认真对待流行音乐　管明兰译 /108

声音、社会性和音乐:审美观面临的挑战　高晓彬译 /128

音乐链接:在新泽西州 CMENC 上的发言　于晓晶译 /153

普遍性、相对性和音乐教育　　　　王吟秋译 /163

没有绝对正确的路径:音乐教育无法拯救真理

　　　　　　　　　　　　　　　　　黄琼瑶译 /179

2005年马尼托巴省音乐教育的状况　　　　黄琼瑶译/191

哪些问题是音乐教育要倡导的答案？　　　黄琼瑶译/223

多探究,多发问,多应答:音乐教育理论化及其

　　研究的需要　　　　　　　　　　　　黄琼瑶译/227

音乐作为实践知识:从审美到实践为基础的

　　哲学思想转型　　　　　　　　　　　黄琼瑶译/243

认识音乐的多样性和差异性　　　　　　　黄琼瑶译/251

音乐、意识形态、权力与政治:后现代主义与音乐

　　　　　　　　　　　　　　　　　　　黄琼瑶译/258

音乐是什么,它为何重要？

　　——西方音乐的哲学视野概述　　　　黄琼瑶译/266

鲍曼教授与南师大师生有关音乐教育理论的

　　对话与交流　　　　　　　　　刘咏莲记录整理/274

序一

鲍曼（Wayne D. Bowman）音乐教育实践哲学的新实用主义哲学趋向简析

2006年12月，鲍曼教授受邀来华讲学，分别在南京师范大学、中央音乐学院、华中师范大学、上海音乐学院作了讲演。鲍曼教授和我们双方预先商定了四次讲座的四个题目——音乐作为实践知识：从审美到实践哲学的跨越；对音乐多样性和差异性的认识：音乐的多元文化现象；音乐、意识形态、权利与政治：后现代初步；音乐是什么，她为何而重要？西方音乐的哲学视野（讲座的主要内容简介已发表在《音乐教育》2008年第1期）。此外，按照与鲍曼教授的协商并得到鲍曼教授支持，鲍曼教授无偿提供他的部分重要论文成集出版，文集由15篇论文组成。以下作简要介绍。

本文提出，鲍曼音乐教育实践哲学的实用主义哲学趋向，可简单归纳为以下三点：

其一，之所以认为鲍曼受新实用主义哲学影响，一方面，鲍曼与罗蒂年龄段较接近，却有在北美芝加哥地区的教育经历；另一方面，罗蒂自认为影响他哲学思想的三位重要人物是杜威、海德格尔、维特根斯坦，而在鲍曼的《变化中的世界的音乐教育》中也经常出现此三位人物的思想。

其二，与罗蒂新实用主义哲学的两点特征相参照：新实用主义重申真理的主观性、相对性原则，以实际效果之有用为真理的唯一目标；再者，新实用主义哲学抹去价值与事实、道德与科学的"二元论"区别，鲍曼基本上采用了罗蒂的真理观，对真理的客观性、绝对性持批判态度；再者，也反对并解构"二元论"的哲学观。

其三，新实用主义是后现代哲学的一个组成部分，鲍曼论文的大多标题都显示出"重新定位"、"多元"、"变化"、"相对性"、"差异"，并反对或解构"本质主义"、"基础主义"、"普遍主义"等后现代哲学的特征。因此，鲍曼的音乐教育实践哲学的建构也同时伴随着激烈地对音乐审美现代性的解构与批判。

鲍曼将他授权给我们的音乐教育文集命名为"变化世界中的音乐教育"，

其命题的喻意与他所引用的杜威的思想相关,即"在不断变化的世界中,僵化总是危险的"。以下对各篇内容作简单介绍。

第一篇 "音乐教育中美学与多元文化主义的问题"① 作者明确指出了审美意识一元论和多元文化理论的多重基础之间存在着紧张对立。作者否定了存在着一种超越文化和普遍使用的对所有音乐进行体验的方式,认为审美取向是具有特定文化规定性的。如果审美自身代表着特定的文化定位,那么音乐教育所具有普遍审美的特质和超越多元文化的特质,在命题上是不能成立的。承认多元文化论就是承认多元审美论,反之,就是强行把不同文化音乐风格和流派归于固定的审美模式,这种错误的审美取向曲解了许多音乐,如爵士乐。因此,作者认为,我们不能走两条路,既以审美为普遍标准,又以多元论去并行。作者批评了音乐审美哲学将音乐与社会、历史、文化和语境的理解的脱离。当然,多元文化音乐教育将文化视野扩大到无限的范围也存在一定的问题,如果将多元价值取向理解为绝对主观性和对音乐价值的任意判断,这是音乐教育多元文化理论存在的危险。

作者认为,音乐教育要努力培育对人类多种音乐充分感受的能力,既能集思广益,又能形成独立自主的判断能力。只有采用多元文化的音乐实践,多种音乐设想和不同重点的情况下才能得到充分展开。因此,这是多元文化理论展现给音乐教育哲学的一种具有强烈诱惑力的挑战。

第二篇 "音乐:伦理的遭遇"② 文章开篇,鲍曼便引用了维特根斯坦的两段语录:

"用清晰的图画替换掉模糊的图画是否总是对的,难道那模糊的不正是我们需要的吗?""我们已经到了光滑的冰面上,没有任何摩擦,因此,从某种意义上来讲,这种条件是最理想的。但是,往往因为这个原因,我们无法走路了。我们想走路,所以我们需要摩擦。还是回到粗糙的地面上去吧!"

这两段语录所要表达的是,维特根斯坦对"明晰性"、"精确性"、"理想物"的批判。维特根斯坦前期哲学认为哲学应该追求明晰性、确定性、普遍性,到后期转向主张哲学应满足于模糊性、不确定性、个别性。因为,他发现实际的语言与关于这种"明晰性"、"精确性"、"理想物"的要求两方面之间的冲突越来越尖锐,使得这种要求有变成空洞的危险。这种看法发展到"没有与实在相符的真理、没有本体或本质的世界"③。如果将此观点运用到对审美

① "The Problem of Aesthetic and Multiculturalism in Music Education" by Wayne D. Bowman.
② "Music as Ethical Encounter?" by Wayne D. Bowman.
③ 参见罗蒂.后形而上学希望.张国清译.上海:上海译文出版社,2009:24.

现代性的批判,那么,也可以引出世界上各种文化实际的音乐与西方音乐审美的对立冲突。维特根斯坦呼吁放弃对现代性、普遍性的追求,回过头来考察语言的实际用法。正如鲍曼也要求放弃审美普遍性语言的用法,回归到考察音乐在各种社会、各种文化的实际用法,这也是音乐教育实践哲学所坚持的"音乐是人类多样性的实践活动"的观点。

关于伦理的重要性,维特根斯坦讲到:"显然,伦理学是不可说的,伦理是超验的(伦理学和美学是一个东西)。""我可以说伦理学是一种关于生活意义的研究,或者说是一种关于什么使生活有价值或者什么是正确的生活方式的研究。"①在这篇文章中,鲍曼显示出一种观点:"教育是一项道德伦理事业……音乐教育也是一项道德伦理事业。"鲍曼认为,自"启蒙工程"以来,"美学"经验逐渐从道德伦理经验中脱离出来,但这一举动不仅解除了诸如音乐之类事物的伦理责任,也正因为如此,它剥夺了音乐在这些方面的重要性和意义。"审美"的独特领域出现了,它富有个性、主体性、内向性和自律性,而这些特征大都是通过其与"社会"事物的分离而界定的。

鲍曼认为,当我们将"教育"与"训练"一词做全面而细致的分析时,这两者的差异是明显的。在提供指导时,"训练"所要达到的目的是相对客观清晰的,是被准确无误、毫无争议地指出来的,而教育的目的往往是不确定的、变化莫测的,教育能够抓住机遇并从中获益,教育能够培养一种在任何情况下都可以有效发挥作用的个人习惯、品性和性格。我们不能将精力只放在培养学生的音乐教养、审美情感,甚至是音乐技艺上,至少我们必须关注那些受教者通过亲身的音乐情感体验后会成为怎样的人。我们要关心学生们通过学习所形成的性格、态度、品性。教育的最终结果可能会否定甚至抛弃那些起初是教育目标的技术、信仰和想法。教育是一项道德伦理事业,尤其与人们的性格、特性、情操的陶冶和思想的转变有关,同样,音乐教育也是一项道德伦理事业。承认并保持音乐和音乐教育的有关伦理方面的品质,可以使音乐教育者的学生重新回到"坚实的土地"上,承认并保持音乐伦理性将会在我们所认为的音乐课程、音乐教育、音乐学习、音乐评价和音乐研究方面受到的挑战,这将会在音乐教育特性中的方方面面得以体现。

鲍曼初步提出了音乐教育作为道德伦理事业的几点初步意见。第一,亲身体验音乐情感有助于形成个人的习惯和性情,同时能够培养一种善于处理实际事件和特殊情况的性格特点。第二,音乐是一种社会的和跨学科的事业,基本的原则是要对音乐之外的事物能够做出正确的反应,要传承在"音乐

① 参见涂纪亮.维特根斯坦后期哲学思想研究.南京:江苏人民出版社,2005:341、338.

领域"内需要的一种相互性、开放性、相互合作、相互尊重、正义感。第三,音乐引导人们如何实际有效地利用音乐知识和技巧,在理论转化成实践的过程中获得激励和指导十分重要,学生与老师之间的关系,就是一种道德伦理关系。第四,音乐需要一种对自身及自身利益之外,对物欲、技巧和实际之外的事情持有关爱、关心和负责的态度。第五,音乐承认并尊重优异的标准。第六,音乐最重要的成功之处是不仅个人能够从中受益,从事并献身于音乐及其发展事业中的整个社会都能从中受益。第七,音乐要求我们积极投身于创造和维持一种社会体制的实践中去。简言之,音乐体现着一种社会模式。

第三篇 "审美音乐体验:多么昂贵的标签?"① 该文是为考斯迈耶的新书《性别与审美》艺术中的某些论题有感而发,他质疑"审美的中立性和普遍性",并从性别、阶级、国家和历史背景及政治来反思这种审美性,考斯迈耶认为,"审美这一词汇在18世纪首次使用于哲学领域,用来描述认知过程",这种认知过程是从体验得来的直接感悟,没有经过由普遍知识构成的理性抽象归纳过程。而当代理论中"普遍性的理念已经被特定背景的价值观和对社会和历史情况的关注所代替,没有给普遍性留下任何余地"。

鲍曼一针见血地指出,我们已日益意识到审美原理对音乐学习的有益之处是对文化的建构,而不是"审美"观点所说的对音乐内在本质的建构。

第四篇 "重新定位'基础'来表达21世纪的现实:多样、多元、变化中的音乐教育"② 现代音乐教育的"基础"是有确定性,增加内容的活力性以及本质上的技术性。基础是普遍的、持久的、稳定的。从后现代视角来看,现代性是一种线性的、稳定的知识结构,而后现代知识既不是绝对的或普遍的,也不是永恒或基础的,而是被建构在不可通约性和不可决定性以及不完全性之中。后现代驱使我们对那些建构在公认的稳定性和永恒基础上的合理性的信条持怀疑态度。从实用主义的角度来看,正如杜威所言,音乐教育要发展学生持续不断的才能和性情,以此,真正的音乐教育事业才会涉及利于成长和变化的才能和气质的发展,这种教育成长的目标才是可持续发展的。

从批判理论的角度来看,在音乐教育的基础问题上,批判理论的目的是帮助将真实的基础和看似真实的基础区分开来,并学会提问,如某些知识或哲学方面的基础地位的属性到底在给谁服务。

从实践的角度来看,在音乐教育中,技术方面的手段和目的已经变成实

① "Musical Experience as Aesthetics: What Cost Label?" by Wayne D. Bowman.
② "Re—Tooling 'Foundation' to Address 21st Century Realities: Music Education Amidst Diversity, Plurality, and Change" by Wayne D. Bowman.

践的标准,它是由规章、技术或准则所指导的行为,而我们承认实践是由以道德识别能力作为指导的行为组成。在实践的传统特性和创造性或动力产生的发展中,有一个内在的张力。如实践哲学的代表人物之一埃利奥特所言,实践课程是相互作用的,不是线性的;是与具体环境相关的,而不是抽象的;是与具体环境相对的,而不是绝对的;是灵活多变的,而不是僵硬死板的。音乐的教育都不是商品货物,它的实践要合乎道德的政治范围,这里我们有义务讨论作为实践的音乐和音乐教育基础的问题。

那么,我们如何定义"基础"一词,我们需要何种基础?

我们需要改进音乐教师的教育课程,尤其是基础的研究,应当使它们更加适应诸如相对、多样、多元、变化以及各种各样的各种富有建设性的提议之类的现实状况。音乐教育需要的是灵活的、友好的、能够顺应变化与改革的基础。如果基础与音乐世界的相关事宜有诸多联系的话,那么,应将研究的重点放在声音、人、仪式活动、技巧这几个方面,而音乐技巧并不能构成音乐教育领域的全部。基础教育不应该主要是为获得知识技能,而应考虑伦理标准和实践的定位。基础教育的最基本的目标应使音乐教育的学生能够在多变的世界里有创造性,这里讲的音乐教育的学生应指那些关注21世纪音乐及教育实践的可持续发展的学生。它不能局限于"怎样做"的技术层面,而应该进入一种实践的道德的活动场所。我们需要一种实践的转型,因为它将可在很大程度上改变我们思考音乐、教育与音乐教育的方式,而这样的转型产生的前提是我们要积极去做具有意义的事情。当然,实践的本质将是需要坚持大量的工作,这其中的要点是引导学生们进行批判性的实践:在进行音乐教育的实践中,帮助他们用不断变化的哲学观、批判理论和策略眼光来认识实践。

第五篇 "重新思考音乐教育:21世纪音乐学院中教育研究的地位"[①]

该文指出,以前音乐学院将"音乐的学习"简单理解,并且在很大程度伴随着对于音乐专业知识与技巧掌握的终极目标,但是,音乐学习并不是纯粹中立的,这种学习没有充分考虑音乐教育的意义。

我们要将音乐教育作为一门学科,它的职责不是教授和学习音乐,而是要确保实现音乐学习的教育潜能。因此,在音乐教育事业中应加强明确音乐的内容,以保证教育范围和课程设置能够培养受教育者的音乐观、音乐气质和音乐才能。

① "Re—Thinking Music Education:The Place of Educational Study in the 21st Century Music School" by Wayne D. Bowman.

第六篇 "音乐教育专业应该期待哲学什么?"① 作者联系他的著作《音乐的哲学视野》一书对音乐的哲学与音乐教育的学习进行了阐述。如,我们相信哲学什么,它对音乐教育的意义,以及对普遍化、绝对化标准的质疑,如音乐的"审美"、"艺术"、"音乐性与非音乐性"、"纯粹结构性音响的音乐"等。最后,作者提出了几点希望和看法:

1. 音乐是一个独特的、巨大的、有力的建构世界、自我、社会的半逻辑工具;

2. 音乐最重要的特征,是它对声音和发出声音的体验的根源;

3. 关于音乐和其意义的论述需要为身体、声音以及人在音乐体验中表现的独特方式保留一个突出的位置;

4. 对我们目前努力的哲学方面有更强烈的关注;

5. 强烈要求在哲学与音乐教育研究者之间建立一个坚强的同盟,并时常相互交换意见。避开哲学基础的研究以及忽视经验的哲学家同样如履薄冰。

第七篇 "音乐实践主义的限定和基础"② 弗朗西斯·斯巴斯赫特以历史的观察对音乐教育进行反思,曾经写过一篇"音乐审美的限定和基础"(1987),作者是加拿大多伦多维克多利亚学院哲学教授,曾担任过美国美学协会的主席,美学方面的著作有《审美的结构》(1963)、《批判的概念》(1967)、《艺术理论》(1982),他还是《新格鲁夫音乐与音乐家词典》中"音乐美学和音乐教育"词条的作者。③

艾尔普森是路易斯维尔大学的哲学教授,发表过许多美学理论和音乐美学以及音乐即兴、爵士音乐及教育和音乐价值论的文章。他是《视觉艺术哲学》(1992)和《审美的艺术批评》的主编,1987年主编了《什么是音乐?——音乐哲学导论》一书,该书分为三个部分:音乐美学的范畴,音乐与意义,创作、演奏与歌唱的研究。论文介绍了艾尔普森、斯巴斯赫特以及埃利奥特的音乐实践主义的论点。④

艾尔普森认为,音乐哲学应该被看作是对与音乐创作、理解和评价相联系的实践,以及对如此实践存在的社会、制度以及理论背景的理性理解,对音乐实践充分并恰当的理解涉及探索音乐的社会、制度的理论背景,它关注的范围大大超出了音乐本身的范围。音乐哲学必须在很大程度上考虑音乐实践,以避免把某一特定音乐实践的特点当作音乐整体特点的常识性错误,用

① "What Should the Music Education Profession Expect of Philosophy?" by Wayne D. Bowman.
② "The Limits and Grounds of Musical Praxialism" by Wayne D. Bowman.
③ Edited by Philip Alperson:〈What is Music?〉, The Pennsylvan State University Press, 1987.
④ Edited by Philip Alperson:〈What is Music?〉, The Pennsylvan State University Press, 1987.

"美学"术语来指音乐的性质和价值的尝试,正是犯了这种常识性错误。艾尔普森认为,音乐教育的观念必须与通过音乐手段进行教育的观念相连接。

斯巴斯赫特认为,审美描述把实际上是一种规范性的趣味理论当作普遍适用的理论,这种理论强调音乐的理性和训练有素的知觉超越其他从事音乐的模式之上。音乐存在于不同的实践中,因此,我们不能精确地说音乐是"一门艺术",而是有各种不同的音乐和不同的音乐艺术。同样,把音乐称为一门"艺术"也倾向于把它放在所谓的"美好的艺术"中,这一艺术分类在文化上和历史上是具体的,而且在某种程度上是武断的。在各种不同文化的音乐实践中,有些音乐实践明显激发了行为;有些则仅仅吸引参与;有些促进团结;有些则满足沉思的需要;有些寻求指称、描写或辨别;有些让人深深地感动和充满感情;有些主要是装饰性的;有些明显地服务于实用目的;而有些是为了情感的净化与放松。声称某一种音乐实践比另一种好的观点不可能有不偏不倚的理论基础。

埃利奥特认为,各地的音乐"在本质上"都存在他称之为的"过程性知识"之中,这是一种包含行为的技能,同时也包含一种组成"音乐注重能力"的要素。过程性知识、音乐注重能力,或技能是所有音乐实践的核心。

最后,鲍曼在比较区分前三位学者的哲学差异后指出了他们的三个共同之处,即实践哲学强调的三个基本观点:第一,音乐实践是思想性行为;第二,抽象概括必须通过实践的检验,从而避开对音乐的本质和价值进行优选和绝对化的陷阱;第三,实践的观点承认实践的"时空性"和多样性,即音乐实践出现并植根于多样的并且是基于人的社会参与的互动。实践哲学把音乐的社会性存在看作是音乐整体的一部分,这就保证了判断什么是真正的音乐考虑范围的广度,涉及社会的、仪式的、道德的甚至政治的范围。音乐是多维的、流动的、多义的和不稳定的。相应地,把音乐的所有价值缩减为"美学"价值的努力是错误的。鲍曼认为,实践主义对音乐哲学的重新定向起了很大的作用,其思想是开放性的,它认为音乐是许多事物组成的,并且为许多功能服务。这导致了必须对音乐进行多样化的描述,它对音乐多样性和多维性的认可和接受与长期困扰音乐哲学的"笨拙的唯心实在论"和普遍主义形成受褒贬的对比。

鲍曼对埃利奥特的音乐教育是多元文化的观点是认可的,他认为,作为一种音乐教育理念,多元文化论应该来自对各国人民压迫、理解及分享的关心,而不是来自于对充分认识泛音乐的兴趣。对世界音乐文化的关心必须出自对它的人民的关心。这也是对实践主义观点的一种合理拓展。鲍曼认为,实践主义的转变为重新定义音乐教育提供的一个重大的机会是,人们重新认

识到音乐教育明确致力于道德升华的社会变革,这一变化允许我们针对处于当前学校和当前社会较为边缘的音乐教育做些有意义的事情。

最后,鲍曼强调了实践主义哲学思想作为音乐教育哲学的不足。他认为,虽然这个视角很明显,但也许是最有挑战力的一点,音乐教育并不是关注音乐,它还关注学生,关注老师,并且关注我们希望共同构建的社会形态。因此,虽然音乐教育的哲学需要重论音乐的本质的价值,以及它们对音乐教学法的影响,但是,音乐教育要做的事情还很多。它必须探讨我们希望通过音乐教育培养何种人。这就需要我们认真思考道德和政治问题以及教育哲学,还需要认真思考实践主义作用之外的思维和分析工具。

第八篇 "'流行'在进行……? 认真对待流行音乐"① 该文指出,当今学校的音乐教育活动与学生的校外音乐生活是一种"分离"状态,如丹尼尔就指出了这种分离的怪异现象。如果学生的校外音乐生活主要在于在互联网买卖的、晦涩的、蹩脚的歌曲的 MP3 的文体或者在俱乐部和朋友跳舞的话,那么,学习单簧管的音乐课就显得相当怪异了。

第九篇 "声音,社会性和音乐:审美观面临的挑战"② 该文开始处作者引用了弗朗兹和莎宾娜对音乐的两种完全的不同感受,正如一句谚语所言:某人感到的是佳肴,另一人感到的却是毒药。该文作者提出了一种观点:音乐的特性和价值在于它在声音方面和社会方面的特性,两者不可或缺。但是,长期以来,音乐教育对普遍审美理论的迷恋已使我们对音乐独特性的理解变得迷惑不清,也妨碍了我们正确认识音乐对人类做出的独特贡献。作者认为,审美的基本原理已成为一种分拣设备:这一部分具有审美价值和反馈,那一部分则是"剩余物资",只有审美价值才具有教育意义,才是音乐的实质。这种观点对作为艺术品的音乐颇为偏爱,却阻碍了人们将音乐作为一种文化过程去理解。

在文章第四部分中,作者认为:如果仍将音乐教育作为审美教育来理解和追求,不仅目光短浅,而且是错误的。音乐是一项具有重要意义的社会事业,绝不可掉以轻心。音乐教学中的政治性和政治影响不仅是局部的,而且是贯穿其整个过程的。与审美教育的原理和原则相反,教授音乐不仅仅只是传授人们所谈的审美感受,它是一项政治和道德教育的事业。

作者认为那些冠冕堂皇的"正规"音乐教育是建立在"音乐教育就是审美教育"这个原则基础上的,这种教育掩盖了人文作用的人类交往在音乐活动

① "Pop Goes… ? Taking Popular Music Seriously" by Wayne D. Bowman.
② "Sound, Sociality and Music: Challenges to the Aesthetic Vision" by Wayne D. Bowman.

中所占据的中心地位。音乐教育还应使学生成为对声音环境负有一定责任的管理员。声音和音乐的过剩带来的是贬值,过量的声音使人的听觉和感觉变得迟钝,正如我们中国哲人老子所言:"五色使人目盲","五声使人耳聋",由于音乐是文化性的,具有社会性的,它还是一项政治事业,具有改造人思想的潜力。音乐教育对多元性和模糊性不仅仅应该是接受或默认,而且应该鼓励和尊重,因为这些特性不仅体现了音乐的性质,而且多元化本身就是一种非常值得推崇的社会模式,既然音乐教育这一行在文化建设的过程中承担了重要的使命,它就不应该把自己的工作的努力局限在学校范围之内。该文提出的观点说明,不同的音乐与不同的个人在教育上担当举足轻重的角色。而现存的音乐教育体制却对这种使命没有任何认识。只有当社会性的音乐价值观与学院化音乐价值观之间的辩证交流成为音乐教育的特点之后,音乐教育才能发挥作用,将人文作用从商品化与重复性的毁灭性程度中解放出来。

第十篇 "音乐链接"[①] "链接"是当今音乐生物学、神经认知心理学中的重要概念,涉及神经细胞的神经系统的链接,而"音乐链接"概念是超越了音乐审美心理主义界限的链接。"链接"一词出自于化学中链锁反应或链式反应的概念:由一个单独分子的变化引起了一连串分子变化的化学过程。计算机网络信息也常用"链接"。作者认为,音乐存在着链接,音乐与教育界中的其他学科存在着链接,与其他的文化、人、社会也存在着链接。由此,他提出:音乐链接如何具有教育性?以何种程度相互教育?在何种条件下链接教育?这一系列问题,对于人与教育是极为深刻且主要的问题。

第十一篇 "普遍性、相对性和音乐教育"[②] 鲍曼在该文的注释中写道:"我对罗蒂学说的研读对本文有很大影响,在此主要列出三部:《随机性、反讽与协同性》(1989);《客观性、相对主义与真理》(1991);《海德格尔和其他哲学家》(1991)"。该文分为五个部分。

首先,该文指出了"普遍性的本质"的观念无形中给极其多样的音乐及音乐作品赋予了一种单一性特征,它使我们区分音乐与非音乐,好与坏,值得教授与不值得教授的音乐。

其二,与其不同的相对论、实用主义和现实主义作为替代本质、绝对和永恒真理,将创造出更适于意义深远的音乐活动多样性的哲学方向:这一方向着眼于描述(人文科学的方法)而非指示(科学程序),容纳且尊重多样性,承认人类利益和实践的常变属性。

[①] "Music Connects" by Wayne D. Bowman.
[②] "Universals, Relativism and Music Education" by Wayne D. Bowman.

其三,阐述了"多数、虚妄和标准性"与音乐相对主义的关系,指出对相对主义的误解,其中之一就是不可比性。音乐相对论的比较在于我们各自的话语领域(框架阐释、价值假定、音乐实践)在什么程度上或层面进行相互比较。此外,还要承认并抵制将相对论主义学说变得绝对化的倾向,以致成为虚妄的多数或失去相对标准。

其四,"我者与他者",每一种文化都存在"我者"和"他者",我者必须通过他者的建构,对西方文化也不例外。如果仅以自我为中心,排斥他者,就无法超越文化适应狭隘性的最佳机会,就不可能承担开放、宽容、多样性、多元化的差异的主张。用一种我者的普遍性来建构音乐世界的存在,正如"作者引用罗蒂的话,当你通过一种语言为存在建一栋房屋时,很自然地你就放弃了许多其他的理解存在的方式"。

其五,"差异中的专业一致",作者指出,音乐教育一直在音乐属性和价值中寻求职业的一致性,这无可厚非;但其错在相信其中任何一方像我们以前所学的哲学一样单一。然而,"教育"和"音乐"都是有着多种有效意义的开放式概念,与环境相关,受制于变化。音乐教育所提出的一系列多样化和相互间有分歧的实践不可能被一种单一的、一元的理论所统领,也不可能由一个单一而广泛的基础所支撑。

第十二篇 "没有绝对正确的路径:音乐教育无法拯救真理"[①] 该文的标题中,鲍曼借用了罗蒂"拒绝拯救真理"一词。作者在文中指出,按实用主义的观念看,人类活动的结果和意义是变化的、多重的、分裂的,常常是不协调和对立的。作为人为的喻意音乐和教育的行为是多样的、不停变化的、与环境相关的、因人而异的。要对此进行预测就需要考虑到环境、地域和各人的实际情况。因此,无唯一真理的路径,没有与实在相符合的真理的音乐教育。正如鲍曼文中所言,音乐和音乐教育不是无条件的好,它们也可能是有害或有益的。

第十三篇 "2005年马尼托巴省音乐教育的状况"[②] 该文叙述和评估了鲍曼的工作与教学所处省份的音乐教育状况,讨论了基础音乐教育、合唱音乐教育、器乐教育以及教师培训,其中指出了课程设置的大纲太陈旧("审美"教育全盛时期的大纲),它狭隘地对课程的限制和令人质疑与对教学的限制使人无所适从。它出自于音乐学习的审美价值观与诉求时常引起对其合理性的质疑。

① "No One True Way: Music Education Without Redemptive Truth" by Wayne D. Bowman.
② "The State of Music Education in Manitoba, 2005" by Wayne D. Bowman.

第十四篇 "哪些问题是音乐教育要倡导的答案?"① 倡导音乐教育是北美及国际音乐教育的一种惯例,它带来了对音乐教育事业的促进,同时也存在一定的盲目性和局限。作者指出并回答了三个问题:什么是倡导?音乐的价值是什么?以及这与教育有什么关系?

第十五篇 "多探究,多发问,多应答——音乐教育理论化及其研究的需要"② 作为音乐教育研究者,我们怎样对待音乐教育是一个极其重要的事项,因此,研究工作应当落实在所有音乐教育工作者的工作内容中,并在他们的职业生涯中不断地得到优化和提升。

什么样的习惯和认知是有利于音乐教育的。鲍曼提出了以下几点:

1. 研究工作一定不是方法论研究;
2. 研究的结果不可能被视为行动方案;
3. 我们的研究努力不能变成事先预设好的学科和精密度的改进;
4. 问题(真实的问题)一定存在于研究求证的核心之中;
5. 我们的课程设置和专业实践养育和维持了什么样的研究习惯;
6. 音乐、教育和研究每一项都是人类实践,而且一直在变化着,甚至还在构建中;
7. 把音乐与生活分开(与政治分开)不仅是犯了严重错误,其本身是具有政治结果的政治行为;
8. 我们需要更加接近地观察人们如何运用音乐,以及通过运用音乐培养了什么样的习惯(也可说,通过音乐行为),他们变成了什么样的人;
9. 我们需要学会用我们使学生和社会大众的生活产生了什么样的变化的方法来衡量教育和研究行为成功与否;
10. 我们研究努力的价值最终必须通过学生和社会大众的音乐生活有无持续改变来衡量。

以下是鲍曼在南京师范大学所做的四个讲座的主要内容简介(载《音乐教育》2008年第1期,由黄琼瑶译)

第一讲 音乐作为实践知识:从审美到实践为基本原理的哲学思想转换 鲍曼认为,实践哲学影响的理念拒绝或抵制将音乐教育视为审美教育是相等的主张。首先,支持音乐和音乐教育实践学说就是坚持音乐和教学是多样性

① "To What Questions is Music Education Advocacy the Answer?" by Wayne D. Bowman.
② "More Inquiring Minds, More Cogent Questions, More Provisional Answers: The Need to Theorize Music Education—and Its Research" by Wayne D. Bowman.

的人类实践活动。

概括地讲,参与和体验音乐是人类行为和相互作用的形式,他们是多元的、不同的和变化的,他们是集合的和不断任意发展的。

鲍曼指出,审美这一词汇是18世纪中期在欧洲出现的,他批判了康德主体性哲学即无论何时何地,凡是有音乐审美能力的人体内都有一个"装置"去感悟美。审美哲学以审美的方式听音乐的能力构成了最具音乐性的对音乐作品进行反应的方式,所有其他的(听以外的)都是审美以外的,因此是音乐以外的。人们独自地专注于声音的形式与结构,并单独地应答所听到的声音。鲍曼认为被那些方法排除在外的事情恰恰都是与音乐有关的最重要的、最强有力的和最有兴趣的事情,最真实的事情,是十分有价值去学习、实践和教授的。

实践哲学在亚里士多德那里称作实践智慧,它是一个与民族道德判断能力相关的内容,而音乐教育的技术实践与实践智慧相脱离了。当今的实践哲学尝试给这个术语赋予更现代的意义。一种是将音乐理解为理论和技术的事情或教学;另一种将音乐理解为实践智慧,以及作为音乐的行为和有民族道德判断所指导的使命或教学,这些问题是比音乐教育历史上任何时候都更急切地需要给予回答的问题。

音乐教育实践哲学认可把音乐参与作为一个其结果是充满智慧的活动,这其中包括个人的、社会的、政治的、实际的等。它是把音乐确认为一个基本的社会和文化过程。它开发人的音乐概念、音乐素质、教学素质,它包括了大范围的社会关注,而这些关注在审美传统的音乐教育上被称为是音乐范围以外的事物而被抛弃。

从哲学的观点看,实践哲学试图找出音乐实践多元化和多样化的认识与关注方式;从课程的观点看,强调用多变的方式参与多种不同的音乐而达到各种不同的目的,要意识到音乐教育主要是从事有意义的音乐行为,而不是被动地欣赏别人的行为;从标准的评价上来看,重点不是集中在技术标准与程度有多高上,而是集中在关注民族道德标准上。

实践智慧为取向的音乐教育将寻求证明实践知识对人类生活质量的完整性和重要性(由民族道德判断所肯定的行为)。它是在一个不断运动和变化的世界中,实践哲学的支持者坚信,僵化总是危险的。

第二讲 对音乐多样性和差异性的认识:音乐的多元文化现象 在当今经济全球化文化多元化的时代,音乐和音乐教育在范围上比传统上西方所使用的音乐和音乐教育概念更加广泛。音乐实践哲学的显著特点,就是音乐参与的社会与文化性质和对其基本原理的多元、变化和流动过程的认可。音乐

是复数的(Musics)而不是单数的。总之,多元文化音乐教育最重要的教育潜能(涵义)以及教学意义,是培养学生在区别和差异中宽容而有效地学习,培养出认同和共享群体的兴趣和思考的批评性视野。

第三讲　音乐、意识形态、权利与政治:后现代思想初步　后现代观点的一个普遍深入的特征是它们对中心论、确定论、概念稳定论和单一意义的否定,它已经开始对音乐、音乐教育本质和价值的体验认识进行否定的方式。

对后现代状况的最初见解都必须从对现代主义和现代事物的理解开始。现代主义时期的特征是注重释放个人的力量,它根植于信仰的进步,对人性理解的进步以及创造一个更公正的平等世界的力量。基于这些观点,哲学和音乐之类的事物曾经是进步的、一元的事项,朝着更加真实、美丽的方向快捷地进化。所以,现代意识的主张是一元的、一致的和普遍的。现在,后现代学说放弃了所有的这些主张,它所提出的倡导直指如同奥斯维辛集中营里的暴虐,这些暴虐是认同受理性思想支配的推理,认同音乐品味就是他们的品味和偏爱优越感的令人难以信服的证据。对于中立的和客观性的主张,不仅是出于推理还是行动,或者是出于对所谓的审美的偏爱,都是谎言;都是出于私利的、带有倾向或有成见的主观的动机,这些现代的等级分明的和普遍的主张是那些特殊阶层的人们为了确保他们的对社会政治的控制与权力而创造的,以作用于他们的特殊兴趣。那些普遍意义的、全无主观倾向的主张过去是(现在仍然是)神话,是为服务于那些编造这些神话的人们的社会主张而创造的。从这里可以领会到,就传统的、基于现代主义审美意识的感受而言,这种论述呈现出了一个巨大的变化。当然,伴随着这个巨大的变化,音乐教育工作者同样也面临着戏剧性或巨大的挑战。后现代主义的问题是"音乐的'好处'在哪里,以及是对什么人而言",而不是"音乐真的'好'吗"。后现代主义不是在询问哪个或什么音乐被用于教学,它总是在询问"谁的"音乐被用于教学,因为复数的音乐和音乐含义都是由个人或个人组成的团体的创造。

现代主义的方法是确定特权的学术观点、确定的权力结构、确定的权威主张,等等。总之,就像我们已经认识到的一样,它的核心是音乐含义的客观性、固定性和可靠性的观点,另外,观点的统合与一致、人群特定的统合与一致、人性的统合与一致,等等。后现代主义打破了这些一元的、统一的、纯粹的、连贯的等等主张。后现代主义"自身"并不是预定的、指定的或是已然的事项,相反,它是一个搭建,是社会化的产物,是习惯以及权宜之计的建构。它不是一元的,而是多元的、变化的、矛盾和综合的。

鲍曼认为,后现代时期是一个事实,或是一种需要研究的力量。他提出问题的非凡能力是音乐教育界的一笔重要且潜在的财富。

第四讲　音乐是什么,她为何重要？西方哲学视野的概述　此讲座主要请鲍曼对他的著作《音乐的哲学视野》(1998)一书作介绍。

鲍曼讲到,在此书中采用了一个观点,就是从各种不同的视野和角度出发来研究音乐的本质和价值,避免将音乐的观点置为"一成不变"的事物。音乐不是那种存在着一成不变和天衣无缝的哲学理念的事物,而只能从各个可能的角度去观察它。全方位观察的视野是所谓上帝的视野,人根本不具备这种视野。

该书以论述柏拉图和亚里士多德的音乐思想开始,他们对音乐的认识极为认真,并认为音乐具有极大的力量,音乐对于他们既不仅仅是娱乐,也不是应对烦恼的解闷,相反,它是个人和社会生活的重要组成部分。音乐教育不是保留在有音乐天分的人们之内的特殊的研究领域,它是面对所有自由人的基本教育形式。因此,我们会问,与过去相比较,我们"现代的"哲学和教育实践有多少先进性？我们已经失去了什么？怎样失去的？我们社会大致的状况如何以及为什么会这样？

在西方,唯心主义哲学一直有着巨大的影响,唯心主义音乐哲学的重中之重是建立音乐介入某种"审美认知"的方式。一种充满思考的独特方式,把音乐界定为对认知或感悟的特殊方式的尝试,一个即刻"充满感情"的,但是区别于"单纯"感官或肉体体验,这些都是典型的唯心主义。它最值得注意的和最有影响力的是审美感知和审美价值,在其中艺术价值直接创造出来并且是高水准的。

"审美"版本的音乐教育使音乐价值以概念化方式诞生的时期是处在巨变的历史时期,值得注意的是所谓审美敏感性的首要任务是以优越的品位方式出现的,并受到中上层阶级的追捧。审美学派要把好音乐从粗俗的和感官的品味中分离出来。这种音乐价值等级的分类是心身二元论。它是唯心论参与的重要的特点。它们形成了"严肃""艺术"音乐与"通俗""民间"音乐之间进行区分的基础。这个区分也牢固地建立在主体与客体相互排斥的观念之上(另一种唯心二元论)。"音乐为音乐而存在"和音乐内在的并固有的含义也是审美取向的典型观点。

现象学绕开了唯心主义对理论和实际进行分离的弊端,面对实际进行反思。最近,传统音乐审美学说已经让位于新的学说,这一学说认为音乐总是,并且已经是一种社会现象,基于这些观点,音乐不仅是存在于文化之中,音乐本身就是文化。该书最后,鲍曼通过介绍女权主义和后现代思想对音乐的批评来结束全书。女权主义和后现代思想不是把音乐看作有形的主体或供审美的客体,而是把音乐作为人类的行为。这种学说涉及的观点和影响因素是

众多的,在其中音乐的意义是社会建构的,受到了强烈的社会政治的影响,并直接与社会权力相联系。总之,这个时代对于音乐教育哲学是激动人心的,随着多元论、相对论、行为论以及实践哲学等的出现,对音乐教育的挑战比以往任何时期都要强烈。

鲍曼著作《音乐的哲学视野》(1998)主要内容目录:
1. 音乐与哲学
2. 音乐作为模仿
3. 音乐作为符号或观念
4. 音乐作为自律的形式
5. 音乐作为象征
6. 音乐作为体验
7. 音乐作为社会的和政治的力量
8. 当代多元视野①

结 语

鲍曼音乐教育的实践哲学与传统实用主义哲学也有着紧密联系。根据实用主义哲学家威廉·詹姆斯的解释,实用主义源于希腊词,意指 action (行动),practice (实践、实行) 和 practical (实际的、注重实效的),这两个词都源于希腊词。由此词源可以看出,实用主义与音乐教育实践哲学是有一定联系的。当读者阅读完鲍曼的文集后,可以从威廉·詹姆斯对实用主义的解释中发现鲍曼的音乐教育哲学以及新实用主义与实用主义的联系。他讲,"一个实用主义者坚决而彻底地背弃许多为专业哲学家所看重的根深蒂固的习惯。他背弃抽象的和不恰当的东西,以及口头上的解答,糟糕的先验性的前提,固定不变的原则,封闭的体系,以及伪称的绝对、独创之事物。他转向具体而恰当的东西,转向事实、行动与影响力。这意味着经验主义的倾向占据优势,唯理论的倾向被真诚地放弃。它意味着户外的阳光,自然的种种可能,这与教条、虚假和声称真理的不可改变性是彼此对立的……"②

从历史的考证来看,实用主义最重要的人物杜威生活的时期:1859—1952,新实用主义代表人物罗蒂生活的时期:1931—2007,前者思想形成的时期正好是美国社会从农业社会转向工业社会的年代,而后者思想形成的时期

① "Philosophical Perspectives on Music" by Wayne D. Bowman Published by Oxford University press,1998.
② 刘荣跃.我生活之目的.北京:东方出版社,2007:253.

正好是美国社会由工业社会转向后工业社会的年代。可以这样讲,实用主义和新实用主义的出现是美国社会转型中哲学与教育在文化功能中的重新定位。因此,音乐教育实践哲学的出现与实用主义在美国的复兴同理,它是美国从工业社会向后工业社会转型中音乐教育在文化功能中的重新定位。正如十八世纪欧洲工业社会中审美主义运动所产生的音乐艺术的文化功能定位同理,都是一种当时社会存在的"效果历史"(伽达默尔语)。由此,音乐教育的实践哲学以及它的实用主义趋向对于当前正处于文化转型的中国社会文化建构中的音乐教育发展,是一个不可忽视的,比起18世纪艺术审美主义来讲,是更具现实意义的哲学参考体系。

(管建华)

序二

鲍曼及其音乐教育哲学思想

韦恩·鲍曼博士(Dr. Wayne D. Bowman,加拿大布兰顿大学音乐学院教授),他是活跃在当今国际音乐界及音乐教育领域的音乐教育家和音乐哲学家。作为对后现代时期多元文化音乐教育及音乐人类学的积极倡导者,鲍曼博士的视野涉及哲学、音乐哲学、音乐教育哲学、爵士乐教学及音乐表演研究等诸多领域。

一、鲍曼博士的简历和学术思想

鲍曼博士出生在意大利一个激进反战的牧师家庭,生长在美国中西部,1981年移居到加拿大生活。1969年,结束大学生活的鲍曼作为长号演奏员并兼乐队配器工作,参与一个由11人组成的摇滚/爵士乐队进行各种风格的旅行演出达三年之久。婚后,鲍曼偕妻子到欧洲旅行,然后回到大学继续读书。1974年,在完成了音乐教育学士(B.S)与硕士(M.S)后,身为职业长号演奏家的鲍曼与著名的美国演奏家托米·杜塞(Tommy Dorsey)、沃理·考维腾(Warren Covington)、里斯·埃格特(Les Elgart)等人在芝加哥的一个歌舞团工作。他首次获得的职位是低音铜管乐队和爵士乐队的指导,其乐器包括长号、次中音号和大号等。

1981年,鲍曼在美国伊利诺斯大学获得了教育博士。在师从查尔斯·雷昂哈德(Charles Leonhard)、亨瑞·勃劳迪(Harry S. Broudy)和约翰·加维(John Garvey)攻读博士学位期间,深受审美教育运动的影响,他的题为"隐喻感知,音乐体验和音乐教学:迈克尔·普兰尼音乐教育思想的意义"(Tacit Knowing, Musical Experience and Music Instruction: The Significance of Michael Polanyi's Thought for Music Education)的博士论文是基于他对哲学家兼物理学家迈克尔·普兰尼的音乐及音乐教育思想的理解与认识而完成的。

在长期的职业生涯中，鲍曼博士历任美国众议院堪萨斯市音乐执行官（1974）、北卡罗莱那州马斯希尔学院（Mars Hill College）音乐教师（1974—1978）、伊利诺州立大学研究员（1978—1980）、北卡罗莱那州马尔斯希尔学院音乐教育助理教授（1980—1981）、加拿大布兰顿大学音乐及音乐教育副教授（1981—1989）、多伦多大学音乐及教育学院的教授（1995—1997）、布兰顿大学音乐及音乐教育的终身教授（1989至今）。

鲍曼博士的学术视野开阔、涉猎广泛、论著丰富，就相关音乐教育、音乐教育哲学和音乐哲学等领域发表了学术论文及演讲稿一百多篇；同时，作为各出版物的主编、副主编、客座主编、顾问编辑、编辑及编委，鲍曼博士承担了十余个音乐研究、音乐观察及音乐教育者等著名刊物的编审工作。鲍曼为加拿大、美国及国际音乐教育界在音乐哲学及音乐教育实践哲学（Praxis-based Philosophy of Music Education 或 Praxial Philosophy of Music Education①）的研究与探索方面做出了重要贡献。

鲍曼博士教学工作繁忙，不仅担任了布兰顿大学研究生的指导工作，还在加拿大的温尼伯及多伦多等多所大学担任硕士生及博士生的论文指导与评审。

鲍曼博士历任加拿大音乐教育研究，音乐教育观察，澳大利亚音乐教育研究，在美国纽约音乐教育伊撒卡会议等音乐杂志和音乐哲学研讨会的音乐仲裁人（通讯评委 Refereeing）。他还在英国、美国、德国、加拿大、新加坡、马来西亚等地举办的国际音乐教育及音乐教育哲学的研讨会上担任评审委员，如1994年在多伦多、1997年在洛杉矶以及2000年在英国布里斯多（Bristol）举行的国际研讨会等。此外，在加拿大及美国举办的有关音乐教育哲学等方面的辩论会中，作为评委及主评委，他的足迹遍及温哥华、维多利亚、多伦多、温尼伯、纽芬兰、里贾那、约克顿及北达科塔等20多个城市和地区。他的学术活动也已遍及了北美、欧洲、亚洲及世界各地。

鲍曼博士的音乐哲学专著《音乐的哲学视野》（1998）②，不仅梳理了西方哲学发展与音乐的历史关系，而且也扩大了音乐研究的哲学视野。目前此书被美国、加拿大等国的音乐院校选用为音乐及音乐教育专业的教科书。

在教学研究之余，鲍曼博士不遗余力地对音乐教育及音乐教育哲学进行倡导、宣讲（论文）及演讲。出于对音乐的热爱和对音乐教育社会功能的深刻

① 目前对 Praxis-based Philosophy of Music Education 有多种中文翻译方式，本文采用的中文翻译为"音乐教育实践哲学"。
② 参见 Bowman, W（1998）. *Philosophical Perspectives on Music*（New York：Oxford University Press, 1998）.

理解,鲍曼博士认为,音乐教育必须认真严肃地应对后现代时期以多元文化交流融合为特征的社会、社会公众和社会生活对音乐教育提出的全面挑战。

对鲍曼涉猎广泛而又颇具深度的学术思想进行研究和概括是一项既有一定难度、又饶有兴趣的研究工作。如果试图用最简明的语言让读者来了解鲍曼博士学术工作的目的、意义和方法,那么描述可能就是:在快速发展和变化的世界中,以多元文化的视野,审视和组织音乐教育的理论探讨与教学实践,从而使音乐教育更好地适应后现代时期的社会挑战,使其有所发展,有所创新。

鉴于传统的审美音乐教育思想对音乐教育形成的长期社会影响,同时新兴的音乐教育实践哲学思想又不断试图对音乐教育进行重新的社会定位,鲍曼博士将学术兴趣集中在对审美音乐教育思想和音乐教育实践哲学思想进行分析、比较与研究,从而发现二者合理的内涵和外延以及相互间可能的补充和各自的修订与扬弃。作为音乐教育实践哲学思想的主要倡导者,他坚持这一学术研究的原因之一,就是要将以西方文化为中心的音乐教育理念转变为在后现代多元文化思想指导下的音乐教育理论研究与教学实践。

初涉音乐教育时,鲍曼在他的导师查尔斯·雷昂哈德(Charles Leonhard)的指导和影响下,所接受的也是审美主义音乐教育思想。逐渐地,他开始了对所遇到的"音乐审美"现象中的许多问题及缺憾进行反思与研究,进而形成了新的理念,成为音乐教育实践哲学思想的积极倡导者和发起人之一。

对鲍曼在音乐教育学术及其心灵历程的分析,不仅有助于了解其发生转变的主要原因,还能有助于了解其新的音乐教育学术思想的主要特征,同时,还有助于读者以此为视角对西方音乐教育思想的脉络有一个初步的认识。

首先,在概念上广泛地存在着许多对"审美"这一词汇理解上的矛盾和实践上的困惑。其次,由于重视建立在单纯欣赏能力培养基础之上的对音乐的沉思与感受,在方法上则必然是要求学生纯粹被动地接受。因此,鲍曼认为,它只能是音乐和音乐活动中的一种形式,而不能是全部形式。这种被动接受的形式与西欧艺术音乐息息相关,它把许多不能通过传统学校音乐教育来实现的音乐活动排除在音乐实践之外[①]。

在鲍曼看来,受北美康德派学者们追捧的"审美"学说与更为实际的杜威学说在许多方面是存在矛盾的。康德审美学说的核心是无偏好和与实际相分离的接受和感悟。这样就忽视了音乐制作、音乐表演和音乐参与等音乐行

[①] 参见"Music as practical knowledge: The shift from aesthetic to praxis-based rationales in philosophical thought"音乐作为实践知识:从审美到实践基本原理的哲学跨越 鲍曼在中国(演讲之一)。

为。它是以听觉为取向的音乐教育,不是全面的音乐教育。它也是以思绪为中心的、盲从的、被动接受的对别人的音乐成就进行欣赏的行为,而不是将自身全身心地投入到其中的音乐行为。另外,鉴于对音乐教育的审美原则注重音乐作品和对作品的欣赏性感悟的质疑和对欧洲文化中心论和这个中心论对世界上大多数音乐实践指导能力的怀疑,鲍曼博士认识到,审美学说只是一种用于知识灌输的方式,而不是帮助人们进行哲学质询和求证的思想。因此,审美学说不利于人们对音乐的性质和价值的思考,从而以也不利于音乐教学文化意义的彰显。①

由此,鲍曼博士提出了另类的北美化观点。他认为,审美定义下的音乐教育极大忽略了音乐行为和音乐对社会政治方面的重要作用,以及音乐在创造和维护个体和群体的特征和尊严方面的重要功能。他还认为,音乐教育界应当停止使用"审美"这一词汇。因为"审美的说法已经被使用到了如此多的令人混淆和令人深感矛盾的地步"②,而且这一较为含糊的词汇已经阻碍着人们对其他重要音乐事项的关注,所以把这一词汇作为音乐的基础用词会在许多方面造成困惑。③

考虑到审美主义音乐教育哲学方面的缺陷和给音乐性质和价值判断带来的误解,鲍曼博士在1998年出版了专著《音乐的哲学视野》。这部专著讨论了古希腊哲学对音乐的影响,审视了唯心主义、符号理论、社会现象学、社会政治理论、男女平权思想和后现代思想与音乐的哲学关系。鲍曼在该书中试图呈现各种哲学范畴与音乐的联系,并对这些哲学影响进行单项与综合的分析,以期说明音乐与各领域关系的协调与平衡,从而避免人为设定的、僵化的和终极的观点与结论。

鲍曼提醒音乐教育界的人士需要考虑"音乐教育"中"教育"的所作所为,音乐教育不只是音乐知识和音乐技巧的简单灌输。在《新的音乐教学研究手册》(New Handbook of Research in Music Teaching and Learning)(2002)一书中,在题为"能动地实施音乐教育"的文章里,他提出了音乐教育与技巧训练的区别,倡导音乐的教学指导要跳出技巧性,追求个性化发展,注重思维习惯

① 参见"Music as practical knowledge: The shift from aesthetic to praxis-based rationales in philosophical thought"音乐作为实践知识:从审美到Praxis基本原理的哲学跨越 鲍曼在中国(演讲之一)。
② 参见"Music as practical knowledge: The shift from aesthetic to praxis-based rationales in philosophical thought"音乐作为实践知识:从审美到Praxis基本原理的哲学跨越 鲍曼在中国(演讲之一)。
③ 参见"Musical Experience as Aesthetic: What Cost the Label?" Contemporary Aesthetics 4(4). http://www.contempaesthetics.org/newvolume/pages/article.php? articleID = 388.

的形成,并与社会、文化和民族特性相结合。①

近几年来,根据哲学要有实用意义的思想原则,鲍曼努力把实践哲学(Philosophy of Praxis)运用到对音乐和音乐教育的理解上来。这一理论在许多方面指出了审美学说的缺陷,并能较好地适应于全世界范围内的音乐实践活动。因为,实践哲学较好地注重了实际,它不仅注重了西方的音乐实际,也包含了对东方的音乐文化以及音乐体验、音乐兴趣的有关内容的关注。

伴随着上述哲学与音乐、理论与实践的质询和求证的过程,鲍曼博士提出了音乐教育的新方向以及哲学的立意基础,并在音乐教育的音乐哲学思考以及爵士音乐的理解与实践创新等方面进行了积极的理论探索和实践创造。

二、多元文化中的爵士音乐

长期以来,鲍曼博士一直参与爵士乐的演出和教学实践。直到现在,他还在大学里承担爵士乐的课程与指导,并担任加拿大布兰顿市爵士乐团的首席指挥,以及布兰顿爵士节的组织协调工作。在长期的对爵士乐的演奏、感受和理解的过程中,鲍曼博士也一直以音乐教育的实践哲学思想对爵士乐进行思索、认同和倡导。鲍曼博士对多元文化中爵士音乐的理论认识,可以大致地归纳为以下三个方面。

首先,爵士音乐的性质与价值。爵士乐来自于民间,来自于美国南方黑人社区的自娱自乐。因此,从过去到现在的相当的一段时间里,西方音乐界在如何看待爵士乐的问题上,对爵士乐的来源与受众、爵士乐的音乐品质、爵士乐的音乐价值、爵士乐的音乐欣赏等议题一直存在着热烈的讨论,以至于将这种讨论推到了意识形态的高度。

鲍曼博士认为所有的音乐和音乐形式都是毫无例外地来自于民间,即便是古典的宫廷音乐也是来源于由宫廷人士组成的民众阶层。② 所以,仅仅以源于何种民众阶层为标准,来讨论和认识音乐的性质和价值是缺乏依据和没有意义的。如果仍然坚持以此为依据来试图证明存在着"高贵"和"低俗"的音乐,进而暗示西方古典音乐的"高贵性"和流行音乐以及爵士音乐的"低俗

① 参见 Bowman, W (2002) "Educating Musically." *The New Handbook of Research on Music Teaching and Learning: A Project of the Music Educators National Conference*, Richard Colwell and Carol Richardson, eds (Oxford University Press, 2002) 63 – 84.

② 参见 Bowman, W (2004). "'Pop' Goes...? Taking Popular Music Seriously," *in Bridging the Gap: Popular Music and Music Education*. Carlos Rodriguez ed. (Reston, VA: Music Educators National Conference, 2004) pp. 29 – 50.

性",那就不得不考虑到这种"纯洁性"讨论在意识形态方面的动机了。

出自于不同的历史文化氛围,不同音乐和音乐形式当然伴随着强烈的源头文化的形式特点,并受到特定受众群体的响应。然而,讨论某一特定的音乐形式是否具有较大的社会和文化影响力,就必须观察这一音乐形式在历史文化特性明显不同的其他人群中能否得到响应。如果响应较大,并且是积极的响应,那么音乐性质、音乐价值、音乐欣赏等问题的答案就不言而喻了。这是音乐教育的实践哲学的主要观点。① 爵士乐在北美和西欧广大人群中的流行和响应,正是印证了这一观点。

爵士音乐的另一大社会特点是它的商业性。这是当今上层音乐人士对爵士乐存有很大质疑的特征。上层人士对爵士音乐和流行音乐产生这种质疑的一个潜在的意识是,对古典音乐盛行程度正在下降的担忧。(古典音乐以及其他"上层"音乐由于种种天然的原因流行程度不高)相反,在下层人士看来,流行音乐是普通人群的音乐,与人类日常生活息息相关,蕴含着天然的生命力。根据第一种观点,流行音乐或许有替代上层音乐的可能,而持第二种观点的人认为古典音乐的优越感对普通人的音乐构成了威胁。其实这两种观点都是偏颇的,而它们的偏颇在于都把音乐的流行看作为是音乐具有的固有本质。那么音乐的固有流行特性就决定了某种音乐只能在某些人群中流行,只能在"上层"或"下层"流行。其实,音乐能否流行是由外部条件决定的。音乐与受众的历史文化背景的适应能力与引导能力决定了音乐的流行程度。

爵士乐最突出的音乐特征是即兴表演和形体演绎。爵士乐的即兴表演突破了乐谱对音乐的限制,再伴以饶有兴味的形体演绎,增加了音乐人与受众之间的交流和响应。这一特征是爵士乐得以流行的原因之一。作为音乐表演的形式之一,爵士音乐的即兴表演得到了相当的认同。可是,伴以形体演绎则引起了一定的质疑。不仅审美音乐学说普遍认为音乐的欣赏只能是通过多音乐元素的聆听来实现。人和形体动作都是不必要甚至是有害的。就连一部分实践哲学的支持者也认为对音乐进行形体的演绎不能被认为是音乐的一部分。鲍曼博士认为,从内涵上讲,形体演绎有助于作品所要传递的文化信息的进一步表达;从氛围上讲,形体演绎增加了乐者与受众之间的沟通,提高了音乐效果;从音乐上讲,形体演绎本身也体现了节奏、强弱等音

① 参见"Musical Experience as Aesthetic: What Cost the Label?" *Contemporary Aesthetics* 4(4). http://www.contempaesthetics.org/newvolume/pages/article.php? articleID = 388.

乐元素。所以,形体演绎可以被认为是音乐内容的一个组成部分。①

其次,爵士乐与流行音乐。爵士音乐进入商业社会以后大量地吸收了流行音乐的表演手法。在巨大的表演场内,搭建钢架高台,利用大功率音响设备和现代和声技法,使得表演节奏强劲、艳丽眩目,全然一派商业演出的繁荣景象。但是,爵士音乐的特点越来越衰减,越来越与流行音乐相雷同。鲍曼博士认为保持爵士音乐特色的重点是要把爵士音乐的内容更多地引入正规的学校音乐教育,同时教育的重点应放在最具爵士乐特点的即兴演奏上。②

再次,爵士乐与学校音乐教育。北美学校的音乐课程与人们日常生活中所从事的音乐实践之间存在着巨大的差异,这种差异还在剧增。解决这一问题的策略之一是,用较时兴的音乐内容替代过时的形式,从而尽可能地使得学校音乐与学生生活息息相关。然而,鲍曼认为,事情远非如此简单。要使爵士乐与教育目标相匹配,还要与其他内容相协调一致。以爵士乐为例,虽然爵士乐在学校的音乐和教育的合法地位已逐步被确认,但引入爵士乐的学校在改变固有的习惯方面还收效甚微。产生这种现象的原因之一是,某些地方仅仅将爵士音乐(或流行音乐)融入学校教育,但却忽视了它强大的文化共鸣,只是希望以它来对现有的音乐教育内容作一些简单地补充。将爵士音乐增加到课程中的问题是广泛而复杂的,牵涉音乐教育和课程设置的中心问题。假如承认爵士音乐值得成为教学中的重要内容,音乐教育就需要改变。因此,认真对待爵士音乐就引发了对北美的音乐教育现状的深层思考。第一,拒绝比接纳的危险更大。第二,一定会寻求到合适的方法将流行音乐置入学校的课程中。第三,要达到如上目标,必须对音乐性质和价值的概念进行重新建构。第四,这些概念的重新建构并不意味着消除"古典"音乐的学习。第五,构建教育框架及培养音乐教师均须同时适应两种音乐,因为这些信仰和价值观构成了当今音乐教育的基础。③

三、鲍曼博士音乐教育思想的哲学立意

在对审美主义音乐教育思想和音乐教育实践哲学思想(Praxial Philosophy

① 参见 Bowman, W(2005). "Why Musical Performance? Views Praxial to Performative." In *Praxial Music Education: Reflections and Dialogues*. D. Elliott, ed. (Oxford University Press, 2005) pp. 142 – 64.
② "The State of Music Education in Manitoba, 2005." Report to the conference "Music Education in Canada: What is the State of the Art?" University of Western Ontario, London. May, 2005.
③ "The State of Music Education in Manitoba, 2005." Report to the conference "Music Education in Canada: What is the State of the Art?" University of Western Ontario, London. May, 2005.

of Music Education)的比较、分析和研究中,鲍曼博士从音乐哲学和音乐教育哲学的视角,对照了传统审美教育思想与音乐教育哲学思想的九个方面内容,简介如下:

1. 普遍适用性与历史特定性 当代关于审美理论争论最激烈的方面之一,发生在对"客观"真理性的诉求和对历史相关性的坚持之间。前者通常的代表性例证之一是教化启蒙法则(Enlightenment Approaches),这一法则与审美价值和审美体验的观点一脉相承。出于理想化和客观性的推理,教化启蒙法则所寻求的理论立意是审美的判断能力。相反,历史特定性学说则强调时代的变化性和历史的具体性,寻求揭示历史的真实和时代的变迁,从而超越历史的"原本",进而产生新的时代推动。换句话说,传统的审美诉求(源自于康德的思想)是建立在审美评判能力和音乐感知能力普遍一致的基础之上。近来许多学者不断地质疑这种超越历史的普遍性。对于这种普遍性的观点有人把它形象化地描述为,超越实际和终极人类的意念——上帝的旨意。[1]

审美判断能力普遍适用的理念试图建立一种没有观点的观点:审美不受时间限制,不受地理限制,不受条件限制等。对审美价值观和意念持反对意见的人们,并非完全不同意审美感悟的初衷与做法,他们只是认为这样就或明或暗地把审美理念放置于一个有别于其他音乐取向的特殊地位。如此下去,艺术和音乐就产生了层次,因为各自的价值不同;凡符合审美价值观的音乐就是真正的音乐,是有价值的;反之则不一定是或一定不是,是没有价值的。审美学说所要求的典型音乐特征包括了:免于功利目的,具有令人赏心悦目的外在形式,情感丰富,但不过度感官刺激。这些显得过于僵化的要求贬低了音乐的其他诉求和特性,如比较注重实际的或侧重商业目的的,形式结构不够复杂的或过于绚丽的。因此审美意念就把自身局限在"真正的"、"好的"或"伟大的"音乐范围之内。

所有这些"真正的"、"好的"或"伟大的"作为某种文化存在,都没有多大问题,都是令人向往的。问题是这种价值观和命题产生于特殊的历史时期,伴随着特殊的音乐行为,表现着特定的音乐形式,而普遍性思想却要求把它普遍化到所有的音乐和地域。可以这样要求,但实际上做不到。[2]

所有音乐的意义都是个性化的、地域化的,受到历史和文化界定的,换句

[1] 参见"Music as practical knowledge: The shift from aesthetic to praxis-based rationales in philosophical thought"音乐作为实践知识:从审美到实践基本原理的哲学跨越 鲍曼在中国(演讲之一)。
[2] 参见 Bowman, W(2004). "'Pop' Goes…? Taking Popular Music Seriously," *in Bridging the Gap: Popular Music and Music Education.* Carlos Rodriguez ed. (Reston, VA: Music Educators National Conference, 2004) pp. 29 – 50.

话说,"是植根于具体的文化环境的"。① 构成音乐的因素涉及不同的时间效应、不同的文化效应,因此也涉及不同的音乐实践效应;所有这些都不能用一个普遍适用的标准体系去界定和分类。离开了对音乐时间的考虑,就离开了音乐的意义。音乐不是孤立的。

2. 艺术的一元文化特性与多元文化特性 审美取向把音乐解释为作品,解释为有形物体的集合而不是人类行为的表现模式。基于如此观点,所有艺术就是艺术、本质内涵都一样,只是产生方式和表现方式不一样。但对于人们不断增长的意识而言,情况并非如此,各种各样的音乐实践给出了完全不同的答案。很清楚,不同音乐的所作所为告诉我们:它们不是用不同的方式做同样的一件事情,它们是在用不同的方式做不同的事情。如果我们把对艺术(包括对音乐)的传统理解当作一成不变的概念,艺术实践活动就被扭曲和误导了。也就是说,艺术或音乐因文化背景和意义的不同而不同。把一种文化观点强加于另一种文化是一种滥用。音乐存在于文化之中。但同样,音乐也是文化,它本身就是文化。应当把音乐理解为文化而不是审美现象。音乐文化的多元性要求我们承认音乐价值观的多元性,音乐意义的多元性。

审美取向的大部分人士不断地重申着:不一样的音乐都显示着一样的人类冲动。其实,这只是证明我们可以把音乐看作是一个通用语言。审美取向的多元文化教育观点完全不同于实践哲学所认同的特定文化氛围产生特定音乐含义的观点。更为激进的当代多元文化取向的观点则坚持它尊重不同文化之间的差别,也认识到把一种文化的偏好赋予到另一种音乐的实践中是存在危险的。

两种学说的区别并不在于是否认为不同文化之间的相同和不同重要与否。二者都承认在音乐实践中确实存在着相似的和不同的内容。但是多元文化取向和审美取向的区别在于前者尊重文化的不同,而后者则总是试图把不同转变成为相同。这至少是一个可以部分说明问题的例子,因为作为文化的实践,各种音乐都是人们的行为和权利。在人们的音乐实践中,涉及的不只是一个个表象的物件(作品、音符等),还涉及人文的道德精神和民族情结等。②

3. 艺术性与音乐性 这部分内容所描述的区别和比较相互之间有时相关性很大。换句话说,各种各样的对立现象有时说明的是同样一个问题,只

① 参见"Music as practical knowledge:The shift from aesthetic to praxis-based rationales in philosophical thought"音乐作为实践知识:从审美到 Praxis 基本原理的哲学跨越 鲍曼在中国(演讲之一)。
② 参见"Acknowledging Music's Multiplicity and Diversity:Music as a (multi)cultural phenomenon"对音乐多样性和差异性的认识:音乐的多元文化现象 鲍曼在中国(演讲之二)。

是侧重有所不同。"多元文化"的特点是文化的多样性和相关性。用这一认识来理解各式各样的艺术活动时,特别是在近期以来人们意识到"艺术"是一个独特的领域时,对所有艺术形式都赋予审美的核心内涵是令人质疑的。

如果把音乐体验当作最重要的审美体验,那么音乐教育就成为开启审美敏感性的重要的方式;如果把所有艺术形式集合在一起,那么关于音乐教育的争论就成为关于艺术教育的争论。如果音乐教育开启了审美敏感性,而审美敏感性又是对其他艺术形式产生响应的基础,那么由一种艺术产生出来的审美敏感性从理论上讲也可以轻易地转换到对其他的艺术形式的审美上去。用这一认识来讨论音乐教育并不是一件可取的事情,因为音乐教育是一件耗时多和造价高的工作;这样做不是为了音乐,而是为了审美。如果有一个较简单并低消耗的方式,可以值得去尝试。这样,关于音乐教育作为审美教育的争论就经常导致了另一场争论,即艺术教育忽视了音乐体验潜在的特殊性。在特定的情形中,认真地尝试通过把音乐的重要性与审美联系起来的情况在艺术教育方面也普遍存在,实际上也是音乐审美的翻版。①

4. 内在性学说与构成性学说　一般地讲,"内在性"的观点是指特征属性或者是指审美体验的核心内容,没有这个核心音乐就不是音乐,而是其他的事物了。这种观点可以追溯到柏拉图时代或更久远。可是,关于内在性的争论变成了无休止的理论抽象,在许多方面越来越与当今心理学发展的现实不相吻合。

与内在性学说相反的是构成性学说,构成性学说认为真实性存在于我们所创造的事物(音乐)里面。这不是说真实性和音乐是人们说它是什么或人们希望它是什么,因为很明显人们的体验、人们的文化和人们周围的物质环境以一种重要的方式使得人们认识到客观的真实性和音乐的存在。也就是说,音乐和音乐创作是人类建设性的想象力在特定的文化环境里取得的成就。我们要把音乐看作是一种文化成就,而不是其本身特质固有不变的客观实体。

音乐是由具体的人在一定的文化语境中创造的,这种观点是基于相对论的,与传统的审美学说相去甚远。审美学说把音乐本质仅仅描绘为存在于音乐作品和声音组合的特色之中。②

5. 统一性与多样性　与音乐的传统"审美"理论比较,当今音乐理论坚持

① 参见"Musical Experience as Aesthetic: What Cost the Label?" Contemporary Aesthetics 4(4). http://www.contempaesthetics.org/newvolume/pages/article.php? articleID=388.
② 参见"Music as practical knowledge: The shift from aesthetic to praxis-based rationales in philosophical thought"音乐作为实践知识:从审美到Praxis基本原理的哲学跨越　鲍曼在中国(演讲之一)。

音乐的多样性。越来越多的人确信,各种音乐体验相互之间是不可比较的,世界的多样性导致了音乐体验的多样性,音乐体验的多样性导致产生了不同的思想体系和思想家。这种对多样性的确信的意义已经远远地超出了音乐的范畴,因此,也就产生了许多对多元化想象进行描述的方法;而当今最通常的一种是被称之为后现代主义的思想体系。①

6. 现代与后现代 这一问题具有相当的复杂性,因此,它遭到不同的论点的批评。然而,简明地讲,后现代主义通常所涉及的是现代主义已经不能解释的对事物的敏感性问题。在现代主义者信念中较有代表性的是启蒙信念,其过去的哲学态度是坚信自己是处于哲学发展历史的最前沿,并起着承前启后的作用。然而,这一观点目前还在朝着理性的、合理的和符合人类发展趋势的方向发展。审美体验观点和它的对人们的教化就是出自于现代主义的思潮。然而,后现代主义不同意这种启蒙和教化的方法,认为这是不可原谅的、粗暴的和简单的教育思想。内聚性、统一性的观点都是启蒙取向的和现代性取向的观点,同样是不可接受的。

后现代思想认为内聚性与统一性,纯粹性与核心说等不仅令人怀疑,在本质上它们都是唯意志论。这些观点越来越与社会发展的趋势相脱离,产生了不良的社会效果。赞同后现代观点的人们相信审美音乐观点终将在音乐教育社会责任和民众愿望的影响下改变自身。②

7. 艺术鉴赏需要与日常生活需要 把自身称为艺术和音乐艺术的观点使得艺术自身被神秘化了,被当成了生活中的另类,例如天才,特别的造诣和艺术鉴赏力。虽然这是可以理解的,但与其相反,在长期以来的日常生活中,平凡的民众在平凡的日子里创造着日常的音乐。由于审美价值观一直在起作用,总是要求以不同的方式表现不平凡的音乐;可是平民音乐的价值就被贬低了。在音乐教育界,教育倾向总是偏重在艺术和审美的目标和专业实践上而忽略民间业余的音乐活动。

使用"业余爱好者"一词并非指它是低水平的音乐实践,而是指它的原意出于对音乐的热爱而参与的初期的音乐实践活动。专业教育的目的与教授业余音乐的目的有所不同。但是,没有一个教育的方法和标准可以用它来评价教育的成功与否。音乐教育把"艺术"和"审美"当作首要任务已经导致了

① 参见"The Problem of Aesthetics and Multiculturalism in Music Education." *Canadian Music Educator*, Volume 34, no. 5 (May 1993) pp. 23-31.
② 参见"Music, ideology, power, and politics: A postmodern primer"音乐,意识形态,影响力与政治:后现代思想初步 鲍曼在中国(演讲之三)。

对在日常生活中人民参与音乐方式的忽略。①

8. 审美感知与实践行为 审美的部分人士认为"审美的"和"艺术的"这两个词汇在实践的和教育的意义上并没有什么区别,因此,他们向音乐教育家呼吁这一主张。这就使那些把对实践进行分类看作是很严重问题的音乐教育家们产生了难以言表的想法。事实上,不管其他的看法意味着什么,审美这一词汇几乎不变地只是承认被动接受的态度。如果获得艺术才能就是要成为表演或执行能力方面的专家,那么,获得审美才能就是要成为被称之为"产生印象的能力"方面有特长的人,对一个艺术作品或一个乐谱具备善于接受的能力。那么,至少从某种角度来讲,接受审美教育就是要成为消费者而不是生产者。②

"艺术的"和"审美的"这两个词汇的随意寓意导致了这种不幸的误解,这种不幸的误解已经导致了对所有艺术种类概念上和实践上的混乱,也许最明显的例子是把音乐敏感性或音乐技能与听力技巧(接受能力)等同起来。如此的缺点使我们严重地低估了音乐活动的影响力和重要性,既是对教育而言也是对生活而言。人类音乐活动和音乐行为的减少也与这一误解有关。人们耗费了大量的心智来对音乐作品的音乐形象进行理解和构造,而这样的理解和构造是个人、社会和群体对音乐特征的创造。③

新兴的音乐观念向传统的(现代的)审美理论的主张提出了挑战,与作为音乐价值指示剂的作用相反,它强调音乐对人类生活的极端重要性。④

9. 审美体验与实践哲学 怎样称呼这些新兴的观念和思想并不十分重要。但是,一些人士试图使用"实践哲学"这一词汇来标识这些新兴的思想和观点。"实践哲学"的音乐寓意来自于音乐是第一的和最重要的人类行为这一命题。它可以将它自身表现为作品,表现为使之冥思苦想的事物、令其赞叹和敬重的对象。然而,它有时就是音乐事物,但不总是,或总是但不变化了。其实,只要社会永远存在,音乐行为就会永远存在。因此,实践理念更有实用意义,它把音乐作人类行为的模式和相互作用的模式,通过音乐,音乐的意义就被创造出来并与社会共享。但它不仅是有用的方法供人们去把音

① "The State of Music Education in Manitoba, 2005." Report to the conference "Music Education in Canada: What is the State of the Art?" University of Western Ontario, London. May, 2005.

② 参见"Music as practical knowledge: The shift from aesthetic to praxis-based rationales in philosophical thought"音乐作为实践知识:从审美到 Praxis 基本原理的哲学跨越 鲍曼在中国(演讲之一)。

③ "The State of Music Education in Manitoba, 2005." Report to the conference "Music Education in Canada: What is the State of the Art?" University of Western Ontario, London. May, 2005.

④ 参见"Musical Experience as Aesthetic: What Cost the Label?" *Contemporary Aesthetics* 4(4). http://www.contempaesthetics.org/newvolume/pages/article.php? articleID = 388.

乐概念化,恰当地把人类的音乐实践扩展到更宽阔的范围,而不是仅限于各种审美的认识。音乐是行动而不只是音符。音乐重在过程而不是结果。①

上述的这些观点表明了音乐实践哲学和音乐教育哲学实践的重要性并体现了鲍曼博士作为音乐家、音乐教育家和音乐哲学家在面对新的历史挑战的哲学思考的反映。

四、研究音乐教育哲学的重要意义

音乐所具有的鲜明特点是行为的实践性和动机的自发性,致使音乐教育哲学理论与音乐教学活动之间长期以来若即若离。为此,音乐教育理论界做了大量的探索,以期寻找到理论与实践更好的契合点,审美理论教育家是这样,实践哲学理论的教育家也是这样。鲍曼博士在积极并认真进行理论研究的同时也在积极探索理论与实践的有机结合。

其一,鲍曼博士认识到,正确的哲学认知体系是理论与实践相结合的首要前提。音乐教育实践哲学(Praxial Philosophy of Music Education)比审美教育的音乐教育哲学(Music Education as Aesthetic Education)更符合当今社会实际情况,不仅是因为前者更好地适应了当今的社会发展趋势,更是因为它倡导探索、鼓励进取、反对僵化。再则,音乐的性质和音乐的价值是音乐理论界一直在探讨并将不断深入探讨的重要问题,因为社会发展在加快,并在各种文化相互作用过程中不断对音乐的内涵赋予新的喻意。尽管理论研究不可能超越历史的发展,也不可能否定过去的历史,但理论研究要能够根据社会发展的需要对其发展趋势做出理性的判断,并在此基础上对过去的理论不断地做出修订。一切都在变化,唯一不变的就是变化,因此要以开放的哲学心态和思辨的哲学方法去应对变化。②

其二,音乐教育实践哲学所要着力求证的就是持之以恒地探讨不断变化的世界赋予音乐性质和音乐价值的新内涵。一旦音乐性质和音乐价值的新内涵不断地被教育工作者所认识,音乐教育的理论与实践就当然地有机结合起来。音乐教育哲学不是也不能对做什么和怎样做给出直接的答案。甚至,音乐教育实践哲学要着力反对的恰恰就是理论对实践的束缚。如果以此为立论,而推衍出音乐教育哲学对于音乐实践无关紧要或根本对立,则又是在

① 参见"Music as practical knowledge: The shift from aesthetic to praxis-based rationales in philosophical thought"音乐作为实践知识:从审美到Praxis基本原理的哲学跨越 鲍曼在中国(演讲之一)。
② 参见"Music as practical knowledge: The shift from aesthetic to praxis-based rationales in philosophical thought"音乐作为实践知识:从审美到Praxis基本原理的哲学跨越 鲍曼在中国(演讲之一)。

认知理论方面犯了形而上学的错误。

音乐教育实践哲学所要努力做到的就是,在宏观上,建立一种适用的思维方式并运用这个思维方式把音乐教育的视野扩大到全人类、全社会;在微观上,鼓励每一个音乐教育工作者紧密地结合自身周围的社会文化环境,有目的地积极实践。盲从和无效是音乐教育的大敌。①

其三,不能要求所有的音乐教育工作者都对音乐教育哲学进行深入的研究。少数人的深入研究对大多数人的实践产生着巨大的消极的或积极的影响。最大的消极影响就是实践对理论的冷漠。虽然可以要求大多数人要有能力对少数人的研究成果做出正确的鉴别和选择,进而要求从事实际工作的人们尽可能地在实践中学习与思考。但是这种要求是简单的、次要的和片面的。更为重要的是,理论工作者必须紧密联系实际,对广大民众的音乐实践进行认识、总结并上升为能被民众所接受的理论。理论工作的感召力全部都在于使自身的研究被社会和实践所认识、认知和认同,并且有效果,可操作。②

其四,音乐教育实践哲学坚持认为源自于不同文化环境的各种音乐形式和音乐作品在性质和价值上没有高低贵贱之分,只有受众和受众响应的不同。音乐性质和价值多样性是依据文化环境多样性而存在,依据多元文化发展而变化。因此,音乐教育实践哲学认为,音乐教育是一项实践性极强,面对受众极广的事业。研究音乐教育实践就必须研究音乐教学法。文化发展的多元化导致了音乐性质和价值的多元化,因此也就需要研究音乐教学法怎样去应对当今多元化的大趋势。音乐教学法在实践上的多样性正是音乐教育实践哲学音乐性质和音乐价值多样性在教学方法上的印证。

最后,音乐教育学不仅要研究如何教授音乐,还要研究如何教授音乐教育学,更要研究如何培养音乐教师。音乐教育学不是音乐学和教育学的简单相加,音乐教师也不是音乐人和教育人的简单重叠。如何培养音乐教育人才不仅是音乐教育学研究的核心内容,而且是音乐学研究的核心内容。因为,音乐教育人才是音乐事业和音乐教育事业的"工作母机"。③

鲍曼在演讲中告诉我们,"对于音乐教育哲学来说,这是一个激动人心的

① 参见"What is Music, and Why does it Matter? A brief survey of Western philosophical perspectives."音乐是什么,她为何而重要? 西方哲学视野的概述(Philosophical Perspectives on Music)《音乐的哲学视野》的介绍:鲍曼在中国(演讲之四)。
② 参见 Bowman, W(1998). Philosophical Perspectives on Music (New York: Oxford University Press, 1998)。
③ "The State of Music Education in Manitoba, 2005." Report to the conference "Music Education in Canada: What is the State of the Art?" University of Western Ontario, London. May, 2005.

时代。随着多元论(pluralism)、相对论(relativism)、行为论(action theory)以及实践哲学(Philosophy of Praxis)等的出现,对音乐教育的挑战比以往任何时期都要强烈。也许,你们已经开始感觉到,我并不是把哲学当作可以掉以轻心的真理集合体来理解,相反,把它当作在现时和现在的环境中探讨我们的信仰和行为基础的、重要而生动的过程。不仅是我们大家在这个重要的过程中都能够有所作为,而且,参与其中也是我们作为音乐教育工作者的最基本的职业责任"。①

总之,鲍曼博士所努力开拓的音乐教育的哲学视野,不仅将丰富音乐教育的理论研究与实践探索,还将促进我们对音乐性质和价值的认识与理解,使音乐教育更有效地面对变化世界中的音乐教育。

<div style="text-align:right">(黄琼瑶)</div>

参考文献

1. Bowman, W(1998). *Philosophical Perspectives on Music*(New York: Oxford University Press, 1998).

2. "Music as practical knowledge: The shift from aesthetic to praxis-based rationales in philosophical thought"音乐作为实践知识:从审美到 Praxis 基本原理的哲学跨越 鲍曼在中国(演讲之一)。

3. "Musical Experience as Aesthetic: What Cost the Label?" *Contemporary Aesthetics* 4(4). http://www.contempaesthetics.org/newvolume/pages/article.php?articleID=388.

4. Bowman, W (2002) "Educating Musically." *The New Handbook of Research on Music Teaching and Learning*: *A Project of the Music Educators National Conference*, Richard Colwell and Carol Richardson, eds (Oxford University Press, 2002) 63–84.

5. Bowman, W(2004). "'Pop' Goes… ? Taking Popular Music Seriously," in *Bridging the Gap: Popular Music and Music Education.* Carlos Rodriguez ed. (Reston, VA: Music Educators National Conference, 2004) pp. 29–50.

① 参见"What is Music, and Why does it Matter? A brief survey of Western philosophical perspectives."音乐是什么,她为何而重要? 西方哲学视野的概述(*Philosophical Perspectives on Music*)《音乐的哲学视野》的介绍:鲍曼在中国(演讲之四)。

6. Bowman, W(2005). "Why Musical Performance? Views Praxial to Performative." In *Praxial Music Education：Reflections and Dialogues*. D. Elliott, ed. (Oxford University Press, 2005) pp. 142 - 64.

7. "The State of Music Education in Manitoba, 2005." Report to the conference "Music Education in Canada：What is the State of the Art?" University of Western Ontario, London. May, 2005.

8. "Acknowledging Music's Multiplicity and Diversity：Music as a (multi) cultural phenomenon"对音乐多样性和差异性的认识：音乐的多元文化现象 鲍曼在中国(演讲之二)。

9. "The Problem of Aesthetics and Multiculturalism in Music Education." *Canadian Music Educator*, Volume 34, no. 5 (May 1993) pp. 23 - 31.

10. "Music, ideology, power, and politics：A postmodern primer"音乐,意识形态,影响力与政治：后现代思想初步 鲍曼在中国(演讲之三)。

11. "What is Music, and Why does it Matter? A brief survey of Western philosophical perspectives."音乐是什么,她为何而重要？西方音乐的哲学视野概述 (Philosophical Perspectives on Music)《音乐的哲学视野》的介绍：鲍曼在中国(演讲之四)。

音乐教育中审美学说和多元文化学说的问题

近年来,人们对文化多元论越来越敏感,而我们又朝着被大家随意称之为多元文化视野音乐教育的方向逐渐靠拢,这些使我很感兴趣。也许这是一种全球化意识不可避免的结果,这个意识已经遍及二十世纪下半叶生活的方方面面;也许这只是音乐教育进程中最流行的看法。我们的不懈努力与执着追求使我们走上此路并一直坚持下去。而且,我感到音乐教育方面的争论远比哲学方面的争论对我们这一行更为重要。不管怎样,由于审美议题和多元文化议题是近来在大众哲学方面出现的两个时髦选择,我想借此机会做些印证。更主要的是,我想探讨一种假设,那就是我们既认同多元文化理论,又不必摈弃它那德高望重的前辈——音乐教育的"审美理论"。

我提出的基本议题可以有多种探讨方式。以提问的形式,这里就有若干问题:多元文化主义是否将接替审美教育理论?而过去的三十年里音乐教育一直是从审美教育理论那里获得灵感的。审美教育的引导作用是否已经过时?如果是,我们如何在"后审美时代"构建音乐教育?这些问题听上去是有些尖刻和耸人听闻;但我担心较温和的提问不足以引起你们的注意。我希望这些生硬的问题能使大家发现一些领域,在这些领域中人们正在进行令人感兴趣的探索。

显然,为了回答这些问题,我们都需要明确"审美"和"多元文化"的含义,审视它们的共同点和不同点,探讨它们相对的长处和不足,确认它们基本学说的一致性和矛盾性。要详细地说清楚这些问题需要数倍于今天的时间。这里我仅能给一个最简单的开端。

我想,对这些问题进行探讨的内容之一,就是要质询是否存在着一个对所有音乐都适用的唯一的审美体验模式,以及运用这个模式;或者换个角度,"审美学说"的观点本身是否已显示出特定文化的和历史的价值观。换句话说,审美学说是否是一种超越文化的和普遍使用的对所有音乐进行体验的方式,或者它本身就是一种特别的文化视角?全然不必让你继续猜测下去。我

对那种审美观超越文化的学说十分不以为然。如果审美取向是有特定文化性而不是普遍适用的话,那么,既认同审美也认同多元文化就像有了一块蛋糕并把它吃掉。只要不去多想,它毕竟是一幅美好的景象。

在急于转到多元文化取向之前,我们要把问题讲透彻,问一问与审美学说相比较,多元文化取向的音乐教育有什么潜在的得与失。就像平常一样,如果情况既不十分满意也不完全失望,我们是否可以在二者之间做些选择,从而获得一个比两者之中的任何一种都更实际和更有用的观点?我希望我们能够在这个方向上取得进步。

再则,没有任何特殊的理由要为我的最终目的讳言。多元文化思想也许正在逐渐成为音乐教育的"准则":至少,如果认为我们只要对它不理不睬它就会离我们而去,将必然铸成大错。我认为我们需要承认,在多元文化理论的多重基础与微妙且根深蒂固的审美意识的一元论之间存在着紧张对立,承认多元文化论就是承认多元审美论。这样就对传统审美理论的基本原则提出了挑战,即审美理论所主张的普遍性,文化上的超越性,社会认知中的自成一体以及其他观点。不过,我应当声辩,放弃审美的普遍性并不能解除我们在阐明和培育音乐价值观方面承担的教育责任,毫无疑问,这些价值观中的某些内容在适当的环境中应当是审美属性的。

有人会对我的观点提出质疑,认为我的审美学说特定文化取向中的基本点是错误的,也有人会认为存在着许多不同的"审美"。也许保留"审美"这一词汇,将其作为一种普通的标志并无害处,因为我们可以根据它的各种理论基础来判断不同音乐形式的价值。但是,我们应当认识到其中的一些内容可能背离了和完全推翻了这些术语传统的含义。再者,"多元文化"就是"多元音乐","多元音乐"就是"多元审美"。对这些可供选择的"审美"下定义需要做大量的工作,而进行这些工作的目的是使无数种音乐和音乐体验都能正确地表现自己。

一

当声称音乐教育就是审美教育时,音乐教育家们指的是什么?某些人比另一些人更清楚一些,但是我怀疑我们中的大多数人并没有真正对这些事项进行过思考。我们总是让别人代替我们的思考,为我们说话,几乎是他们说什么我们就信什么,哪怕他们的观点十分模糊和矛盾。我们知道审美教育似乎是美好和高贵的,但也仅此而已。审美原理好像通常指的是对所谓的音乐(被错误定义的)表现力的某种敏感性。更为常见的则是,审美原理被降格为

个人对某些正规音乐模式是否喜欢,而这些正规音乐模式又使"我们感受"如何。显然,人们所需要的是开放的思想和专注的精神,还有就是让音乐发挥其神奇魅力的意愿。

甚至,审美教育的极力倡导者也承认,审美的观点和喻意就连专业人士也"不十分明白"①。既然审美哲学是难以理清的,或许这种情形是不可避免。但我想,在没有正视审美观及其喻意的复杂性之前就相互保证,我们可以将某种观点拿来作为我们这一行的哲学基础,或我们只需要挑选出适合我们目的的那部分内容,而忽略掉惹麻烦的部分,这样做实际上于事无补。

无论"审美原理"对你有什么特定的意义,还是人们对这个词语的理解普遍有误,不可否认它已经成为我们为倡导正规的学校音乐教育而争论的关键内容。它是方便而有用的词语。从人们振振有词地为之辩护的许多具体实践来判断,显然,我们是认为这一词汇可以适用于几乎所有的音乐和音乐活动而不带有任何偏见,也不加任何扭曲。

审美是普遍的和一种非常内在的认知方式(或"响应"或"感知",取决于我们所认同的审美教义的特定视角)。它是一种无需看法或观点的意识,是一种尽情享受纯音乐(或绘画、日落)"内在"品质之中的感性体验。现在,我要挑选出的假设有三:审美是自我完善、自律、与外部世界无关的;审美志趣的价值是中立的,具有自我举证、表现自身的(内在的)性质;审美志趣具有超越性、全然适用于任何音乐。我坚信这每一个关键的命题都是错误的。与某些审美原则的倡导者不同的是,我相信哲学上的错误概念或有缺陷的理解事关重大。由教师引起的对音乐的基本性质和价值的误解和误导绝非皮毛小事,而是十分令人担忧的,由于哲学具有改变习惯,引导视野,构建情操和确定行为的力量,因而产生正确教育和错误教育之间的差异。

我想必须认识到音乐教育要开启的是对审美理论更均衡的理解,将其视为各种音乐理论中的一种。这意味着承认它同时具有启蒙和误导,揭示和掩盖的潜力。同样,这也意味着承认审美是一种与历史紧密相关的视角,这个视角的范围是有局限性的。值得重申的是,如果审美自身代表特定的文化定位②,那么音乐教育同时具有审美特质和多元文化特质在命题上是困难的。

① 这是本耐特·雷默(Bennett Reimer)在他 1989 年出版的著作《音乐教育的哲学》(*A Philosophy of Music Education*)中的论述,我不在这里做翔实的引用,因为细究此论述不是这里的主要目的。
② 这是一组出自以色列学者斯科夫勒(Scheffler)在《调查研究》(Inquires,1986,p. xiii)一书中提出的哲学观点。我在这里引用它们并非不同寻常或为了引起争论。

二

现在,审美理论是否能继续作为多元文化环境中音乐教育唯一的或主要的意识形态基础,取决于我前面提到的审美一词对于我们究竟意味着什么。我想,我们有足够的自由按我们的意愿运用审美这一词汇,但这个范围不是无限制的。我认为,我们既不能随意忽略该词的历史含义,也不能在我们需要用比"音乐"更为实际的词时强行使用它。

"审美"的观点主要是18世纪和19世纪的产物,用途颇多,包括被作为那个时期特定社会阶层的品味和取向的理论依据。它被用于尊崇和证明对美的判定,美在当时被追捧者认定为"艺术"。它所蕴含的主张有助于艺术"作品"的交易,被贵族知识分子精英认为有品位,因为这些作品由贵族知识分子精英创作,也为他们所钟爱。就音乐而言,审美地位的上升与通常被称为"绝对"音乐的升迁几乎并驾齐驱,它将音乐喻意从模仿、联想和参照等事项中解救出来。

这里我不做过细地探究,而是跳到几个后面必然要触及的概括性结论上去。审美理论与理性主义哲学密不可分,它尊崇"本质的"喻意和"绝对的"真理之类的事物,并认为适用于全人类。真理和美等都具有普遍性,能够被每个人所接受,因为每个人的思维都按照基本同样的方式在运作。这就像理想的知识体系理应植根于"客观"真理之中一样,真实与否与文化语境全然无关;同样,审美价值植根于全人类共同的对形式和情感的感知方式,而全人类只能采取合理的(审美)认知方式。康德和其他人教会我们的这种判断方式是非概念的,植根于我们对所认为美好的艺术对象和现象人为设定特点的虚拟感知。我们从美好事物中产生的满足感能够追溯到对美好事物外在和内在元素所展示的感性愉悦。

希望读者之中的康德派学者能原谅这个相当尖刻的讽喻。我的目的仅仅是为了梳理一下审美观点中隐含的一系列假定,康德学说的大部分内容都毫发无损地得以留存其中。第一个假定是,审美判断在各主观之间都能奏效,因为其根基是在人类的思维及其沉湎于对美的冥思苦想时思维的运作方式之中。对审美价值的诉求是主观的,但仍假设其有普遍性,这种普遍性超越了具体事物特定的历史、环境或用途等各个方面。尽管相当主观,它又不单纯是个人的信仰和信念。这种审美注重形式上的品质(或我们对品味的反应,或品味与情感世界之间某种象征意义的关系),将最适宜于反省的冥思苦想理想化。这种审美更关注于所谓的审美"对象"(承载物、音符、形式的关

系)而不关注于过程和行为。因为审美的意识与"艺术"的"作品"共同发生和发展,而且其目的完全是为了描述和表达作品和艺术,所以它乐于提供标准,以便使感受者能区分哪些"艺术作品"更有价值,或是缺少价值。

这一审美立场更趋向于强调复杂和丰富的结构形式,而不是文化语境、社会和乐器的寓意。就音乐而言,这就经常意味着它优先关注的是音乐的品质和属性,这些品质和属性经得起对记谱、定量分立的客观分析(如音高和节奏)。这些特色包括了至少两个被此审美观视为最重要的优点:显而易见的客观性和所谓的"内在性"。更多的审美(也即音乐)价值存在于"作品"之中,这些作品的价值被认为是固有的、内在的、自律的;这些特性都"在作品之内"而不在其外。事实上,那些表现出强烈的"外在性"特点的作品(比如说明显的用途或社会内涵)经常被认为是被玷污了和低水准的。的确,很轻易就可以看出"审美"(即音乐)的定义是通过其与社会或实用性之间的鲜明反差(它的用途)来体现的。

简而言之,凡是能支持和赞赏冥思苦想行为(和所有的暗喻)的音乐都被认定审美价值很高。这些在审美传统上指的是作品、曲目和产品,它们都是供人们拥有和欣赏的商品,而不是我们所参与的过程和行为。关注音乐的语境、功能以及人们怎样利用音乐被公认为是社会学或政治学研究的范畴,而不是音乐学的问题。

此外,大量展示所谓审美特点的音乐,和为维持和滋养这类高品位体验(审美价值高的音乐)的方式创作出来的音乐也就似乎具有高的音乐价值。我们称其为"有美感的",因此人们在它们面前得毕恭毕敬,即使不表示敬畏,至少也得保持全神贯注。审美音乐世界的最高形式是大师的杰作,是音乐天才们创造的永恒作品(作曲家的领域、符号,而不是表演者或是即兴表演者们)。

三

那么这有什么错吗?第一,也许是最重要的一点,它使我感到不安是因为我们把此审美立场视为在意识形态上是中立的和无形的来加以接受。这种看似不经意的方式使我们把音乐价值等同于审美价值,然后把审美价值等同于艺术价值。传统上对音乐教育的主张是,我们应该把教学实践建立在音乐性质和价值基础之上,这也没错,问题是音乐的价值并不完全存在于审美之中,也不是所有我认为是"艺术的"音乐就必然顾及符合审美法规的各项要点。把音乐的、审美的和艺术的价值等同起来是严重的哲学错误,彻

底错了。

更为糟糕的是,审美教义鼓励我们把教育视野局限在特定的音乐和音乐教育范围内,而对其他的音乐体验统统不屑一顾,认为它们不是为了音乐,没有艺术价值,音乐水准不高,出自平民,或只为牟利,只为社交,只为政治等等。与审美构架不一致的音乐就是非艺术的,自然也就是非音乐的。这就很容易和轻蔑地把它们贬入了娱乐的范畴。

现在有几种方法可供选用以避免这种困境:(与我一贯的主张相反)有人也许极力坚持审美教育的观点不是必然与美学或自律审美理论有联系;也有人会争辩审美教育需要的是对审美文献做出自己的选择。审美教育不必与审美学说相联系的观点有很大的影响面,坦率地讲,我仍然不认可这一说法。这一观点的晦涩和模糊似乎倒成了优点。另外,也许有人断言我把审美教义当作一元论的描述是不公平的(与我的看法相反),有许多种审美,审美的多元性和文化的多元性能很好地吻合。还有个说法我也不确定,即大多数审美教育文献极其清楚地表明只与"这个审美"的性质有关,而不是各种不同的审美。它似乎正是那套我们渴望的、唯一可普遍使用的评价体系,但其实它并不是那种基本的,或是一组东西可以拿来应用于所有音乐(所有艺术)的本质、特征以及行为。

审美定位的另一特点也值得一提:它的标准化体系,以及它念念不忘要对价值做出评判。审美理论始终提出这一类问题:这是好的音乐吗?或区别好音乐和坏音乐的特点是什么?尽管问题的答案和审美本身一样,通常都是以欧洲式审美观为基点的,我不认为这一定就是不可回避的。多元论和相对论并不是生来就反对价值观的理论。我很快就谈到这点。

四

作为教育理念和音乐教育指导原则的多元文化观念至少也存在着与审美观念一样多的问题,但它具有几个显著的优势。我希望把我的评论主要限制在其中一个更有趣的争议之内,你们已有预感,这个争议是关于音乐多元化的问题。

我们长久以来就承认音乐意义的多样性。事实上,这是审美理论喜爱的作为之一。但在此之下,我们某些专业人士趋之若鹜的审美原理始终坚持着普遍性以及音乐反应和理解的审美模式具有超越性。当然,我们偶尔也提到"不同审美学说"的存在,例如,在课程设置时加入爵士乐和进行曲乐队使其

合法化①。但是,另类的审美学说是什么?又在哪里?准确地讲,这些另类价值评判与传统的艺术音乐的价值评判究竟又有什么不同?对于这一议题,音乐教育反倒是哑口无言。

我怀疑我们使用审美原理只是为了使某些音乐活动得以继续,以及只是出现在课程设置中为这些活动正名,而不是我们已经令人信服地建立了他们那样的审美价值观。事实上,在这些音乐活动中有许多大胆实际例证都是有悖于审美教义的,而我们则发现不理睬这些有悖之处,反而更为简便。大家默认,这些音乐如同所有的音乐,都只不过是按照自身的方式行事(审美之事)。这使我感到困惑不解。

以爵士乐为例,爵士乐教育能被看作是审美教育吗?爵士乐并不能把自身完全表现在"作品"之中。它更注重动作和演绎而不是沉思冥想。爵士乐的传统表达形式是听觉而不是书写,它更多地涉及活用的、感性的和音色的细微差别,涉及即时的极细微变化,比完整的创作作品的复杂程度更有甚之。个体的特点和独特性是极端重要的,而在其他的音乐里,它们或许会被认为是为实现自我陶醉而影响了真实地展现"原创"。爵士乐通常紧连着特定的功能、背景和场合,往往出现在高度激情的交流场所。爵士乐与音乐厅中仪式性的优雅和严肃传统是不相符的。虽然录音产业的到来导致了音乐的复制和重复,人们也许还会争辩这对爵士乐的音乐风格只是次要的,然而这不是水火不相容的改变。爵士乐作为一种即兴表演的艺术,更讲究现场的音乐表现,它不是"一成不变"的。

对爵士乐进行审美时必须知晓这些并更加关注于此,在这里我不一一列举。我所关注的是(这也许大大有助于解释我对审美学说不满的许多内容),虽然爵士乐已经步入学术主流并开展音乐实践,我们却仍然死死抓住那个信念不放:所有的音乐本质上都是同样的,(审美)作用也相同。事实上,我们已经尝试着强行把不同的风格和流派归于同样的审美模式,这种错位的审美取向曲解了许多音乐。可能真的是所有音乐、艺术和自然现象都能推衍到某些普遍审美的视野,都能用相应的"审美价值观"来归类。但是所有音乐都是一样的这种观点是极为肤浅的。用爵士乐(或任何一种追求社会普及而不是高雅艺术境界的音乐)的标准来衡量"严肃"的创作音乐,也不会有什么建设性的价值可以获得。你对普契尼和勃拉姆斯极为欣赏并不能保证你对 Branford Marsalis 的感悟在音乐上就是合适的。从审美的观点来看也许是合适的,但在音乐上却不是。

① 我记得是唐哥伍德会议(Tanglewood Symposium)上的内容。

因此,我对多元文化视野的倾心是显而易见的,它的寓意意味着尊重和展示音乐和音乐价值的多元性;它有潜能去引导我们寻求对音乐性质和价值问题的更为令人满意的答案。音乐以许多方式存在,有些音乐形式除了连续不断地展现声音或展现过程之外几乎没有任何相似之处。尽管我们已经确信了它的"美",但如果我们在尝试着回答问题时把思维和听觉局限在单一的音乐实践、嗜好和价值之内,就不能获得关于音乐性质和价值的特别满意的答案。

　　请不要误解:我并不认为我们能走两条路,既走审美之道又走多元文化之道。为了在众多的其他情形中真正懂得不同的音乐,我们必须知道谁在使用音乐,怎样使用,何时使用,为了什么目的。这些考虑不只是超出了审美教义的范围,它们与审美是对立的。这样的考虑是实用的、概念的、社会的和政治的,不是审美的,因此也就不是音乐的。更进一步说,这种模糊的观点扭曲了我们对那些原本符合标准的音乐的正确理解,它甚至鼓励我们假装由它推崇的音乐都具有内在价值、与社会无关、非商业性、自律的、非历史的、与语境相脱离,只为感受其美而已。但音乐不是这样的。

　　在这个层面上,我赞成音乐多元化的观点。认真地讲,它也许能拓宽我们传统上相当狭窄的视野,甚至有助于我们用更为平凡普通的眼光去看待传统的西方艺术音乐。它能使我们增加对音乐价值多元化的敏感,减少在不同音乐风格之间进行比较时过于不公平的倾向。审美普遍性的观点给所有愚蠢而幼稚的音乐评判和比较颁发了证书。再有,或许任何东西都可以从审美的角度去听赏,但这样听赏音乐的效果则是另外一回事。

五

　　然而,上面这段陈述直接导致我去思考多元文化理想中的一些潜在缺陷。这些缺陷包括它的相对性、极端复杂性和可能产生的肤浅性,使对音乐只有一知半解的人也能相对轻易地判断某种音乐是不是符合教义的某些特定内容。

　　不可否认,审美准则倡导的绝对性的吸引力在于它所提供的安全感,这种安全感在多元文化论中显然是缺乏的。失去了本质论和普遍论的基础或引导,对音乐的评判和在教学方面做决策就成了十分棘手的事。换句话说,多元文化视野的长处是在理解音乐时对语境的意识,但正是这种意识却触犯了西方教义所谓的尊严,同时使教什么和怎样教的问题变得十分复杂。如果对音乐界各种各样的观点都得进行研究,而每一种观点又都包含各自独特的考虑和侧重,加上还有某些感性意识有待开发,那么音乐教育的责任将成几

何级数增长,几乎难以招架。

多元文化音乐教育的推崇者认为,多元文化音乐教育能把文化视野拓宽到更大的范围,我对此观点表示十分怀疑;这是不现实的,就像审美学说认为审美的音乐体验能使我们具有更广泛的审美意识一样不现实。从这一点看,多元文化的论点也许没什么帮助。多元文化论自身面对的挑战已难以战胜,还要加上对各种各样音乐所植根于的文化语境和实践的考虑。现在,在音乐体验当时的感受以外再加上领略文化价值的义务,所有这一切已经远远超出了我们作为音乐教育工作者所能够实际胜任的。

如果我们所指的多元文化的全部意义就是一盘供"审美"欣赏的民族音乐杂烩,这可能还好办,只要我们真的相信应该这么做,或许确实能做到。但我的观点是,对不以审美为目的而创作的音乐(世界上绝大多数音乐大概都属此类)强行进行审美欣赏是一种误导。通过这种审美产生的对音乐的理解,其深度实在令人怀疑。

换句话讲,与只是浅尝辄止的可能相比较,我们必须权衡多元化在广度和包容性方面的利弊。一个非常现实的危险是,不仅没有把美好的理论纳入可以使人长期受益匪浅的音乐传统,反而纵容了对音乐作品的浅薄涉猎。有些人巧舌如簧地进行争辩,既然教学时间极为有限,我们的责任就是将年轻人引入音乐世界所能提供的最好的音乐里面去。可是由于有众多这样的音乐领域和许多"最好"的作品,事情就大大地复杂化了。对于此,我只能表示同情,我的应对是,"在21世纪,我们能有更切实和更好的选择吗"?

我不能不表达对另一个更有实际意义问题的关注而就此结束这个话题。审美教育是模糊的,有各种诠释以及误解(更不用说它所大肆炫耀的不可言传性),这使其在几乎所有教育实践中的操作相对容易,只要有正确的思路;与审美教育不同,对多元文化的强调和追求则相对容易评估。的确,就连非音乐人士也能在不经意中判定教育实践工作是否满足了多元文化的要求。说得更直白一些,审美学说早已成为一件能有效地遮掩所有教育实践方式的伪装,有时甚至与它的基本教义都直接相抵触。多元文化音乐教育可能不是这样。为可能的所获值得去冒风险吗?

六

前面我没有深谈,但答应会回到那个话题,即审美取向往往被用于价值判断。如果只是为了培养建立在对音乐理解基础上的感知能力,这样做是值得称赞的。我确信音乐教育应当按照价值观教育的思路去构思和进行,完全

致力于对音乐美妙的鉴别、认可和欣赏。我只是要与那些告诉我们只有一种"审美"标准可以指导我们工作的人士进行争辩。

在此，我认为，如果价值多元取向意味着绝对主观性和对音乐价值的任意判断，这才是多元文化理论的真正危险。如果"所有事物都以其自身的方式表现着美"，音乐教育就是文化的同化或霸权，是在品味和遮遮掩掩的意识形态方面不合理的强行灌输。但另一方面，如果有多种方式去获取音乐的美妙，但又不是任何音乐都具有同等的价值，只要我们真心实意地共同协作，努力辨别和描述这些使音乐达到美的境界的不同"方式"，那我们的工作是有成效的。据我看来，这是唯一可行的教育策略。

七

或许，音乐教育思想可以从多元文化概念和审美概念的某种结合中获得，这种结合包括既充分认识审美价值，又不至于将所有其他音乐统统贬低为"音乐以外"的内容而不屑一顾。要达到这个目标，我多么希望二者都要有所改变，因为各自的缺陷是对方可以弥补的。如果我们的音乐教育是循循善诱和描述的（出于开放的心态和对某种特定音乐追求的审视），而不只是推论和僵化办事的（音乐是如何以审美的方式表现自己），我们将能成功地把二者的精华采颉出来。

我一直建议我们可以保持音乐价值观作为我们批评和教育的重点，但它要超出审美原则确定的范围以外。在近期的一篇文章里①，Francis Sparshott 在对各种不同舞蹈形式进行调研之后，举出一系列关注点。这对我有所触动，我们也要好好考虑，认真制定出一个指南性的东西，以引导我们探索多元音乐世界中的价值和重点。那些讨论者寻求的是什么？谈论的是什么？他们往往投靠哪一方？在我看来，建立在这些基础上的一系列探索，有助于我们讨论一些问题，这些内容有助于我们培养对音乐声音结构的、人类价值观的和以这些为基础的音乐实践的鉴赏和理解能力。②

如果我们仍然坚持要把这种根植于完全不反映意识形态的价值教育称为审美，这也没有问题，但我们必须承认：这种语境意义十分丰富的"审美"所包含的内容已经远远超出了审美在音乐研究中的传统范畴；在某些音乐场

① 《美国教育季刊》(JAE)24卷(1990，春季)。
② 请注意：甚至传统的实践理论也承认音乐确实比我们这里所讨论的更具多样性。表演、聆听、作曲和即兴表演也都逐一涉入不同的音乐过程，表现着各自的价值、本体和认知的喻意。

合,传统上"审美"一词代表的含义却并不十分重要。就个人而言,我不喜欢这个词,因为这似乎表明,"审美"就是欣赏和理解某些(但不是全部)音乐的有效方式,然后再把这同一个狭义的词汇应用到我们刚刚说到的大大超出审美范畴的活动。

八

至此,事情已经非常清楚,我认为致力于教育的音乐教学与训练不同,需要显示出相当大的对音乐可能表现的多样性,以及对人们在使用音乐和音乐获得意义途径的多元性方面的敏感。在结束之前,让我对我所认同的更宽泛的教育概念作一些评论。毫无疑问,教育具有保护文化传承的责任和义务;同样,教育还具有解放思想的使命,这一使命建立在自由平等的原则之上,在民主社会环境里特别如此。

在某些领域内这些使命相互之间是抵触的,这就意味着我们必须进行选择,不是宣称谁"对"谁"错",而是承认赋予二者同等重要性的困难。我相信,多元文化观点的支持者会认为,自由主义的理想,比如开放、多元和互动性,比保守派那种只是原封不动保存的理想更有感召力,这就使传统价值观处在风险状态。但首先,风险是民主政治固有的。另外,传统价值观既不能保持不变,也不一定因要同其他竞争者共同经受审视就必然会遭受挫折。民主环境中的教育就是致力于全面和不受限制地进行探索,在理论自由的范围内带着批判性的眼光去探索和选择。与之相对的是教条主义的限制。与民主理念的结合就是与教条主义的断绝。

教育的目的不是灌输某一种观点,而是对思维习惯的培养。为了达到这一目标的音乐教育就是要努力培育充分感受的能力,以及既集思广益又独立自主的判断能力。这种能力只有运用在多元音乐实践、多种音乐设想和不同重点的情况下才能得到充分施展。再有,我认为不仅要培育对多元化的容忍,而且要培育对多元化的喜爱。基于这一观点,对音乐的理解力将会被故步自封或与人文语境的隔离所断送。

同时,如果多元论错误地认同所有音乐具有同等价值的观点(即"一切皆美"的观点),教育的结局将是悲剧性的。而把多元教育从这种悲剧中解救出来的承诺则是坚定不移地开展批评与反思。承认价值观念是互动的,而不是绝对的并不会减弱它在教育事业中的核心地位。一个受过音乐教育的人如果认为一种音乐的价值高于另一种音乐,那他不只是背弃了个人的信念或倾向一方,更传递了一种理由充足的判断结论(或至少能够提出充足的理由)。

我们相信这些道理的说服力是足以让其他人信服的,而这些人的感知能力和反思能力使他们能够全面考虑问题。① 那么,从事音乐教育就是要担负起培养学生独立、反思、集思广益的价值判断力的责任(还有其他能力)。更进一步,我想,这样的判断能力并不是音乐教育自身的最终目标,它是反映识别力增长的标志,是反映日益增强的对各种价值观的义务感的标志,而这些价值观是建立在理解的基础之上,也是对个人的价值观与客观标准之间的相对性的敏感度不断增长的标志。我认为,教授或表演某一种音乐而非其他音乐的教学决定必须依据一定的道理才能做出,这些理由还必须供大家审查和讨论。教学方法和内容应该向学生展现的不仅有可供选择的各种音乐,也要包含进行音乐体验,使学生发展和形成价值判断基础,以便根据合理推论做出区别与选择。因此,音乐教育应当借鉴普通教育在教学法上的一些做法,严格审核各种选择,提问题、找证据、帮助学生日益清晰地理解作品的隐喻。无论今天的年轻人在 21 世纪将生活在怎样复杂的音乐文化世界里,无论是在音乐还是在其他人文方面,真正受过教育的人士应当使自己成为 Northrop Frye 所说的"鹤立鸡群"②。

不允许人们进入西方艺术音乐世界的教育体系将同当今的现实(尽管是出于无心)一样失衡,因为现今的教育体系教导人们只有高雅艺术和贵族传统的音乐才是具有真正音乐价值的音乐。因此,多元文化视野也许可以提供非常宝贵的思想校正,以改变所有音乐都能够和应该用以西方艺术传统为中心价值来衡量和判断的错误观念。但是,这同样也是一个潜在的严重威胁,如果这些价值观的相对性被错误地认为是价值观的中立性,或仅仅是纯粹个人品味的理念化,那么就将威胁到那些价值观念。音乐教育最重要的责任和义务是把初学者易被感动但反复不定的喜好转化成为有意识地发展和细察入微的价值判断系统。但是,对客观权威价值观念的定论是不能通过训诫来灌输的,它们必须被后来的每一代人重新发现和修订(并摆出理由)。

九

从古典传统的西方音乐衍生出来的审美法则把一种音乐体验作为它的模式,这种音乐体验的内部结构关系看起来一目了然,因此,它似乎是客观和

① 我再一次引用斯科夫勒(Scheffler)的《调查研究》(Inquires)一书中"道德教育和民主理念"一章的内容(Moral Education and the Democratic ideal, p. 330 – 337)。

② Northrop Frye, On Education (Markham, Ontario: Fitzhenry and Whiteside, 1988). p. 18.

自律的,任何人都能懂,只要具备人类天生共有的各种反应能力,不需要什么特殊本领就可以理解。对不同文化的音乐(这还不包括各种被搁置在"艺术"传统之外的西方音乐)的探讨有助于重建和丰富我们对音乐和音乐价值的观念,这尤其反映出在音乐价值判断上的空白,不假思索地把对一种音乐风格的判断运用到另一种风格上去。但是对各种不同风格和流派音乐的理解有哪些问题需要考虑,其范围的界定工作才刚刚开始。我认为,这是多元文化论呈现出对音乐教育哲学的一种具有强烈诱惑力的挑战。

<div style="text-align:right">(黄琼瑶)</div>

译者简介

黄琼瑶,音乐硕士,南京晓庄学院音乐学院教授,主要研究方向为音乐教育理论、民族音乐教学研究。

音乐：伦理的遭遇？

用清晰的图画替换掉模糊的图画是否总是对的？
难道那模糊的不正是我们需要的吗？
——维特根斯坦《哲学研究》第 71 节

我们已经到了光滑的冰面上，没有任何摩擦，因此，从某种意义上来讲，这种条件是最理想的。但是，往往因为这个原因，我们无法走路了。

我们想走路，所以我们需要摩擦。还是回到粗糙的地面上去吧！
——维特根斯坦《哲学研究》第 107 节

如果大家能把自己以前坚定不移的信念和热情拥护的信仰暂时放到一边，今天下午我想让你们和我一起思考几个问题。我们已掌握的用来认识、指导我们专业领域——音乐教育某种或者很多方法对于我们所立足的领域或许会变得太安逸，太熟悉，太简单，太脆弱，甚至太"干净"，请大家和我一起来思考这种可能性。在此，我想提醒大家，指导我们学科认识的专业知识地图仅仅是地图而已（译者注：此处"地图"是指我们认识研究本领域的专业素养）。地图是非常有用的，在很多情况下是我们辨别方向不可缺少的工具。但是其基本的本质是它强调了某些特点却轻视甚至忽略了其他特点。比如，生活在纽约时，我发现地铁图很有用。但如果单独使用，没有其他方向标示，升至街道高度可能让人感到吃惊——并不总是令人舒服或者安全。离开地铁后，让地铁图有价值的需求也就没有多大用处了。换言之，我们制作地图是为了满足各种目的的需求，某一地图是否能够达到我们的目的，还要看目的是什么。没有哪一种地图可以最有效地把所有的东西全部标注出来。当然，还有其他有效的办法，任何一种地图的价值或有效性总是与其要达到的目的紧密相连的。地图是否有用不但与需要导航地域的本质有关，而且还要

看使用者在此的游历方式。如果我们要用地图给航行的船只导航,能够指示诸如街道这样地理特点的地图或许没有多大用处,因为如果没有风向、风力、潮流、海浪等重要参数信息及对它们足够的、不间断的关注,我们就不可能找到从 A 地到 B 地间的最佳路线。① 很明显,既然地图本身与它们所要达到的目的间总是存在些差距,那么,准确理解怎样以及究竟是什么样的地图可以指引我们,就不失为一个好主意了。

下面我来阐述我的观点,不再说这个地图的比喻了。我们对音乐的理解以及我们认为音乐教育所构成的种种互动是非常有用、非常基本也非常重要的指导思想。那么,我的观点是:我们用来指导音乐教育的某些概念地图(conceptual maps)已经致使我们忽略了一些非常重要的东西,如什么是音乐,如何教音乐,在我们的研究中应该关注哪些因素。

这里我要跟大家一起讨论的问题来源于世人常常谈论的"启蒙工程",即为分析、整理并解释人类生活和意义所付出的努力。这项启蒙工程大致发生在 1630 到 1850 年,包含众多思想家的集体智慧和努力,如休谟(Hume)、黑格尔(Hegel)、莎夫兹伯瑞(Shaftesbury)、席勒(Schiller)、培根(Bacon)、巴姆卡顿(Baumgarten)等。这项工程事实上把人类生活分割为不同的部分,每一部分都有自身的思想标准与设想、行为模式、格格不入的推理和观点、态度。当然,其出发点是理性——被狭隘地作为逻辑与知识杰作的理性。所以,或许你已经意识到,康德的第一个伟大批判是理性批判。在此之后,他将其注意力转向认知领域中,开始关注在"纯理性"之外或与其有关系的其他判断。他的第二批判主要是针对道德领域的所谓经验判断。其第三批判主要是检验兴趣判断或者说是所谓的美学判断。

这里,有以下几点希望引起大家的注意。第一,为详尽记述人类生活和意义领域付出的努力已经从根本上将人类生活和意义分割,使意义本身和其初衷相悖。第二,尽管我不想说,他们完全是任意的,没有根据的,但是这些完全不同的界限或疆域已经划出来了;不同的出发点肯定会产生不同的领域。第三,因为人们首先开始分析理性进而研究伦理学、美学、法学、神学等学科,所以有人认为美学领域从某种意义上来说是由垃圾组成的。在他们看来,到今天为止对于"什么不是美的"规定,对于美学界定的种种努力一开始

① 皮埃尔·布尔迪厄在其关于实践的逻辑的论述中指出,地图与实际的地域范围是不可以用同一个基本的标准衡量的。音乐亦是如此。他这样写道,"地图以其相似且延续的几何空间取代了现实中间断并零散的道路空间。"参见理查德·尼斯实践的逻辑.斯坦福:斯坦福大学出版社,1995:84。

就不会有积极结果,这一点并不是纯属巧合。① 第四,这会使我们在最终被视为"艺术"②的领域里处于非常尴尬的地位。从某种意义上来说我们会很难解释它是如何的理性,尽管我们所做的并不主要与理性有关。我相信在此我不需要向各位重复下面这些无休止的争论,比如关于认知与情感,情感的认知,认知化的情感,较为理性和有理性倾向③的区别等。有关艺术地位的讨论已经进行了几个世纪了。④ 那么,值得一提的是,当艺术(包括音乐)与情感联系到一定程度时,他们往往会视为非理性,被冠以女性化的头衔,常常被认为是简单取悦的饰品。⑤ 第五,再次提醒大家注意本讲座所关注的几个中心问题之一。有必要再次指出,启蒙工程慢慢地将"美学"经验(往往把"艺术"归入其中)⑥从任何高尚的道德使命中脱离出来:其实,准确地讲,这种经验的一个显著特点就是设想它对实用本质的事物的"不屑一顾"。第六,但是这一举动不仅解除了诸如音乐之类事物的伦理责任,也正因为如此,剥夺了它们在这些方面的重要性及意义。因此,"美学"的天地出现了,富有个性、自我导向性、内向性和自律性,而这些特征部分地是通过其与"社会"事物的分离界定的。⑦ 从一个较为朴实的角度来看,此美学范畴虽然多少有些纵容、啰唆,但还不是那么让人讨厌,可以叫人接受,这些趋势最终会让克尔凯郭尔将美学归结为在接近现实经验中的迷失。⑧

启蒙工程中的分割历程证明是非常成功的。它甚至在历史上第一次将其在主要哲学系统中的位置让给所谓的美学判断。⑨ 但是,什么位置? 一个

① 见阿拉斯戴尔·麦金太尔.追录美德:关于道德理论的研究.诺特单姆:诺特单姆大学出版社,1984。我尤其喜欢它对于"凸现"一词的提法,因为它似乎将其本质拓展为一种具有合作性质的活动,并且指出"启蒙"不仅仅是指一种突然的领悟。人们也可以将这种凸现看成是一种在诸如教会、与生俱来的贵族等早期形式的权威消亡之后为建立新的合约形式而做出的努力。
② 请注意,此处是将艺术视为一个统一的领域,该领域和这里所描绘的启蒙工程是同时存在的。事实上,此处所涉及的许多这一时期的哲学家都有一个艰巨任务,那就是建立一个可以被称作包含各种艺术的生物体系。它由一套被公认的普通特征来组织形成,然后是另一套,以此类推。艺术中最引人注目的平凡之处就在于它们与日益凸显的"科学"领域形成了对比,而这绝非巧合。
③ 朗格讨论了各种领域中都存在的"象征根源"的问题。关于艺术是前理性还是非理性的争论正是 Langer 论题的一部分。
④ 当然,对于音乐认知地位的担忧可以追溯到柏拉图和他的勾股定理的先驱们。但是,在希腊,音乐的道德力量仍然是一个显而易见而又无可辩驳的事实。
⑤ 鉴于这种女性化地位与音乐教育有关,Clarlene Morton 在她《身份问题:校园音乐的女性化定位和正当理由的要点》(博士论文,多伦多大学,1996)一文中探讨了这一问题的涵义。
⑥ 这么说是因为艺术本来就是一种为美学做出的努力,这一点是毫无疑问的。
⑦ 这种被称作独立或绝对音乐的出现绝非巧合,它正是这一历史时期另一个重要的特点。
⑧ 例如,克尔凯郭尔《非此即彼》(Enten-Eller)一书。
⑨ 我在这里是指康德的哲学体系。

貌似反对理性,反对实用的位置;其实,你可以回忆一下康德关于美学中一个主要观点,它是有目的的(或貌似有目的),然而却是没有目的;总之,毫无目的。① 此时,"美学"作为认知或经验的方式出现了,其失败并没有带来真正的负面效应,较为愉悦但没有任何不利的事(比如改变一下喜好或者再找一个不同的)没有多大关系。②

很明显,我要说明的是,此启蒙工程在理解诸如音乐时,给我们带来很大麻烦和不便。但必须指出,它不仅把音乐从社会和伦理中错误地分离开来,实际上它也重新定义了伦理,将任何可能的协调与妥协都排除了,进一步确保了这种分离的永久性。启蒙道德哲学家为道德寻找理性世俗的基础,其结果是这样的"伦理",完全为道德约束,关注的是道德正义,规避恶魔③,而不是对责任与义务的接受。启蒙道德为理性所囿,以理性为基础,也有理性佐证。依此观点,为道德代言的欲望已经超出个人范畴,意味着接受以理性为基础,普遍客观的道德法则的权威。道德代言也就是要压抑自我兴趣,遵照放之四海而皆准的真理,康德将此称为范畴约束。

下面我简单地作一下总结和评论:1. 启蒙工程剥夺了音乐的道德意义上的要求(此要求是古希腊精神特征的核心,也正是此核心使音乐在教育或性格教育中处于中心和基础地位④)。2. 启蒙工程以音乐无法参与的方式把伦理学概念化了。因为,从事音乐的人们绝对可以表演道德上令人厌恶的剧目。如果讲伦理就是为了避免这些剧目的话,伦理安排要发展,但音乐并不是合适的候选事项。3. 启蒙工程宣称为道德奠定了理性的世俗基础,这一结论不但仓促,而且是完全错误的。⑤ 事实证明,这种观点不能多么有效地与尼采和其后现代追随者的观点抗衡,而他们认为据说对道德行为的客观吸引事实上很容易就被主观意志发现。

但是,重要的是,如此解释伦理学并没有使我们处于毫无选择的境地。在此,尽管时间不允许我进一步解释,此伦理系统的亚里士多德式的前辈并

① 对这一解释的极端概述忽略了很多细微却非常重要的细节。其中一点就是,对许多这一时期的人来说,拥有对品位做出正确判断的能力可以区分社会中的高雅与粗俗(当特权无法再用来保证一个人优越的社会地位时)。甚至,拥有高雅的品位还可以证明一个人抵挡自我放纵或延缓自我满足的能力。也许可以说它们是道德人格的反映。一个可以用来说明这一观点的例子就是,席勒相信美学的重要性,因为它一方面可以用来约束趋于控制理智的极端倾向,另一方面也可以用来控制无节制的纵欲。
② 除了一点,就是它可以用来暗示一个人的教育,教养以及一个人由此可获得的合理的社会地位。
③ 在某种意义上,这是基督教会道德信条的世俗追随者。
④ 对此,我已在《音乐的哲学视野》(纽约:牛津大学出版社,1998)一书中进行了阐述。
⑤ 关于启蒙的道德目的最终失败的论断,我参考了麦金太尔在《追录美德》一书中的部分观点。

不会受到这样的批评。① 我很愿意重温亚里士多德的伦理学概念,看看音乐和音乐教育的伦理学呼唤是否可以重新被建构并传承下去,以及如何实现这一点。在亚里士多德看来,压抑利益与欲望对道德建设不无贡献,从这个意义上来讲,自私自利和伦理行为并不是相互敌对的。对亚里士多德而言,伦理学其实就是关注人类基本潜力的实现,这种行为从伦理学角度来说有益于个人和社会。在亚里士多德看来,这种"好处"不是抽象的、普遍的、无条件的。相反,它总是植根于某些特殊的境况,并与之保持联系。若要为伦理代言实际就是要放弃在理论与生产(技术)领域普遍存在、总结出来的正统知识。在人类不断付出努力的一些领域里,"正确的行为"总是不确定,难以预料,环境也总是非常复杂可变,行为的结果从来就不是自明的,要想在这些领域里正确地行事往往是超出个人的权限和能力的。依此观点,伦理行为的关键是一种经验和性格驱动的感觉,判断在特定情况下何为突出、显著、合适,如此一来,一个人就可以为了正确的目的,用正确的方法,在正确的时间,对正确的人,以正确的身份,做正确的事(正如亚里士多德在他典型的一句意犹未尽的陈述中所言)"并不是对所有人,也不是那么容易。"②

之所以如此困难,是因为有许多方法可以让人误入歧途,但只有唯一正确的道路人可以行事正确。③ 而正确的道路总是与每一个伦理状况的特殊情形有关。正确的行为需要通过各种各样的可能相关的因素(从各种可能性为行为做出需要的选择)找到自己的方法和道路——这些因素存在于每一种情形中,并固定于最好最合适的一个。从启蒙的角度来看,这不是权衡好与坏的问题,而是要在多种可能的"利好"中权衡并做出选择。一个人对于何为明显的、突出的、重要的会有主观感觉,进而会判断什么行为好、正确、合适。此感觉其实并不是原则或准则在起作用,而是此人为哪类人,是什么性格的结果。伦理代言人应该是能够在全新的社会状况中善于把握何为重要,并且在考虑到结果是复杂多变,甚至在某些方面是不确定的情况下适时调整其所为。

换言之,伦理决定行为是靠经验的,以具体情形中的直接参与和投入为基础。因此,它要求有种随时应变的机敏和机警的反应④,而这只能依赖于个体的气质和性格。亚里士多德式伦理情形的确定正好是对一般规则的不适用,这些规则也就使个体用不着决定目前情况下什么是合适的时间,并随之

① 关于这一论断理由的详细阐述请参阅麦金太尔的《追寻美德》。
② 见《尼各马可伦理学二》(9)。
③ 见《尼各马可伦理学二》(6)。
④ 我还必须强调一点,这儿所说的"即兴"并不是指一时的捏造,无中生有的创造。即兴的流畅是基于并只可能产生于在风格、习惯和生存方式中的沉浸。

付诸行动。毫无疑问,伦理知识既不具理论性,也不具有技术性,不同于熟练的工匠所运用掌握的那些知识。对于工匠们来说"结果"在一开始就确定无疑地知道了,因此可以作为判定进步的模式和依据,这样的话,得到结果的某种具体方法的效率如何就成为主要关注的焦点。而伦理却是一门实用的知识或技能,无法详述,也不能转化为其他方式、方法。① 它展现了自己的机敏或流利,而这是无法像工具一样被操纵,是性格的发展结果。它并不是一个人所具有的,正如不过是一个人是谁的表现和表达而已。

但是,作为一个善于提问"务实问题"(查尔斯·列奥德提出了这个令人难忘的词)的好学生,你可能会问:"这到底有何区别?"②"这和音乐教育有何关系?"我想你们会提出很多诸如此类的问题。特别要指出的是,对于我们所理解的音乐教育,它提出了一些非常有用且有趣的构想。从传统意义上来说,我们关注音乐的本质和价值是为了建立和明确我们的教学目标,并力争最大程度地实现这一目标。情况本来似乎应该这样,然而,在我看来,我们应该同样对"教育"这个词做全面而细致的分析,尤其是当把它和"训练"一词联系在一起时。不巧的是,我似乎觉得这两者之间的一个差异正是我们前面在亚里士多德伦理道德一文中讨论到的一个问题。在提供指导时,训练所要达到的目的是相对客观清晰的,是被准确无误、毫无争议的指出来的;而教师主要关注的为达到这些目的而采用方法的效率。这些主要还是技巧上的担忧。

教育(以及我们称之为音乐教育的职业)涉及教育的方式及其教育目的,从至关重要的方面上讲,这种教育的目的往往是不确定的、变化莫测的。在亚里士多德对道德伦理的描述中我们可以找到对于教育的相应阐述:教育能够抓住机遇并从中获益;教育能够培养一种在任何方式和情况下都可以有效发挥作用的个人的习惯、品性和性格。我们不能将精力主要放在或完全放在培养学生的音乐教养、审美情感,甚至是音乐技艺上,至少在某些方面我们必须关注那些受教者通过亲身的音乐情感体验后会成为怎么样的人。我们关心的是学生们通过学习所形成的性格、态度和品性,同样也关心如何通过教育来帮助他们处理一些不可预见的情形。教育的最终结果可能会否定甚至抛弃那

① "方法"存在于一个起促进作用的框架之中。在这一框架中,"手段"和"目的"是可以分开的。与此形成对比的是,在实践知识之中,"目的"永远不可能与"手段"分离,而"手段"也正是实现这两者的方式。并且,既然目的在实践知识中并不是固定的,由此便可得出手段和目的都需要最仔细而彻底的检查。

② 这是一个"实用性的问题"。它所进行的假设将一个人所相信的东西与他的行为牢固地联系起来。这也就是在事实与行为之间建立了一种如果—那么的关系。请注意这一问题并没有虚无地暗指眼前的事不会造成任何改变;相反,它有一种很实用的暗示,而这个问题就是让人们来鉴别它。

些起初是教育目标的技术、信仰和想法。就这一点我们现在不会再探讨下去,而我认为有着具体教育目的的音乐教育由于承担了严肃的教育义务,人们很可能会用一种很有趣的方式来重新定位它。在简短的探索了教育的性质后,我们能够得出这样一个结论:教育是一项道德伦理事业,尤其与人们的性格、特性、情操的陶冶和思想的转变有关,同样音乐教育也是一项道德伦理事业。

你们中肯定有一些人会有疑问,觉得那又能说明什么问题,任何教育事业可以说都承担着培养人们道德伦理意识的义务,所以这种说法并没有表明音乐教育有什么不同之处。而这样的说法恰恰说明了一些问题:从某种意义上说,这表明我们已将音乐本身看作是道德伦理。不错,我们现在得将注意力转移到这点上来。我想让大家都来考虑这样一个可能性:某种特别的音乐经验尤其(或唯一)能够培养人们道德伦理方面的品性和潜能,如果这个说法说得通,那么音乐经验就变成了一种教育方式,是一种通过完全超越美学意识和审美情感培养的方式上进行的教育。①

如今由于后启蒙事业对道德理解的观点深深扎根在我们的思想中,基于这点我想很有必要指出,即使道德伦理的说法在音乐领域中有所体现,这也不代表我们能够让人们在道德上变得有多么的高尚,也不能使人们完全抵御腐败。从某种重要的意义上说,我们可以将音乐看作是一种道德上的冲突,这样一种意识能够帮助我们培养并表达出对音乐的更深层次的理解,如果音乐教育承担着具体的教育和道德目的的话,这至少能够帮助我们更好地理解音乐教育到底是怎么样的。然而怎样才能将音乐事业看作与道德伦理相关呢?我暂时列出初步几点建议,相信在座各位还会做出一些重要的补充。

第一,亲身体验音乐情感有助于形成个人的习惯和性情,同时能够培养一种善于处理突发事件和特殊情况的性格特点。这一点非常重要,因为音乐就像赫拉克利特所比喻的河流一样,一个人不可能两次同时跨入这一条河流。② 音乐所涉及的范围很广,很复杂,也十分多变,因此这种体验的确切性质也就变得不稳固且不可预见,一个具有代表性的例子就是,即使我们反复地听同一首乐曲,但每一次仍然会有不同的感受。不断去亲身体验音乐情

① 请注意,这不是反对发展审美的敏感度和灵敏度的论断。这里所表明的只是音乐教育的重要性可能会延伸至美学以外。这些关于审美的论断的正确性,或者是它们对于道德的重要性,是另一个问题(或者说应该是:不幸的是,支持美学的立场有时会被用来反对有关社会和道德的论断。而反过来说,支持音乐的社会观点理所当然地表明反对美学观点。很明显,这两种立场是否合理取决于一个人对于美学和社会以及这两者之间的界限的构想。而这也正是这场争论的开始)。

② 赫拉克利特和帕尔米尼底斯是在柏拉图之前的希腊人,他们在"特殊性和普遍性"的议题上持对立的观点。在我的《哲学观点》一书中的第二章中对这一议题做出了简明地论述。

感,也就可以使自己在偶发事件发生频繁并需要不断加以调整的领域中处理问题起来更得心应手。①

第二,音乐是一种社会的和跨学科的事业,基本的原则是要对音乐之外的事情能够做出正确的反应。要保持在"音乐领域"内需要的是一种相互性、开放性,还需人们相互合作,相互尊重,具有正义感。而现在提倡淡化这些要求,因为其他事业也赋予同样的品性,也因为这些社会因素并没有固有的或内在的音乐性。淡化这些要求是很重要的:就我们宣扬的这种观点而言,这个做法是必然的;更重要的是就我们对音乐是什么的理解和对音乐为什么重要的理解而言,这个做法也很必要。我认为音乐是社会的一部分,具有社会性,这不是偶然的,而是固有的因素。

第三,音乐承认个人天生的不足,尊重权威性,同时为其他领域提供专业意见。它引导人们如何实际有效地利用音乐知识和技巧,在理论转化成实践的过程中获得激励和指导十分重要。我并不是想强调对权威的绝对服从,从教育担负着培养学生独立性而言,权威只是暂时的事物,而是想要强调这样的师徒关系在个人音乐知识发展上是不可或缺的一个阶段。这些能力不是仅仅靠读书所能获得的,也不是仅仅靠勤奋练习所能掌握的。这种关系又是一种跨学科的现象,它并不局限于"音乐本身",对于音乐学习而又十分关键。我的观点很明确:学生与导师之间的关系就是一种道德伦理关系。

第四,音乐需要一种对于自身及自身利益之外,对物欲、技巧和实际之外的事物持有关爱、关心和负责的态度。在整个社会变得更加注重个人利益,更以自我为中心,更追逐物质利益的背景下,这些品德更显得重要。这种关怀的道德观,不仅仅是一种个人的行为,还是一种体现集体主义的社会行为,其价值是远远超越音乐范围之外的,这有助于形成集体主义观念,以确保个人付出其最大努力并使之获得回报。

第五,音乐承认并尊重优异的标准,这种标准是在大家一致同意的前提下确立的,但是标准不是一成不变的,并且很难用语言表达得清楚。在音乐实践中要做到流畅准确,就必须使个人的态度、选择、喜好和行动符合某种标准,明确规定和规范音乐实践的标准;不固定,也不能很明确地表达出来,时时刻刻都在发生变化的准则。② 因此这里优异的标准就变得模糊不清,从整

① 在《艺术即经验》(纽约:佩里基出版社,1980)一书中,杜威宣称:"有着固定不变价值的目标的构想确实是一种偏见(其来自我们不为艺术束缚的那部分)"。
② 关于责任能力是一种应答能力,参见拙作"辨识能力,应答/能力,以及哲学惯例的优点"。《完成音乐教育日志》5:1-2(2000)96-119。也可参见缩略的德语译文《理论实践》,载于《音乐教育评论:哲学实践的责任和价值》同时,也被重印在《音乐教育的行为,评论,理论》一书中。

体上而言,音乐的熟谙性有必要与责任感和反应能力(音乐实践中重要的"耳朵"的敏锐性)的培养共同发展。

第六,音乐还在于它确定什么对于谁,在哪种程度,在什么情况下是适宜的;什么时候又允许或需要出现偏差。像这样的洞察力和能力不是与生俱来的,它只能通过不断的练习或在音乐家的指导下才能慢慢习得。正如艾略特所说的,只有在无形中掌握那种构成音乐实践的传统技艺才有可能具备创造力,否则就只存在"即兴的创意"而不是真正意义上的创新。① 这种我称之为自然而然的掌握,弗朗西斯·斯巴舒特将它描述为一种"实践活力",②需要加以密切和不断地监视管理,因为这种能够促进产生创造力的传统技巧并不是固定不变的。

第七,音乐最重要的成功之处不仅仅是个人能够从中受益,对从事并献身于音乐及其发展事业中的整个社会都能从中获益。我之所以说是"最重要的成功",是因为人们完全可以为了个人利益去从事音乐事业;而最显著的是作为一个参与者,他们所获得的相关的成功,很大程度上是真正与音乐有关的事项,要归功于这个事业及其所有的参与者。③ 我们也可以从内在的和外在的"事物"中总结出它的特殊性:内在的事物就是那些为了音乐事业存在而存在的事物。④

第八,获得音乐方面的成功不单单依靠的是个人的知识或他所习得的技巧。成功与否还与这个人及其个性有着紧密的联系,比如个人的音乐方面的特长和不足就不可避免地表现或反映出他个人的特色。

第九,音乐要求我们积极投身于创造和维持一种社会体制的实践中去,或创造一种更好的,具有地方特色的社会形式,在这样的社会里提倡集体主义,共同分享,抛弃个人主义。⑤ 简言之,音乐体现着一种社会模式。

最后,亲身的音乐体验为我们提供生动的、美好生活的实例;这种生活充满和谐,富有意义,有方向感,有完整目的。这样也使我们对其他事物产生了更高的期待;接下来的经历,正如杜威所持的观点,使得我们对于"体验必须

① 出自《音乐的主题》(纽约:牛津大学出版社,1995)。
② 出自由阿尔佩森编辑的《什么是音乐》(纽约:海港出版社,1987)一书中的:"音乐的美学:限度和范围"。
③ 以免我被误解,我提及的有关真实性不应被认为其中暗示了任何形式的本质主义。事实上,什么组成了"真实性"总是开放性问题,而且是特殊的实践。
④ 麦金太尔,《追寻美德》(巴黎:巴黎圣母院大学出版社,1984)。
⑤ 在《尤尔根·哈贝马斯的评论性理论》(波士顿:麻省理工学院出版社,1978)一书中第35页,Thomas MaCarthy 写道:"道德问题是常规问题,要从与其他方面之间的交流关系中抽取出来是不能想象的。"

符合质的标准"的要求更为严格。①

以上所列出的理由令人印象深刻。② 我想再加一点,因为这是我观点的一个重要部分,每一个说法都是我此时此刻所想到的。在一些特定的情况下,人们会尝试更多的音乐实践及经验来提高音乐修养。而不论怎样,没有人会意识到这是我们教授音乐或我们从事这样一种教育事业的结果。一些传统的教育实践的确与前面的说法不一致。在进一步讨论之前,我想先提一个问题,让你们首先解决这个问题:假如从一开始就让我们很明确地设置一系列特定的音乐课程,并且这些课程都是为了颠覆我所提出的观点的,那么这些课程会是怎样的呢?回答这样一个问题能够揭露出问题的实质。

现在让我们重温一下我们以上所讨论过的。我希望你们至少愿意考虑以下几种可能性:1. 将音乐(和美学)③与道德和社会④分割开来,不管过去还是现在都是一项明智的举措,但并不对每个人都适用;2. 由"启蒙工程"给我们留下的对道德伦理的理解基本上误导了道德伦理事业及其媒介,这使得我们将"启蒙工程"中的道德部分看作是败笔;⑤ 3. 本着训练目的进行的音乐教育与本着教育的目的而进行的音乐教育是不同的;4. 前两者的不同之处主要在于道德伦理本身;5. 将音乐的媒介当作一种道德伦理的媒介能够扩展和丰富我们这些音乐教育家们怎样理解我们所做的事情,以及我们是怎样

① 他写道,艺术建立了"后来经历的价值标准,它们引起了对低于其标准的条件的不满,它们产生了对周围事物的要求未达到它们自己的水平",也就是说,它们提供了想象的器官。见《民主与教育:教育哲学的介绍》(纽约:麦克米兰出版社,1916)中第279页。显然地,我在这儿提出的要求是更为与众不同的,也许是更独特,更音乐的。

② 我有意在这次演讲中不提及常用术语。因为我注意到这些术语已被扩展成为音乐教育哲学最引人注目的那个部分。"常用的"和"美学的"已成为我们把人分类的标志和类别,而不是分析和使用智力的工具。令人遗憾的是,这些术语时常减少而不是激发人去思考。因此,我努力避免那些术语,为了能保持对观点集中探究的讨论。然而,在之前部分的九个阶段中的每一个,描述常用术语或实践智慧的重要属性,符合道德和实际判断是其指导原则。

③ 我把这个短语用括号括起来并随后打了个问号,因为我不在那些认为音乐和美学源于同一结构的人之列。我很谨慎地在此次演讲中不选择进行这方面的争论,希望甚至是那些认为音乐体验是由一整套美学体验组成的人能看到扩展的潜在价值,即把价值领域扩展到使其包括社会内容,道德内容(而且,我想随后的是政治内容)。

④ 我认为我的道德要求很需要赞同音乐的根本性地位。当考虑启蒙课题怎样将人类含义地带分隔的时候,那所谓的美学领域排除了社交是在此演讲之前讨论的一部分。然而,我们不应断定这种趋势是一种现在过时了的人工制品。事实上,将音乐剧解释成社交也是十分寻常的,通过将社会意义构建成一种音乐价值的相反指示的方式。在这个观点上,社交关注的是超音乐,也许是亚音乐,而且音乐的社会意义越明显,其音乐价值越少。从这个观点看,流行抑或是商业性的音乐是社交工具而非音乐现象。

⑤ 重申,这是 Alasdair MacIntyre 的论点,以免我在这里的断言全盘否定,细想我的论点也表明音乐也许在重建我们对道德动力的理解上起很重要的作用。

做的观点；6. 通过音乐这种形式来教育，从很大程度上来说，它与人的性格和个性有关，但这些都无法通过仅限于在音乐中教授或教授有关音乐方面的方式（或只是通过发展音乐技艺）得以体现，这是因为音乐事业的社会重要性通常不被重视。

 在我对以上言论做出总结之前，我想将所有这些都放到一个更大的背景之下，因为我对这些话题的兴趣并不单单来自于音乐教育本身。我更关心的是所谓的"技术理性"和"方法论"所占的统治地位，关心那些在人类互动领域中效率至上的固有观点。① 易受到总的原则、规则和方式的影响，这样的特质已渐渐地成为事实上的准则，这些准则由判断的合法性与知识的价值性来衡量，我认为那有点像把街区地图递给一群即将扬帆起航的水手们。我所说的那种定位是随着现代和后现代经济秩序的具有争议的主要特点的变化而变化，这些特点就是：个人主义，市场价值观，物质至上的观念以及消费观，道德中立观。我想指出那种能够引导伦理行为的知识的重要性，这种知识需要通过性格加以不断地监管和维持，这种紧密的联系存在于知识与性格之间。

 就音乐教育而言，我认为现在有些音乐实践在很多方面都是我所说的问题的一部分，而不是对这些问题的解决方法。我们通常会考虑这样的事情，怎样更有效地让一个二年级的学生唱出一个同主音降小三度的调（只是随便举个例子）；而不会去想为什么有些人将音乐老师看成是技术人员和管理者，而不将他们当成是教育者。我们似乎对技术专家更感兴趣，而对道德伦理或实践专家不怎么感兴趣，与教育相比我们更注重的是训练和练习。当我们从事音乐教育时，就将教育的目的看成是不言自明的、毫无争议的、确定的、在我们考虑范围之外的，这表明我们在不经意间已赞成了以下这种观点：音乐和音乐教育忽视了它们各自存在的一些重要的潜质。

 最后请允许我做这样一个总结：承认并保持音乐和音乐教育的有关伦理方面的品质可以使音乐教育者和学生重新回到"坚实的土地"上，也许我们会在那儿遇到很多困难、问题，潜在的危害和危险是个人的性格在那儿形成，同

① 例如，值得我们考虑的是，大卫·艾略特大声疾呼我们不仅要把音乐鉴赏能力看作一种程序性的技能知识，还应把它当作是一种实际操作的方法。我完全相信他的观点，那就是我们必须认识到从事音乐是一种从根本上而盲费神的或充满才智的行为方式。我想提出的更进一步的观点是，正是由于技能合理性处于支配地位才使得这些观点非常必需。音乐着重要的其中一个理由就是，用 Charle Keil 的极妙短语来说，我们"参与意识的最后的伟大源泉。"见 Keil 和 Feld 著作《音乐习惯》（芝加哥：芝加哥大学出版社，1994）。音乐是我们最后的正确性提示之一，是人类生活幸福的真正必需品，是由道德情操包围和引导的思维能力之一。在艾略特的论证中，音乐教育常规理解的深度显现最清楚、最引人入胜的地方就是他处理课程的方法——他拒绝努力去裁减道德教育机构的教师，拒绝把其降格为一般的那种基本性技术说明、学习程序的管理人员。

时人们对美好事物的追求也具有了个人的意义。承认并保持音乐的伦理性有助于从根本上消除那些与生命、生存、斗争和繁荣疏远的、毫无关联的事物。最后,承认并保持音乐的伦理性将会在我们所认为的音乐课程、音乐教育、音乐学习、音乐评价和音乐研究方面受到挑战,而我认为这将会在音乐教育这个职业特性中的方方面面得以体现。

伊利诺伊州立大学音乐学院关于查尔斯·里昂纳多的讲座,2000年4月17日。

(张鲁宁　韩启群)

译者简介

张鲁宁,文学博士,南京林业大学外国语学院副教授,主要研究领域为美国现代文学研究、当代西方文化研究、翻译理论和实践研究。

韩启群,文学博士,南京林业大学外国语学院副教授,主要研究领域为美国南方文学研究、加拿大现当代文学研究、当代西方文化研究。

审美的音乐体验:多么昂贵的标签?

这篇文章是为考斯迈耶(Korsmeyer)最近的新书《性别与审美》中的一些议题而作。本文不对该书作全面的和论辩性的评论,相反,本文有选择地把讨论集中在书中对音乐教育原则和审美哲学意义的思想观点。①

在历史上,把音乐体验看作被称为"审美体验"的一部分观念已毫无遮掩地处于争论之中,质疑者争论是为了确信学习音乐对普通教育有着重要意义,因而应当在学校里教授音乐。这个"审美原理"②,在审美的基础上证明音乐对于人类成长和发展是何等重要的理性努力,不仅是为了劝导质疑者理解音乐教育者工作的重要意义,也是为了在个体和群体的层面上支持音乐教育者的价值感受。其结果是,审美原理与他们训诫的与个人特质相关的感受紧紧地联系在一起。可是,在这个原理基础上的"审美",以及从随后被精心包装的音乐教师特性的重要部分,很少被涉及或进行反思性的研究。的确,这个问题还在争论之中,审美观点的运用在较大层面上存在着艰涩和含糊,需要用积极的词汇将它的运用界定清楚:审美的这,审美的那,审美的种种。③这个词汇已经得到了广泛的流传,就像一个宽泛的同义词对表达、对感觉、对创造、对美感、对潜质,通常它似乎是对于"真实的"或"可信的"音乐自身的描述。

① 本文是在线杂志《音乐教育的行为、批评和理论》〈Action, Criticism, and Theory for Music Education (ACT)〉2006年一月刊中一篇社论的五分之一的缩写本。本文分析和点评了五位学者合著的《性别与审美》。
② 有时音乐审美教育可以缩写为 MEAE(music education as aesthetic education)。
③ "审美"一词包含着许多互相矛盾的含义,我极力避免使用这一词汇。我确信我所说所写的更为清晰。我请读者们加入我们的行列,和我一道探讨:a. 在具体的环境中,它究竟意味着什么;b. 是否能加入一些其他内容;c. 或另一方面,它是否能被取消或被改变,因为对于音乐,它没有实际意义。我对这些议题的答案是:对于a议题,"谁能知道?";对于b议题,做不到;对于c议题,应该。注意,我的批评并不意味着我否认,在某些音乐环境中可能进行被称为"审美"的体验;但是,我认为我们有更有用的和更有效的描述方式。

在这样的境遇中,对于音乐教育审美原理的批评就破坏了极有可能实现的音乐价值,更谈不上对音乐教育工作者的尊重和维护,因为在他们身上"审美的敏感性"已经成为教育信誉的象征或条件。因此,理解音乐的某些方式和解释某些重要理由的方式便成为所有音乐性质和价值的关键,在任何地方、对于众多人群和音乐教育是全部要点。这并不是否认有人已经仔细地考虑和认识到了"需要有审美体验的特定音乐变量",即认识到了需要有明确界限和定义。但是这些缺乏实质的和短暂的认识最终转变成为重要意识①,并频繁地受到素以怀疑见长的学界的追捧。

在二十世纪渐渐逝去的年月里,关于音乐教育审美原理的争论变得更热烈了。对于那些无哲学偏好的人们,这些争论似乎是毫无意义的混乱,不同的个人见解使人尴尬,影响了音乐教育界的团结、互信和完整。② 然而,随着时间的推移,有些专业的对审美原理的反驳与批评的声音已开始平息,日益明显的现象是这种辞藻风暴中心的"审美价值"的概念事实上已不再是以前所声称的那样永恒不变。放弃审美教义具有广泛性和客观性的主张所产生的结果不仅不像许多人预计的那样可怕,反而能赢得许多敬意。③ 我们已日趋意识到审美原理对音乐研究的有益之处是对文化的构建,而不是"审美"观点所说的基于音乐内在的本质。像大多数文化构建一样,审美原理是以关注特殊社会文化问题和考虑的方式而出现的;而且它之所以能持续的存在是由于它所坚持的需求和兴趣方面的功效。④ 只是,人类的需求和兴趣随着时间而改变。在我们意识到的人类需求和兴趣的重要事物之中,我们习惯成自然的事物并不是一成不变的,人类的需求和兴趣几乎与人类自身一样丰富多彩。既然理论是制造出来为某些目的(也就是说,某些需求和兴趣)服务的工具,几乎没有什么理论对所有的事物都同样有效,只能是对某种特定的用途有效;理论是抽象的,是有选择性地作用于该理论涉及的客观存在,它们的生命力在于运用这些理论的目的(如果理论是有生命力的)。它们在某些情况下生动有效,而在另一些情况下则处于社会的边缘/渺无声息。随着音乐和教育方面不同需求和兴趣的呼声不绝于耳,审美原理的合理性亦不断地受到质疑。

① 信徒们总是试图这样说是。
② 很抱歉,对于一些人,这些争论似乎毫无意义,对当前的教学工作没有任何结论。我说"抱歉"是出于这种"实践"状况的极端幼稚性。
③ 与这些主张进行了断是重要的,例如承认音乐的和文化的多样性。
④ 因此,当理解了这些争论时,所带来的问题是要问一下是针对什么人的需求和兴趣,以及不针对什么人的需求和兴趣。

审美价值所带来的需求和兴趣从来都不是普遍存在的,只是某些社会群体的需求和兴趣。而且,对它的普遍性、客观性、绝对性以及其他类似性质的诉求把这些需求和兴趣外延成为所有人的,限制了不同需求和兴趣间的竞争,把音乐世界分成了正宗(审美的)和另类的、次等的。这不是理解音乐的最好方式,尤其不是一个职业音乐教育者的专业态度。

明白地讲,Korsmeyer的书中没有明确地涉及上述的争论。就此而言,也没有涉及音乐教育本身;推而广之,甚至连音乐也没有涉及。综合起来看,在我的审视性的推论中,包括书名在内,这些传统的审美教义都是我们不敢苟同的。在其他方面,该书论述了艺术、纯艺术、艺术禀赋、审美价值、审美体验、美、表演以及更多概念的历史沿革,另外该书还论述了形形色色老生常谈的对妇女需求、兴趣和行为的损害形式。

在这里,我不去追述性别和男女平等的重要关系和特点。相反,我想要选择性地针对 Korsmeyer 的分析指出艺术、审美和美等涉及性别构成的观点所产生危害方式,这些方式危害了由音乐教育人士在工作中产生的令人鼓舞的一些诉求①。Korsmeyer 书中的前三章很好地印证和支持了我上述的阐述。

Korsmeyer 提示我们:"'艺术家'的概念不能游离于'艺术'是什么的观念之外";"艺术是什么"在有记录的历史区间里已经在主体上有了极大的变化:"艺术产品的概念……有着不断变化的历史,改变着'艺术家'的定义"。然而,在现代出现的观点是艺术家作为一个"完全独立的个体,他们为创造而创造";无独有偶,同样在现代也出现了"审美"。一个对"艺术家"(以及更广义的"艺术禀赋")概念的重要推论是"纯粹的"艺术与实际艺术(或应用艺术)之间的概念上和实践上的区分,这一划分经常类似于艺术与手工艺之间的一般区别。纯艺术的概念"引出了为单纯审美价值而作的作品(延伸一步,引出了艺术家/这些作品的作者②)";说到区别,这些作品或行为都是功能性的、实

① 因为音乐教育领域以外的读者可能发现"令人鼓舞的诉求"含义不很清晰,我在这里详细说明一下。音乐教育"审美理论"以前和现在都是争论的核心问题,一个涉及音乐内在的和绝对的价值的问题。下面的各种主张就是非常典型的:音乐提升了人们的精神。音乐提高了生活的品位。音乐带来了愉悦,满足并塑造人的个性。音乐是一种声音用于探索和理解人类主体生活层面的真谛——认知的方式。因此,审美教育涉及情感教育,通过使人们更具审美鉴别力和敏感性,提高了"内在生活"品质。通过教导人们"情感如何运行",音乐学习平衡着心智的冷静和情感的热烈。音乐直接联系着学生的内在生活。总之,音乐教育是人类情感的教育,培育着对音乐固有的表现品质的响应能力。(请注意:关于这些主张的一个关键的假设是音乐的价值是内在固有的,这样就完全排除了音乐显著外在的特征属性。这样就顺理成章地使教学工作称为:全身心地感受"音乐元素";提高对"音乐元素"的情感反应。)

② 是我加上的。

践性的、功利主义的。因此，艺术的结果就是美，就是唯美，正如 Victor Cousin 在 1818 年所述："效用与美无关"。

Korsmeyer 解释道，"审美价值的观念"出自于产生愉悦，感受能力，鉴赏能力的新方法，集合在一起就是"品味"的观念。高尚的品味是建立在审美之上的愉悦，愉悦相对于行为、用途、经济价值、社会意义和身体满足等概念而存在。然后，具有高尚品味就是承认和获得审美愉悦，这种愉悦存在于充分和正确地理解专门为此目标设定的（客气的说法）事物之中，存在于艺术家以审美满足为唯一目的而创作的艺术作品之中。如同流行的说法，"真正的艺术是为艺术而艺术"，为了鉴赏能力而不是为了客观实际而存在。与任何其他客观实际相联系不是降低了它的艺术价值就是放弃了对它的艺术追求。①

这种在美丽的和实用的之间的对立也明显地存在于艺术天才的概念之中；这些艺术天才是创造性的人物，具有"强力的原创性思维"，能够"超越"传统和规律去"发现全新的灵感和行为方式"。把独特的，善于想象的创造能力（天才）归因于男性的思维方式的理念是没有根据的，只要看一看这些形形色色观念交织的现象便不难得知。高雅艺术具有排他性的观点过去是很盛行的，由于历史上妇女的活动都局限在家庭而非社会领域的缘故。艺术家专属于男性的现象几乎自动地延续了下来，妇女专司家务的实际状况确定了她们是匠人而非艺术家的地位。Korsmeyer 解释道，挖掘创造性的想象力需要充分的自由，"脱离传统的自由，脱离社会期盼和束缚的自由，也许甚至要脱离家庭和其他责任的自由"。这样的自由从根本上使男性跌落，通常是上流社会的男性；他们很少具有妇女生活和经历的特征。

Korsmeyer 写道，"对于艺术家性别倾向暗示中值得关注的是纯艺术门类所包含的所有事物都有着典型的男性印记，一些艺术形式妇女被认为是不适合全然介入的，只能扮演次要和从属的角色。"性别问题是"自成体系、有时琢磨不定的社会现象，它对我们思考和认识世界的方式有着很大的影响力"。尽管在这些观念出现以来的历史时期中，妇女的社会地位有了急剧的变化，与性别相关的艺术是什么，哪些人有资格称为艺术家，什么样的艺术产品和艺术经历与对艺术的认同状态相匹配等问题，继续以不良的方式制约着信仰和价值体系。

Korsmeye 写道："'审美'这一词汇在 18 世纪首次使用于哲学领域，用来描述认知程度，这种认知程度是从体验得来的直接感悟，没有经过由普遍知识构成的理性抽象归纳过程。"然而，这一观点很快就被修订了，被进一步拓

① 正如 Peter Kivy 所说，最好的题目应当是"纯粹的音乐"。

展到体验美感的视觉接触方面①,视觉是即刻而直接的,是个别而非普遍的,是直接感受而非逻辑推理的。建立对这些个别、直觉视觉感应的洞察能力,并建立对由良好美感实例构成的特定的事物的判断能力在当时成为当务之急。因此,重要的是为美感和由美感而生的愉悦建立衡量标准,以区别"真实的"例证和虚假审美愉悦的源头。②

在可能被误解为审美的那些愉悦中,那些背离了切实可信的美学标准的愉悦是自我的、自我本位的、自我牟利的、全然个人的。故而,"审美体验"的观点显然要去努力把来自于真实持久美感的愉悦和个人感官的短暂愉悦区别开来。康德在他的众所周知的审美学手稿中排斥了"感兴趣的"愉悦和概念定位,一味地企图建立"主观的普遍性"③。虽然审美的判断是主观的,但他要求证的是审美必定不是个体事物,的确所有人都普遍拥有审美判断,他们有能力去想象和设定(或习惯于设定)正确的(如审美的、无偏好的、无概念的)认知方式。

这一类想象有助于把教养与粗野区别开来。当新兴的中产阶级致力于用如此不同的重要思想来取代旧思想时,想象是社会机制的重要组成部分,这种机制有助于把对社会有所作为的人群从作为较低的人群中间区别出来。④ 这个内容已广为人知。可是,Korsmeyer 又解释道,"理想的审美法官(品味的仲裁人)都是男性,因为男性的思维和情感能力都胜于女性。"她举例为证,"在漂亮和妩媚的'阴柔'品味和艺术的'阳刚'品味之间加以区别是更加深奥和困难的",从而进一步证明在美丽与卓越之间存在着重要的审美区别。Korsmeyer 解释道:在此时批注的术语中,"柔弱"的意味适用于男性艺术家的作品而不是女性艺术家的,因为"女性所做的具有类似品质的作品只能是阴柔的,因此是妩媚和非主流的"。简而言之,为审美的判断能力建立标准的努力是为愉悦体验建立标准的更宽泛努力中的一部分;而且在这样的努力中,"已经被认为是有教养的人们的偏爱"变成了决定正确与否的标准。就大

① 或者更准确一点,是即刻、具体和广泛的主观普遍性。通过这些主张的重要推论,音乐作品存在着永恒的内价值就成为必然的假设。从教育理论的角度讲,这一假设导致了恒定地忽略音乐喻意的历史和社会构成因素。
② 相反,一部分人的需求主张与另一部分人的则十分不同。
③ 更具体一点,也许对于康德更公平一些。康德推论了绝对的美和相对的美的区别。问题是康德肯定了前者,后来的人们又否定了后者,如此一来,就把绝对美的理论导入了艺术理论。
④ See, for instance, Janet Wolff's *The Social Production of Art* (New York: New York University Press, 1984); Preben Mortensen's *Art in the Social Order: The Making of the Modern Conception of Art* (Albany: SUNY Press, 1997); Larry Shiner's *The Invention of Art: A Cultural History* (Chicago: University of Chicago Press, 2001); and Austin Harrington's *Art and Social Theory* (Polity Press, 2004).

体而言,这样的人群是具有社会特权的男人,也就是说关于品味和美感("审美的判断")的概念强加进了标准,而不是发现了标准。

这些传统的审美教义限制着一部分人对美的鉴赏,这些人假想了无偏好的审美态度进而阻碍了他们对事物提出问题,因为提出问题(用道德和政治的考量对艺术作品或曲目提出问题)就是用外在的思考和推衍来破坏审美的态度。根据 Korsmeyer 的观察:"就是要禁止那些女权主义批评家提出问题,这些问题总是拒绝审美学说的传统"。的确,这一类的观念已经常常被用来强调对音乐学习的严格训练和掌控,要贯穿于所有的音乐和音乐学范围内的活动,没有例外。对于这些在意识上对女性的分离和抑制,Korsmeyer 提出(继 Cornelia Klinger 之后):"与社会设置相一致,但对女性不公正。"① 拒绝这些审美定义无疑是破坏了审美定义传统上无偏好和普遍性的主张。然而,Korsmeyer指出:相对于审美回归音乐的微弱呼声,这一失误是严重的,它太强势。

Korsmeyer 断言:相对于过去的(现代的、启蒙的)审美传统②,当代的理论和实践强调的是欲望的回归。同样,不仅是对中立性和普遍性观点的质疑,再加上对性别、阶级、国籍和历史背景的政治考量,反普遍性人士的态度是具有影响力的。她写道:"普遍性的理念已经被特定背景的价值观和对社会和历史情况的关注所代替,没有给普遍性留下任何余地"。在传统审美理论结构方面也发生了同样的情形,审美的对象是被感受的被动角色而不是主动的观察;这些审美对象是呈现出来供感受者们去品味的客体。联系到18世纪盛行的对美学含义的性别考量,这种结构关系与主观性和客观性关系的性别取向形式有关,这是一个具有类似于阳刚和阴柔特征的结构,而阳刚和阴柔的取向更要详细描述。③

因而,审美鉴赏能力的结构(被动的、美丽的事物犹如女性站在男性艺术

① 在音乐方面,热烈的争论是性别、种族和能力等因素在音乐学习中是否存在影响,因为音乐学的关注点是"音乐本身"。这种状况既影响着音乐的原本内涵和外延等问题,也影响着音乐的时间和参与实践的人们以及性别、种族和能力等原本性的问题。带给课程设置的问题是"哪里的音乐","谁人的音乐","什么人的参与方式","什么人的价值取向","谁人具有话语权"。爵士乐就是因为这些原因才迟迟进入学术领域,大众音乐的学习只能进入文化学习程序而不是音乐学习程序也是因为这些原因。这些值得注意的事项以及"那些人应当听取音乐"和"什么能够使音乐学习有价值"都是需要注意的问题,以至于像音色这样的非音乐结构的因素也要适当地被考虑到。
② 注意,"较陈旧的"现代审美习惯总是影响着音乐教育哲学,还有"较新颖的"后现代审美习惯也与历史上的"审美"保持着千丝万缕的关联。"审美"一词有着多种版本与注解。
③ 这里可稍作探讨,现行的"审美"理论避免了杜威经验理论的某些偏颇。但是,杜威是否成功地揭示了二元论的基本内容,以及他试图重新定义"审美体验"的过于激进都是不争的事实。可以认为部分的问题是杜威把音乐体验不恰当地放置与其理论的中心位置。

家的奔放和潜能面前)对于某些艺术门类是一种错位。这种"艺术观赏的错位"无助于产生群体性参与创造音乐的体验,是非常典型的例证。Korsmeyer提醒道:"(审美)品味论就是鉴赏能力论而不是参与能力论",是永恒的"设定什么样的艺术是审美论的核心模式"的理论。

 Korsmeyer评述:"纯艺术体系的音乐创作就是一部作品,供人们去听赏它内在的美感、深奥、新颖或复合在一起的绝妙之处,总之,为的是其自身的审美品质"。正如我们看到的,艺术的天赋也包含其中。Korsmeyer写道:这些现代审美的理念有助于创造"一种氛围,在其中女性对艺术的参与是艰辛和困难的"。就音乐而言,女性不容易获得纯艺术体系的专业机会,多数为业余者,她们以个人的身份进行表演和创作,经常是在家庭的氛围,所获甚少,或无以回报。"无论多么娴熟,业余表演只是为了有限的亲友听众;其目的是消遣或娱乐,是点缀生活的音乐装饰品。"

 Korsmeye认为:纯艺术讲究的是"艺术过程的一瞬间";"这一瞬间强调的是艺术的自我内涵以及听众对作品的费解与艺术作品内涵之间的距离"。这种定位所导致的是抽象的和无实体的音乐体验;是没有长久感性愉悦的作品;是缺乏直接明确实际功效的投入。纯艺术仅仅为所谓的审美体验而存在;审美满足出自于单纯感受和体验到了审美的品质。① 然而,Korsmeyer争辩道:在纯艺术的定位之下,妇女的创造性投入主要被限制在实际的、功能的和经常是感官的领域(如做饭);因此既不是艺术体验也不是有益于审美的体验。她又评述道:"单纯审美品质的显现对于艺术作品无关紧要。"用我们已经了解的肢体感受方式来判别,这里存在着一个"深深的性别偏见"。我们感到"不同性别在概念化能力方面有着不同运作能力的问题;然而,调整哲学重点的思维被公式化了"②。基于这些原因,许多女权主义哲学和艺术的干预集中在揭露旧传统根本的"错误和强权",这些旧传统我们在这里已经讨论过了。

 按Korsmeyer的观点,许多在后现代女权主义艺术遇到困难的原因是排斥了"审美的价值观,这种价值观盛行于纯艺术概念发展的现代"。传统审美学观念,例如"表情"和"重要曲式"用来褒奖某些艺术作品和作者,也用来描述艺术特征借以区分优秀和平庸。这些观念也"窒息"了对不同性别政治诉

① A notion that is itself much debated, since if "aesthetic experience" serves to gratify, it is not "for itself" after all. 18. 这是一个自身就充满争议的问题,因为如果"审美体验"是为了满足,它就完全不是为了它自身。
② 因此,Korsmeyer将其定义为"深层次的性别"。

求的关注。① Korsmeyer 运用 Dickie 的教学理论审视了艺术与非艺术的重要区别,然后认为"不是什么能使作品具有审美价值,而实在是作品的什么品质堪称'艺术'";她还研究了 Danto 历史的/理论的学说("艺术这几天来与审美响应毫无关系"—Korsmeyer 引述在第 116 页),她在一段钟情于审美的教育工作者要细心阅读和思考的陈述里作了如此的总结,"艺术作品没有展示任何感性品质(具有艺术天赋的美感、寓意曲式、表达);相反,所展示的是与具有文化蕴含的艺术传统相关联的品质"。

 Korsmeyer 书中最不能容忍和最容易误解的内容是她对她所定义的"难以满足的愉悦"的处置(真是令人气愤),她提议建立一个与 18 和 19 世纪审美特点相似的概念:高尚。② 虽然在这里我不去对她的争辩进行彻底地审视,但了解她的基本论点还是重要的。既然性别二元论的方法已经暗喻着对女性的忽视和贬低,女权理论家和艺术家就"负有对脑-体二元进行争辩的责任"。她解释道:一些当代女权艺术家,用唤醒人们"物质欲望和内心情感"的方式,向把艺术和无偏好愉悦混为一谈的传统教义发起了直接挑战。③ 她解释道:与愉悦论的现代审美学说不同,当代的观点(尤其是女权论者)通常抵制音乐对欢乐的情感呼唤,任何只要不是"难以满足的、痛苦的和令人厌恶的情感"都要被抵制。这个审美主张的重要部分是"断然中止审美价值观的传统"④。

 音乐是否能够唤起 Korsmeyer 描述的令人厌恶的感觉是一个有趣的问题,需要我们在这里继续讨论下去。但是即使令人厌恶感觉的产生超出了音乐的范围,但还是应该用拓展的思路来认识这个问题:众多"审美理论"的论述都明确要求(请再一次注意)把对现代审美理论相伴的高尚品味和超然(脱离感官的)欣赏的追求放在音乐教育的核心位置,可是这个要求在许多方面是相当不现实的,许多人认为这个要求不适用于他们的音乐体验,他们的音乐体验是尼采所说的冲动,一种活力、奔放和无拘无束的音乐行为,是一种人

① 伴随着鲜明社会表现外在意图的音乐和音乐实践不被认作为音乐,因为它们并不起到正统音乐的作用。这就处于一个两难的境地,不能用自己的手打自己的脸。对于音乐,重新找一只手就等于把自己全交出去,而保了脸。这几乎肯定是一条动因,似乎不能作为"女权音乐"的同义词。
② 注 1 中她的文章,她以重要的方式对这一主张进行了定性。
③ "许多哲学家把美定性为愉悦的一种类型"。
④ 这就以某种方式印证了阿多诺的观点,他认为音乐具有抵制和质疑的功能,尽管他没有指明是针对这种女权主义! 当然,他不是为了宽恕这种刻意和直接的不良企图。

们所说的内心深处的满足。①

　　这里有两种值得考虑的可能性。第一种已经被介绍过了，及认同了"审美"的标准就背离了音乐实践的重要意义，因为音乐实践的特性与审美定义是不相符的。进而，与之相关联的第二种可能性就应该明白无误地考虑到，音乐家在从事音乐工作时，他们的对音乐的感悟和理解将会被扭曲。音乐行为往往变成了音乐作品或曲目的附属物，从而把对音乐的执着减弱成为对作品的人工复制。仅仅以接纳的姿态出现，审美理念忽略了音乐媒介功能的重要性；同样，以正宗取向的姿态出现，它又忽略了音乐体验的多向性，甚至传统旧规都认同这种多取向的重要性：音质的、狂放的、感官的等。

　　不管人们对特定的音乐主题好恶的哲学态度如何，这些考虑都在提示我们，声音、音乐和噪音之间的界限划分是极其微弱和不确定的。② 不能简单地把那些不接受传统理念的人们认定为不是音乐家，同样与音乐体验紧紧连为一体的意愿、习惯和特质也是在音乐声音范围（音乐声音的范围是构造和变化的）之外的对声音的感受，所体验的不仅仅是音乐。③ 坚守音乐状态的声音能够和常常以各式各样恼人、强制和诱导的方式出现。利用法兰克·西娜的录音带进行心理的惩罚；使用布鲁斯 Springsteen 录音带作为心理战的武器；录制古典音乐来延续某些公共场合积聚"不受欢迎"；以及把音乐当做折磨人的工具：音乐影响力的每一个方面都超越了现代审美预想的范围。④

　　以 Korsmeyer 的书作为起点，我在这里提出的问题是：是否和怎样才能使首要的音乐审美价值断言保持不变；以及在运用现代审美理论所定义的术语时，是否音乐的价值应被视为首要的、内在的、天生的或专有的"音乐"⑤。我

① 尽管他们没有使用音乐教育的"审美原理"，重要的是承认了现代审美体验的另一种说法。例如，"以现实主义的观点看来，审美体验不仅是对音乐作品和其他环境元素的沉思与冥想。审美体验于不同的文化和社会实际和人们的生活交织在一起"。或更为直接，"行为、实践和运动是认识论论方面的重要元素。环境不仅是可感觉的，它也是可通过参与不同的实践而被体验的……"
② "Sound, Society, and Music 'Proper,'" in *Philosophy of Music Education Review*, Volume 2 no. 1 (Spring 1994) 14 - 24; and "Sound, Sociality, and Music" (Parts I & II), *The Quarterly Journal of Music Teaching and Learning*, Volume V no. 3 (Fall, 1994) 50 - 67.
③ 音乐向非音乐转变是很容易的，只要转换环境或把音乐变成噪音。声音是最直接的表象形式。这就意味着我们认为是音乐的东西，对于另一些人就可能是不希望听到的声音，是强行干扰的噪音。音乐和噪音之间的区分很大程度上取决于人们的意愿，通常是没有中间过渡地段。
④ 据悉，辛纳特拉体系中的录音资料主要是教师播放给放学后留在学校的调皮学生听，以示惩戒。斯普林斯廷体系中的录音带用在军队中，以帮助执行纪律。古典音乐用在购物中心里，以帮助年轻人悠闲和聚会。音乐作为巡抚人类的工具的广泛用途经常在主流媒体中有论述：Christina Aguilera 的音乐已经被美国军队在 Guantanamo 海湾的"Gitmo 营区"里用于这样的目的。
⑤ 我不能认同这种说法，但是在音乐教育的文献中确实有历史记载。

对这两个问题的回应是"不对"。音乐作为审美体验和作为人类(社会)实践之间的区别以及紧接着审美教育和音乐教育之间的区别不仅是巨大的也是耐人寻味的。

把音乐教育作为审美教育的做法必然地忽略了(甚至排除了)把参与音乐作为人们行为或实践(Praxis)方式的重要取向。审美感悟的音乐教育只是部分不是整体,只是消极不是积极,只是道具不是演绎,只是听取不是创造;作为实践的音乐是一种实践知识的形式也是人类行为的一种方式,它与教育重要意义的许多事项紧密相连,而审美理论则刻意将其排除在外。审美理念只是音乐实践的方式之一、选项之一,不是音乐的全部。①

最后,既然考虑到男权主义和社会不公是部分纯艺术的起源,那么是否能为"审美"正名?"审美论"的性质意味着它把男权主义和社会不公带进了我们教学工作的架构里去了吗?在这样的架构内有可能抵御吗?或在后续概念范围内的音乐尝试就一定预示着对审美设想的修改和否定吗?因为这些后续的音乐概念似乎包括了把艺术表演当成超范围或低层次的音乐形式,以及音乐仅仅只是民间的而非纯真的艺术品。②

接下来,让我转到一个还没有讨论到的 Korsmeyer 的特别兴趣点:品味,形象化地与食物和食物制作相关的文字描述。她的结论是食物的潜在特点是"艺术形式",与我们的细节考虑是一致的。Korsmeyer 明确地抵制"艺术形式"这一名称,因为它"不能真正反映食品制作的复杂性和重要性"。她更明确地做了声辩,为了给艺术形式定性,食物必须是可供审美意义"无偏好"品尝的必需品。她写道,"我不认为烹调是一种好的艺术","因为获得这样的标示所付出的太多"。尽管存在众多的批评并势头有所扩大,但所使用的分类学术语概念太累赘,不易理清楚。

当我读到这些陈述时,除了把"音乐"换成了"烹饪"之外其他都没有变化。适合的就是擅长的。这就促使我提出问题,纯艺术的音乐概念已经怎样影响着并继续影响着我们对于音乐是什么的想象,以及怎样影响着我们关于哪种(谁的)音乐是正规教育所要适当聚焦的设定。在我们对音乐的性质和价值以及音乐教育的理解中,什么观点已经成为"标示的内容"?我个人的条目顺序为:我们对音乐多样性的赞同,音乐的社会和政治的意义,音乐的综合影响力,音乐与个体和群体特性的深刻联系,音乐本质的时效性和不确定性,音乐物质的、声学的和音质的根基,以及在同一时间内,一个作品对不同层次

① 认同这种局限只能是勉强考虑到它并不普遍,在人类世界中,这并不是一种极端的观点。
② 这个问题是 Elizabeth Keathley 阅读了 Korsmeyer 的此书后提出来的。

的受众经常产生好和坏两种截然相反结局的巨大音乐能力。这些议题已经凸显在对音乐和教育缺少研究的现实面前。有鉴于此,我认为切不可掉以轻心。标示的代价是巨大的。

在哲学审美的领域,挑战也具有同样意义,推进男女平等哲学理念的进程几乎和音乐教育的发展进程一样缓慢。Korsmeyer在书中所选择和构建的两性二元对立论(分等级的二元论)出自于她强烈的理论思想框架模式。因为它们更经常被作为思考问题的工具而不是作为思考和评判的对象,所以它们的普遍性和顽固性总是不被察觉,这种存在的事实佐证是这样的认识不仅作为女权思想分析问题的起点,而且更广泛地作为哲学分析的起点。

(黄琼瑶)

重新定位"基础"来表达21世纪现实：
多样性、多元性、变化性中的音乐教育①

对必然性的梦想是对教育责任的退缩

引 言

讨论变化容易，也许太容易了。例如，有人承认变化的普遍性和必然性。但很少有人承认变化的无法预测性以及对我们所教育未来教师方式的启示。在这篇文章中，我想力陈变化的种种普遍性、必然性和无法预测性，以及需要谦虚地承认我们对这些变化的无知，同时还要相应调整我们对音乐教育"基础"的理解等方法。

我将通过追问我们目前关于基础的研究立场在哪里作为本文的开头：作为专业人士，我们如何理解并期待音乐教师培养中的基础教育方式？由于这些问题答案不容乐观，我将试图使用透视或通过引用后现代的思想、实用主义、批评理论、实践理论的观点来讨论这些期待和误解的问题。② 通过这些讨论我们可以知道"基础"意蕴着什么——什么样的基础是必需的——在关于给这种专业预备的重要领域带来富有意义的变化所需要做什么事情。

① 原先构思这篇论文想用那些散文化的标题。当我决定放弃文章前面的陈述，并用我的有关小组讨论的陈述来代替时，后一个明显归功于杜威的标题，这样就被我即兴想出来了，以这些标题的对话是不同寻常的。
② 我使用的"实践理论"多少与"实践惯例"意义相同。由于受到过多关注后者起初不幸陷入一定教条主义的讨论的激发，我对前言作了序言。我怀疑同样的命运会降临到实践理论上；但它还未成为这样的一种政治负担，那就是阻止有关实践理论带来便利的讨论。一个进步的警告：对我来说，一个弱化实践理论在所有的四种视角中（后现代、实用主义、批判论、实践观）地位的重要威胁就是女权主义，一种深刻影响我们思想和教学的运动。我在这里忽略它，因为这样会涵盖一种投入以女权作为主题的主要会议。

首先,让我从几个方面来证明或陈述我所说的问题。对于一些人来说,似乎认为关于音乐教育的基础的重要问题已在埃里奥特深入分析的文章中作了阐释。我认为这不是事实:他的研究并没有一劳永逸地解决基础的相关问题,这也不可能,因为最重要的原因就是音乐教育的基础不是一劳永逸的事情,它无法用实质性的方法来确定性地建构基础。在我的观点中,抵制替换一套普遍的热望和答案的诱惑是非常重要的。① 在很大程度上由于埃里奥特、Regelski 和其他一些人的富有见识的分析,我认为我们应该承认音乐教育所追求的基础不是因为我们长期采用的那种基础,我们需要的不仅仅是新的基础,还有一种基础。

在这篇文章中,我将探讨基础的含义,我们应该追求什么样的"音乐教育",以及我们所需要探讨的"基础的研究"。为了使总体思路清晰一些,我认为被时常称为"实践转型"是这些问题答案的一个重要方面。② 把音乐作为一种人类实践对于我们理解音乐教育有着重要的意义。它有着极其显著的含义,这些含义是通过建构和达到的基础的研究方式来理解的。毕竟,理论和哲学方面的成就也是人类实践的结果。由于人类是自然开放和流动生成的,因而仍然会有大量的工作和哲学的研究空间等待去探讨和研究。

与此同时,我必须承认在努力给"基础"重新定义或重新设定时应小心谨慎。现在的问题是这样的努力能否取得不仅仅是旧框架重新组合的效果。因为真正的基础性概念并非完全是中立的或错误的。也许我们应该考虑那些具有反基础或后基础的立场,我将开放性地探讨这些问题,因为这种考虑有着正当的理由。然而,由于这些问题看起来似乎很清晰,它的答案即是我们所说的"基础"。这也是我首先要探讨的问题。

不管我们最终的结论如何,我必须承认建构这篇文章框架的可信度,正如标题所说的。我们必须抛弃我们所坚定追求的必然性,重新思考哲学追求的过程——智慧之爱的设想,这里的智慧是实践的、道德的,而不是正义的、理性的——就像是真正的基础一样。这与其说是"属于"或"关于"音乐教育的哲学,还不如说是作为音乐教师教育的哲学。这种基础研究建构不是预先设定的结果,而是制定和建构最初无法预定的手段。关于这个问题,基础是假设的,而不是教条的。它们也不是因假设边缘化的。保持音乐教育充满活力和闪闪发光的努力是通过理论和实践研究而使它们富有创造力和教育意义。如果没有这些,我们会放弃对我们的学生来说最重要的责任:思维的习

① 历史上关于音乐教育对"艺术"教育的陈述根植于这样一些普遍而又明确的意愿。有时候要努力论证关于不同事物的需求,这种努力似乎是这些历史陈述的适宜的继任者,而这种"新"的陈述有着相同的意愿。在这篇文章中,我的一个观点就是认为这种假设会对我们产生误导。

② 例如,参见 R. Schatski(ed):《当代理论的实践转型》(纽约:Routledge, 2001)。

惯使他们在一个无法预见和变化的世界中挣扎。

我们在哪里？如何定义或理解基础？

由于受到里昂哈德 Leonhard 和 House 在 20 世纪中叶所写的《音乐教育的基础和原则》一书中的强烈影响，"基础"已成为当前音乐教育的普通词汇。在他们的使用中，这个术语意味着：关于音乐和在此基础上音乐教育本质的基本事实；各种让人知晓的所发现的音乐教与学的策略。这样的基础派生出可以提供指导实践的那些具有启示性的重要原则，以及被 Leonhard 所称作值得纪念的"实用主义问题"的不断详尽的研究的课题。如果这些假设有效的话，那么，它的实践意义又是什么呢？或简言之，他们的作用在哪里？基于这种思考，对于 Leonhard 来说，基础地位是个开放性问题，被杜威所描述的实验性看法所构造。一种说法是，在 Leonhard 的观点中，真正的基础是那种存在于理论指导实践的"如果—那么"的假设关系中。

如果我们审视当前的音乐教育实践，并采用一种不同于以往所运用的实用主义的观点，那么，又会出现另外一些情况。实际上，指导性的实践和课程内容是根本不同的，也不同于那些仅仅支持有关音乐教育基础理解的推论。基础或多或少地包含了方法和假设的随意组合，为了把这个问题阐释清楚，我将抽取一些重要的问题，用一种夸大和容易引起争论的方式来说明。

在当前的音乐教育实践中，"基础"明显包含三种含义。首先，基础研究同崇高的理论、要素、本质、事实和真实有关。从这个意义上来说，理想的基础是绝对的和不可动摇的而不是实用的或政治的。它不会受到变化和挑战的影响。这些基础使每个音乐教育者能够清晰地意识到"点燃他们熄灭的理想"的重要性。由此可以看出第二点，由于基础同启发性的描绘有关——一种可以从中制定出铁定支持性观点的素材。这样对于关于"对于什么来说是基础"的疑问会有一个清晰的答案。因此，当前关于什么是基础便有了一个明确的支持了，现在是什么以及曾经是什么。基础是用来服务于所拥护和主张的目的而建构的手段。① 第三，综上所述，除了冗余的技能和方法外，对于音乐教育的每件事来说都是必需的。

如果这些主张毫无区别，那就让我来考虑网上粗略的调查吧。② 在浏览

① 和学生在一起时，我有时说这种想法是"Stuart Smalley"的观点，这个可以参考《星期六的黑暗经历》中描写的咒语：我很好，我非常聪明，人们喜欢我。

② 在这里，我没有评述生动性或概括性。然而，我恳请读者来再次进行我所做的努力。

"网页"上我发现：

许多音乐教育基础课程仅仅与心理学、历史学、(少数用于)社会学有关——这些应用的范围中，特别是哲学方面是选择性(非必需的)。选择的选择性如果不是庸俗的，那将是一个很有趣的概念。

假如一个三小时的大学"基础"课程包括关于音乐教育的历史的、心理学的、社会学的、哲学的。那么，这些基础的绝对广泛性会增加有关基础的深度和基础本质的有趣问题。

一个三小时的大学"基础"课程包括以下几个方面的发展：音乐教育的哲学，项目的发展，"当前方法论"，音乐教育技术，特殊音乐教育，音乐继续教育，音乐潜能，课程计划，测试与评估，研究的解释。

免于测试的音乐教育基础(对于理解所选择的基础的概念将是一个很有趣的补充)①

为了继续关于音乐教育基础教育的富有争议的讨论，我接下来讨论的焦点是：对于音乐教育基础教育的证明要有合理性、合法性与可验证性。如此说来，问题的答案比问题本身更重要，真实的表达比表达、解释本身也更为重要。这个被假设的音乐教育的观点被誉为"上帝的策略"。② 它是由普遍性、绝对性和特定性、真实性组成，而不是由偶然性和可能性组成：基础教育的决心会毫不动摇。通过基础教育而产生作用的影响是技术性的。③ 这种基础教育主要致力于所取得的那些易被解决的问题和事先规定而达到的有效性。从这个意义上来说，基础是为其自身来证明其合理性，它需要优先特定的考虑，基础的结构变成了自始至终向下的了。基础也开始发生变化。那么，真正专心于基础的研究是什么呢？过去的历史研究被当作是一种荣誉，心理学的研究被认为是行为的真理和知觉的感知规律，音乐的意义也被绝对化，哲学的研究被认为是鼓吹身边的少女和内在高尚的展现。我们会从事哪种基础教育研究呢？从怀疑论者的研究目录中也许会看到原来有但现在被删去的那些具有本质性和批判性意识的问题。对权威和专家的服从，这样的结果似乎看起来不容乐观：基础研究不会让我们的学生为了处理或对变化的起因

① 以免产生误解，我没有反对学生脱离课程中每一个或任何科目。当然，这些课程是建立在依据这些确定性而建构的标准上。然而，有人会产生疑问，如果在一个典型的音乐教育课程中，为了这些像技术和方法课程推测性的"非基础"事业，也会产生同样的免除内容。在这种情况下，关于真正基础的特性的复杂问题就产生了。

② 这就是 Donna Haraway 在描绘上帝的视角时的值得回忆的方式。这种视角正是来自于责任论述的蜻蜓点水式的思考。例如，参见 Haraway 的 Ecce Homo，不是一个女人，其他的也不适当：后人文背景下的人类，参见 J. Butler and J. Scott 的著作《女权主义者的政治理论》(纽约,：Routledge, 1992)。

③ Habermas 确立了世界的三种组成部分：技术的、实践的、解放的。

产生预期的效果而做准备。我们的教育实践不可能不受那些变化的影响,即使是故意去做。

让我们来考虑那些与适中的期望和易被误解的相反的问题吧。

基础的研究在音乐教育的课程中处于一种边缘的可有可无的地位。其中包含着(它仅仅是我们通常渴望的范围)一个比较简略的整体性的研究,这样的研究在大学阶段并不显得特别重要,它关注更多的是毕业时达到的水平,请注意,在毕业之后,我们的真正基础才更可靠。同技术和方法,音乐历史和理论,应用研究,音乐课程中的神圣不可侵犯的和无法通过谈判解决的事情的处理相比较,基础仅仅是一种注册而已。

"音乐教育基础"是一个教育性的领域,这个领域没有要求有特别的专业知识。处于次要位置,甚至作为次要位置或第三位置必需品的音乐教育,宣传作用很少规定"基础",工作方面的宣传几乎都在普遍追寻"综合音乐",这种宣传是以全体专业化(乐队、合唱)为基础的,如果没有条件限制的话,对于基础教育来说,一个得到支持的兴趣往往会成为第一位的。

由于有关"基础"的研究并未从本质上表明它的教育方法与此前在音乐及音乐教育课程中流行的基础方法有何不同,因此,"基础研究"并未有任何明显的贡献。"基础内容"可以被机械地忽略不计,也未给予广泛的指导课程特点以存在的理由,所以它在很大程度上仅仅是"学术性"的。

基础在课程中能够被自动降到一个合适的位置。在引导学生在大学阶段最后一学期的学习中对基础的认识,或者把基础视为供选择的事物的过程中没有什么具有特别讽刺意味。

基础是教条。将音乐及教育实践置于批评性的过度审视中只是不负责任的招数而已。因此,基础的研究必须支持而不是富有争议的或者挑战当今盛行的规范和假设。相应的冲突和争论也标志着基础研究中的缺陷,这往往是专业化困窘的原因。

总之,音乐教育"基础"具有确定性、客观性,增加内容的活力性以及本质上的技术性。它们的合理关系存在于事先注定的答案和那些被传播的功效之中,而不是存在于质疑和无休止的争论中。基础是普遍的、持久的、稳定的。[1] 它的根基自始至终都是坚固的,限制基础关系的内容本身涉及不变的和无限的以及深层的本质性事物。因此,在实行中,基础是思想的化身。

[1] 至今,我仍然能够清晰地回忆起大学时代为了基础任务去探求一个哲学问题时的那种挫败感。因为,教我的一位享有极高国际地位的教授对我的研究评价说:"你的哲学将仅仅能改变你涉足领域的一次。"其潜在意义很明显:哲学解决的是持续性和无限性,改变的性质与哲学的或基础的有效性相配。

从后现代主义视角来审视基础

对基础研究贡献和假设性命题探讨的最大可能性对比和挑战就是来自于后现代的视角。这是一种对基础性的观点和深刻的怀疑论为特征的一种精神或态度。我认为应当通过探讨基础在后现代社会中究竟意味着什么来保证并审视出自身。

首先是"后现代主义"这个术语的简单注释。①"后"既指"后来发生的",也指"对现代性的扬弃"。从前者(后现代型)的观点来看,现代性的设想和观念大部分已经消失。从后者的观点来看(对立的观点),现代性是一种意识形态结构,这种结构适用于当今稳定的政治和权威的体系。根据选择,那么现代性是一种线性的,稳定的知识结构,或被开玩笑地戏弄,或被有意识地颠覆。

现代性把无根据的信仰放置在合理的历史进展过程的理性之中:这种进展支持在变化性论述中颂扬的有关预言、控制和合理的详释的优点,而这种论述又根植于那些有基本缺陷的二元对立的逻辑元素之中,以至于形成巨大的网络系统,这个系统具有一定价值的阶级组织结构,有着独特的洞察力以及能够和较多的成员(具有理智与情感、主观与客观等对立思想的成员)联盟,这些知识权利的要求是无礼的、傲慢的,甚至连生存的基本意旨和不公平的政权关系也被证明为合理的并被继续维持着。

从后现代的观点来看,那种像音乐教育那样被组织或授予最终统一领域的合理的"工具性话语"是不存在的,存在的仅仅是与论述相关的部分观点。②后现代知识既不是绝对的或普遍的,也不是永恒的或基础的,而是被建构在不可通约性和不可决定性以及不完全性之中。

与现代性概念的核心内容,线性和粘聚性特征不同,后现代知识被建构在"不规则性、不连贯性和矛盾性"之中③,他抵制现代性目标中的稳定的范例。后现代挑战并试图推翻隐藏在意义任意性和人类本质等传统概念之中的统一性、一致性和连续性的主张。后现代反对有关普遍概念性和绝对性的

① 依靠这位听众对术语的一般了解程度,他希望这种简洁的观点是正确的。一般的限定性内容包括:后现代思潮的流动性和非基础的本质使得给它下定义是不可能的。
② 这种陈述有时被描绘为不合逻辑的推理。
③ 我从 Shaun Gallagher 那里借用这些特别合适的词。参见他的文章"The Place of *Phronesis* in Postmodern Hermeneutics",这可在 www2.canisius.edu/~gallaghr/Gall93.html.的网站上可以查询。我觉得这篇文章在看待"后现代"和伦理道德之间的张力和相似性方面尤其有用。这种张力和相似性是亚里士多德的艺术践行论的中心。

概念,这种概念就像建筑物、不测事件、规范的特性以及亘古不变的意思一样,始终保持永恒不变。后现代相对于那些永恒的、固定的说法而言,它是短暂的、易变的。

如此看来,哪里有明确的意图(我们必须承认事情并非一成不变),哪里就有存在一种信念,这种信念主要集中于分界点、边缘地带以及特殊事物。关注范畴性思想的任意性,因此强调特定的利益和权利条款中隐含的意义,从而建构边缘地带和分界点的交际。换句话说,这种建构用一种正在释放的潜在可能来达到最终的改变。这种定位所提出的基础性东西对音乐教育的普通设想提出了一个公正严格的挑战。其原因是那种可以被指定的术语,如"音乐"、"教育"、"哲学"都被故意模糊地诠释了,从某种意义上说,后现代就是后现代音乐,后现代教育和后现代哲学①,但是,更为直接地说,后现代有意地抵制任何有关基础性的断言。有关基础性的断言使得我们忽视了其他的组织方法和事物的特殊性、多样性、多重性以及大多数的基本的潜在的内涵。基础主义做出了片面性的叙述和片面性的预言,这种预言被根植于没有确定性的设想中,而这个不确定性的设想就是未来的世界将同现在的一样。它们除了追求永恒的东西外,并没有为我们做出任何改变。从后现代的视角来看,过去的实验中获得的单一的"准确"的预测是不存在的。过去既不是稳定的,单一的,也不是有关未来预测的依据。这个"未来"是根本的,意义深远的,不可预测的,它追求的是一种关于守旧的和意识形态上的基础性、统一性和永恒性。

总之,后现代思潮将深深地怀疑那些被局部性、偶然性和暂时性替代的抽象性、整体性、预设性。后现代主义的特质是分散的和易变的,这些都是公认的。然而它们也承诺继续保持基础性和有用性。② 正如它所做的那样,要求我么学会驾驭特殊的领域,生活在此时此在的世界之中。为了这个目的,最为显著的一点就是:后现代主义是确定的"后现代基础"。正如尼采所做的那样,后现代驱使我们对那些建构在公认的稳定性和永恒基础上的合理性的信条持怀疑态度。对后现代意识来说,基础的吸引力就是逃避那些来自人类的责任。基础的理念就是意识形态和逃避主义。别人在这个方面为我们打下了一个良好的基础,而通常并不一定有着利他主义的目的。如果没有这种基础性的设想,我们就要去接受这种不确定性,而这就要求我们把世界的具

① 如果从艺术角度来看,一个人也许会认为那是"后艺术的",也就是现代主义的艺术经历的描述,这种描述根植于康德的唯心主义。这种教义已经促使大多数北美人认为音乐教育就是"艺术教育"。另一方面,从艺术上看,这也仅仅是现象的表面运动。(完全不合理的)这种当代有关后现代思潮不是后艺术而是纯艺术的理论在解读中极为普遍。
② 正如反对人类的自由漂流、理想化或形而上学的描述。

体性、特殊性和目前的此时性渗透于我们的研究之中,允许差异的存在。做到这一点非常重要,因为在静止点崩溃时,人们才停止思考,开始行动。

假如存在着像后现代基础这样的事物的话,那么,很明显,对基础利益的明显认识被限定了。

此外,在千变万化的世界中,学生们需要对突发性的变化产生一定的适应能力,后现代理性需要用一种轻松灵活的东西来变通这个世界,那种能够区别后现代基础的东西主要是它的局域性、瞬时性、短暂性、灵活性以及它的固定性的特征。从这个观点来看,基础不是一个稳定的,居于中心地位的东西,而是被限定在目前的用途,目前的形势,目前我们所了解的知识的范围之中。

从实用主义视角来审视基础

我的兴趣是实用主义倾向的基础,它主要来源于用实用主义的方式来理解教育。① 我们可以设想一下,当一个期望被广泛分享时,那么,在音乐教育中基础的观念目标在本质上也应该被广泛分享。② 这些实用主义者,或者至少是这样的实用主义者看到了教育没有成为传播真理(传统形而上学的超自然的思想)的工具,也没有抛弃那些具有确定性的技能和理解的能力。而是教育存在于一个不可预测和不确定的将来的准备过程中,这些不可预测性和不确定性作为知识本质的体系的功能,而这些知识没有一个终点。

在实用主义的观点中,教育活动的最重要目标是:增强对那些不会立刻出现的、没有明显的、没有达成共识和没有广泛进入每天生活方式的事物的认识;增加个人和团体的能动作用,通过拓宽人们自由支配的智力潜能的范围来掌握那些生活中的潜在优点,受教育的人具有差异性和辨别的能力。

正如杜威的一句名言,音乐教育要发展学生持续不断的才能和性情。从这个意义上来说,真正的音乐教育事业才会涉及利于成长和变化的才能和气质的发展。这种教育成长的目标才是可持续发展的。

教育为了减少社会化带来的巨大冲击,应该致力于使人们能够逆流而上,反对顺从大流。③

① 实用主义思想作为一种理解音乐本质和价值的方式,不幸地被广泛地忽视了。然而,这不是这篇文章的主要内容。Richard Shusterman 的哲学著作中描绘的实用性指导是有启发性和愉悦性的,值得教育界认真思考。参见 Shusterman 的《实用主义美学:美丽的生活,艺术的再思考》(Blackwell, 1992; or Roman and Littlefield, 2000)。
② 首先,反对这种作为某领域职业准备的技术训练模式。
③ R. Murray Schafer,《创造性音乐教育》(纽约,Schirmer, 1976)。

为了无法预测和无法预知的将来做准备。这需要通过不断发展既能够协调一致又能够在变化中茁壮成长的性格、态度和才能。基于这个观点,教育可以增强人们通过发展更好地容忍差异性和沟通能力来掌握生活中无法预测的事情。

在实用主义教育探索中的最重要的问题是:真实的问题。另一方面,作为和它对立的问题则是假的或发明虚构的。但更为基本的问题是,它与传播、接受那些绝对没有问题的能够表明事实的信息相对。在实用主义看来,教育是这样一个过程,就是要帮助学生发现和定位他们本身正处于和学派思想真实冲突的境地中,并使他们在可以接受的行动的方式中具有辨别性的选择。懂得教育原则的人会强烈地建议教师要能正确对待学生认知差异性的问题。只有不受确定性思维束缚时,思维才能真正地运转。

这个明确的建议需要我们进一步和长期地关注我们以及学生的无知。一旦我们清除了无知的思想,那么,知识就不再是多余的残渣。因为我们知道得越多,才知道自己的无知。于是,无知和知识是直接联系在一起的。知识不可或缺地成为我们认知的对立面。如果是这样的话,无知便不是空洞的,而是知识构成的必然部分。但我们要知道什么是无知决定性的部分。[1] 实证论认为,这可能是虚无主义的主张。然而,相反的是,这是虚无主义的实证论。它的决心是清除那些不正确和不准确的知识。它剥夺了伦理和价值的维度,这些维度使我们获得了知识,并使之得以灵活地传授。[2]

换个角度说,教育活动必须为学生提供让学生意识到自己必须为自己定位的理念。失去了人生的选择和有价值的决定而使得真实的、特定的世界变得单调无味。确定和确信意味着探究的结果,而不是探究的开始。只有不明确的东西才能保持着好奇心和欲望。从实用主义的观点来看,意义(音乐的、教育的或其他的)是从来不会自己存在的。意义总是人为建构的,并具有使用的功能。这一点对我们的启示是,对基础思想的探讨不存在像知识、真理、美丽和爱好那样持久的或绝对的基础。当然,这要通过实践性的活动来创造、再创造、商讨、验证、再验证。在这个世界上价值不是被发现,所有的价值都是人为赋予的。这些赋予价值的行为不是单独的,毫无规律的或任意的,而是来源于行动和交往中。也就是说,它们是社会的和主体性的。[3] 因此,我

[1] 这是一种强迫性发展的观点,该观点出自 N. Blake et al 所著的《虚无主义时代的教育》(Routledge/Falmer, 2000)。
[2] 在这里,阻止所倡导的观点远离唯我论的是它在人类社会世界中的地位。
[3] 很明显,反对存在仅仅是主观的或个人的创造物。同样也反对把重要性和强调的东西变成绝对的、抽象的或优先主义。

们需要保持意义建构中的社会中心地位,并要学会容忍差异。这清楚地表明行为比抽象和思想更为重要,行动是我们对基础理解的最重要的暗示步骤。像音乐教育这样的基础活动,不是我们所理解的框架,而是实际的参与。基础不是不变的概念,永恒的真理,结构转换等诸如此类的东西,而是在可预见的环境下采取的一种中介、责任和气质——通过与无法预知、无法预料、范式转移的适应性的融合程度来阐明预知课程。

从批判理论视角来审视基础

批判理论增加了试图重新思考基础的重要因素。这些因素中最重要的也许是它的开放程度、容忍程度的平衡性,以及我们在后现代和实用主义观点中的注解中所提到的灵活性。在当今的社会中,批判论坚定地怀疑意识形态的思想和对个人自治权的侵占。从批评理论的角度来说,知识是相对于某个人的知识。它们不是预先给定的,而是社会历史发展的产物,这与他们必须服务于人类利益是不可分割的。现存秩序是不可避免的或产生这样绝对的知识的假设是错误的意识,是一种对现存合法秩序既得利益的认可。换句话说,社会秩序的存在和被认为在其中的知识是具有一定的"选择性",它不是自然和必然的。因此,批判理论涉及仔细区别偶然性和必然性,以及历史性和普遍性,用 Karl Mannhein 的话来说,集体无意识无论对个人还是别人来说都掩盖了社会的真实状况。①

批判理论对过程的教条性和科学的解放性结果持怀疑态度。尤其是考虑到确定性和哲学等同的肤浅主张。我们的目标主要是承认批判论的转型和由此带来的理想化承诺的重要性。② 批判论努力去发展一个社会政治秩序。这个政治秩序需要超越可能存在的现存秩序,把个人、社会团体从熟悉、满足和被动的状态中解放出来。③ 要想达到这个目的,批判论就要有内在的政治性,一个在政治上承诺的立场。

应该记住,在音乐教育的基础问题上,它们的目的是帮助学生将真实的

① 参见 Mannheim,《意识形态和空想社会主义》,引自《超越忍耐》,由 R. P. Wolff, in R. Wolff, B. Moore, 和 H. Marcuse 所著(Beacon 出版社, 1969)。
② 依据批评理论是"过于批评"这样一个容易做到和误导的主张的重要性。作为一般的批评论者,他恶意地错误理解了"批评"的意义——把它等同于消极的批评,而忽略了它的有效性或乌托邦的可以洞悉批判性的特点。如此推测,不管提倡批评理论与否,都倾向于指导对假设性的理论批判,这种假设的根据是它们自身的确信和信念。这相当于在批评一条红青鱼,由于批评观点的真实有效性至少不会通过与错误的妥协来获得其他领域的批评的观点。
③ 这在政治上看上去已经剥去了它的伦理道德核心,减弱了技术管理作用的时代尤其重要。

基础和看似真实的基础区分开来,并要学会发问。例如,一些知识或哲学方向的基础地位的属性到底在给谁服务。

根据这个观点,基础研究应该使人们从满足中惊醒,从教条的禁锢中唤醒,帮助他们成为诸如"真正的基础是什么"的发问者。批判论所承认的变化也对我们理解基础的概念产生重要的影响。根据批判论的观点,探讨一些关于变化的合理性问题是接受它还是拒绝它。真正的问题是,帮助学生辨别课程实践领域中没有意识到影响他们无法实现的目标的努力的重要性,以及变化将会促进他们实现目标的认识实践能力。从这个观点来看,变化并不全部都是正确的:基础研究中最重要的目标应根据批判性审阅出来的社会政治结果来发展学生的爱好。

还需要增加的是,如果把基础看作是批评和辨别的行为,言外之意的阅读,一种对细节的审视,通过对日程和潜在问题的思考。那么困难和阻力就成了重要的课程和教育的组成部分。如果没有这些,我们将共同为不能批判的和漠视的行为创造条件。

总之,批判理论同后现代和实用主义思想是有所不同的,它是在政治上被承认,为变化指明行动和策略。① 因此,基础研究的当务之急就是要把批判意识转变为变化的能动作用。

从实践的角度来审视基础

一个充分的实践观理论基础探讨将会是一项大的任务,我并打算在此展开,只要坚持认为最近对于社会科学的"实践"的转向是一种特殊的希望的和有用的方式就可以了。② 用这种方式不仅可以构思音乐,还可以构思教育和课程。因此,从潜在的意义来说,广义的音乐教育基础无论如何都是有潜力的。在接下来的文章中,我假设基本上精通实践理论,③并提供一些评论或说明来证明我们所共同关注的问题。

第一,值得注意的是虽然实践知识的观点对音乐教育来说可能是一种新

① 因此它的潜力不是建立在如此多的假设否定,而是暗指早期的注脚。因为它的倾向、理论,赋予理论指导实践的优先地位。我想起了马克思关于费尔巴哈的论断的文章内容,"哲学家仅仅是用不同的方式来解释世界,而关键是怎样来改变它"。
② 参见 Shatszki et al,《现代理论的实践转型》(Routledge:2001)和 S. Grundy,《课程:生产或实践》(1987)。
③ 比起"实践主义",我宁愿用"实践理论",因为"实践主义"看上去是一个不透明的词,它对于政治上流亡和在这几年中遇到的麻烦开始失语。然而,请注意,我认为这两个词大致是同义的。

的方法,但它根本不是真正的"新"的理解或定位的方法。事实上,它是一种陈旧的方法。使它新颖的部分原因是在某种程度上,它的价值被当代思潮中的技术和工具理性所破坏。在音乐教育中,技术方面的手段和目的已经变成实践的标准(显而易见的,例如在奥尔夫主义 Orffism,戈登主义 Gordonism,柯达伊主义 Kodalyism,审美主义 Aestheticism 的论述中)。这在很大程度上腐蚀了处于中心地位的独特实践知识和道德识别能力意识。① 然而,我的观点是,如果把实践知识视为"新",就会低估它的持久性、普遍性和权威性,那么,我们现在更应该探讨在实践主义背景下被压抑的以一种古老而又光荣的方式的恢复。

第二,重要的是我们要承认实践是由以道德识别能力作为指导的行为组成的这个问题。与之相反的是由规章、技术或准则所指导的行为。这里的主要观点是实践有着固有的脆弱性,任何实践都可以衰退成一种技术程序,除非解释的灵活性和实施的多样性被认可。实践处于不断变动和行动之中,而这又是不断地竞争,再创造,重构的。我们不能只看到实践的秘诀而忽视它基本的合乎道德的性质。作为实践的本质,它排除了关于真理性的有限的解决问题方案。实践的本质没有超出以上讨论的原则。作为实践的音乐和音乐教育的定位的原因从来没有变成意识形态的。②

第三,实践不仅仅是习惯或"行为",作为合乎规范的和道德的指导行为,个人可以解释、反对、背离它们等。任何给定实践"活力"都必须在行动中体现。因此,在实践中有着一种内在的多元性。如何坚持实践,在实践中要采取什么样的正确行为,这些往往都服从于解释,并总是在实践的行动中获得更新。这也就意味着,由于实践不是有规律的或稳定的,所以任何特定的实践行为的适宜性有着内在的问题。音乐的能动作用不只是只有一种,也不会穷尽在音乐教育实践中的所有问题。③

第四,在实践的传统特性和创造性或动力产生的发展中有一个内在的张力。一方面是主要约束力和真实性之间的适宜的平衡问题,另一方面是改革和创新需要通过不断地辩证来维持。

第五,我要引用埃里奥特写的关于实践课程中的一页内容,"作为实践的

① 关于实践智慧,参见鲍曼,"行动中的理解,责任,实践哲学的益处"(音乐教育的行动,批判和理论)http://mas.siue.edu/ACT/v1/BowmanPhronesis.pdf.
② 在这里,我的陈述把"思想体系"的重要性归咎于对实践的确信,正如个性来源于对思想体系或实践细则或二者都是地误解一样。
③ 这是因为教育本身就是一种标准化的实践活动,这种实践活动对于音乐教育的意义有着重要的暗示作用。

课程",并把它运用于基础教育背景下的哲学实践建构。正如埃里奥特的适宜的陈述中所言,实践课程是相互作用的,不是线性的;是与具体环境相关的,而不是抽象的;是与具体环境相对的,而不是绝对的①;是灵活多变的,不是僵硬死板的。所以,作为实践的一种形态的基础研究也应该是这样。那就需要我们保持谨慎性和反对哲学追求共性的趋势。哲学不是固定不变的,正如音乐也不是一样。因此,我认为实践理论纠正了传统哲学话语的普遍性假设,这样会提醒人们记住哲学的不稳定性、多元性、多维性和变化性的特征。

第六,由于实践同目的、作用、同一性(个人和社会的)的不可分割性,这说明它们之间有着利害关系。因此,我认为实践的变化是合乎道德和政治的范围的,特别是从音乐和教育都不是商品货物那时起。建构作为实践的音乐和音乐教育的影响力的问题是我们有义务探讨的基础问题。

因而就基础研究产生的影响而言,我认为实践的变化对我们进一步研究会产生影响。其中最基本和最明显的就是基础教育,作为一种实践的领悟形式,基础教育应该重点发展和培养友好的实践倾向,这在上文中已有所提及。② 我们要在反对音乐教育中传统美学的基本原理中保持谨慎(我想这种证明是正当的),以免我们粗心大意地用一种结构、绝对性叙述取代另一种,用一种重新论述替换另一种。我们也需要尊重实践知识中那些解释合理的、合乎规范的特性。让差异成其为差异,不同成其为不同,允许基础研究是一个动态的展示而不是教条。对于基础概念而言,我们要重申什么是实践理论中的最重要的含义,关于实践的基础处理是极易被毁坏的。被忽视的实践会僵化或衰退成不变的规律中的一部分。③ 因此,实践便具有了一个非常独特的性质。

我们应当如何定义"基础"这个词?我们所需要的是何种基础?

我认为我们需要改进音乐教师的教育课程,尤其是基础的研究。应当使它们更加适应诸如相对、多样、多元、变化以及各种各样的富有建设性的提议之类的现实状况。对于我的这个观点,我已经尝试着从几种不同的看法中提炼出来一个基点:即我们要在速度发生彻底变化的基础上,对旋律也进行根本性的改变,使此二者相吻合。这样做的目的我已反复做了说明,就是改变通常情况下人们对音乐教育专业认识,从根本上对其重新定义。对此笔者有

① 这一点在引文中没有被清晰地阐述,但我对于埃里奥特能够发现此点与他的论点之间的一致性充满信心。
② 鲍曼在他的"理解,责任和实践哲学的益处"中审视定位了实践的矛盾和好处。参见注释29。
③ 我回忆起我曾经在 Amsterdam 那里注意到的一间办公室的名字:"作为工具的准则。"

一些见解,择其一二详述如下。

我们与其尝试着去用一种无可辩驳的、客观普遍的和是绝对专业化的责任与忠诚去建构基础,还不如多去关注另一方面,如变化、多元、多样、创造选择和某些突发性。我们应当学会去处理一些必要的承诺,学会应付突发事件以及那些在当时看来最为可信的理想而非绝对化的事实。这样的基础应该不仅能够充分适用于"此时此地,此情此景下的目标",更应该是我们确确实实所需要的那种基础。

我们不应该把变化看作是事物的一种过渡期或短暂的状态,也不应该把它看作是两个静止稳定的状态之间的间歇期。我们应学会接受变化是不可避免地新观点,正如赫拉克里特说过,人不能两次踏进同一条河流中。而我们所说的那种灵活可变的基础与人类世界是不可避免地进行改变的本质是一致的。

争论理所当然是有争议性的,我们需要承认这一点。音乐、教育以及音乐教育这三者正是如此,所以与这三者有关的话题应一直受到关注。而且这种议题,争论以及其中出现的特殊因素,应该成为我们关于基础的中心。我们要为学生提供一些机会,在他们种种的争议引发的重复断言与宣言中寻找到自我。有些人企图绕开争议点,避免犯错,他们认为这是一条捷径,其实不然,而是死路一线。

基础研究的目的应该是帮助学生,以及为音乐教育做好准备,去面对一些不确定、不可预料的变化,在无定论、不稳固,也不完全清晰的状态下我们依然可以很好继续生活,我们有充分的理由去学会这样做。[1]

如果基础是扭曲变形的,那么建立在此基础上的任何物质都会被歪曲且有缺陷。我认为音乐教育真正基础已经不在于我们所教授的课程及单元的内容了。一种技术方面课程方向已成为音乐教育的基础,它非常普及且有意义,所以当某天学生们真正接触到一门被明确地称为"基础"的课程时,他们一定会做些接受,也不需要刻意去做任何改变。打个比方说吧,当上层建筑完成以后,我们应该选择怎样的基础填充进去呢?如果我们"提供"了技术方面的课程作为基础,那么真正基础又是什么呢?因此基础研究必能满足一种基础性功能这个观点是有疑问的,除非这门基础研究能不断地深入和拓展到所有课程的各个方面。[2]

对于一种技术如何清晰地表达出其基础性的问题,我们还需做更加深入

[1] 关于这一点详见鲍曼在加拿大关于音乐教育和 Postsecondary 的音乐研究,"新千年的音乐研究:来自加拿大的视角,加拿大大学音乐教育研究回顾"21:1(2001)76-90。再版载于"艺术教育政策回顾"03:2(November/December 2000)9-17。

[2] 尤其包括经验领域。

细致的研究。从建筑学问讲,基础就是把承载物从一种建筑结构转移到地面上。换句话说,基础起着调解转换的作用。在一种不稳定的情况下,若基础与建立在它上面的建筑物关联越紧密,那么这个建筑物也就越脆弱易挫。

相应而言,我们要求在地震多发地区,基础要能够弥补水压和土壤的动态特征。由此,一种叫作"根基孤立"的结构技术出现了,它调动了一些有冲击性和吸引力的轴承,在根基上与建筑之间制造了一种滑程的功能。①

音乐教育并不要求基础能适应于各种方面,也不要求他固定于一个基础。我们需要的是灵活的,友好的,能够顺应变化与改革的基础。我们的基础将得益于像地震那样所引起的改进。

这个基础反对基础与基础主义这两者之间的必然联系。我们不再需要能估算出地球真实重量的价值基础,或在重压下被自身的僵化性质击垮的那种基础,而是基础性选择的存在。因此我们要考虑的应是人们因谨记什么种类的基础(或基础功能)而不是去盘算基础的需求。同时我们也不需要担心这些基础是否适合,考虑何为基础性论点,其对象为何物以及他怎样表达。证明它所支持论点的问题在支持众多有秩序且有个性的音乐教育者们提出的意义重大的论述时,我们极其需要一种灵活的基础,一些附加的挑战使得我们要更加细致地进行探究。

我们需要运用恰当的方法去寻找音乐教育的基础性研究,去寻回那些被破解人员和意识形态所剥夺了合理特性,即人们对于特殊情况的个人价值观取向。世界并非由教义和秩序所控制。他是受人类追求好的正确行为的这种意识所操纵,而所有这些意识从根本上来说都是开放的,不可改变的众多决心。在音乐教育领域,能够自我确认或免受批评的基础是不存在的。同时,基础论与实践之间的联系是必然的。

如果基础与音乐世界的相关事宜或诸多联系的话,那么我会将研究的重点放在声音、人、仪式活动技巧这几个方面。而在此之中最值得关注的则是:音乐技巧并不能构成音乐教育领域的全部范围。教育哲学的通畅性同音乐流畅的重要性比起来,有过之而无不及——教育的哲学和音乐的实践之间经常有矛盾。因此,我建议我们应当区分那些企图把音乐实践与一般实践混为一谈的想法。那些混杂在一起的实践之间有着交错复杂的不断展开的联系,这种联系比音乐技巧还要复杂(似乎音乐技巧还不够复杂!)。如此看来,音乐教育不只是要发展一门专业知识,还要开展三类专门的知识。

综上所述可以得出,教育哲学理论的基础不仅仅是修辞学和知识论方面

① 后现代的游牧民族可能再次提醒我们,住在帐篷里或无家可归者是不可能关心基础问题的。

的,还是有关政治的。它关系到我要代表的是哪一方,关系到我们的基础性研究将会排斥哪一种声音的观点。对于我们的喜好和立场等要保持一种谦虚的、自我批评的态度,而且我们需要对自己的所作所为负责,这便是在当今这个音乐教育多元化的世界上我们应保持的政治上的责任和义务。

如果音乐教育的文化确实是多元的,如果"对象为何人何物"的探索确实是基础研究的重要问题,那么,不管他们叠藏的多深,我们都得承认,音乐教育的基础与学校音乐的基础是大不相同的。① 前者的范围更广泛且更有包容性。鉴于此观点,我认为我们面临着一个重大的责任,即要把音乐教育的基础从当前音乐教师培训课程的边缘位置转向一个关键的核心位置,也就是说,如果这种基础研究是真正具有基础性的,那么不管它是针对音乐而言还是对音乐教师而言,都应在音乐课程中进行根本性的考虑。

另一方面,按照传统观念来理解,基础研究很可能证明了他们当前所涉及的那一块边缘领域的正确性,因为以学校为中心进行指导教学的现状,拥护的观点和无可辩驳的事实占了统治的地位。如果我们关注的是人为的声明批评与哲学倾向的发展,那么我们事实上关于基础研究的地位是相当充分的,他们的确能够"涵盖"②于相当简洁的秩序中,并不再成为真正的问题了。

向前进步了吗?

以我看来,我们许多对音乐教育基础的传统的理解和假设是不合适和误导的。基础教育不应该主要同怎样获得知识的技能或什么是据理解释挂钩。相反,基础研究应符合伦理标准和实践定位,它同"可能是什么"相关,同时还同态度及和睦相处的性格和利于变化相关。我们的教育应该少一点内容驾驭,多一点过程驾驭。基于这种观点,基础教育的最基本的目标应使音乐教育的学生能够在多变的世界里有创造性。这里提及的音乐教育的学生应指那些关注 21 世纪音乐及教育实践的可持续发展的学生,③亦即那些致力于推进音乐研究进程的人。我们必须要学会对待问题、矛盾和争辩,不要把它们看作是麻烦,而应视其为生命的信号和生长的机遇。为了做到把前者转化为后者,我们要着力发展学生的能力和爱好:去发挥想象力,扩大视野和领导的

① 我在"加拿大的音乐教育和非主流音乐研究"中讨论了区分音乐教育和学校音乐教育的需要。
② 我用引文标记因为论述再一次偏离了论点。
③ 那个作为音乐和音乐教育研究的真实基础的论点再一次包括一切地证明了基础在非主流音乐研究中的基础地位。

能力。这种专门的知识必须有所延伸,①不能局限于"怎样做"的技术层面,应该进入一种实践和道德的活动场所中,专门知识往往是指知道与否,何时知道,知道的程度,知道的对象等。我们需要选择战略性的思想来发展一种极为关键的意识:证明和抵制技术和理性的霸权,这种转变和变化会成为我们教育成功的条件。

其中最为明显的障碍就像我们对基础研究的抱负受到节制一样,换句话说,关键是我们自己。我们需要重新思考基础的含义和哲学的含义,以及怎样用理论来指导实践和实践如何运用到理论中。② 在这方面我认为,我们需要进行一种实践的转型,因为它可在很大程度上改变我们思考音乐、教育、音乐教育的方式,而这样的转型产生的前提是我们要积极去做具有意义的事情。当然,人们实践的本质将是需要坚持从事大量的工作。

我将试图走进人们很少探索的领域,追求一些重新定义,重新确定方向和重新定位的战略性的建议。

我们必须增加更为广泛的课程,而不是单一和毫无联系的课程。重新定位基础要遵循我一直强烈渴求的路线,这条路线暗示着相当多的抱负:重新定位音乐教育课程。像我们在此讨论的态度和处理就比苍白单一的要好,特别是当前过多强调基础课程的背景下。因此,我们必须认真思考在课程开始时就要有适宜的基础,在所有的音乐教育中要加强以这一重要的重复性作为特色。

我们必须认真思考达到大学毕业水平时所要求的音乐教育——如果是这样的话,音乐、教育和课程将被学生理解为同任何事物一样仅仅先行于结论而已。假如基础是臆断地研究,这就需要在这方面进行探索和测试。我必须特别强调,大学阶段教育的组成中,我们没有必要过多强调技术倾向的实践研究能力。我们所需要的正是培养学生对理解教育策略和课程重点这些方面问题的实践研究能力。

我可能会在网上建立一个有助于基础研究的"银行"或资源向导。在基础研究这一重要领域做的许多工作是相互隔离的。对于课程大纲、教学任务和其他一些教育资源的论坛都成了毫无价值的资源。现在需要的,至少我是这么认为,这些资源广泛来源于音乐教育领域之外,其目的是帮助把可供选择的事物介绍给一个相对混乱的音乐教育领域。

① 在这儿,关涉我所指的就是把实践(或实践知识)定义为怎样知道,因为作为知道那个的对立面,实际上仅仅只是对理论同技术和实践作了区分。技术和实践的知识是属于怎样知道那一类的。然而,认识到两者的区别同从理论上或更多实践的东西那里获得的区别具有同等重要的地位。
② 杜威对于理论—实践的二分法的拒绝保证了我们更细的思考。杜威的观点是,理论本身是实践知识的一种形式,用标准化、伦理道德的观点来实践而不是用"什么工作"的愚蠢观念。

我们的教育应通过实际行动尽量给学生提供更多的机会来建构意义,这样有助于他们在多变的音乐教育世界中积极地适应生存。为了达到这个目标,我建议把这种方案①作为一个教学策略。不管我们做什么或不做什么,变化都会发生,基于这种假设,我们便把方案作为理解可供选择的未来轨迹的工具:设想可以接受的组织方式。根据历史和目前条件的仔细分析,这些方案被看作是不可预见或持续不断的变化。因此,它对于发展有关未来可能叙述的目的是帮助学生(和他们的教授?)接受复杂的事物和为无法预测的事情做好准备。方案不同于传统的计划,那是因为方案是无法预测的:它们的要点不是是什么,而是可能会变成什么。如此这样,方案就会遗弃计划中许多非合理和非线性的方式。它们的要点不是可以预见的(预见性是现代性的观点)而是可以准确地推翻预期的要点,因此可以改变关于这个世界如何运转的假设。这种局部的思想,以叙事体作为基础的工作,可能性的定位,适合于早期文章中许多特殊的关联。

　　我们应该在我们教育的学生中引导学生追求更多的多样性。尽管我没有回答怎样才能更好地获得这种多样性,但毋庸置疑的一个重要步骤是对进入的标准的修订,即改变那种在很大程度上或完完全全以传统乐器的表演能力为基准的标准。②

　　最后,我想重申的是在基础研究中最为重要的目标是态度和气质。③ 这其中的要点是引导学生进行批判性地实践:在进行音乐教育的实践中,帮助他们用不断变化的哲学观、批判论、战略眼光来认识实践。对于未来的教师而言,这不是属于音乐教育的哲学,而是作为音乐教师教育的哲学。④

<div align="right">(朱玉江)</div>

① 方案是通过荷兰皇室发展战略计划的一种方法。参见 P. 施瓦兹,"长远观念的艺术:制定计划和不确定的未来",(Doubleday,1991),或者参见 K. van der Heijden,"方案:战略储备的艺术"(Wiley,1996)。

② 如果没有这些努力,没有对从广泛接受的水平上来选择音乐教育候选人的关注,那么,在全体演出者和采用的教育中出现的社会化将继续处于高水平状态。低估这种社会化影响的程度将是最大的不幸,因为如果没有这种评价(和解决它的战略性步骤),我们将会发现我们在责备受害者,而不是在改变现状。

③ 用更严肃的态度来看待我所建议的是:灵活性、个性化、气质。

④ 这并不表明基础必须受到哲学限制——这正是传统建构的。然而,它将驱使我们从哲学上进行研究,这正是这篇文章所暗指的。

重新思考音乐教育：
21世纪音乐学院中教育研究的地位

> 无论你在哪里漫步，都集合过来围住人们。
> 请承认向你周围奔来的流水已经汹涌澎湃。
> 必须接受这样的事实：刹那间你已浑身湿透。
> 时间对于你来说相当珍贵。
> 你最好赶紧游动，否则就会像石头一样沉入水底。
> ——鲍勃·德兰（Bob Dylan）

摘要 我们通常将"音乐学习"理解为直接的、纯粹的音乐学习：也就是相关音乐的学习和发展音乐的水平。一种没有经受过考验的假设认为，"学习"仅仅是简单意味着，并且在很大程度上伴随着对于音乐专业知识与技巧掌握的终极目标。但是，音乐学习并不是纯粹中立的，其音乐追求由于音乐个体及其所表达对象的关系而具有独立意义。我们怎样学习、怎样使学生和其他艺术形式参与到我们的音乐之中，以及追求怎样的目标。换句话说，音乐教育的过程同样也是生命的参与。在这次演讲中，我赞成这样的观念，重视上述观点能够在学校音乐教育中揭示出意义深刻的课程、结构和规程的改变——这些改变正如履行最基本的义务一样，并没有多种迷人的选择。假如音乐教育（相比"音乐中的教育"我更倾向于这一说法，因为我不能确信教育是一项完全受到我们约束、限制和隔离的事务）确实已经成为"每位音乐家的谋生技能"，那么，从事这项工作的资格就需要经过严格的审查、明确的课程支持和音乐教育目标基础的重新定位。

一、引　论

如果你阅读了摘要，那就已经了解到我所关心的，音乐教育没有充分考

虑到它的意义:音乐方面的教育是完全的音乐学习,还是获得音乐水平的学习。回头想想,我们如何理解教育的继承和过程,它将承诺给我们什么样的过程。(或者说,对此问题我们从音乐中又能理解和体会到什么,尽管今天我不会就此深入讨论)——这些不是我们所要考虑和讨论的话题。因为,就音乐而论……重要的显然不是旅程,而是获得。我们所面临的问题是,教育不是单一的事物,它有多种不同形式。其中,有些是可以教的,有些却是无法教的。事实上,并没有任何一种教育可以自动或完全地达到一种理想境界。我们依然努力去教授音乐及其相关的音乐知识。仿佛我们的目标是如此的清晰;仿佛它们总是一成不变和完美无瑕;仿佛为了实现这个理想的整个过程已在我们这里探讨的范围之外。我担心,这些假设都是无效的。

音乐是什么?怎样教授音乐?谁的音乐授予我们宝贵的教育时间和资源?教育最终的结果是什么?这些都不是一目了然的。我演讲的基本要点是:批判性的探索问题、音乐教育的基本原理以及我们各自国家的音乐生命和活力。如果可以的话,我们将停留于目前的音乐课程(我们的意志是决定性的因素,因为讨论是随意的,而我们的惰性和心理上的障碍才是关键的)。小船正在艰难挣扎,在这为时未晚之时,需要我们竭力发挥团体的力量来让一切恢复到正常有序的状态中去。对此我深信不疑。

我们的思考刻不容缓:使用这样的方法能让学生参与到我们所构想的学习中来;使用这样的方法才能进行音乐的教与学;并且,通过此,除了"音乐自身"外,还能在教与学的过程中有所获得。今晚我的主要目的是,对于我们所理解的音乐教育,其目标与职责,支持者及其效力,提出一些富有挑战性的问题。(假如你认为我所说的有悖于你自己的见解,你可以不屑于我的讲解。就当是若干哲学观点的一种;或者当我是学校音乐学会〈CMS〉的门外汉;抑或只当我是一名本土加拿大人——尽管我认为这种做法是如此目光短浅!)

从传统观点来看,高等课程体系中的音乐教育,使公立音乐学院的工作开展得更有效率——培养他们如何去教授学龄儿童和青少年的音乐,尤其是在一些大型群体当中。因而,高等音乐教育课程体系的关注点是与音乐学院对预期的教师需求相一致的。在几十年内,它的教育重点和教育策略都没有进行实质上的改变。它的教育特权和教育策略是同样的,并且水晶般的清晰透明:使学生陷入了一种"方法论"中。音乐教育课程几乎全部是培养学校音乐教师"怎样去教"音乐课的能力。当其毕业生寻求更深层的研究探索时,他们有计划的研究路线是提炼已有的很难改变的教育技巧,而不是计划去深化或拓展对于音乐本质和价值的理解(假如此计划可行的话),或者是培养多种技巧和洞察力,以使课程标准和学科规范得到转型和重生。

换句话说,音乐教育课程体系是照搬了以前的教育方法,为学生准备的是——更准确地说是早已存在的内容,因为我们用这些方法培养了他们的前辈。假如要对课程进行重新审定,他们将致力于在已有基础上做得更好(也就是效率更高的意思):他们侧重于对内容进行适当的重新整理,而不是根本性的重组。而且如果对于音乐教育者的聘用有一种广泛、普遍的标准的话,通常是看其在公立学院不断增长的教育经验和教龄,这种循环是完整的。学科的建设目标和发展前景被描绘得非常完美,如水晶般晶莹剔透。所以,对于音乐教育、高校音乐研究和我们各自国家的音乐生命力来说,我深表遗憾。

在这里我想说明,目前高等音乐学习面临的最紧迫的问题之一就是,对于这样一些问题的反思:教育意味着什么,要求我们怎样做和做什么。我想请大家思考一个重要的部分,我有一个谨慎的提议,就是我们必须使音乐研究教育化;在这个努力过程中我们应当人人发挥支柱性作用,并扮演至关重要的角色;必须批判性的重新认识"音乐教育"的概念,比起目前的状态来说,这一点将对高等音乐教育学习做出更大的贡献。在我这些评论背后的信念很简单,但也很紧迫:音乐教育正处于非常不稳定的状态,在高等音乐学习中已处于边缘地位,在我们的公立学院中的地位也岌岌可危,面对此情况我们不能束手待毙。高校的音乐学院对于音乐教育的需求已经非常小了;反过来,音乐教育自身的发展需求却很大。

二、学科界限

我们必须学着去思考这样的问题,音乐教育不是学校音乐教育者与外界隔绝的领域,而是在不同层次任何设置的音乐机构中创作和从事音乐的人们共同的乐园:幼儿园教师、大学教授、私人钢琴教师、艺术表演者、社团和成人音乐教师等我们之中所有的人。音乐教育远比我们通常想象的重要得多,远比我们制定的学科设置所允许的范围大得多,也远比我们已定义的狭小的学科空间宽广得多。

基于学校、以学校为导向的音乐教育,需要来自音乐学者和表演者的关注、尊重和支持。要使一门音乐教育课程不辱其名,需要利用学校之外的音乐老师的技能、才干和广闻博识。要使一门音乐教育课程不辱其名,需要发挥所有音乐家们的指导才能和广阔视野,而不仅仅依靠那些期望以学校音乐工作者为职业的教师。北美社会的音乐生命力面临险境——它太宝贵、太敏感、太脆弱,以至于不能寄希望于任何途径,除了我们最大程度的通力协作才能延续其生命活力。我们现有的学科框架不仅破坏了这种合作,而且逃避了

本应该共同承担的职责。它们将音乐教育搁置到一边，并没有把它看作是一项极其重要并需要共同履行的职责，而且作为一种学科设置的选择很少包括真正的音乐研究内涵。

我认为音乐教育太重要以致要离开音乐教师，所有受过训练的音乐家们都需要时刻准备扮演他们的教育角色，现在到了我们应该承认这样一种现实的紧要关头了，由于这种音乐教育方式的优越性，它将超过公立学院音乐教育地位。学校是极其重要的音乐教育场所，我们急需提高那里的水平。但是学校不是音乐教育的唯一场所，或者说他们的教育方式需要关注和改进。学校适合一定范围的音乐教育实践，但是对于其他一些教育需求又无能为力。我们需要发掘和创造一些可供选择的音乐教育场所和教育策略，并且在贯穿整个人类生命的范围中负责指明方向。

我同时也建议音乐教育应该认识到并寻求各种方法，在音乐的其他分支领域吸收一些具有教育经验和专业知识的同行，如音乐表演者、作曲家、指挥家等。这些专家的广阔视野是非常宝贵的教育资源，他们所灌输给学生的思想是非常重要的教育资产。我们不应简单地认为他们非我们通常认为的"音乐教育者"而不注意和忽视他们对于音乐教育潜在的有价值的贡献。从事音乐事业的专业人才——表演家、作曲家和指挥家，如果我们认为他们对于音乐教育所做颇少而不需要对他们在此领域进行教育培训的话，这种认识也是错误的。音乐教育是二十一世纪每一位受过教育的音乐从业人员的毕生事业。

尽管如此，为了清晰地表述我一会将讲解的观点，当我谈到音乐教育时，并没有涉及已成为这个领域中代表性科目的技术性方法："怎样"的重点并没有服务于学院的音乐需求，而在音乐教育领域之外的音乐家们对于其相关性和效率方面的怀疑几乎很少受到指责。这种"方法论"是音乐教育体制上如此普遍的特点，它不能代表什么是真正所需的，也不是音乐教育所能提供的唯一的或最重要的东西。我们需要以更宽阔的眼光，用更批判性的，更深层次的，全方位的开放性思维，来思考音乐教育的过程和目标。因而，我们现在的音乐教育需求已不能从现有的学科框架中寻找。这不是音乐教育本质上的原因：更恰当地说，这是我们所忽略的，对于音乐和教育事业核心的基本问题缺乏强烈的研究欲望。

传统的学科框架已经不能胜任音乐教育的重要目标。而改变这样的学科架构也非易事。我们这个学科区别于其他学科的性质的定义，"我们"是谁，"我们"不是谁，以及修改这些定义需要各方面的承认、合作和信任，以达到对于学科基本架构的共识。改变综合性大学，正如这句话所说的，就像重整一块墓地般艰难。在学科重建方面，说得更清楚一点就是，我不主张把以

前学科连根废除,我们只商榷努力地去将学科界限的问题变得模糊化,使各学科不再有严重的分离隔绝现象。毕竟学科架构能很好地服务于特定目标。可是,事实依然是,学科的分类没有也不可能平等的满足于所有目标,并且通常它们之间的联系也有严格的分界点。

现在的关键问题是,使各学科之间充分交叉和渗透,以便更灵活的相互转变和发展。我认为音乐教育关键性的发展一直是独立并隔绝于其他领域的,需要从以下方面进行再思考:重新激活传统方式(音乐学院)的效力;加大学生和老师在音乐其他分支学科方面的投入;保证正在进行的跨学科的、对于高等音乐研究关注点的转变。

音乐教育有必要成为所有音乐学科门类关注的中心,各学派应上升到一定的认识高度,包括教育意义、教育方法、学科课程、哲学视角等各方面。我们必须认识到音乐教育不仅包括音乐专业人士,同时也需要业余艺术家和非音乐家听众的参与,这门学科需要经过事先准备的音乐教授交流他们的研究,来满足教育方法、教育目的和课程设置的要求。以最广阔的视角来看,音乐教育应使整个社会更加音乐化,专注于延续良好的、活力四射的音乐生命。在这个重要的通力协作中,每个受过高等音乐教育的人都应发挥作用并成为支柱。音乐教育的如此构想太重要,以至于需要划定一个区域,它的假定范围是与学校的预备教师和至关重要的想法相关联(附带说一句,此构想也不是高等音乐教育者对于我所描绘的学科做出自身贡献的唯一途径)。

三、音乐才能的教育

到目前为止,我已经初步讲解了音乐教育从制度上划分涉及领域的方法——即音乐教育的职责和重点所在。但是我们应该关注自身的问题更为基本。正如我之前所暗示的,我们过快地假设了音乐学习的目标,将音乐知识和技能作为我们的教育职责传授给学生,并且我们的艺术能力也在音乐才能的发展中得到实现。尽管这些音乐理解力和鉴赏力极其重要,但是它们自身不是教育的成果。为了充分说明这个论点,我想列出一些具有争议性的问题。用什么方法可以将音乐教育从音乐训练中分离出来?其中哪些更普遍的代表了高等音乐学习?

我认为,应该将一系列的训练,融入发展和提炼相关技巧和知识的过程中去——尽管这并不是说训练的过程和专业技巧、知识发展得如此单一。因为训练需要有复杂、完善的能力。这并不仅是不够用心或智力不高的问题。他们所欲实现的教育方法与教育目的之间清晰的联系是区别训练概念的要

点。在训练之初就已约定训练的结果,而这个过程的效果将由训练效率或集中于训练结果的努力来决定。尽管训练可能是复杂的,但它在本质上是具有技术性的:它的重点是达到预期目标和提高学习的效率。

另一方面,教育的成果不是非常清晰可见。它们具有多样性、分散性和根本上的不可预知性。经过训练的人和受过教育的人或许都可以很好地完成一项既定的任务,而受过教育的人可能会继续对这项任务提出质疑、改变,甚至否决。对于教育来说,训练是必需的,但它不是全部。当我们付诸教育,就必须保证教育的手段和过程不应与教育目的分离,而我们也要求教育自身是动态变化的:因为未来为学生提供的教育也是我们不可预知的。正因如此,我们重点放在培养学生的习惯、态度和素质方面——这是不同于特定技能和理解力的。如果说训练侧重于让学生能做某件事情,那么教育则关注于让学生通过学习和体验,使他们成为什么样或怎样的人。

当教育注重于技巧性能力时,换句话说,它必须要走得更深入。它与培养"正确动作"的习惯相关,而这种形式的培养决不会在任何感官中规定。因而教育培养了各民族特有的洞察力,这与技巧熟练性相悖。我确信没有必要向已认真对待技巧熟练性和乐感的区别的人们详细讲解这一点:因为这个区别正是我在这儿暗指的差别。教育和训练的关系也是同样的道理。训练可能(通常也是)导致顺从和依赖。我们在实施教育时,应避免这些情况。

尽管人们确实担心音乐教育的现状,并且认为是教育教学的结果,但是在这个过程中他们变得更加的担心。这些担忧不能用像开药方和药物治疗一样的方法来免除,但是在这些关于音乐教育所赋予我们的描述方面,或者我们需要更严肃地看待音乐教育的诸多理由上,我们犯了很大的错误。

我希望,这些要点的重要性是明显的,但是万一实际情况不是这样的话,让我来解释其中缘由。我们不能将对于音乐技能和理解力的培养,假定为我们对学生的教育职责和课程目的和关于艺术的出发点和目标,或者从事音乐学习的目的就是直截了当的培养音乐知识和熟练程度。我们怎样教学,以及怎样教我们的学生去教学和思考教学,是至关重要的教育课题。学习音乐或者学习从事音乐,即使具有相当的熟练程度和经验,它也不是"与生俱来"的(毫无疑问,音乐教学的名声已经受到很大的损害)。如此学习的教育价值既不存在于音乐中,也不存在它的发展过程中,而是在它随后的完成中,更值得的是,它提供了人们处世和生活的方式。

我承认这使教育有了一种道德的,甚至是政治的保证。我还承认,它与我们通常对音乐学习方法的认识形成了鲜明的对比。尽管如此,我坚持这样一种不可避免的结论:教育和音乐都是基本的社会现象。对于他们在其他方

面的构想是一种深刻的简化。教授音乐和从事音乐事业是与个体和群体的同一性产物密切联系的社会活动。正因如此,教育和创造常常不可避免他具有社会政治性和民族性。正如我所建议的,为了忽略这些特性,应该开展非理论化的实践,它可能有也可能没有教育价值。实践一些可能在实际中会产生损害的活动,正如它能准确地实现其更直接、有益的目的。培养音乐才能,并不仅仅是教授孩子们和年轻人去唱歌、或弹奏、或研读,甚至作曲。它通常包括更多,这个"更多"的种类授予了我们对自己最亲密的集体进行仔细研究的权力。在培养音乐才能的过程中,我们运用思维、肢体、情感和精神——最大限度的分享少数其他人类的财产。在确立和培养才能的过程中,我们塑造了自我尊重、自我期望、和特立独行的气质。当我们进行缺乏教育的训练时,会形成和保持依赖心理,阻碍自身想象力和创造力的发展,以及业余爱好者们的参与。而这些正是音乐生命的血液。

由于其结果是多方面的和最终的不可知性,教育是一种危险的商业经营。但是用教育或错误的教育来替代这样的风险是失败的。如果满足于训练和技术性课程,我们将只是吸引和培养技术员——具有非常熟练的技巧和知识渊博的技术人员,或者仍然被称之为技术员。北美音乐生命的活力所需的和应受的关注远远不止这些。

我认为,我们对音乐教育应该提出更高的要求,一种准确探索此类问题的学科和课程。有把握的是,需要"怎样"设计课程,将教育性技巧传授给音乐家们,但是对于音乐家和音乐教育者,至少都要开设具有同等重要性的课程,课程中探索的问题都是"是否去"、"为谁"、"谁的音乐"、"在什么情境下"、"为什么"、"达到什么样的程度"、"达到什么样的结果"等诸如此类的问题。我们不能预见其中的详细情况,但是我们学生的教育和音乐技巧最终都会得到发展。尽管如此,有一点毋庸置疑,即这些现象将会从根本上得到改变,并且不会与我们现在所熟悉和舒适的环境相类似。这些正是我们将要从事的音乐教育方面的未知数。

四、音乐和教育的理论化

在我的开放性评论中,我坚持认为需要重新思考音乐教育的支持者和制度上的学科范畴。因而我强烈要求在从事音乐教育事业中,加强明确教育内容:保证教育范围和课程设置能够培养受教育者的音乐观、音乐气质和音乐才能。将这些要点贯穿起来,我建议我们应首先考虑音乐教育的学科设置,并且最重要的是将音乐教学和学习理论化,调查研究并改进,我们需要将音

乐教育作为一门学科，它的职责是不管何时何地教授和学习音乐，都要确保实现音乐学习的教育潜能。

如果听起来觉得野心勃勃，那是因为我们以前的期望太谨慎了。因为简单的强调做好音乐教育的提法是含糊不清的。我所提出的，我们预想和要实现的音乐教育学科，是将音乐和教育实践理论化，将模糊概念清晰化，将惯常的、随意的实践加以严格的制度约束，包括：改进音乐的教与学；使人们的生活更丰富多彩、富于音乐活力。它必须包括严格的音乐和教育实践方面的学习。在北美，人的成功是完全用音乐生活的质量来衡量的。

像这样雄心勃勃的目标需要建立在广泛的责任与合作的基础之上，同样，信任也是必需的。如果音乐教育一味地坚持其独立性和技术性，那么，它的效果将依然局限。如果我们接受这样一个值得怀疑的观点，教育视野对于音乐才能的培养无关紧要，那么音乐教育对于北美音乐公益事业的贡献也可以忽略不计。我不提倡只是简单地将已存在的音乐教育费用添加到已经非常臃肿的课程体系之中：平庸、呆板的课程毕竟不能为吸引或留住富有想象力、创造力的学生做出任何贡献。我们必须识别音乐教育的必要条件，开创音乐教育课程，这样可以吸引住那些最优秀和最聪明的学生并激发他们的灵感。我担心我们目前提供的多半是类似的技巧性干扰、耐力测试的课程，而不是激发学生判断力和创造力的课程。我们能够也必须做得更好。

我试图说服大家去创造的音乐教育应该是这样一门学科，在那里，音乐天赋和聪明才智相结合，把理论化的实践与富有感染力的激情强力综合起来，帮助人们领会到音乐所赋予的正式教育和音乐生活之外的东西。它是高等音乐研究的场所，在这里课程设置和教育策略得到充分地学习和探索，将一些基本的设想（音乐和教育）付诸严格的评判实践。它的重点在于探究问题和提出问题，并且提出的问题在转变和解决的过程中，没有太多的重复。它培养独立的想象力和锻炼具有良好说服、领导能力的社交才能。这是一门与社交有关的学科，关注于音乐内涵全部范畴的教育实践，并且拓展到教育法可能性的最大范围。

这将需要广泛的投入和来自非传统意义上的音乐教育各学科进行通力协作。为了深入理解教育的音乐事业的进程，必须利用文化研究的强大视野和重要的教育学理论（跨学科之间的交流，当然远不止于音乐和它的"姐妹艺术"之间）。并且最终，我所强烈要求的音乐教育学科是基于现象的，以研究为导向的学科，学生和教授积极的从事其中，并且深深致力于对音乐教与学理解的提高。

在结束语中，请允许我提出一些有争议性的看法供大家思考：

1. 建议所有音乐者必须致力于关于教育、教学法和课程的系统学习,以及对于艺术的教学和学习的基本关注。这项建议没有任何特别的依托。我们不应也无需关注于依据是什么这个概念。

2. 大学在施行这些措施失败时,也未能很好地履行它们在提供想象力和发挥领导能力方面的职责:我们把社会音乐教育和学院中音乐的边缘地位"看作是别人的问题"。那么这种情况正轮到我们身上。

3. 我们已经站在一边袖手旁观,将音乐教育事业看作仅是致力于维持"学院音乐"的一个"学院宗旨":在"缺乏天赋"的受众中,培养高素质的观众和音乐消费者的过程。对音乐持续增长的渴求清楚地表明,这些实践均以失败告终。

4. 我们使用"音乐教育"这个名称是为追随者而不是领导者做准备的:他们已经很好地适应现有模式和规程,而不愿意彻底改变或者做一些有意义的尝试。

5. 有一点,那就是决策者(政治家、管理者和其他人)自身没有音乐经历,或者这些经历更多的是肤浅的、消极的。他们会质疑音乐经历对于教育的重要性,我们对于非专业者或"业余爱好者"在课程设置上的忽视,以及对待他们的态度与我们"真正的"教学目的毫无联系,这些行为都应该被谴责。

6. 音乐教育这个词目前是不恰当的,归咎于该领域的洞察力、凝聚力和忽略了大部分的预先期望。实际上,我们为乐队主管和乐团领导人等提供了人才,而不是音乐教育机构。现在错误地认为技巧性的教学是"音乐教育"的典型实践。其实,他们更适合被派去培训学生的技能。

7. 一方面,我们让学校的音乐老师们分别进入特殊兴趣小组,这些小组不需有共同的任务或者专业需求。另一方面,我们经常会有一些杰出的音乐老师,他们对于音乐教育没有明显的好恶,包括抵制、否定,或者兴趣。这些情况都是大错特错的。

8. 我们已经使音乐作为"学科"或者"存在的实体"的地位下降,并且关于这门学科或若干实体的知识传播的教学也在减少。在这个过程中,人们逐渐迷失了发掘音乐的兴趣:身体上的因素,音乐上的行动,想象力和激情。我们已忽视了使音乐对于教育和社会具有独特重要性的原因,以及使人们渴望生活于音乐世界的因素。

9. 在划分学科界线、增强学科特色的努力中,我们未能建立一个致力于音乐事业和增强社会活力的团体。进一步讲,音乐教育应是培养学校音乐教师的基地而不是面向所有的音乐工作者、专业的或业余的,重要的是,我们将达不到建立一个繁荣的音乐社会的宏伟目标,在那里,音乐是日常生活的基

本组成部分。

10. 因为我所希望的努力需要广泛的兴趣和特殊的协作,我们的紧迫需求之一就是学会怎样促成学科间的联合并保持更高效的跨学科交流。这些努力离不开各方面的商讨以及持续的努力和支持。

11. 我们需要从音乐教育中获得更多,并且我们也要给予它更多,在高级音乐课程中将它作为重点关注对象。

12. 我们需要重新思考音乐教育意味着什么,它的终极目标是什么,谁来承担这个责任,受益对象是谁,怎样最好的实现——所有这些和更多("怎样教"或许是音乐教育最不用担心的)。挑战可畏,但并非不可战胜。坦白地说,别无选择,我充满信心。

五、后　　记

我在此一直强调,鼓励你们慎重考虑放弃以前负面的、消极的习惯,采取活力充沛、令人振奋的积极态度,这一点至关重要。探索问题、关注不足、培养务实态度、改变不良习惯,才能恢复活力、振奋人心。因此,作为结束语,希望你们保持"共同主题"的有效性和成长性:关注于可能的开放性问题,正如我一直极力倡导你们去思考音乐和教育的问题。

<p style="text-align:right">(韦　希)</p>

音乐教育专业应该期待什么的哲学？

前　　言

　　该篇论文提出了关于北美音乐教育严重地低估了哲学质询对指导的、课程的以及研究方面的潜在重要意义的观点。它最初是作为对 AERE 音乐 SIG 表达的演说，它的听众由音乐教育家和研究者组成。它的语调刻意地带有随意性和会话性：为了避免哲学乏味和疏远的特性，而努力在一系列重要议题中加入友好的对话。由于考虑到文章的不同读者，它已做了一些小的修改，但它都不是作为强调包括艺术教育整体在内的学术文章而重写的。文章的观点也没有受到详细的经营和尽可能的发展，其目的只是呈现每一项的详细分析。不论好坏，它只是寻求一种像对话一样的谈话和阅读。虽然人们希望这些警告、这些观点的内容对于音乐之外的教育家和研究者可以提供有趣的内容，如果人们没有其他的理由认为一位音乐教育学者对哲学的兴趣在他的学科中是一种重要的议题的话。我认识到，如果不是所有的观点和议题，那么在这里描述的大部分内容都请求得到比它们获得的更广泛的解释或仔细的经营，并且盼望有机会在将来某些适合的场合上来详细地演说。

　　自从接受了音乐 SIG 演说的邀请，紧接着是我的《音乐的哲学视野》一书的出版，我想像期待我能利用这一机会将那本书的某些方面呈现或表达出来。但是恐怕令你们失望的是，这时我已有其他的计划。那些已了解《音乐的哲学视野》一书的人可能意识到，该书关注的不是音乐教育而是音乐哲学，尤其是关于音乐的本质和价值的有争议的议题。在这些议题中，它审视了大范围的竞争，有时是互相对立的观点，既不对它们予以明确地推崇，也不指定哪一方获胜。我决定以这种方式来进行是经过深思熟虑和计划的。一方面，我相信音乐教育的哲学问题应该建立在音乐哲学的坚实基础上；另一方面

(也就是,我讨厌指定"正确的"视野)我希望在激烈思想的哲学活动中使读者参与进来,而不是为读者制定它。只是我希望,它的意义以更明显更迟的方式来表达,以一种更具教育性的而不是灌输性的、更具启发性的而不是教导性的、更导向一种令人有趣的问题和可能性而不是对终极答案的准备的方式来介绍我的思想。是否我获得成功是另外一个问题,但是在这里无论如何不用我说也不需要我们来关心。

我在这里计划要做的是和你一起探究一些我故意从我的书中排除了的东西:一些关于音乐是什么;教育是什么;哲学是什么;我的哲学设想以及为什么我认为音乐教育者如何并是否对这些问题进行仔细、系统的质询。问题我已形成——"在音乐教育中我们应该期待哲学什么?"——我的回答简言之是"远远地,远远地多于我们传统的"。但是当然,那不是一个非常实质性的回答。我更明确的计划是对音乐教育关于哲学的绝对假设进行一个简要的(某种程度上是不敬的)调查——它是什么,以及它的重要性可能是什么——并用我的关于这些事件的强烈信念来对比那些明显的假设。在此之后,我将尝试一种很匆忙的调查,这对我来说对音乐的哲学探究将是一个永久的新鲜的议题——其目的既是推荐一些有趣范围的调查,也是表明对音乐指导和研究的哲学计划的决定重要性。有时我会诉诸一种适当地辩论语调①,对于在这里我想做的最后一件事是永存哲学质疑的枯燥和沉闷的老套。如果我以一种简明然而有趣的方式匆忙揭示了一些相当不同的领域②,而污染了你认为神圣的领域,请预先接受我的道歉并至少接受这种可能:这种短暂的组合和热望该受谴责,而不是在我们之间的任何真正的不同。

哲　　学③

表示音乐哲学特征的一个有效方法是对音乐本质和价值的系统的质询:音乐是什么,以及它的重要性可能是什么。也许同样地在它的本质和价值之后,也许然后我们能同意一种哲学可能提出的接近我们专业期待的问题的有

① 不幸的受害者将这些面对面言论翻译成书面形式用人们希望接受的语气来表达。尤其,书面的形式显然比谈话更教条,用字形的变化和"非动词形式"调整为后者的形式。
② 这里我首先保留我后来对音乐教育作为"审美教育"解释的表达。由于两者在思想上有很多相同,因此对音乐教育审美理念的质疑一下子接近了对音乐教育理念的否定。
③ 我承认它可能受到反对,即我关于哲学与专业持久相关的声明(如它对概念和设想的细致分析)在某种程度上与我在这里使用的策略产生争论。我已充分意识到哲学和辞藻华丽的语言之间的重要区别,并希望以我已在其他地方声称的能力按哲学要求去从事。在这里我不敢说是用哲学名来从事,而只是进行思想宣传。

效途径:哲学是什么？对音乐教育来说,它可设想的价值或重要性是什么？并且自从我已经指出在北美音乐教育中我们对此关注很少,①这种对在"是什么"和"可能是什么"之间声称不一致的调查将会是有用的。哪一种假设对我们的行动和方向起到哲学的建议？关于哲学我们真正应该相信什么,以及它对音乐教育的意义是什么？

依据其他事物中,"我们"意指"为谁"这个问题确实有相当多的潜在答案。音乐教育研究整体也许会用一种方式来回应;为设计训练音乐者的课程提供另一种假设;而我们的普通专业艺术却建设另外一种方法。无论它们之间有何不同,研究者、课程设计者以及音乐教育中的实践者似乎至少分享关于哲学和它的地位的两种信息。第一种是,在音乐教育中哲学质询的正当性,但却是一个边缘性的角色。其次是,哲学质询是一种最适合那些有着自然倾向和嗜好的人的事业类型,这样它努力的结果才可以传达给需要实践用途的人们。

研究团体里面的哲学

对研究团体来说,哲学看来确实是一种有效的种类或研究方法,它对研究方面的议题和问题鲜有贡献,并且它本身也不是公开地声称它是"哲学性的",在音乐教育中这种研究很明显占有大多数。因此,如果有人从事(声称)经验的或'数量的'研究,那么他至少对哲学不予关心。而且不幸地,在这个二元的描述系统的另一个替代物——"性质上的"研究——同样地对哲学感到不舒服,在这个范围内,性质上的范例寻求机会为自己辩护。某种程度上这种研究寻求避免理论或概念的偏见强加而造成的扭曲,哲学(作为一个不妥协信念的整体、构想、记录)有时最好被避免。因此,哲学对数量或性质的研究都具有适当的边缘性。如果我们现在的研究范例都不适应它,那我们制造哲学是为了什么呢？人们从现在音乐教育的研究前景推论出,哲学首要关注的是神秘的和不实用的东西。这也正如一位学者所声称的:"(哲学是)一个不断有难题的博物馆。"②很少有音乐教育家关注它,我们主要的杂志也不

① 请注意,我提出这种说法只是特别针对北美的音乐教育。是否其他地方的艺术教育情形与之相似我留给别人来说。同样,我意识到了真正的哲学质询起到一个至关重要和整体需要作用的教学计划。然而,他们却离美国或加拿大的标准很远。

② 罗伯特逊,在 Baumgarten 腐败中 P13。

出版它①，并在我们有限的研究中扮演一个实质性的角色。然后，我们可以推断出对音乐教育的整体而言，哲学是不必要的并有着遥远的兴趣和可疑的相关性。② 尽管专业的研究显示自身期待"命令"音乐教育的每位博士生渐渐地对技术性的实验和质的研究变得熟悉，但是哲学几乎不能在研究领域里涉足。哲学从哪里开始接手，它通常关注枯燥的专题而远离音乐教和学所关心的实际问题。③ 而且它被学习的地方，经常有着学习背诵别人有灵感的词语和思想的明显意图——一种超过对哲学拥护的练习。因此，我们是在消费哲学，并且是相当温和地做着。我们既不专注于它也不创造它。我们也不依赖它对我们研究的告知。④ 哲学的流动是非本质的和可选择的努力，对隐含在音乐教育强制研究中的专业目标起到一点点作用。

音乐教育课程中的哲学

对我们疑问的"课程答案"推论出，也就是从哲学教授给未来音乐教师的方式，(如果是并且当它是时)可以看出，哲学是由让学生获得的关于音乐的鼓舞人心的"事实"组成。它主要关心的是表面上哲学内容的有效传送、答案的分配——通常没有学生提出疑问。音乐教育课程中的哲学正被相当广泛地受到拥护，同时主要被想象当作政治兵工厂的武器设计来防护现在的实践。在大学阶段，它能被并通常占据几星期或数十天的时间。⑤ 而且有趣的是，通常没有特别是指导性的鉴定认为必须要教授它⑥。在北

① 公平地说，确实存在一个音乐教育专门的哲学刊物。然而(其实)在《音乐教育哲学回顾》一文产生前，在音乐教育杂志中的哲学文章是最缺乏的。并且《音乐教育研究杂志》中的哲学内容同样缺乏。这些事实表明哲学并未被当作真正的"研究"，并且也没有真正意义的问题研究。有这样一个专门的哲学刊物的其中一个不利因素是它成为那些认为哲学并不与他们有关，也根本不需面对的人哲学讨论的"专门"地方：哲学确实被隔离开了。
② 由于这并不是其他地区艺术教育的例子(或者我错了?)，因此，这也不是对更广泛范围的教育研究的例子，人们想知道：为什么有音乐教育？它包含的事情以及用来确定自身发展以处理这种事情的规律本质是关于什么的？
③ 显然，这句话是有点夸张，而不是我个人的。
④ 显然(a)明确问题，(b)严格审查文学，以及(c)发展一种概念框架——每个基本超于目前的艰苦研究——将明显从哲学质询的分析和概念技巧的核心中受益。
⑤ 这一概括，无疑例外。不过，我相信这可以轻易地记录在北美大学音乐课程中罕见的致力于音乐和音乐教育哲学的实际课程，它们往往将问题集中在关于"如何(做)"而不是"是否"或"做什么"上。
⑥ 如果这种说法是不负责任的，考虑到事实上哲学专业在音乐教育Postsecondary水平的宣传上很少有规定。我并不打算贬低那些教授音乐教育哲学的人，他们中有许多人做得非常有效。而是要指出作为明确的课程因素忽视哲学和哲学技能的倾向，并且将许多其他的假定的"非现实的"以及对音乐教育"基础"标题下松散的考虑合起来"整"它们。

美音乐教育课程中,哲学研究的假设利益很少能超越背诵关于音乐重要性的声明和口号的能力①,思想缝制起来为了保护其地位,而不是它的潜在变革。而且,只强调消费而不是生产,强调答案而不是问题。它并不是一种替代思想的动力。

　　的确,我们的专业出版物很少做关于至少对哲学方面的参考。但是关于哲学是什么的普遍构想,并且似乎包括激发、确保我们考虑到我们该做什么:我们可以称哲学为自我专业肯定。而且可能不可避免的,这种远景的一个推论是那种团结和一致(似乎有时是无异议的),是成功的、建设性的哲学质询的印记。在这种角度来说,争论和意见不是一种困窘,是专业弱点的标志并应不惜一切代价来避免。一个强大的专业是和哲学相联系的。②

为什么是哲学

　　现在,照这样理解,在音乐教育中很少有未知的如此边缘性的哲学形象了。按照我们已了解和教授哲学的途径,它当然得到了目前的含糊难确的结果。唯一的——必须被强调的一点是——这并不是我知道的、专注的或尝试去教授的哲学。哲学不只是一个很难掌握思想的容器。虽然音乐哲学和音乐教育公认有如此观点,但是他们的声明和 demystification 对音乐教育者来说是应被首先考虑的。哲学也不是思想的一种替代物,一张预先为我们准备好停留在上面的温床。这样的假设不仅妥协于我们对专业地位的声明以及教育者的地位,而且他们也不注意地将哲学更恰当地称作观念学、教义或教条。哲学也不只是一个研究方法,在许多研究中它稍稍接近其他种类的研究。事实上,我冒险说一说天真的和未被发展的概念上的或理论上的框架是音乐教育研究中最显著的弱点。——一种直接归于对哲学的忽视而造成的失败。哲学也不是主要关心对它的拥护和肯定。的确,它能鼓舞别人,但是它同样会造成干扰和威胁;在音乐教育的许多非理论实践中,有人认为有很多得益于至关重要的,甚至是破坏性的细察。哲学不是关于适时的答案而它是问题

① 例如,它作为"一种智力"的多种地位;或作为"人类感知模式"概念的一种工具;或作为发展"审美感性"的一种手段。我在这里争论的不是这些声明的效力(虽然批评完全可以进行并且我相信会持续),而是对它们缺乏的应有的一种严厉的重要审查,如果不这样,它们只是作为当前教学实践的辩论者而存在——一种政治性的而不是哲学性的功能。
② 事实虽然是,哲学家是绝对个人的,并且很少对某事意见一致。支持我的哲学统一的观点是经常假定可以得到许多重要的专业力量来源,而不是指责,这需要我绞尽脑汁证明音乐教育专业需要"一门"哲学的广泛倾向——认为是对哲学质询和哲学思维习惯的专业需要,在这方面可能会出现各种哲学观念。

和争议。它对音乐教育的主要价值不是作为其地位的一个辩护者,而是作为变化和改革的一个催化剂。哲学的争论和意见不一不是弱点的标志,而是活力的标志。①

在这里所提到的,哲学关注的是音乐教育核心的基本问题和议题,而不是特殊化的东西。问题如:音乐是什么?它对什么有好处?在什么情况下它可能是坏的?音乐的确是一门"艺术"吗?如果是这样,我们该怎样"构成"对如此状况没有声明的世界边缘性的音乐实践?在所谓的"艺术"中,音乐在什么条件下是唯一的存在?教育是什么(令人讽刺性地是,这是一个令人吃惊,许多音乐教育哲学企图很少提及的深奥、重大的问题)?还有,那什么是对整体音乐的教育?(与每一种类的音乐教育相对比)谁的音乐最值得我们指导性的努力?为什么?音乐教育是无条件地好,还是有些情况下它确实不受欢迎甚至有害?或者它是一种当我们做的糟糕或做错时没有不利后果的一种音乐指导吗?我忍受了哲学对音乐教育者的价值并没有受到主要对学习哲学和哲学家们的关注。它最重要的作用就是哈利 Broudy 设计的"非重复的"作用:就像二次方程式,很少了解它在后来经验中的明确作用而关注它对我们思想的形成和改变。换句话说,哲学对专业最基本的价值在于它发展在个性上是哲学的,在本质上是哲学的性情的思维习惯的潜能。它就像所有的教育指示该得到的,基本上对态度、价值以及最终对个性发展的关心。在这些习惯当中,哲学质询有潜力传达的是如这样重要的事情:智力的好奇心;对"共识"或传统假设充沛的怀疑;对未被验证的信念的不满;并且善于进行创造性的或想象的推测②——归功于极大的赋予音乐教育和研究活力和转变的潜能。

在继续之前,让我给你留下一些有争议的修辞学方面的问题来让你考虑一下在这里提出的声明:如果我关于哲学的声明是有效的,那对于我们的专业它忽略了什么?是将更高一级的音乐教育放置在答案之上,并且教育或训练(或甚至是灌输)中的技术传递更具个性吗?如果有的话,那么音乐教育该怎样做才能像我建议的一些代表哲学的性情和爱好一样去吸引并保留住人们呢?音乐教育在哪里去寻求对当前实践的改变,花时间去服从对至关重要

① 在我们的音乐教育学术界要学习的一个重要课程是如何对我们的哲学分歧进行积极的争论,用使我们处于道德空间的地位的方式(我欠芬杰拉尔丁一句话)。试图描画出赢家和输家、完全正确或完全错误的相反观点,这些观点并不能很好地为我们服务。我提出的作为实践的哲学方向的一个替代物——由实践家指导的行动,在"正确"和"错误"是相对的、偶然的、事物共识的范围内付诸道德的正确行为。

② 我的许多观点在出版的《音乐教育研究会分报》文章中已详细说明,它们列在下面的参考书目中。

内容的审察,并且提出一些可能作为动力作用的使人不舒服和不敬的问题,或辩明变化的方向?音乐教育该如何回应在近二十年内人类发生的智力革命(或更坦率地说,音乐教育甚至有没有意识到它们)?而且最后,我们的研究如果被哲学思维习惯所广泛地运用,那将会有什么不同?

我让你们自己为这些议题而努力。但是让我反复地表明我的基本观点:那就是音乐教育者和音乐教育应该比我们目前和过去所做的更对哲学质询充满期待——因此在专业的本质和生存力上进行碰撞。

哲学的发展和论争

让我们先把关于哲学的本质问题以及音乐教育对于它的明显误解放置一边,并把我们的注意力转向音乐哲学和音乐教育哲学的一些近期发展和论争:这些议题不仅使我感兴趣和感到兴奋,而且我相信,它对音乐教育研究以及专业更广泛的达到暗示作用。我认为,它们已经表明,由于我们经常谈论并指导我们的研究,好像我们对音乐的意义已经完全自明:即对我们正在教、谈论、研究的内容。我希望我的言论可以说服你们中的一些人事实其实并不如此。

美学的原理

音乐的所谓美学解释以及它的价值对许多音乐教育者而言已获得了类似宗教性的地位。因此,试图使"美学的"原理长久地对音乐教育进行至关重要的审视,将变得使之成为情感的制约。由于这个原因,以我能够辨别的本质上是两方面的原因:首先,"审美"的术语已多数用来象征音乐的仁慈和尊贵,因此对它的有用性或有效性的怀疑就相当于从它的完整性中去除了音乐;其次,人们给这个术语很多不同的以及互相矛盾的含意,因而给避免误解和误传带来极大的困难。处理这种情形的我个人的策略是大多数情况下停止使用这个词语,并且对我说的内容以及道理很确信,因此我就更加清楚明白了。然而,在这里我将就我的沉默誓言不情愿地提出一个例外,由于我个人确信音乐哲学的更有希望的一个发展是它作为"审美"体验的一个分支,它是精确,广泛地远离对音乐体验的解释。重要的是了解我担忧的基础是哲学的,而不是个人的或政治化的,并且我将这观点中的基本的弱点归于 Baum-

garten 和 Kant①以及音乐教育中我们同时代的任何一位。以下就是我对这个观点怀疑之下所关心问题的一个简短的详细目录。②

1. 我对哲学产生和保持根基的哲学理想主义传统感到不舒服——尤其是传统对事物绝对化和普遍化的要求（如反对事物的建设性的、偶然性的，以及最重要的是物质的基础）。

2. 我认为形式主义的支撑是至关重要的，甚至在所谓的绝对表现主义之中③，大大地限制了可察觉的形式以及给听觉带来的"音乐"的范围。这就产生了减少音乐对它声音状况的影响，并且使音乐从生产和维持它的社会生态学中离开（如约瑟科曼④可能持有的观点）。

3. 审美主要关注的是感受性而不是生产性，是消费而不是代理，几乎不可避免地和永久地表明了（暗示地）欣赏性的聆听是音乐进行的精粹模式的缺乏远见的看法。然而，事实当然并不如此。当"审美"的构成了音乐教育哲学一种分离时，巨大的概念能量必须用来解释一种概念的中心主义，（它关心的是感受性而不是生产性的参与）是如何也没有被表明的。

4. 作为一位音乐家和音乐教育家，我诚恳地保留我所看见的"艺术"中对假设平民的过度关注现象，而可能对我们唯一理解音乐体验以及音乐教育带来明显的伤害。事实上，我冒险来说我们对特殊音乐的理解已受到我们对这些公认的相似点的明显关注——我认为，这些类似不是固有的，而相对地是

① Alexander Baumgarten 最早在 1750 年使用"审美的"术语用来表达一种"低级的"感觉基础的认知活动，它具有某些但不是所有知识的基本特点。但他在一篇关于"体验"的文章中使用了这个术语，与"爱好"有松散的同义，这等于对"感觉的"原始希腊语的破坏，这在 Dixon 有趣的《Baumgarten 腐败》一书中有所讨论。然而对伊曼纽尔·康德来说（以及他的判断力的批判），我们有许多对审美体验表达的最持久、最复杂的观念。在《哲学的远景》(1974—1991)一书中，我概述了康德的观点。Dixon 的书也提供了对康德"审美判断"的有用的论述。

② 我知道，这令人费解的名似乎让音乐领域之外的艺术教育者感到迷惑，毕竟，在这里所列的对议题的一种全面对待需要对它自身有一个广泛的认识。然而，当前音乐教育的环境是审美思想的批评错误地由专业中个人的批评思想所构成，那些人试图在所谓的审美观念上建立一种专业性的哲学。这里我的目的就是为了表明那些在哲学方面并不太熟悉的人的单纯个人偏好的实质性的哲学原因。

③ Leonard Meyer 在他的《音乐情感和意义》一书中使用的术语以及音乐教育者熟悉的声明：一种特殊范围的音乐情感不是超音乐的而是在音乐之中的（或用 Meyer 的术语，"绝对的"）。我在这里提到的理论是对完全音乐性的由正式的或造句要素构成的一系列情感体验的感知或情感性反应的讨论。我在《哲学的远景》一文中探讨了 Meyer 的观点。

④ 由于对音乐的考虑，Kerman 提出了值得纪念的言论："音乐的自治体制只是构成它重要问题的许多要素的一种。由于这种体制的预先占领而忽视了使音乐感动的、感人的、情感的、表现的其他一切事物。从它的内容中将其暴露的成就拿开，以便将它作为一个自治体组织来研究，分析者排除了生态支撑的组织。"

在最近概念上建构的。①

5. 我对音乐假设的坚决的内部和外部二分感到非常不舒服:音乐性和超音乐性,后者被认为是音乐的垃圾并暗示地被贬低为废渣堆(有时是明确地),认为是附属的或非音乐的。为了简短的详细说明,对我来说本文和上下文也被认为是大量地相互对立的,而实际上它们互相辩证地联系着。我认为本文或上下文是由什么组成的,是可以协商、建构、变化的。因此,举例来说,把社会看作是一个有内容的信封而将一些"音乐本身"(纯粹结构性的声音?)装入是缺乏远虑的。换句话说,我相信对关于由什么构成上下文以及由什么组成"真正音乐"的许多设想还没有形成理论并且不够充分。并且这里为了完成我简短的摘要,引领对音乐教育理论以及音乐的社会、道德、伦理和政治范围研究的普遍忽视——我认为这些范围不亚于依照句法的醒目基本模式,而被我们习惯性地作为音乐的"内部来看待"。

多元性、偶然性和相对性

在近期哲学质询中出现的第二大挑战是我们喜欢将音乐称为"它们"而不是"它":音乐是一个没有普遍核心或"本质"的变化的人类行为的整体,(直接属于先前部分某些点的一个断言)我们认为被教授的许多事情存在"内在的"或"本质的"音乐性,而事实上可能并不如此:它们虽然是地方性的和偶然性的,并且音乐如一朵朝鲜蓟,而不是一个苹果——只由"叶子"组成而没有本质或核心。那么,在某种意义上,"音乐"意味着一个特殊的整体。在艾里奥特对"music"、"Music"和"MUSIC"②的三重区别中,MUSIC代表了一种(有用但)潜在的误导说明的功能。"各地的所有音乐,适合所有时代"的观点是人类想象的壮举,但是我怀疑,我们之中有人能最终领会:一种类似柏拉图式的理想。我推断这也不是一种"纯粹学院式的"哲学观点,因为同样地,音乐的价值是多样的和偶然的,换句话说,它不是普遍的或自动的。因而结果就是音乐(因此,音乐教育)并不是一种无条件的"好的"行为。音乐能有消极的价值;并且经常它呈现出积极和消极价值的高度复杂的混合,尤其是那些男

① 观点认为,所谓的艺术家以他们各自独特的方式来做同样的事情,而这"同样的事情"与"科学"所从事的立场相反,这是近期的一个现象。也就是说,由于现代科学观念的出现而导致了艺术中多种相似性比它们的差异更突出的观点。换句话说,导致"艺术"整体的设想,是由于一种对立的科学领域的出现。
② 在他的《音乐事件》一书中,艾里奥特用"music"来代表特殊的声音事件,"Music"来代表一种音乐实践,用"MUSIC"来代表所有音乐——他描写为一种不同的人类实践。(P44-45)。

女平等主义的学者已经生动地引起了我们的关注。① 的确,我认为我们对音乐朝好的方面付出越多,我们就必须同样得到越多坏的方面的影响:比如,如果它被误用或被错误地教;或如果音乐实质上与某个积极的基本观点不同时。举例来说,人们认为我们的音乐想象力对提升时空上的推理的明显激动,并且想知道是否确实存在一种"莫扎特效果",或许还存在一种"九寸钉子效果"可以减少而不是提升这些能力?② 如果音乐可以提升思想和想象力,它也同样可以使它们平凡。我不是为了辱骂这种特殊之处,只是为了说明许多对"音乐"的声明只是对某一特殊音乐实践,以一种特殊方式执行的实践的声明,并可能被另一替代者驳倒或推翻。重要的是教育者和研究者对特殊音乐实践仔细和至关重要的审视(什么音乐?谁的音乐?)他们的声明和理论建立在什么基础之上。

实践主义

这几年在音乐教育中一个令人更有趣和重要的哲学争论之一紧紧集中在音乐和音乐教育"审美的"和"实践的"之间的论述上。实际上,我对那些熟悉这些争论的人表示怀疑,我对"审美的"论述的明确怀疑可能作为对实践转换的承认。③ 但是我并不是无条件地接受实践的观点,也许让你知道为什么这样对我来说也是有用的。我相信实践的转向代表了美学原理的一种重要的进展,这在上面已经说明了。④ 但是我认为实践保持了一个"镜头",一种组织或指导的方法。虽然它是有用的,但我希望维持哲学范围的许多可能性而

① 在本书的最后一章,我调查了一些意见。
② 由 Alfred Tomatis 创造的一句"莫扎特效应",通过 Frances Rauscher 以及加利福尼亚大学同事的研究而获得了恶名。Rauscher 的结论认为音乐能使人更聪明,或更狭义地说,"古典"音乐(由于它的结构和精炼的句法)可以提升人的智商空间的观念是一种广泛的误解和不实的表述。这是对研究的价值进行不负责任的讨论,他的结论最近也受到了更多的挑战。何况,在当今多元化内容的讨论中,音乐不是一个一成不变的事件。(不同的人反应非常不同,甚至对莫扎特来说),而且不同的音乐对人们有不同的影响。我不想表明这些观点与 Rauscher 的设想不一致。我提出"九寸钉"效果只是由于他们"工业化的"音乐似乎是对一种很多方面与莫扎特效应完全相反的一种合理的选择(www.qinchnails.com/iudex.html)。
③ 这种辩论我猜测在某种程度上使音乐教育哲学整体两极分化("不幸"不是意味着实践基础的哲学已被破坏,而是表示哲学整体似乎已经成功地将所研究的困难和重大议题的优点混合)。艾里奥特的《音乐事件》对音乐的实践方向给予了一种积极的保护。在汤姆 Regelski 的《作为实践的音乐和音乐教育的亚里士多德的实践基础》文章中可以发现非常有用的论述。我付诸的观点可以在《音乐实践主义的不足和理由》中找到。
④ 这不基于永恒的普遍性,它有可能恢复音乐的社会的、政治的、道德的以及伦理的问题,并考虑到音乐多元性的活力。

不是被"审美的"和"实践的"术语所划分的区域。的确,我非常倾向于坚持寻找建立"最终的"或"明确的"论述的设想。我也希望警惕将所有的东西都放在艾里奥特在《音乐物质》一书中提出的实践方向的相同地位上。这并不是说艾里奥特错误地将他工作中的某些方面指定为实践的特征,而是由于他提出的很多观点来自于实践的设想,而是对所有的事物。举例来说,他最明显的设想即认为当审美原理把每件事情弄糟时,实践原理可以使所有的事情变好。至少根据我所理解的实践的概念就是坚持某一观点可以是绝对的或有限的看法。

我认为另一个重要的例子是我提到的埃里奥特的重要的多元文化观念:它认为"如果 MUSIC 是由不同音乐文化组成,那么 MUSIC 多元文化就是固有的。而且如果 MUSIC 是固有的多元文化,那么音乐教育在本质上也应是多元文化的"。不管我们是否支持这个观点,这种强制的观点并不符合实践的概念:我相信它需要道德和伦理的(哪一位说来标准)基础。换句话说,事实上许多音乐存在自身并不是让我们来教会,也不是用来告诉我们应该教哪些——只不过是根据有限的时间和资源来确认该滋养哪一种假定存在的多种智能。由于它直接导向了我早期关于哲学是什么的看法,请注意我提出这些批评的意图不是为了反驳或拒绝实践方向的有效性,而是为了精炼我们理解它们的方式。实践一个非常有用的概念性的和理论上的工具,并且工具不是那种一旦它们不能为所有设想的目的服务,人们就可以丢弃的事物。必须确定的是,它们为某些特定的目的服务得很好,而对其他的目的服务得都不好,这就是为什么我们有工具箱的原因。①

(Out with the Old)将过时的观点剔除出去

苏珊·朗格和伦那德·迈耶的思想很少有对音乐教育的传统哲学论述产生深远或普遍的影响。② 近几年他们的观点受到了广泛的批评,但是我毫不隐藏的保留对他们理论的看法。尤其是我发现了令人困扰的由朗格(认为音乐的意义与象征的情感而不是与感觉有关)和 Meyer(他认为音乐的意义期

① 一位(匿名)发布前审查者提出了关于哲学问题批判的仓促的清单:与其短暂、十分草率的揭示批评,还不如开放地打开工具箱并单独地检查每个工具,并询问:这个工具是什么?我们需要它做什么?为什么?它能为我们服务吗?为什么行或为什么不行?工具箱中缺少什么?需要包括哪些?我发现了这个很有洞察力的建议,尽管我不能在这方面采取行动。
② 名单上这些学者的重要工作期望在此列出,并且无论如何对音乐教育整体都很有名。《哲学的远景》在第 202-224 页探讨了朗格的观点,在第 166-193 页揭示了 Meyer 的观点。

待和参与的情感的觉醒有关)观点打造的对音乐情感意义的结合理论的设想。然而我认为,我们需要抵制对他们令人尊敬的理论中明显的错误,作为全部否定对待的诱惑。这种伟大思想完全被误导并使得一切变得完全糟糕的可能性是非常遥远的。因此,正如我们无批评地接受他们的观点一样,难以控制地反对他们的观点也是错误的。事实上,尽管我对他们值得尊敬的许多特别的论述并不认同,但是我渐渐地被他们基本合理的某种直觉所说服。例如,对于 Meyer 我认为我们可以同意结构是至关重要的观点,虽然在他的设想中他可能错误地认为语法破坏了结构(当然,如音色、质地和手势这些基本的声音特征也是结构)。并且尽管我认为朗格错误地将音乐解释为一个符号,但她观念中符号学的意义对我来说似乎是有用的。我认为她错误地在她的观念中认为,音乐是设想一些以前存在现实的工具,并经常暗示而不是明确表明,音乐是现实建构——或创造世界的工具,如古德曼希望如此的而在其他方面却没在她的观点中表明,而将我们抛弃。而且我们建立音乐的世界或现实对情感起到基本的作用,虽然朗格和迈耶都没有在论述中清楚地表达出来。音乐既不是符号也不是刺激,而只是半逻辑性的——并用完全不同于那些从语言而不是音乐为出发点的当代半逻辑理论家所描写的方式来表达。在这里我无法详细地描绘朗格和迈耶对音乐和情感的不同论述,但是我的下一个观点可以提供一些提示。①

音乐作为具体的身体体验

如果我们关于音乐独特半逻辑效力的观点被大家完全理解,我们关于音乐的论述,它的价值及其含义必须作为声音以及身体表达的深刻体验的具体方式的中心地位而保留(我认为是一种来自于音色、生活习惯、质地和触觉的如此特殊现象——音乐参与了身体的方式,而与长期预先占领我们哲学注意不同的抽象的方式/句法的特征。)②我们对音乐认知的论述主要由于这种预先占领而没被具体体现。使我感到困扰的是我思想的方式以及我的体验认为

① 《哲学的远景》在第 224－238 页研究了尼尔森·古德曼的思想。他的标题为《创造世界的方法》的文章是我在这里提到的。古德曼无价值的设想同样在他的《艺术的语言》一书中得到广泛的表达。

② 我相信艺术方面的而不是音乐的学者将会对我们哲学工作忽视音乐的声音特征而感到吃惊。

音乐是一种无法躲避的身体的事实：它是一种独特的肉体的或身体的（活动）。① 我认为手势、运动、转调甚至入调或跑调都是重要的音乐实体，身体是完全的基础。这些是身体的任务，身体的事实，不是单纯的身体结合或智力判断。身体的图解首先使音乐的体验成为可能：没有身体，没有音乐。而且我认为身体是一种基本的重要方式，与声音紧密联系，如牧羊人和 Wicke 认为的②，声音是一种"发音的技术"，一种对音乐情感和半逻辑力量至关重要的抓住身体的独特能力。如果这是事实，也许我们能同意声音、音乐的物质基础，是一种普遍的身体事实，甚至当我们强调音乐含义的建构性和不确定本质时（也就是，音乐由于它们的声音的/身体的基本，它的含义是可以协商的，但不是无限度的）。我相信我们有音乐和音乐教育研究者可以利用的处理一些明显理论的工具，这些工具是在身体、思想、声音以及音乐之间斗旋的富有暗示的结构，并对我们理解音乐和音乐的认知的方式起到精炼的意义。在这里对这个方向我能做的不只一点，但在这些研究中我只关注了 Mark Johnson、George Lakoff 和 Antonio Damasio 的思想。③

音乐作为社会性的构成

我早前就暗示了音乐是一种社会性的构成现象。我认为，这不是随意的观察，曾经有人认为这是允许我们继续根据时尚如常的发展的一种旁白。而且它是需要对我们理解音乐是什么以及音乐包含什么的激进的和广泛修订的一种洞察力。正如我早前所断言，社会不只是一个装入一种"音乐本身"的有上下关联性的信封。因此，社会不是一种可选择的、超音乐范围的，而只是音乐意义中的一种无法逃避的部分。然而，音乐的社会状态并不意味着音乐只是单纯的"表达"或只是由社会决定，只是说明存在一种适当音乐社会性范围，并且既不能缩减为其他社会形式，也不能对我们音乐论述的省略。在这个观点上，正如我们喜欢这样去做并对待的，它是在两种封闭自治体：音乐的"客体"和个人的（"主观的"）意识之间的一种相互作用，将音乐削弱到社会的误导。并且所有意义在于，由于身体和自我也是社会性的构成，它为产生

① 在近期为 May Day 团体准备的论文中，我将音乐规定为一种"身体的语意学"特征。音乐教育者将对 E. Jaques - Dalcroze 的重要的开创性作品中关于音乐理解和身体之间联系的观点非常熟悉（节奏、音乐和教育）。然而，在这里我想呼吁，音乐范围内身体的参与不只是节奏的意义，这些事实对我们音乐的认知研究至关重要。

② 约翰·谢菲尔德和彼得·威克，《音乐与文化理论》。

③ 没有人直接表达音乐。

和保持个人("我")和集体("我们")身份的一种决定性组织部分的重要作用铺下道路——实际上,在声音、社会以及身份之间的这种关系中确定音乐的位置。①

而这反过来,为我们称之为一种音乐和音乐重要性的表现性论述铺下道路,其中一点是音乐被认为是一种"行为"而不变的组成了"存在"。在这种观点下,音乐的行为是仪式的身份制定——也许更确切地说,是存在的方式。这可能听起来与埃里奥特在《音乐的种种问题:一种新的音乐教育哲学》中提出的音乐或音乐的"滚动"招致自知之明效果的情况一样。然而,这种自知之明的声称在有些重要的情形下比我认为的要更谦逊。首先,由于"自我"不是整体的、集中的或单个的(因此音乐更合适被认为是对主观多种模式的揭示——"我们的"知识可能会是一个更恰当的术语)。其次,"我们的"缺少产生和创造而不是发现。第三,"我们的"是社会性的构成——与"其他的"相对应。我们关注我们做的事,以及重复做的事,在音乐中,我们关注"行为"而不仅仅是"音乐"。在这个思想中,我发现使人激动的是对音乐个体和集体身份建构的持久注入,并且也加入道德的、伦理的和政治的主题,这种论述对使音乐从我们哲学已长期限制的封闭独立领域解脱出来,从音乐的基本结构中脱离出来,并进入人们生活、呼吸、斗争、感知以及想象的真实世界的潜力,不仅主要来自于哲学的远景,也同样来自于研究和教育学的远景。而将注意力强制性地集中于如我们是属于哪一类以及我们的音乐努力创造的是哪一类社会的这些至关重要的问题。

教　育

最后一个主要观点通过回归到开始表达出来。虽然我们坚持认为音乐教育哲学正确引导了音乐的本质和价值(虽然我们在那方面被认为是缺乏远见),但是正如所表明的,它发展得太快以致无法正确解释教育的本质。在这里对议题进行充分的揭示也构成了对问题自身的一种描述(正如许多观点希望的),但是我想要强调的是许多在音乐教育标题下从事的活动,可以更确切地作为训练来描述。因此,我极力主张省略与我要求对理解我们"音乐"需要的至关重要的调查相同地位的"教育"部分,并且尽管我对我简短而精致的观点感到荣幸,但是我认为我早前关于哲学质询的本质的观点以及它对音乐教

① Eleanor Stubly,我想起在他的《存在于身体,存在于声音:调节身份、忘记永恒的一种讲述》中对某些方面进行了生动的论述。

育专业的价值,我认为已强烈地暗示了我们应该努力的方向。

总结观点

我不能确信该如何对这些如此宽泛范围的观点进行概述,因此我将对你们重申几点希望,乃是作为音乐教育者和音乐教育研究者要深思的问题:

1. 音乐是一个独特的、巨大的、有力的构建世界、自我、社会的半逻辑的工具。对实践者来说,这构成了对我们所做的事,我们做的选择和决定具有道德的和伦理意义的重要提示。对研究者来说,它强调了对音乐教育是什么,为什么它是成功或失败的以及它广泛的教育意义会是什么样的,对此充分理解的音乐社会生态学的重要性。

2. 音乐最有特色的特征,是它对声音和发出声音的体验的起源。对实践者和倡议者来说,它的目的是提醒无论音乐大家庭与其他哪一个艺术相联,音乐在声音方面的起源以及我们难以混淆的方式使得音乐具有特色。对音乐教育研究者来说,它可以用来提醒我们专注于利用(或忽视)音乐可能的最重要的有力特征来进行指导性安排的方式。

3. 我们关于音乐和它的意义的论述需要为身体、为声音、为人们以及在音乐体验中表明的独特方式保留一个突出的位置。对我们所有人来说,我们认识到身体、声音以及社会性每一样都是音乐体验所需要,每一样都对我在其他地方作为"身体的、这里目前是语意的"表明对音乐独特本质起到广泛而重要作用。[1]

4. 我们需要对音乐教育和音乐教育研究中的哲学有一个强烈的态度,对我们目前努力的哲学方向有一个更强烈的期望。

5. 我们强烈要求在哲学和音乐教育研究者之间有一个坚强同盟以及互相交换意见。我们有很多东西可以互相学习。避开哲学基础的研究以及忽视经验的哲学家同样如履薄冰。

<div style="text-align: right;">(王吟秋)</div>

译者简介
王吟秋,南京大学外语学院硕士,研究方向为英美文学。

[1] W·鲍曼《一种身体的,(在这里)是语意的:音乐、身体、自我》。

音乐实践主义的限定和基础

 我们通常只说出我们所看见的东西;从不谈论我们没有看见的内容……我知道什么就说什么,就此为止!①
 可以说谈论全球化的思考不太可能。那些进行全球性思考的人只是通过不可称之为思考的偏激的自以为是的简化,来做到这一点②。
 实事求是地说,"实践"转向最近才进入音乐教育的哲学话语之中,但是作为指导方向的"实践"这一术语却可以追溯到古希腊时期。亚里士多德把"实践"定位为"正确的行为",即有目的的并且密切按照一定标准与水平来执行的人类行为。它的含义基本上通过把两个相联系但都是有区别的希腊术语:"theoria"和"techne"与实践进行对比来阐明。古希腊人关于知识的经典解释认为知识是由三部分组成:理论的、实践的以及生产性的。③ 理论知识(theoria)是关于不变永恒事物的冥思,是纯思辨性的知识。而另一方面,生产性知识(techne,Poiesis)是无关理论的:此种知识展现在制造有用或美丽物品的技工技能中,还展现在成功完成某些具体任务的能力。实践知识(Praxis)关注对可变情况的谨慎理解,并且处于人类行为范围之内。因此,实践知识关注的中心是德行的道德政治观念。由于单纯地致力于理论的沉思生活几乎不可能达到,道德品质的培养就成为实用知识领域里的任务。也许我们可以说执行任务是实践领域与技术共有的兴趣(在于"做"),同时实践与理论都强调我们称之为注意力的品质。

① 这句话是一个俄国农民对心理学家亚历山大·卢里亚不断努力对那些没有亲身经历之事物做出完整逻辑推理的回应。引自德·喀斯特的著作(1995年),第251页。
② 贝利(1991a),第61页。
③ 后面的叙述我主要参考了托马斯·麦卡锡对尤根·哈勃马斯的论述(1978)。1996年春我完成该论文后,发现托马斯·里格斯基(1996)也同样探讨了这些问题,而且更加详细。关于该论题后来里格斯基又发表了一篇长篇(也富有高度洞察力)的论文(Regelski,1998)。

然而"理论性的"、"实践性的"和"生产性的"之间有着重要的区别。实践暗示行为比技术(techne)更加有根据,更加慎重,比理论更实用或更需实践知识。按照现代惯用法,"技术(technique)"这个词通常意味着熟练的,而在某种程度上比"实践(practice)"缺少思考。把行为定义为"技术性"意味着尽管它们的本质是高度技巧型的,但通常在执行中有一种"机械的"或"人工的"色彩。另一方面,理论这一术语以及它的同源词通常表明了那些不具有即刻实用价值的知识,或那些很大程度上是沉思性或抽象性的,而不是立即与实践相联系的知识。

因此,人们可以把实践放置于主要是执行性的技术和主要是理智的或沉思性的理论中间。实践知识是集中注意力做事情,行为是在对易变的程序、传统和标准的关注中执行的。说某种事是实践的意思是说它在某种程度上与行为的自觉选择过程有关,而不是完全思辨或反思;同时它随即与结果和手段(用"正确的行为")有关而与他们内部的活动或技术操作无关。实践习惯性地埋置于社会行为模式中。实践即有意地和集中注意力地做某事——既专心于某人自己做的事,又关注对别人的示范影响,以发展或提高熟练性为目的。

然而,我们希望实践哲学的致力于处理人类实践所依存的技术性、目的性的行为产生的利益,"使事情变得正确"。我们也可以预见对于我建议把实践放置其间的两个极点,即技术执行的技巧和理论的抽象,存在着某种不容和对抗性。实践利益自我表现在智性而不是唯心主义的事务中,存在于人际领域而不是形而上学的或理论推测的事务中。同时,实践的利益超过了单纯实践性或可行性的事务,存在于有选择的、批判性的以及认识指引的事务和行为中。

由于人们解释和运用这个哲学导向时的多样化是不可避免的,本文着重揭示其中一些观点,并且试着得出一些实践主义哲学拥护者所共同的基础,进一步澄清实践主义哲学作为音乐教育哲学导向性战略的潜在功用。在接下来的文章中,我将从三个著名的提倡者菲利浦·艾尔普森、弗朗西斯·斯帕斯赫特以及大卫·埃里奥特的观点出发,来探讨实践主义导向。通过探索他们的目标和观点,我希望揭示他们每人所持观点的音乐价值,不管这些观点是含蓄的或明确的,从而阐明实践主义的观点对音乐教育哲学的潜在意义。

一、艾尔普森的音乐实践主义

音乐教育哲学首次面对"实践"这个术语是在菲利浦·艾尔普森的《人们能期望一个什么样的音乐教育哲学?》(艾尔普森,1991)中。尽管艾尔普森的论文更多的是关注音乐哲学而不是音乐教育,他同时就如何区分实践性的导向与其他的策略提出了许多逗人的建议。论文一开始只是泛泛地谈到音乐教育哲学应该建立在音乐哲学基础上。但是他关于后者的观点却与那些认为音乐教育职业传统上就得到拥护的观念大相径庭,从而导致许多显著不同的教育主张。

根据艾尔普森的观点,音乐哲学应该被看作是对"与音乐创作、理解和评价相联系的实践,以及如此实践存在的社会、制度以及理论背景"的理性理解。乍一看,认为音乐哲学应该关注音乐实践的理解的建议看来几乎是价值不大的。但是,"实践"这个术语在这里包含的意义远远不仅是使人愉悦的声音模式。对音乐实践完全并恰当的理解涉及探索音乐的社会、制度和理论背景;它关注的范围大大超出了音乐本身的范围。对音乐哲学和音乐教育哲学习惯上进行探究的思考范围的戏剧性扩展是完全经过深思熟虑的。正如艾尔普森认为的,综合性和覆盖性是判断哲学精确性的重要标准。音乐哲学必须"在最大程度上"考虑到音乐实践,以避免犯把某一特定音乐实践的特点当作音乐整体特点的常识性错误。

严格地使用"美学"术语来描绘音乐的性质和价值的尝试,就正好说明了这一情况。最初构想的审美学说过多地局限于强调审美音乐体验纯粹形式的决定因素。它们对音乐价值内在的、自我包涵性质的坚持造成诸多困难并导致对审美形式主义进行一些重要的修正(或借用艾尔普森的话,是"提高")。"严格审美形式主义"强调真实的音乐价值仅来自于通过对音乐形式结构的用心而产生的沉思的喜悦。但是这种认为自主审美体验植根于优美的审美情感的观点,却不能很好地解释音乐在人类文化生活中的广大社会意义以及丰富的含义。音乐的价值并不局限于对形式的知觉而产生的沉思的满足。

因此,审美形式主义得到改正,合并了一种向"心灵"说话的主旨能力,并且发展思想——为超越音乐"本身"形式认识的各种意义和价值做好准备。艾尔普森把这些加强过的最有意义的美学守则称为"审美认知主义"(强调音乐体验中的思想性质)和"表现审美认知主义"(强调情感或"内心"和思想)。每一种观点都试着用自己的方法去调整由审美形式主义关于音乐的形式、内

在、审美特性的局限造成的偏狭性。每一种观点也试着通过在严格结构要素之外提供音乐价值的决定因素去扩展被认为是"好"音乐的范围。

艾尔普森在这里使用"提高"这个术语是至关重要的。因为这些策略试着去修改审美形式主义,而不是去努力重建它,并没有改变形式主义和唯心主义的基础。无论音乐有什么认识或表现的价值,依然不可回避地植根于对形式的充分认识。因此,音乐价值的这些"加强了"的解释保留了这样一个基本观点,即它是内在的或自在的事情,外在于世俗的日常生活世界。未受世俗平常世界的商业玷污。

这些加深强调了审美形式主义的一些困难。然而,它们并不能解决它最基本的矛盾。它们致力于表明,音乐是有用的及有价值的,同时在合理的音乐价值和超审美以致非音乐的音乐价值之间保留有一个相对严格的界限。换句话说,审美认知主义和表现审美认知主义代表了尝试去解释音乐客观、形式的品质如何对人类有用的努力:它们如何美化人类的思想和情感。这些策略通过把音乐放置在更广阔的人类有意义的努力范围内寻求改进音乐的偏狭性和自主性。然而,客观性和自主性的设想仍然没被触动,造成一个音乐是即刻有价值但却没有实践价值的不稳定的情形。

艾尔普森想知道,为什么像诸如提升情感的或认识的体验的实践功用被认为是真正音乐性的,而其他的功能由于其工具性或实践性却被武断地当作非音乐而被忽视呢?一个人可以断定哪一些实践功用是"音乐的",人们依据什么来判断哪些是"音乐性的"实践功能而哪些又不是呢?既然已经认定音乐合理地服务于表达和洞察的实践目的,那其他一些具有实践性的功能又是如何被认为是音乐性不强的呢?艾尔普森发现,根据阿兰·梅黑亚姆(Alan Meriam)的观点,音乐除了审美的满足外,还有许多重要的功能。它们包括:情感表达、娱乐、交流、象征代表、物理性刺激、情感净化、增强对社会标准的遵守、社会制度的确认、宗教仪式的确认、加强社会的融合以及保持文化的延续与稳定。主要或仅仅用审美术语来解释音乐的价值只会造成不能"说完我们希望谈论的关于文化的重要性或音乐实践的有效性的一切东西……"

艾尔普森提倡的并不是进一步加强对音乐进行唯心主义、美学的阐述,而是更大胆、更激进的定位:即对音乐的论述应归纳自具体音乐实践显示的功用,而不是根据这样一种功能(美学的)演绎出来。艾尔普森更为直接地解释道:他所提倡的实践主义哲学转变"否认了理解艺术的最佳方法是建立在某种或某套具有普遍意义或绝对特征之上的观点……我们试着从意义和价值的多样性方面来理解艺术,具体文化中的具体实践证明了这个多样性的存在"。它的基本目的是要了解"究竟什么样的音乐对人民有意义,这个努力包

括但并不仅限于在审美背景下思考音乐……"

这种朝着背景描述的转变很清楚地要求把对音乐价值的判断与音乐的功用联系起来。对音乐哲学进行实践主义阐释需要密切关注"音乐生产实践兴起和产生意义的社会、历史、文化条件和力量"。然而同时,艾尔普森警告:这种背景定位和相对性做法并不否定真理和标准存在的可能性。它只要求既然"脱离了产生它们的自然人的动机、意图以及生产考量就不能充分理解人类行为的结果",那么所有关于音乐真理和价值的主张都应直接建立在具体人类实践之上。

艾尔普森的实践主义哲学反对把美学理论主张放在基础地位。然而,它不会断然否认任何可能的效力。而且,美学的导向必须被重新解释为是阐释音乐实践的方法之一。音乐实践主义"把对审美欣赏的兴趣、对艺术实践生产方面的兴趣和对艺术创造、发展及享受的文化(包括超审美的)背景三者结合起来"。依照这个观点,实践主义涉及关于"在音乐的美学特性不再作为中心的一定背景中进行的音乐生产、研究以及欣赏"的严肃思考。它不必否认在有些背景中美学品质是显著的,然而,它不能接受这些品质构成了整个有效音乐体验。

承认音乐许多功能具有效力的判断有很多隐含的分支,这在艾尔普森关注的范围内可以看到,他认为实践主义视角使得它们合理。他说,实践主义视角,将显示对"心理学、社会学以及政治问题"的关心,并且"将把音乐与道德之间的辩证法关系作为一种严肃研究对象"。确实,它将扩展与音乐相关的关注范围至"思想的扩大以及性格的发展"。这些信念与传统音乐哲学有较强的分歧,艾尔普森认为,他们也许甚至促使一些人质疑致力于他们研究的规则是否保持诸如此类的哲学。实践主义的观点代表了"一种转变:从作为一个基本规则的哲学转移……也许甚至从哲学转到人类学"。①

从这些观点中,人们可以看出实践主义的观点与其说是一种供选择的音乐哲学,还不如说是一种重新划分音乐哲学话语传统界限的巨大努力。很明显,实践主义的转变把许多东西带进了音乐的"柜子",而传统思想却试图把它们锁在外边。从这种视角看,判断一个事物的音乐性或非音乐性,仅仅由手边的实践的优先考虑和关心的事情来决定。那些发现这种谈话无聊,并希望他们的哲学是最终的和绝对的人,可能会谴责实践主义导向在哲学上不负责任。虽然这样的批评有些过分,但是很明显,实践与解释音乐的习惯方法明显区别开来。

① 艾尔普森补充道,"……或许它的评论家们也可能这样认为"。

实践主义导向否认音乐提供审美体验的能力是本质的能力,或与决定音乐本质和价值有着普遍的联系。它取代了所有音乐和音乐价值具有的一种安全、稳定的审美基础,反之它提供了流动、不可靠的人类实践领域。尽管艾尔普森声称这不会消除真理和标准的可能性,但很明显在他看来音乐不可能在一系列普遍、绝对、不变的特征基础上被理解。① 音乐实践的含义和价值是多重的,历史性突发的,不稳定的,与社会相关的以及在背景上特定的。面对关于音乐本质和价值的普遍主张的可疑地位,实践主义哲学给我们留下的想法是尝试性的、暂时的,它的价值主张是可变的甚至可能是不断变化的。它引起的争论和批评与那些关于实用主义的论争和批评极其相似,两者在一些细节上视角相近。

任何建立在实践主义哲学基础上的音乐教育哲学将必须与传统上被认为是非音乐的整个意义和价值范围做斗争:文化、政治、道德以及音乐教育在发展性格中发挥的作用——这里仅列举一些被艾尔普森明确提出的内容。艾尔普森暗示说,之所以这样是由于真正的教育努力都必须把它的课题的"所有复杂性"展现出来——清楚地暗示,传统美学导向不可接受地限制了展现音乐是什么及音乐的价值会是什么。

音乐教育如何确切地解决实践主义诸如这些的忧虑是一个艾尔普森遗留下大部分未被揭示的问题。也许由于实践主义者认识到音乐实践的多样性以及其不断发展的本质,他们不愿意给音乐提供指导性的绝对主张。不管是不是这样,艾尔普森很清楚地指出:实践主义导向将要负担与音乐教育职业已习惯的一系列指定性安排和优先考虑不同的系列。音乐教育的实践主义手段表明将使用比审美学说认可的更多样的、对背景更敏感,更具挑战性的目标和方法。如果需要实践主义对音乐教育本质和目标做出挑战的进一步证据,人们只需考虑艾尔普森这样的宣称的:按照实践主义的观点,音乐教育的观念必须与通过音乐手段进行教育的观念相连接。

二、弗朗西斯·斯帕斯赫特的实践主义导向

艾尔普森和埃里奥特的实践主义导向都深受弗朗西斯·斯帕斯赫特的影响。斯帕斯赫特是位相对很少谈论音乐教育却大量谈论音乐和艺术哲学的一位哲学家。然而,研究一些斯帕斯赫特关于音乐的设想,可以找到关于实践主义信念如何指导哲学话语的重要影响及线索。在一篇题为《音乐审美

① 我在论述鲍曼时(1998)也探讨了这些主题。

的限定和基础》的有力、具有煽动性的论文中,斯帕斯赫特思考了音乐是什么,它的目的是什么以及它的价值可能是什么。①

斯帕斯赫特发现人们可能通过两种基本途径接近这个问题,尽管每种方法都存在着问题。演绎的途径表明它发现具有代表性的一种特定的音乐或艺术实践,然后规范性地继续根据那种实践固有的假想和优先性来判断所有的音乐。风险是把只有局部有效性的假设和价值推广到所有音乐。归纳性的手段是从有根据的观察和事例向外研究。尽管这些途径保证对音乐自我展现的多重性保持忠诚,但它们仍不能获得通常情况下令人期望的系统统一性。通过这种描述。两种途径看起来都不是很有前景,但是我们将很快地看到斯帕斯赫特对后者有一个清晰的、正当的倾向性。

斯帕斯赫特着手去调查传统方法解释什么是音乐所固有的一些问题。其中一种最古老的解释策略集中注意在描写音乐的条理性,主要用数学术语描述它的性质和价值。这些途径的问题是它们倾向于把相对来说与实际音乐创作和演奏少有关联的东西放进音乐范畴——诸如歌手、鼓手、吹奏或弹奏的人。然而数学的解释不能对大部分音乐创作和话语的关联性进行实效测试,除非某个测试准备表明与音乐最相关的东西是那种相对少数参与的人感兴趣的东西。② 虽然这有些可能性,但却很少吸引实践主义视角的兴趣。

更多的新近流行的关于音乐的"美学"解释也不能进行实效测试:他们可能充分描述了音乐实践的某一范围,但他们的有效性却是局部的而不是普遍的。斯帕斯赫特解释说,审美描述把实际上是一种规范性的趣味理论当作普遍适用的理论,这种理论强调音乐的理性和训练有素的知觉超越其他从事音乐的模式之上。审美描述设想音乐最高的、天生的价值存在于它保持"音乐特权消费群体者,而不是音乐家本身……"的欣赏性和沉思性的思考。正因为这样,审美的解释讽刺性地过低评价了那些离开他们音乐就不会存在的人们的参与和行为。而且,审美描述对音乐"内在的"价值,即一种被假设存在与音乐内部辩证法的抽象音乐价值的过度感兴趣。这正如斯帕斯赫特明显看到的,在实际的音乐练习者中对使事情与具体实践标准相适应的音乐家般的关注比这种对"审美的"关注更普遍。同样,被审美描述理想化的全神贯注的沉思警觉,以及在他们的目标指向的方针中隐含的自我克制,似乎微妙地毁坏了音乐产生的铿锵有力感和感官愉悦。

① 注意,该文章并不是要给实践主义本身做个注解。然而,后来很明显,它的许多基本特征都是以实践为导向的。斯帕斯赫特(1982)将一个经典的美学理论批评法归入其中。

② 柏拉图是持有该观点的人之一。

斯帕斯赫特认为如果"美学"意义上的音乐概念在许多方面值得怀疑,那么认为音乐是一门"艺术"的观点也值得怀疑。由于艺术是实践技巧的统一组织,而且音乐在非常不同的文化中都存在的事实说明声称有任何这样组织的主张都少有基础。斯帕斯赫特解释道:如果没有共同实践或活动的不同文化每一个都有具有明确意义的"音乐",那么声称音乐是一门"艺术"的观点是很难维持的:"也许会有许多种音乐艺术(或音乐学)但不会只有一种音乐艺术"。很明显,如果音乐本身不是"一门"艺术,说出它是如何被认为是"这些"艺术的一种就变得显然很困难。

然而,无论音乐不是什么,它毫无疑问是人们做的事情。正如所有人们所做的事一样,我们有从实验中得出的完全可靠的关于参与音乐行为意味的看法。这意味着我们可以把他们当作音乐即使其他人并不同意我们的观点。斯帕斯赫特观察到,音乐是人类行为的一种普遍的模式:它是一种实践。"人们观察到各地的人们都在歌唱、击鼓、吹奏和操作穿孔的管子,去刮和拨弄琴弦和弹簧——一部分或全部——方法是由特定意图控制的,目的是制造出某种特殊的、有控制的声音"。尽管它们之间具有极端的不同性和不连续性,但是把所有这些活动统称为"音乐"的意义可能是什么呢?集中观察音乐生产实践的行为共性,不管怎么有用,都倾向于排斥文化功能方面:这些方面对一个指定的实践来说,可能会是像吹或拨一样是构成音乐的基本要素。而且,还有一些实践包含我们也许称之为"音乐"的东西而这些实践却并不认为是音乐而是其他事物。

简而言之,"'音乐'一词以不同方式内在地包含各种不同的音乐实践活动,这些实践活动往往是功能性的、程式性的,或者约定俗成的"。而且,斯帕斯赫特煽动地说,很难说所有这些实践在整体上讲具有什么真正的兴趣和重要性。事实上,大部分关于"音乐"的议论都采取了一个隐性的规范姿态,不声张地提出关于"实践的本质"是什么样的假设。大多数人在他们谈论音乐时并不是指的对所有的音乐,所有地方的音乐,任何时间的音乐而言,而是指"做音乐该做的事或成为音乐应该成为的事物"的音乐。这就是人类的话语运行方式。像"音乐"这样的词语不是隐性本质或绝对标准的代表。而且,他们是启发式教学的工具,是在流动的、不稳定的甚至是不断变化的经验现实中寻找出路的策略。正因为这样,任何使用"音乐"的术语或关于它的意义的主张都应被认为是在一定背景中特殊的、尝试性的、偶然的以及临时性的。判断任何关于音乐本质和目的概括是否恰当,是否实用依据只能是具体音乐家、公众以及操练者的实际兴趣和行为。根据斯帕斯赫特的观点,"我们不能要求一个理论,它为音乐假定(不管怎么清晰地)一系列单纯不变化的决定性

需要，或者要求这样的需要在音乐领域之外同样存在的。一些难以克服的困难……来自于人们必须在独有的两种选项中选择其中之一……实际上，每一种选项都激发本来就存在的需要"。

斯帕斯赫特继续说道，由于音乐是人类的实践，有社会基础的行为，各式各样的人采用各式各样的方式参与其中，因而有理由可以设想每一种在那种活动中可以大致得到表现的人类利益实际上就会这样去做。确实，如果他们不这样做，这将会大大出乎意料。在试着解释音乐时忽视这些利益而把它们当成天生非音乐或超音乐的行为不仅太过于匆忙更有些武断。当然这种解释既有可能也是相当普遍的，因为它们为某些特定群体渴望的目标服务。但是，在对以这种方式形成的对立主张进行裁决时不可能最终保持中立。判断任何关于音乐是什么以及音乐的价值是什么的解释是否有效的做法并不是无条件的。由于缺乏一种超然于所有人类利益之外的"上帝之眼"的视角（这个视角保证了在根本不同的或对立的观点之间进行完全"客观的"比较），这样的话，解释音乐的"这种"或"那种"性质和价值是一件微妙的事情。斯帕斯赫特认为，区分"实践的本质"与其说是发现一个内在的本质还不如说是"得到一个共识"。

人们在音乐实践中可能会自我表现出"极其多样化的"倾向和需求，对此斯帕斯赫特做一个了不起的调查。其中，他发现了三种人类根本的或基础性的倾向和需求：对知识或理解的需求；把生理必需品转变成更广泛的人类价值的趋向；以及把事物模式化的倾向。例如重复的物理运动就会展示有节奏的规律性自然趋向，人们对此颇感兴趣。这种兴趣掉过头来就会导致产生不断变复杂和精巧的节奏/身体活动，其中有一些发展为音乐实践，而音乐实践最显著的特征就是节奏性的。同样，人类声音的重复表现了有意思的模式和表达力，它们自然也会变得越来越复杂和精巧。这些基本的倾向和兴趣在旋律/音色的表达突出的音乐实践中展示了自身（价值由必需发展来的）。同时，有些音乐实践主要是设计为对句法设计和结构关系的感知和认知，在这样的音乐实践中人类对探索未知领域的基本需要也得到展示。因此，三种人类基本需要或倾向造就三种各不相同的音乐和三种与之对应的相应方式：意动的、情感的和理智的。这些音乐反过来又与人类的三种基本存在方式（肉体的、社会的、思想的），以及三种人类气质状态（放任、谨慎和沉思）对应。

音乐展现这些特征中的任一种的程度随着实践、场合和目的的功能变化而变化。正如人们发现随着情形的变更那些有意义的和重大事物的内容也随之变化，人们所重视的音乐价值也是一样的。有些音乐实践明显地激发了行为；有些则仅仅吸引参与；有些促进团结；有些满足沉思的需要；有些寻求

指称、描写或辨别;有些让人深深地感动和充满感情;有些主要是装饰性的;有些明显地服务于实用的目的;而有些则为了情感的净化放松。但是这些实践的本质和价值并不会轻易地屈从于简洁的描写,或容易被那些对身处的特定话语领域不太灵光的人抓住。这种意义的获得,斯帕斯赫特认为,需要"一生的浸淫",它们通过暗示、猜测和语言勉强能表达出来的贫乏的半真半假真理来补充其不足。

由于音乐的丰富多样性和它含义的语境,一个预定的、抽象的论述留给我们的仅是"无力的概括"。通过关照音乐蕴含其中并从中产生的实践和传统,我们可以得知关于音乐的更多东西。根据这种实践主义的观点,关于(例如)音乐的形式或关联方面是否在任何地方、对任何目的和时间来说更为重要的争论总是不可解决的。这些问题走错了方向。声称某一种音乐实践比另一种好的观点不可能有不偏不倚的理论基础。斯帕斯赫特认为,"毫无疑问,最好的音乐是最能满足音乐需求的音乐。但是……这些(需求)是根本的不同,即使我们的兴趣仅限于聆听。除此之外,还有不同的观众、不同的场合和与音乐的不同关系"。这些不同种类的价值、目的和意义不能相加;他们如此相差以至于不能把它们放在"音乐"这个单一的范畴之下,否则会对其中一个或另一个造成损害或严重的不公正。

然而,斯帕斯赫特紧接着补充道,"没有一个能被当作是表明在特定的比较层次之内不能对相关的价值做出稳固的判断"。然而,很明显虽然实践的相互比较是高度不可信的,而建立在具体的、特定的音乐实践基础之上时,对音乐价值的定性却是可以实现的——如果它就是我们有兴趣追求的那个东西。那么,层次之间的比较又是怎么样的呢?人们经常做一些不合格的、宽泛的、概括性的价值主张。在这样的情形下,他们并不宣称某一种音乐在同类中是好的,但是这是不合格的"伟大"说法。斯帕斯赫特想知道这种仅仅关于音乐是什么(完全忽视它做什么)的伟大观点只是"欺骗"的说法吗?他模棱两可地总结出人们说音乐的"伟大性"似乎是指音乐对他们认知力量发起了非凡的挑战,更广泛地说是对他们的"道德本质"发起的挑战。他没有说出,但是可能在他其他地方的讨论中暗示的是,音乐似乎代表了这种对认知或道德的挑战(当它确实这样做时),这是由人们学会"融入"独特音乐传统或实践的深度决定的。毕竟,因为人们对音乐的熟习只有一晃而过,因此人们并不经常把"伟大"给予音乐,而把它赋予他们介入最深的东西。把"伟大性"这个问题放置在音乐实践内部的做法也是有依据的。换句话说,音乐是伟大的并不单单因为它是什么,而是在我们共享的音乐需求和体验中,音乐有能力做什么。

这个实践主义导向把关于音乐意义的主张历史性地和在文化上相对化处理，促成音乐社会学话语领域里参与者达成一致意见。正如我们所见到的，音乐存在于不同的实践中，因此我们不能精确地说音乐是"一门艺术"：而是有各种不同的音乐和不同的音乐艺术。同样，把音乐称为一门"艺术"也倾向于把它放在所谓的"美好的艺术"之中，这一艺术分类在文化上和历史上是具体的，而且在某种程度上是武断的。实际上，把音乐实践分为三种音乐"艺术"（对应于"意动、情感、认知"这三种人类需求）也不能穷尽所有可能的实践。斯帕斯赫特反思道：也许与人类生活相关联的音乐的某些方面被"艺术的概念完全忽略"。例如，什么样的音乐它的意义在于此时自发产生愉悦——更多关注的是此时此刻的存在而不是技艺和沉思？什么样的音乐它首要是嵌入社会的功能的表现？斯帕斯赫特说，如果我们把音乐实践当作像"社会理智形式"一样具有谈话或聊天性质的实践，而不是"艺术"，我们也许就更加正确。

　　当然，将语言与音乐合并的努力有一个漫长和困难重重历史。但是语言和谈话并不是同一种事情。我们认识到音乐实践是极其多样的，而谈话表现自己的方法也是同样多样化的，这样音乐和谈话之间的不同也许并没有"各自内部之间的区别那么重要"。两者都可以被看作"在社会中从一个地方到另一个地方即兴的方法"。其他有趣的相似点的兴趣也会进入脑海。例如音乐和谈话都是人与人发生关系的音响模式。进入音乐的感觉与进入谈话的方法很相似：两者都需要博学的技巧，最初的努力就是来回穿梭那些飞驰而过、部分隐现的世界，在这些世界中实践和流畅最终转变为交替的现实和存在方式。同时，音乐和谈话都对我们的关系意识和团体意识都起到首要的决定性作用。谈话和音乐都是人们通过他们自己的不同的声音来参与的事件；在这其中互相可以分享的不同的经历、价值和设想；而且解释和误解都毫无疑问地表现出来。

　　"正如谈话是由具有不同自我、不同声音的不同的人所组成的一样"，斯帕斯赫特说，"因此我们可以说音乐领域把不同关系的人聚合到一起。我们与其说是演奏、聆听、学习相同的音乐……还不如说是我们全都以不同的方式参与音乐体验，语言和谈话都是这样"。这种像谈话一样参与"社会理智"的方式更像是一个混乱的、不精确的相互辩证作用过程，而不是像规则一样的交换功能。音乐行为和谈话行为都存在于经验和意义的共享和表述中。在两者中，这种"声音"紧密联系自我并且是自我的反映。两者的含义都是丰富和极其多层次的，更多的是通过暗示和猜测来理解而不是直译。音乐和谈话行为都是逐渐获得的共同习惯的职能，成功与否主要是看这次经历是否明

显流畅不断。

 谈话并不是通过像声音、手势、词形变化这些东西来丰富的。它们组成了谈话。我们把这样的过程(例如,阅读像这样的段落)抽象还原到一定的程度,以达到我们能成功地在这些无意义的、随意性的符号上重新增添内容。在谈话中,声音、表达和自我合而为一。当人们说话时,他们不断地遇到分歧,反常以及冲突,而在想象中解决这些问题是整个过程成功的基础。如果斯帕斯赫特是正确的,那么在音乐中也会发生相同的过程。一个人就像在谈话时一样进入音乐并在音乐中存在:自我延伸与别人发生联系。① 来自不同背景的人与各自的音乐发生联系,这种方式与参与谈话的方式非常相似:有时在领会,有时却不是,首先抓住一闪而过的可能的意义,然后渐渐地抓住越来越多的意义,然后经过几十年或一生的实践,这些存在的替代方式变成了第二本质。②

 虽然这些不同的谈话或音乐实践不可相加(音乐和谈话不存在一套终极的、规范化的或彻底的规则),他们也不相互排斥。确切地说,因为人是社会性的动物,而音乐是一种社会话语,同时我们的思维能力似乎至少足以能够瞥见别人的意思,这样我们对音乐和谈话两者都似乎有了一个基本的认识。由于人类大脑、社会情形以及其他的倾向和需要基本上是相似的,这样,说人们总是完全地互相误解或者百分之百地相互理解的这两种说法都是不对的。斯帕斯赫特看到,这种不断地尝试了解人类共同声音的努力是人类社会性存在的基本条件之一。

 能说多国语言提供了某些明显的方便,流畅地掌握多种音乐话语也大有裨益。懂多种语言和广泛的谈话的经验提供了一个宽广的视界,它对完全理解谈话机理非常重要。类似地,理解极不相同的音乐实践也需要一个广阔的经验基础。但是同时斯帕斯赫特提醒,更广阔的背景知识可能会耗尽力气,因为"有些人只知道自己时空内的音乐,但他们也能进入那些拥有更广泛文化知识的人进不去的音乐"。对前者来说,他们的音乐是他们的世界;对后者来说,音乐是一系列选择之一。

 关于这一切还有一个更大的讽刺。由于音乐种类一方面——在功能上、在社会意义上、在场景上和在他们所迎合的"趣味群体"的需要上,甚至在它

① 值得注意的是,谈话和音乐都是依靠许多常规神经途径,以听觉为中介的体验。把音乐解释为元语言认知活动的观点(这我就想到哈罗德·菲斯基的作品)并没有脱离这个思考路径,尽管斯帕斯赫特没有提出。
② 随着科技继续"缩小世界",理解和误解的可能性不可避免会增加,不断拓展和挑战着人们学习适应不同音乐存在形式的方式。

与音乐"恰当"联系的方式上——是极其复杂多变的——另一方面,人们似乎对音乐至少有一些共同的感知。苛责一些无前例的形式不易理解的做法可能有些过分,斯帕斯赫特说:"甚至在第一次听到有人就可能'被(这些形式)吸引住';非常迅速地弄懂这个新秩序的基础……人们知道他们正在使用一种人类的语言或在创造音乐,即使人们不能精确地说明人到底知道什么或是如何知道的。"考虑到音乐实践之间明显不同,表演者、作曲者、聆听者甚至音乐学家在以不同的方式参与同一体验时所表现出的调和性和相对的轻松是值得注意的现象。按照斯帕斯赫特的观点,"在音乐理解的内部与音乐发生联系有诸多不同的方式,没有哪一种方法总是比其他的要好,也没有哪一种目的有特权保证它的视角有绝对的权威"。

在我们继续向前探察大卫·埃略奥特为把实践主义导向搬进音乐教育哲学所做出的努力之前,简短地清点一下斯帕斯赫特提出的主张和设想将是极有用的。很明显,实践主义导向避开了先入为主的论断,并只打算在实际人类活动、行为和传统检验允许的范围内提出一些关于音乐的总结。这反过来导致一种明显骑墙的姿态,似乎经常站在相对论的边缘。然而像艾尔普森一样,斯帕斯赫特甚至采用了卑鄙的方式来否认实践主义是相对的。音乐服务芜杂的需要,方法的有理由的多样性,它作为一个社会的、历史的和文化的现象的地位:每一点都指明了音乐本质和价值的基本复杂性和相对性。然而相对并不意味着武断,而"许多"并不表示"任何都可以"。我们可以非常清晰地看到实践主义导向与继承自唯心主义的实在论和一元论的观点不可共存,而且它描述的事物状态比单一思想的选择要复杂得多。但是它的把理论推测建立在人类经验和体验现实基础之上的决心,和它的容忍音乐性具有多种有效方式的意愿(确切地说,是渴望)也在关于音乐是什么,做什么方面创造出比其他的竞争者更丰富、更有趣、更灵活和更重要的概念。实践主义复杂性的界限也许——或者这些界限是否能由绝对化术语来决定——是另一个方面的问题。①

但是,还要再说一遍:"许多"并不代表"任何都行"。虽然实践主义的思考很清楚表明:正如艾尔普森(1987)所说,音乐是一个"不定的文化术语",它包括了极其多样的实践和行为,实践主义导向也坚持认为这种多样性也被功能的、程序的和制度的环节加强。尽管音乐的概念是流动的,但它停泊在人类实践中。然而,"音乐"并没用一个本质的、不可改变的中心来指定一些东

① 斯帕斯赫特做了大量工作以阐明音乐实践的多样性而不是它的局限性,这似乎表明根据严格的逻辑结论,实践主义甚至可能归结为一种具体主义。

西,它也没有完全放开以至于任何人可以给它指派任何意义和价值。无论音乐采用什么形式,无论它呈现的价值和功能是什么,毫无疑问它处在人类联系和互动的社会世界,实践以及符合一致同意生效的标准的传统中。

三、埃里奥特关于音乐实践主义和教育实践的论述

我们在讨论艾尔普森和斯帕斯赫特时就已经提前讨论了许多设想,这些设想支撑了埃里奥特在《音乐的种种问题:一种新的音乐教育哲学》一书中提出的论点;但我们并没有讨论所有的设想。由于埃里奥特的努力我们已超越了音乐哲学,进入了音乐教育实践和课程的领域。在他的论点核心存在一种信念即认为各地的音乐"在本质上"都存在于他称之为过程性知识之中;这是一种包含行动的技能,同时也是一种组成"音乐演奏能力"的要素。[①] 过程性的知识,音乐演奏能力,或技能是所有音乐实践的核心。然而,它们具体的表现形式总是"存在于(具体时空之内)"或存在于具体文化中。换句话说,所有音乐都存在于在本质上是过程性的知识。这些过程的具体组合毫无疑问是在文化内部发生的。我们可以说,音乐的过程性本质是普遍的;但是,组成特定实践的过程却不是普遍的。

为了说明音乐的普遍性和个性之间的区别(有时被定为是整体和部分的区别,或一般性的特征和特有特点的区别),埃里奥特使用了一种有趣的策略手段。他使用 MUSIC 这个术语来指代作为"种种人类实践"的音乐,这个抽象的、具有整体性意义的术语把所有的具体实践都归于一类。MUSIC 是指广泛意义上的"音乐"。埃里奥特用 MUSIC 来指称种种人类实践的做法是为了说明各地的音乐都是人类实践。然而,与音乐演奏能力类似(它本身就是音乐行为普遍的组成特征),它的实际例子总是具有特定文化的特征。MUSIC 经验式地只在特定的实践中展示自己:在这其中埃里奥特找到了"Music"(或许在这个上下文里"MUSIC"一词更精确)。在每一个这种实践中,反过来也有个别"听得见的声音事件",作品或他划定为"音乐"的"可听的东西"。MUSIC、Music、music:普遍的、文化的、个别的。

由于"音乐演奏能力"总是位于具体实践和传统中并与之相关联,因此就没有 MUSIC 演奏能力,而仅仅有 Music(具体音乐)演奏能力。MUSIC(泛指音

[①] 埃里奥特的"程序"说结合了"知道—如何"的观点或加德纳采用的"坚持程序"思想(例如,参看埃里奥特1995,第53页)。还强调了其过程性、动态性、突显的特征。有趣的是还区分了程序性认知和形式认知,这反映出"程序"可以被看作是形式的和静态的。

乐)的本质仅能通过对(具体实践性的)Music 的体验和相应的 Music 演奏能力来理解,他们反过来只有在具体的音乐事件中才得到真正的表现。通过这个简短的描述我们就可以对在埃里奥特哲学中逐渐作为主题出现的几个要点进行思考。首先,所有的具体音乐(Musics)组合(即 MUSIC)在本质上是过程化的,存在于嵌入行为的技能中。根据实践的定义,由于实践是由智力、意图和目标导向的行为组成,而且这些行为的执行密切关注指定的传统和标准——简言之,即程序,所以上述说法很可能是正确的。依附于过程在埃里奥特"实践主义"哲学的论述中,是一个非常重要的组成部分:由于实践在根本上是过程化的事件。其次,MUSIC(由所有具体音乐组成的整体性的抽象概念)在本质上是多文化的。这个说法在定义上也是正确的:因为埃里奥特已经把 MUSIC 定义为多样化的人类实践。因而它在"本质上"是由多种音乐、文化实践组成的。简言之,MUSIC 是过程性的,本质上是多文化的。

　　埃里奥特哲学中这两种主张的要点就是这个。也许其他的音乐特征可能是不必要的、可选的、偶然的、部分的、或具有具体文化特征的,MUSIC"根本上"是过程化的天性和多文化的"本质"的获得无需条件:因为它们是普遍性的。由于任何自称具有教育意义的体验,很可能揭示世界各地音乐所获得的东西(在一个隐性的前提下),这就出现了两种音乐教育的任务。首先,教师的讲授在某种程度上必须保证学生能抓住音乐的过程性本质。其次,必须以多文化(多种音乐的)的方式来进行音乐教育,以便保证说明和欣赏音乐(MUSIC)在根本上的多样性。在我们使用这些标签时,为防止变得冗繁,让我们一致把致力于这些过程化的和多音乐性任务的所有努力统称为音乐(MUSIC)教育。

　　下步看来是通过更具体的术语中来判断这究竟意味着什么,在哪一点上情节变得轻微复杂,因为理解音乐(MUSIC)的本质只有通过对具体实践性的音乐体验来获得。我所指的音乐(MUSIC)教育,只能通过人们可能称之为 Music 教育来实现(或者更确切地,Musics 教育,即所有音乐的教育,这里使用复数是因为使用单数似乎暗示这种教育只是关于某一种特殊实践的教诲)。换句话说,获得普遍意义需要从个别现象进行推理性的跳跃。对种种人类实践"本质"天性的理解只有通过从事具体文化之内的人类实践来获得。

　　必须承认在埃里奥特的说明中看似相对平淡直接的观点在这里需要像绕口令般的解释。但是,我认为这样保证了对其中几个不是直接提出、认可更困难的观点进行更清晰的检验。首先埃里奥特认为音乐(我将放弃三者之间笨拙的区分,相信读者能推断出我所指的意思)充当程序性知识的本质暗示了音乐表演是教育手段。其次埃里奥特明显认为音乐的实践本质暗示了

教育的义务是致力于进行多文化或者多种音乐的教育。对音乐表演和音乐多样性的赞同和约束,并不引起我即刻的关注而它们是否合乎实践主义本身逻辑却是我关注的内容。我的感觉是,从实际用途上说他们是不必要的,从逻辑上说他们不符合实践主义理念。① 从我的立场上看:音乐实践丰富的多样性与埃里奥特的论点不一致,因为他认为所有音乐实践都必须而且不可变更地共有一个"脉络"(或两个首要的"脉络"),并且这些观点暗示有一套清晰的音乐实践正当地优先于其他的音乐实践。

让我们首先来检查《音乐的种种问题:一种新的音乐教育哲学》的"表演义务":埃里奥特明确相信抓住音乐程序性本质的唯一有效途径(也就是发展"音乐演奏能力")就是去表演,这就得出这样一个自然推论:忽视表演的教育将导致音乐教育的失败。埃里奥特写道:"MUSIC 是一门表演艺术。我们聆听音乐作品的行为的每个方面总是对一个作曲家的音乐设计或即兴设计或表演者根据记忆中的设计来表演进行个别或集体性解释和表演的结果。"而且,音乐作品不是物质性的存在,但是表演,"是由蕴涵丰富知识的行为有目的地产生的事件……动作的执行者是人……并由其他知识丰富的行为者(如音乐家和/或者听者)进行有目的的构想"。因此,埃里奥特对音乐表演性本质的坚持,来自于他对音乐"作品"是由实存物组成这个观念的否认,和对音乐不能脱离创造它的人类行为者而存在这个事实的否定。这两者无疑都是重要的观点。但是它一定是音乐的实现需要人类行为者以至于音乐超越其他形式的表演这个事实的必然结论吗?例如,我们很容易区分语言、写作、阅读和对话,而在这个过程中不能坚持认为某一种语言类型比其他方式更真实可靠。这同样也适用于音乐吗?②

认为音乐只真实地(或最真实地)存在于表演中,因而表演对发展真正的音乐演奏能力是不可缺少的建议中也有诸多问题。正如埃里奥特自己提出的,音乐(大约很可能同样也指音乐演奏能力)是一个"开放的"概念。一个人可以把人类行为的核心赋予音乐,而不用额外为表演指定根本形态。不论是好是歹,"表演"的观念带有丰富的文化特性的包袱,而且没有一个一定具有

① 我非常想说这一位置不会,也不应该用以质疑任何指导性责任的价值。尝试区分对实践主义的必要需求和偶然需求的唯一理由是为了对它的哲学内涵有着更加充分的理解。

② 在这一点上,艾尔普森与埃里奥特的主张稍微不同。艾尔普森强调音乐教育有必要传达"对那些创造音乐的技巧和生产性人类活动的特性和重要性的剖析,**只是因为仅仅考察动机、意图和创造它们的执行人所进行的生产性思考,还不能充分理解人类活动的结果**"。以上的句子表明还有以下几种可能:a. 也许有其他原因;b. 可能要通过其他方式来达到充分理解而不是通过表演或音乐创作本身。注意,他没有明确地说明获得表演或音乐创作技巧的首要作用或必要作用;只是指出音乐鉴赏是通过剖析这些技巧的"特性和重要性"来获得的。

肯定意义。至少在西方的话语中,"表演"暗示相当具体的音乐角色。它通常暗指其他非表演性角色,而恰恰表演就是以陶冶和满足它们为目的。同时,"表演"也暗指并不广泛共享或容易发展的身体能力。通常,它说明物理能力不能被广泛地分享或容易发展,进行这种行为能导致心理和身体的压力。换句话说,认为表演不是普遍有益的观点还存有争议。①

不用给予表演以这样的特权,人们似乎仍然可以说音乐本性是过程化的,而且它对人类行为者的依赖是复杂性。也有其他的选择。音乐介入/行为/参与/代理的模式有许多种。大多数的音乐实践都存在于大量的次实践、代理模式和参与方式中。尽管出于方便起见称之为表演的东西经常处于明显中心的位置,很难判断它的地位比埃里奥特探索的音乐实践的其他特点如何不那么偶然,它的价值又如何更不受条件限制。

这些观点不是为了指责或轻视表演,因为它显然是一种极具丰富性的音乐行为,并且埃里奥特的警告是完全正确的:唯心主义哲学和音乐普及的过程导致对表演的忽视。我只想说为了给在音乐教育中作为首要教育手段的表演寻求明确支持而转向实践主义的行为也许有点过急。实践主义的观点明确规定了音乐行为的思想性本质,但它本身却没有说明哪一种行为天生地或一定比其他行为更有价值。他们坚持经验主义的基础,但显然并没指出某一种音乐参与模式的基础比其他的更重要。毫无疑问除非有人创作音乐否则就没有音乐,但是形成音乐有许多途径——每一种途径在实践主义的基础上至少在潜在意义上是有效的。

埃里奥特有说服力地指出音乐的创作是一种有效的和有价值的教育方法,并且音乐演奏技巧并不只是孤立地,而达到自我认识和自我成长这些值得称赞的教育目标的手段。这些声明来自于实践的定义即实践是做和想的综合。但是他们本身并没有显示某一种具体实践("表演",或音乐创作)如何是首要的。② 那个结论似乎来自于(a)"作品"需要作者的观点,来自于(b)创作比聆听更复杂的设想,来自于(c)表演在品质上比聆听提供更清晰、更公开、更可信赖的回馈反应。③ 没有回答的问题是,这个结论是否确立表演是不可缺少的教育手段,或者是否确立表演比其他的可能性更有教育的价值。表

① 编入本卷书的我的另一篇文章更加广泛地思考了这些观点。
② 在我对埃里奥特的阐释中,我使用"演奏"或"演出"等词,并没有阐明他的主张。他所提倡的与其说是指狭义的表演,还不如说是指众多音乐创作方式而演奏只是其中之一。我有时用"演奏"一词简称"音乐创作",艾里奥特有时也这样用。为了避免混淆,一定要注意艾里奥特想说的是在音乐行为中积极而富有创造性的参与活动,其中包括作曲经常还包括聆听。
③ 创作好音乐所遇到的挑战比只是聆听所遇到的挑战更加复杂……

演有这些潜在的好处并不一定说明它可以很好地满足所有可设想的教育目标。并且,埃里奥特把表演放在第一位的做法不需要(也没有)完全依赖于实践的验证。由于"流动"通过持久的参与提供了不断的和连续的对某人成就的反应,表演(或者更广泛地说,生产活动)有可能是这种体验的最好的传达思想感情的工具。他的关于最理想的体验或"流动"的论述强迫性地规定了表演,但是这种争论是心理学上的而不是实践的。①

在这里要关注的第二个主要问题是埃里奥特的关于"多元文化的"断定,他声称音乐教育在本质上是多元文化的。回忆一下斯帕斯赫特的观点他认为只有一种音乐(他们自己的)的人们比那些有许多种音乐可供选择的人们要更深地融入其中。② 它早就说明一种致力于在音乐实践中谆谆教诲的事业大概就被称为音乐教育。注意一个有趣而讽刺性的张力——在音乐教育中和泛音乐的教育中的感觉正好相反的。通过使人们深深地沉浸在这种实践中,音乐教育培养了一种重大的、主要的和有意义的音乐的参与活动。达到埃里奥特所定义的泛音乐(MUSIC)教育的多元文化(多元音乐)目标的唯一途径就是通过不同的方式探索和体验音乐:对各种音乐的探索和体验。然而,泛音乐教育在概念上和体验上的宽度对在音乐教育中占决定性作用的参与深度形成了威胁。③ 指导和学习越接近泛音乐教育这一概念,人们就越不能(通过有限的指导时间和来源)深入的进入音乐。然而,由于泛音乐教育植根于对各种音乐的教育,音乐指导越多,就越不能有效地培养实践主义的基础。

这些观点并不打算怀疑或轻视多元音乐教育的思想,只是为了说明实践主义的设想和忠诚本身并不是用来解决或回答像谁的?或哪一个?或多少?这样的问题。这些问题至少既是哲学性的又是政治的和思想性的,而且可能需要通过其他手段来解决而不是实践。与其说实践的设想不能解决像这样的问题,不如说它们很大程度上对它们不重视。实践主义以经验的方式来导引和确立音乐哲学的基础,尽管它不是小的成就,它显示出多元论的或非定势的基本倾向,并不明确支持某一实践是最终的或比其他观点优越。实践主

① 埃里奥特的叙述思路学自 Csikzentmihaly(1990)。注意,"思路"与那些"美学体验"的提倡者多年来所提出的许多观点存在着很多的相似之处。例如,想想渥科的观点(1981)。
② 这也被埃里奥特所引用,然而(具有讽刺意味的是,鉴于他提出音乐和音乐教育具有多元文化"本质"),埃里奥特认为:"音乐的广度并非一定是优点"。
③ Elliott 很清楚这一点,证据是他坚持认为音乐教育应当更注重深度而不是长度。但该段继续强调:由于泛音乐存在于多种实践中,因此"音乐教育者的基本责任之一就是引导孩子们进入各种各样的实践中……"

义建议我们在对人类真实实践的仔细观察基础上解释诸如像音乐此类的事物。但是它的描述性的特点证明了它并不适应像教育这样的天生关注规范的行为。

简而言之,实践主义音乐哲学理解音乐的本质、功能和价值的特殊方式在某种程度上与《音乐问题》中提出的关于教育的问题更缺少直接的关系。实践的方式在逻辑上既不涉及表演也不涉及多元文化音乐教育。它们不是选择泛音乐教育和音乐教育的最终裁决者,由于泛音乐的多元文化"本质"在教育只与那些认可泛音乐教育是一个职业目标的人相联系;由于着重于智力的开发和通才的目的,也就是激发音乐的丰富多样性。实践主义还能激起其他的教育替代方式。(这里回忆斯帕斯赫特关于"难以克服的困难"的警告,困难来自于设想一个人必须在独有的替代物中选择,而每一种都激起了明确存在的兴趣)。由埃里奥特认可的对表演重视也没有参与对实践价值的承认,因为还有(不固定地?)许多其他的音乐实践("正确行为")的有效方式。① 音乐实践的多元性并不确立其中哪一个应该被教授(或是哪些;或者,事实上,是否任何一种都应该),同样智力的多样性决定了(指导的时间和金钱都是有限的)不能统一要求所有人。②

埃里奥特解决这些问题的另一个视角,也是最后研究的是音乐"作品"的多维性。在这里,音乐的"了解"(认识)和所知音乐("作品")的本质以有趣的方式汇合。一方面,由于作品不仅仅是行为和事件,他们负担的领悟在本质上是过程化的,社会存在的以及"程序的"③。另一方面,音乐的"作品"由六个范围组成,有一些是必须做的,而有一些是有选择的。④ 由于音乐的认知(音乐演奏能力)有五种"形式",音乐的作品有四到六个范围,因此音乐体验的空间确实是广泛多维性的。因为认知和作品都不是静止的,单维的事件,因此把音乐看作"事物"是错误的。

但是,由于音乐和音乐的体验是多维的,同时由于人类的意识分布极其

① 像聆听和作曲这些传统类别只是最明显的例子,我试图通过指出音乐的不确定性来说明潜在的音乐实践的范围既不是固定的也不是静态的。
② 另一个需要批评鉴别的问题是:多元音乐性如何服务于多元文化主义的思想因为在很多重要方面这些观点具有分歧。由于音乐的概念与"文化"的概念并不同样包孕丰富,多元音乐教育其本身并不具有多元文化性。
③ 埃里奥特说音乐认知(音乐演奏能力——包括聆听)将认知的程序性"形式"、正式"形式"、非正式"形式"、印象"形式"以及监督"形式"整合起来。
④ 所有音乐作品存在于(a)演奏和阐释(b)音乐设计(c)传达文化和意识形态"信息"的(d)实践标准和传统表现在音乐设计中。此外,它们也许还融合了(e)情感表达和(f)音乐表现(试比较第199页)。

广泛、平行和建设性,因此我想谈可能性比本质更合理些,埃里奥特也倾向于这么做。任何一个范围(并且有争论地,许多其他的范围这里没有提及①)可能或多或少显然依赖于与音乐实践的一个给定的模式相关的优先性和兴趣。没有一种范围可被认为在一种重要的基础上(正如唯心主义,"审美主义"阐释这样做)与音乐互不依赖,这是无价值的忠告。但是由于有些范围是普遍性的,必需的或首要的而另一些范围是偶然的或选择性的,这似乎暗示用一种新的、实践的方法来替代过时的"美学"等级。

可以肯定的是,埃里奥特坚信"聆听各地所有音乐有不止一种方法";而且(继沃尔特斯托福之后)"音乐实践没有唯一的目的";(继斯帕斯赫特之后)我们也不能期望在音乐中发现单一和妄自尊大的人类倾向证据,而是发现有无数人类倾向和各种人类的需要。但是像这样的实践主义的设想使关于 MUSIC(关于所有音乐,各地的)的观点很难保持。实践主义设想的这些明确地非规范性的品质产生了与埃里奥特的设想无法解决的张力,因为他认为有些形成音乐的方法比其他方法更有效或更真实。如果"音乐"和"作品"确定是开放的概念那么划分本质和非本质范围似乎是不适合的。如果音乐不是绝对的,我们可能抵制这样的诱惑去规定一个具有优先性的音乐范围数量,并且区分这些重要或偶然的范围。

音乐无可争议是一门表演艺术,或者如果有人重视人类真实的音乐活动、行为和相互作用,它至少是一种必须被解释的方法。然而实践主义似乎正确地认为表演音乐对理解那种音乐实践是有决定性意义的。同样似乎也证实,由于表演是一门艺术(一种技巧性艺术,通过在具体传统和标准下的体验和学习来获得),指导性的实践必须避免弱化它:例如,它只是一种单纯的技术手艺。然而,还有一个需要讨论的事情是,音乐比其他任何一种艺术来说,在本质上更是一种表演艺术;我不清楚,这种转变与我理解的实践主义设想是否共存。因为实践存在于一种技术的练习中,与试图理论性地解释它的努力相区别,实践主义对意图、参与和媒介的坚持是合理的。然而它似乎过分强调音乐的思维行为只能有一种形式,或者音乐本质上只能采用此形式而

① 一个有趣的省略是对具体身体或肉体层面的省略。也许可以进一步认为所谓文化或意识形态层面一般就指明了许多不同的层面。认为音乐作品仅仅存在于这些层面的观点有什么依据呢?把一个层面称为音乐设计是否回避了这个问题?也许音乐实践本不是建立在设计基础之上(否则例如,造成过程优于产品)?尽管这些是令人烦恼的问题,但事实上对音乐多层面的解释引出了它们,这一事实是它的丰富性的清晰证据。

不能是其他任何形式。①

四、实践主义和音乐教育

由于在前文中我并不局限于叙说,因此我在这儿提出的结论也不会使人感到惊奇。然而,音乐和音乐教育的实践主义观点在音乐教育的职业话语和理解中相对来说是个新来者,它们关注的东西都是重要的哲学问题。在这最后一部分,让我们把我在分析艾尔普森、斯帕斯赫特和埃里奥特的实践主义观点时所提出的想法汇总一下。

我想至少可以区分出实践主义强调的三个基本观点。它们不是分立的,毫无疑问还有其他值得考虑的观点。但是三个当权观念从一开始就是一个好的圆环形数字。第一它强调思想性行为和嵌入行为的思想的本质。简言之,音乐实践是思想性的行为。尽管它对像课程内容或教育方法等进行精确规定可能是有争议的,但这种基本设想的意义是明确的和不含糊的:实践主义的音乐教育导向必须清除无依据的理论和盲目的执行。从这点来看,埃里奥特对分析音乐教育的"美学"策略所采取的过度推测的批评以及他坚持认为音乐的媒介是一种在行动中认知的观点,都是可以理解和有道理的。

第二,实践的观点强调,为了理解音乐实践,每一个人必须分析人们真实行为的细节,以及这些行为怎样与标准和传统相联系。在音乐哲学中,这保证了保持对抽象概括的检验,提醒我们避开对音乐的本质和价值进行优选和绝对化的陷阱。② 简言之:学习或描述音乐实践需要密切关注人们音乐行为的细节。艾尔普森说明了进行任意推测带来的困难。而且斯帕斯赫特非常生动地说明了这种观点对音乐行为的范围、多样性和丰富性的敏感。同时,他表明无休止的"叮叮咚咚"需要某种东西以保持实践之船的飘浮。然而,通常实践为音乐教育提供——正如它的名字保证的——良好的实践指导:只有沉浸在实践本身中,并敏感地关注"这种"音乐事物是怎样做(和教,和学的)才能最有效地理解技艺性的实践。对于指导哪一种或谁的实践应该学习,或者什么组成了达到音乐教育目的所需的专业知识的可接受程度,然而,我们

① 例如,艾尔普森(1992)讨论了音乐作为装饰艺术的思想。回忆一下,斯帕斯赫特曾建议把音乐看作是一种意动艺术,一种情感艺术,一种认知艺术。事实上,他认为一些音乐实践甚至几乎不像艺术,这一论点引起高度争议。

② 正如我们所见,在埃里奥特自称是实践主义导向中像泛音乐这样的宏观抽象词语似乎具有一种向心力,这是一个讽刺;实践的部分独特性在于它对理论抽象概念提出质疑。泛音乐真的就是一种"多样人类实践"吗?或者它只是那种充斥音乐的"美学"叙述之中的理论图形?

需要的不仅是实践主义可以提供的方法。实践主义对描述的偏好并不同样都对所有目的有用。

第三,实践的观点承认实践的"时空性"和多样性。虽然时空性不需也不能意味无从比较,但它要求严肃看待差别并且避免做与经验的和实验的"事实"背离太远的归纳。简言之,音乐实践出现并植根于多样的并且基于人们的社会参与和互动。虽然它(例如)像马克思主义和现象学一样强调音乐的历史偶然性,实践观点进一步强调音乐生成与社会和文化,位于人类媒介的中心。这些又反过来涉及既多元性又相对性的考虑。

正如前文所说明的,帮助概念化这些趋势和偏好的一种方法与哲学实用主义有密切关系。实践主义在谈论音乐实践的开放性、出现和社会性生成的性质以及它反实在论的导向时是实用的。像实用主义,它认为真理比社会协商并达成一致的事件更缺乏不可改变的、不容置疑的绝对性:正如临时采纳的信仰、多数人建立的信念体系,它的效力来自它们对现时需要和利益有利。实践主义大力主张去理解人们的音乐行为,它下决心有意识地去理解和解释并不是所有的音乐都是一样的。采用实践的观点也意味着当面对相反的证据时,人们会从实用主义角度出发修改自己的音乐主张:即倾向于难免有错误的信念而不是不可改变的概念,以及对教条和空论的有益的不信任。在大海上重建的一条船的实用主义隐喻与斯帕斯赫特关于音乐是谈话而且是在社会世界中从一个地方到另一个地方的即兴方法的观点产生共鸣。这种实用主义的倾向在埃里奥特的思想中并不明显,他的观点有时看似含有他所反对的美学主义所持的实在论性质。

实践主义导向的音乐哲学的另一个明确特点,正如我们所看到的,是它决心把音乐的社会性存在看作是音乐整体的一部分。作为人类行为,音乐实践不可避免地与人们之间关系捆绑在一起。这就保证(或威胁,取决于某人的视角)判断什么是真正音乐的考虑范围的广度,涉及社会的、仪式的、道德的以及甚至政治的范围。

同时,它把人们对音乐和其价值的谈论放在一定历史和时代背景中去看待,也就是说以具体的和有限的方式"相对化"人们的观点。它不愿授予某一音乐实践或某组实践以特权的地位,而美学阐述通常喜欢这样做的,这意味着实践主义绝对是同样多样性的。考虑到考察音乐实践的视角的具体性,以及音乐"行为"形式和功能上的多样性,实践主义可以看到许多音乐,而传统哲学思考却只能看见一种音乐。

从方法论上,实践哲学显然推崇归纳多于推论,描写多于规定,经验证据多于形而上学的推测。实践哲学似乎建议我们:"当人们以他们称为音

乐的方式活动时密切关注他们的行为,把你关于音乐的本质和价值的主张严格建立在你在那儿所发现的基础之上。坚持不要把人类音乐活动的活力和多元性简化到无生气的、静止的抽象"。由于实践主义对所有音乐存有一个基质的观点持怀疑态度,它也不愿把价值层次建立在相对的概念上,如客观的/主观的,复杂的/原始的,好的/坏的,深奥的/娱乐的,真实的/腐朽的,等等。

 作为重要的人类活动,抵制将音乐陷入抽象思想的归类化倾向并不使人感到惊奇。根据实践的观点,音乐是多维的、流动的、多义的、和不稳定的。相应地,把音乐的所有价值减缩至"美学"价值的努力是错误的。艾尔普森和埃里奥特在对那种错误的本质和严重性上有明显分歧,但是他们都认为把美学的见解提升到整个音乐实践的做法是错误的。① 既没有"所有"人类音乐实践,也没有所有的"人类条件"。音乐的价值不是内在的、无条件的或绝对的,而且脱离它所存在的实践和互动它就失去意义。也就是说,音乐的价值仅可以通过参考人类具体需求和利益来评估。正如斯帕斯赫特非常生动地展示的那样,这些需求和利益和人类活动本身一样是多样的和相当复杂的。

 我们已经了解了一些实践主义的主题,它们对音乐教育的意义是直接和迅速的:例如,坚持音乐的活动包括思想性的行为,并且指明音乐的教育和学习必须紧密关注这种行为。但是局限于实践主义的哲学意向却不能明确回答我们可能想要问的所有重要的教育问题。它告诉我们到哪里去(不到哪里去看)寻求解答某一种音乐是什么以及它的价值是什么的答案。但是它却不能回答谁的或哪种音乐实践保证正规的教育。这些是政治的或意识形态的问题,不是逻辑的或本体论的问题。这种选择(在教育中作选择是不可避免的)需要用其他方式来解决。它们关注某人的教育哲学甚于某人的音乐哲学的:关注于某人的教育目标是否是自由的或是保守的;关注人们是否相信教育在本质上更致力于确定识界范围的广度或深度;关注于人们是否认为教育的目标应该复制还是转化。实践主义可能推崇某些教育方法因为它们与一种给定的音乐实践明显一致。但是它不能例如在音乐教育和泛音乐的教育之间做出选择;而且它也不能告诉我们参与哪些实践或观察哪些音乐家。换句话说,实践哲学似乎更适合于回答"是"什么的问题,而不是"应该"是什么的问题。它是一个好的工具,但是就像任何其他工具,并不是对所有的目

① 与艾尔普森和斯帕斯赫特不同,埃里奥特似乎认为"美学"导向不仅仅是有缺陷的或是片面的,而是完全不能接受和完全错误的。

的都是好的。①

　　这里探讨的文字反复警示不要想当然认为在某一社会文化背景中有用、或为某一种任务服务的智力性的工具（美学学说就是一个重要的例子）因此就普遍有价值。实践主义的许多优点来自于它的对差异的敏感和它的内在的柔韧性。然而，我们需要反对以一种新的单一目的工具代替旧的单一目的工具的趋向。埃里奥特帮了我们一个有价值的忙，提醒我们不同的情形需要不同的工具，而且面对新工作旧的工具经常用处有限。然而，当他急切否认美学学说时②，他有时似乎决定用准绝对的教条——即使是多维的教条来取代绝对主义设想。他的观点有时看起来要鼓励他恰恰反对的权威地位和定论。我在这里要说明的是，在实践主义是实用的范围内，实际上，"如果你想知道音乐是什么或它的价值是什么，你必须要参照具体的事例。不存在某一种超越所有空间和时间的本质的特性和价值"。实践主义试着在它们拿手的方面打败唯心主义哲学和美学思想，它冒着陷入它正想使我们摆脱的话语陷阱的风险。正如奥德雷爵爷(1984)写道，"主人的工具将永远不会拆除主人的房子"③。

　　我的倾向是玩一个不同的游戏：承认相对主义、偶然性以及一开始就易犯错误的特性。音乐是历史的、社会的以及文化的现象，并不意味着它们不存在或它们不重要。这只意味着它们不是那种"天生"有着"含义"或"本质"事物。为了拆除唯心主义者构建的房屋，我们需要不同的工具：打造的工具与其说是摧毁唯心主义的后盾，还不如说是穿过它和围绕它来工作，就好像它是一种渐渐出现的幻象。我们需要放弃殖民的倾向而支持更为飘忽不定的倾向。而且我相信实践主义在这方面提供了相当多的希望。

　　但是我想知道实践主义，作为一种喜欢描述甚于规定的非规范性的导

① 很明显，这并不妨碍使用其他工具来完成任务的可能性。值得注意的是埃里奥特在《音乐的种种问题：一种新的音乐教育哲学》一书中提出的观点不仅采用实践主义原则和设想，还采纳了其他原则和设想。正因为如此，他的哲学是使用实践主义观点的哲学，而不是（明显）纯粹的实践主义哲学。在这里该观点很重要是因为我试图区分埃里奥特提出的两种观点，一种是由于重视实践而得出的，另一种来源于其他的约束和设想。例如，《音乐的种种问题：一种新的音乐教育哲学》一书采用的立场（规范性的）是建立在多元文化主义上的，这在我看来并没有否定我在这里关于"是—应该"问题的观点。换句话说，必须注意，尽管埃里奥特将他的哲学框架定性为"实践"的，但他在实践主义基础之外还提出了许多有效的观点。
② 更确切地说，埃里奥特抨击了贝尼特·雷默所做的对美学理论的具体叙述。
③ 在这里，我认为有时看起来，埃里奥特通过接受传统词汇和参照系不明智地延续了他所希望抛弃的传统。尽管他们会被这一说法激怒，但有时候看起来，埃里奥特和雷默与其说是占据不同的房子还不如说是占据同一座房子里的不同房间。我并没有批评埃里奥特的意思，而是提出警告：对立面共有一个基础。一个更加极端更加决定性的做法是试图抛弃既定的参照系。

向,是更适合于音乐哲学还是音乐教育哲学。教育哲学不像音乐哲学,不可逃避是规范性的。它不能无限囊括。例如一个人必须在自由的广度理念和保守的深度理念之间做出选择;在一种植根于多样音乐体验的知识和仅来自于深深、持久地沉浸于某一特定实践的知识之间做出选择。音乐教育不可能在同一项目中传递这两种知识。也许音乐的教育在本质上不是多元文化的——即使音乐是这样的。也许多元文化音乐教育在一些教育场合(或实践)是一个更适合的目标。也许实践主义不是那种给像这样的问题提供明确解决方案的哲学导向。

在这里提出的最重要的一点是,实践主义不是一个人们加入或已经加入的俱乐部,其中发现已经做出最重要的教育决定和选择。倾向实践主义导向的人和美学主义者一样都有成为空论家危险。建立在实践主义思想基础上的哲学并不是一种竞技性的运动,一件非赢则输的事情,或者得出完全"正确"或完全"错误"事物。认识到它潜在的优点并不需要对音乐教育者面对的所有问题提供确切的答案。例如,我已经提出,实践主义在逻辑上既不涉及表演也不涉及多元文化主义,而是似乎设计不良而指向许多教育选择。只是那并没有使它作废,或把它的价值折中为导向策略。它只承认严格的规则不能决定我们应该相信什么以及我们应该做什么的决定:也就是"是"不应该直接导致"应该"。它也不意味着支持音乐表演或多元文化主义的观点完全一无是处:只是这些观点可能需要不同于实践主义提供的证据。也许,实践主义提出,不只有一种合理的选择,不只有一种合理的前进道路。真实生活的人类奋斗中(无论是哲学的或是音乐的)严格确定的证据是很少的,而价值、意义以及实践很少像磐石一样只坚持一种观点或一组选择。

如果在这一点上我是对的话,那么我们也许同意实践主义的观点对音乐教育哲学来说更是一种启发式教学法而不是提供一组答案。当我在房子周围工作或修理汽车时,有时我随手拿起手边的什么工具,虽然这工具看起来不太适合这项工作。例如,我把扳手当作锤子用,或者把螺丝刀当作凿子用。在有些情况下,我侥幸成功;而在另一些情况下,它只能使事情变得糟糕。但是把扳手作为锤子来使用的有限性并不表示它是个坏扳手。它只是意味着当一个人手边的任务看起复杂而繁杂时,他应该明智地一直带着工作箱。

据我看,实践主义对音乐哲学的重新定向起了很大的作用,它规定关于音乐的谈论取决于人们在体验音乐时做什么以及相信什么,而且在技术层面和理论层面这两个极端之间、在唯心主义和怀疑论之间开辟一个中间路线。同等重要的是它的思想开放性:它认为音乐是许多事物组成的,并且为许多功能服务。这导致对音乐进行多元化描述,它对音乐多元性和多维性的认可

和接受与长期困扰音乐哲学的笨拙的唯心实在论和普遍主义形成受欢迎的对比。

但是可以从两方面来看待这一问题。虽然实践主义扩展和延伸了与音乐相关的思考,它并未解决音乐涉及的范围和界限问题。所有和音乐有关的事物在某种程度上都是实践的表现吗?谁的"背景"将被承认而谁的将被忽视?实践的思想是否足够宽容到容纳音乐是一种性别话语、权力工具、武器、政治和经济的力量、道德活动这样的思想?考虑到这些问题,我们可以饶有趣味地考察艾尔普森的下列观点:他认为音乐教育的实践主义导向可能(a)在这个单词的传统意义上更具有人类学而不是哲学的意义,并且(b)既关注人类"品质"的发展又关注音乐本身(无论"音乐本身"可能意味着什么)。这些观点是有趣的至少部分因为当埃里奥特把实践主义应用到音乐教育时,它们似乎没有作为显著的特征出现。我在这里并不是想衡量它们不同地位的好处,而只是表示实践的范围问题很难用一种明确的方法来解决。

为了避免让这些观点过分模糊,让我们最后再做一次努力去指出实践主义想要澄清的各种事情。它确实否认置身其外、浮浅的聆听具有音乐效力,尽管有人争辩道不是全部聆听都是这样,表演也不是解决这一问题的唯一必要方式。它首先正确地坚持认为从事音乐(音乐行为)并不是一个无思想性的行为,在重要性上逊于音乐实践的其他模式。然而,它并没有确定表演在本质上优于其他音乐活动。同时,它也可能使我们明白泛音乐和实际音乐实践是绝对不同的。泛音乐是一种抽象、一个概念、一种模型,然而音乐实践通常存在于具体社会文化的人际互动中。除非密切关注实践的方方面面,否则无法描述或研究音乐实践。实践主义承认并重视多元性、差异性和人类的参与,并且恰当地怀疑那些使它们变得模糊的导向。它提醒我们不要把特殊当作普遍,而且担心把这一观点引入音乐实践(训练)的考察中看不清音乐实践的多元性和多样性。总之,它要求我们确保音乐的教学方法与实际音乐实践相一致对之保持敏感。

我想在本文结束时再提出两个观察结果。第一个是来自于我早前提及的"是"与"应该"的区别。我认为可以公正地说埃里奥特关于多元文化音乐教育的讨论在本质上是合理的,它更多的是诉诸本体论的"给予的"(泛音乐'是'什么)对智力/概念的约束,而不是一种植根于道德信念的转变性视角(我们"应该"变成什么或谁)和道德选择相比较,这个本体论的/合理的方法似乎是绝对冷静的。多元文化主义在某种抽象和全球的意义上并不是关于文化多元性,而是关于人生存和互相证明的多元具体视角和方法。从这点看艾尔普森对品格发展的要求发掘了某些埃里奥特由于强调"认知"而忽略的

地方，以及某些埃里奥特由于强调"自我发展"的需要间接地而不是直接指明的观点。我认为对音乐教育多元文化的呼吁必须使用预见性的和启发性的语言，而不是强迫性的话语。这是解释本文要点的方法之一。多元文化主义或是开发性的，或是解放性的，人们聪明地发现它的接受者越来越多不仅与知识分子有关而且至少与资本主义消费经济有关。关键是作为一种音乐教育理念，多元文化主义应该来自于对各国人民、压迫、理解及分享的关心，而不是来自于对充分认识泛音乐的兴趣。之所以如此至少部分是因为在任何一个地方没有人能够认知所有的音乐。① 对世界音乐和文化的关心必须出自对它的人民的关心。② 我想这似乎是对实践观点的一种合理拓展。

我得赶快强调我认为实践的观点不足以充分适用音乐教育哲学的主张并不是出自对实践观点的怀疑或为了坚持"美学的"观点。确实，虽然实践的观点割裂了音乐教育与道德、社会的关联，但是美学的观点谬处更多。对我来说，实践主义的转变为重新定义音乐教育提供了一个重大的机遇，人们重新认识到音乐教育明确致力于道德升华和社会变革，这一变化允许我们对位于当前学校和当前社会较为边缘的音乐教育做一些有意义的事情。然而，这就要求我们承认我们的行为既是关乎道德的，又是社会性的，也是政治性的；并且要重视诸如媒体、资本以及文化产业对人们的剥削此类的担忧；承认音乐成为交换和消费的商品；而且要把人们的音乐行为看作是在根本上就是功利事业的原材料。它同样也要求我们不要再忽视那些最直接体现和反应文化、价值观和普通人真实生活的音乐。它也需要我们坚持抵制由一些大型公共机构生产、支持并且反过来繁衍的那种抽象的、全局的、乌托邦式的思考，它们只能自我脱离具体环境下真实人们的问题。

最后一点还是强调实践主义哲学思想作为音乐教育哲学的不足，虽然这个视角很明显，但也许是最有挑战力的一个。音乐的教育并不只关注音乐，它还关注学生，关注老师，并且关注我们希望共同构建的社会形态。因此，虽然音乐教育的哲学需要关注音乐的本质和价值以及它对音乐教学法的影响，

① 在这里，我想起在本文篇首温戴尔·贝利的警句。此观点也在贝利的另一文章中变得强烈（1991）"你无法思考你不知道的东西，没有人真正了解这个地球……"他又说，"你无法做出一个包容一切的行为……一个好的行为就必须受到规范和设计以便与自然条件以及既定时空相和谐。"

② 两个不相关的插入性评论。第一，这样的担忧不仅仅应该集中在民族的或外国的之上（这些兴趣必然引起对"真实性"的奇怪专注）还应聚焦于各种各样的音乐和国民上面，这就非常接近解释在音乐教育中哪一种专业话语狠狠地沉默。第二，可以说，不管埃里奥特的意图如何值得称赞，但是他对"演奏"的强调由于其决定性的基础（认知/思考）在某种形式上承受打击。人们期望对表演的争论更多考虑在人们的音乐体验中似乎位于中心地位的身体运动、参与、娱乐与愉悦。

但是音乐教育要做的事情还很多。它必须探讨我们希望通过音乐教育而培养何种人。这个决心表明需要认真思考道德和政治问题以及教育哲学,还需要仔细考察实践主义提供之外的思维和分析工具。①

(刘咏莲)

① 对我在最后的脚注中概述的观点进行充分阐述可能需要一篇文章的篇幅。这种可能性存在于实践主义导向没有能力去明确地或毫不含糊地解决道德问题——比如说不管具体情况如何应当采取什么样的行动路线——这不是实践的缺陷,相反却是它的内容和工作方式的基本部分。正如,约瑟夫·杜尼(1993)解释道,实践在亚里士多德看来是精确涉及人类实际处境的认知方式,从本质上说,这些处境排除了由技术原因给出的那种精确回答(例如,生产性知识)。实践是一种以实践智慧为指导的活动;在一些场合中"正确性"与否是不能简单地通过求助于普遍规律来决定,而实践就是与这些场合中的"正确性"有关的道德考虑,杜尼认为实践智慧是"一个无法脱离偶然性、被永远剥夺了绝对立足点的生物体特定的知识形态"。这样看来,实践的不确定性是在它根本上是道德的特性的内在特征。它是人类实践的重要特征,在这些实践中我们依靠直觉"摸索自己的道路",斯帕斯赫特恰当地称这种直觉为实践的神经系统,不断追踪我们可能忽视的可能性;而且在这些实践中意义可能会消失,行为可能会变得僵化或不真实;意识可能会变得错误;明显的"正确东西"的结果可能是错误的。

"流行"在进行……？认真对待流行音乐

思想的僵硬常导致行为的失误。

——约翰·德莱敦(John Dryden)

知道周围在发生着什么，但不明白它具体是什么——你清楚吗？琼斯先生？

——鲍勃(Bob Dylan)

北美学校传统的音乐课程与人们日常生活中所从事的音乐实践间存在着巨大的差异，这种差异正以惊人的速度与日俱增。丹尼尔·卡芬奇(Daniel Cavicchi)对此观点进行了举证引起了人们的争议。

我认为有把握这么说，那些根深蒂固的在学校音乐仪式上的民歌合唱、乐谱的学习及在行进乐队中的乐器演奏与我们大多数学生的生活相距甚远，这不仅在于类型和风格方面，而且在于如何给音乐下定义上。如果学生的校外音乐生活主要在于在电脑上买卖晦涩的电子乐和蹩脚的歌曲的 MP3 文件或者在俱乐部和朋友跳舞的话，那么学习单簧管演奏的音乐课就显得相当怪异了。①

代表学生基于学校的音乐活动的体验与他们校外的音乐生活间产生了"分离"，这种分离引起了人们不小的好奇心，对它的关注非游手好闲之辈转而即逝的行为。正如丹尼尔·卡芬奇这样的评论家所深信的，这种分离是主要趋势的组成部分，具有深远的不利影响。他断言，正式的制度化的音乐学习与实际的音乐实践"分道扬镳"。

我认为，音乐教育团体在拥护中日益增长的困惑清楚地反映了这种趋势。要证明教育实践是正确的需要花费越来越多的财政和可以想象得到的

① Daniel Cavicchi, "From the Ground Up," in *Action, Criticism, and Theory for Music Education* 1, no. 2 (2002). Available at http://mas.siue.edu/ACT/index.html.

资源,但教育的意义和恰当性对于那些将受教育者或者投资人看来并不明显。而同时具有讽刺意味的是,人们对音乐价值的坚信度依然如故。音乐占据了人们大部分时间,花费了他们许多收入,在日常生活中起到了重要的作用。很显然,在我们所设想和从事的音乐教育的方法上出现了问题,因为一旦人们认准了从事的事的意义和价值,就没必要说明他们掌握这方面知识的重要性。

 解决这一危机的策略之一是用较时兴的音乐内容替代过时的东西,从而尽可能地使得学校音乐与学生生活息息相关。然而,这种策略并不像看上去那么简单。一方面,它要与重大的教育目标(增强高雅、深奥的不那么"现实"的教育)相权衡;另一方面,有必要质疑的是,那些使音乐现实的因素能否与正式的学校教育的一些内容相协调一致?

 拿爵士乐做例证。爵士乐与学校音乐教育的结合至少部分考虑到这种现实和时兴的缘故。值得注意的是,爵士乐在学校教育中成为"安全""高尚""合法"的音乐内容之日正是它在大的社会领域里商业和流行衰退之时。同样值得注意的是,爵士乐最终树立了其在音乐和教育的合法地位,逐步成为了学校的爵士乐。制度化的音乐教育虽然承认了爵士乐的合法性,却很难适应由其引起的优先权——个性,独立,创新,不墨守成规及创造性。爵士乐进入课程对改变教育者固有的音乐、课程及教育本质的习惯方面收效甚微,所以说爵士乐为进入学院付出了沉重的代价。

 基于对流行音乐感兴趣而做的如上观察具有双重意义。首先,学校音乐和它所服务的机构产生出的影响力是不容低估的。其次,流行音乐要想改进和更新课程就必须从根本上改变人们对它固有的观念。换言之,将流行音乐引入新课程改变不大,除非将我们的意图(包括如何做和为何做)调查清楚。要么就充分利用机会重新建立教育实践的理论。如果一个教学大纲仅仅融入流行音乐却不定位它强大的文化共鸣和矛盾,不把它置身于斗争、阻力、挑战、认同、权力和控制之中,那么这种教学大纲就恰恰忽略了构成流行音乐的第一要素——流行,它努力利用流行音乐只是为了可靠和事先规定的目的。如果我们将流行音乐加到课程中的目的还维持"现有的"或者仍继续进行我们已做的——仅增加"通俗"和"流行",那我们还不如放弃这种努力。因为我们对流行和通俗事物的兴趣不在于维持现有的体制,而在于利用这种流行在我们和学生中重新开创批评和创造的思想和行动的可能性。将流行音乐加到课程中的问题是广泛而复杂的,牵涉音乐教育和课程理论的中心。这些问题为我们提供了额外的机会来开展如下对话:假如流行音乐成为值得我们教学中的重要内容,那么音乐教育的方法是否需要改变?换言之,我们要审视

将要融入流行现象的东西,即了解我们已熟知的音乐教育中不熟悉的内容。为此,认真对待流行音乐有望对北美的音乐教育进行根本改变。

首先我要明确构成本篇的几个假定因素和确定因素。第一,我坚信,拒绝流行音乐产生的问题比接纳流行音乐感到的危险要大许多。第二,我坚信北美音乐教育应当最终也一定(出自选择或需要)会寻求到方法将流行音乐有意义地融入公立的中学和大学的课程中去。第三,我坚信要达到如上目标必须对音乐进行主要的甚至本质上的概念重组,弄清音乐教育的真正含义(如何做得更好,由谁来做,为谁而做,达到什么目的)。第四,这些概念重组并不(也不应该)意味着消除"严肃"或"传统"的音乐学习。这暗示着第五,构建教育框架及培养教师能力均须同时适应两种音乐。① 以上关注共同指出对一些想当然的信仰和价值观进行精密审视和哲学分析的必要,因为这些信仰和价值观构成了当今音乐教育的基础。

"流行"的根源?

为防止产生歧义,让我们从头论起。流行音乐这个短语的含义是什么,与流行有关的引起我们兴趣(应该引起)的东西是什么?难点由此而生。形容词"流行的"有许多种意思——有些本身是矛盾的,有些与教育的目的和本质是不调和的,有些表达过于含蓄不够清晰。流行音乐的含义也令人质疑,正如一位学者指出的:"复杂如谜一般"②。

通常,最唾手可得的答案是没多大用处的:流行音乐是那些不是不受欢迎的音乐。③ 这种循环的说法很恼人,不仅如此,它还指引着我们进入统计的方向而非探讨音乐和教育的问题。④ 那么音乐实践达到怎样的广度、深度和愉悦度才能保证基于流行的教育性?狭隘的统计观点取代了对音乐价值的思考,只关注有多少音乐编成了节目,购买和销售的情况如何:由四十大几

① 如果真是我们关注的"两种音乐",那么在正当的进程中,思维二元性的不充分就相当明显。
② Richard Middleton, Studying Popular Music (Philadelphia: Open University Press, 1990), 3.
③ 在这个特殊的上下文中,"不受欢迎的"这个词的使用是经过深思熟虑的、恰当的。也许有人会问,在此篇文章的其他地方使用"不流行的"是否更合适?似乎这两者间存在着微妙的差别:前者形容对音乐的普遍的不喜欢,后者暗示音乐不管它在某一地区怎么受欢迎,这并不能保证它就能"流行",由此看来,"不受欢迎的"比"不流行的"更具有否定意义。
④ 理查德·米德顿把这种给流行下定义的方法称为实证主义者的方法。据他的观察,实证主义者的方法仅表明销售的情况,而不在于流行的含义。这种方法能表明的东西是有限的,首先是像分类这样的数据统计,其次是它自身的一些假设——试图回避流行的意识形态的假设。我认为正确理解流行的关键在于认识到它的论争性,只有这样才能理解它潜在的教育价值。

组合(top-forty)①推介的此方法日见盛行,该方法用定量代替定性,也许有人会认为最流行的(也就是统计出来最普遍的)在课程中应适当体现,最不流行的就该受到最小的关注。但此想法在教育的观念面前是站不住脚的,教育就是努力地向人们介绍那些阳春白雪、弥足珍贵的东西。此外,该方法还忽略了这样的事实:许多流行的东西不会因为共同的原因吸引相同的一大拨人,它们之所以流行是由于不同的甚至相反的原因与不同的甚至意见相左的人产生关联。

要继续讨论下去,有必要提出这样的问题:"流行"在一般使用上为何总是被看作另类——该术语可能排斥什么——在我们定位流行音乐时到底想清楚地表达什么。表1的目录有助于证明这个定义问题的广泛性和复杂性。

表1　给"流行"下定义

"流行"不同于……	因此是……
精华的,稀罕的	现实的
特殊的,异常的	日常的,世俗的,普通的
自命不凡的,傲慢的	真实的,可信的,诚实的
文雅的	平凡的
古典的,"上等的"	非上等的,粗俗的
贵族的,为"少数人"的	平民的,属于人们的
精选的	易接近的
复杂的	简单的
拘谨的,优雅的	纵容的,粗鲁的
思想的	感觉的
费神的,忧郁的	有生机的,有趣的
礼貌的,客气的	挑衅的,不敬的,无礼的,不守规矩的
认真的,造诣深的	反复无常的,价值不高的
乏味的,迟钝的,奄奄一息的	富有生机的,精力充沛的

① 值得注意的是四十大几音乐组合使用的给流行下定义的方法是不够直接的,该方法不能直接反映出听众的偏好,为电台播放在时间上的分配提供依据。

续表

"流行"不同于……	因此是……
内在的价值	商业的外在的价值
客观的,绝对的	主观的,功能的,社会的,政治的
正式治理的	社会决定的
智力的	人性的,真实的
富有挑战性的,苛求的	老套的,预先了解的
真实的,可信的	欺诈的,伪造的
经过时间考验的	瞬时的,短暂的
博物馆	街道
超然的	世间的
沉思冥想的	娱乐消遣的
供鉴赏的	供人分享的
富有表现力的	公式化的
靠声学产生的	电子合成的
正式的,有计划的	非正式的,不经意的
久经世故的,严肃的	本国的,日常的
预想的,有计划的	自发的,无限制的
宽阔的,种类繁多的	狭隘的①
学习来的	社会化的,吸收来的
受约束的,有序的	失控的
高尚的	消沉的
音乐的	音乐之前的,音乐之下的,音乐范围之外的
有自己的名称因为拥有足够的凝聚力	残渣,别人的音乐②
完整性和兴趣	

① 注意这一对比是局外人的观点,对他们来说,别人的音乐"听起来都一样"。对于许多不熟悉所谓古典音乐传统的人来说,古典音乐领域是有限的,可预知的——这与古典音乐爱好者给其他音乐下的主张同出一辙。

② 格拉克(在私人信件中)指出他兄弟坚持"只听不流行的音乐"——我认为对"流行"的鄙弃将放宽到那些我们认为有可能成为流行音乐爱好者的身上。

表1中的每一对比都有很深的瑕疵,总体来说,它们不仅歪曲了我们对流行和古典音乐的理解,而且将我们对整个音乐领域的理解引入歧途。但与此同时,通过透彻的观察我们发现,每一对比都有一定程度的正确性,代表了人们(他们中的音乐教育者)试图探讨可构思流行的方法。很显然,借助于赞美和批评观念的自由结合,流行对于许多人来说意味着很多东西——对信奉流行音乐的专业人士来说并不是绝对有望的情形。

这些对比本质上的不同且更令人不安的在于它们的二元性,它们潜在的有用的区别在减少,取而代之的是分道扬镳的变化。我认为,大多数对流行音乐的褒贬隐含在一个或多个这样的截然相反的思想体系中——这些体系身于轻而易举、未经检验的假设中,假设流行的意味相当清楚,流行的本质与音乐的"其余部分"(不管"其余部分"指什么)截然相反。音乐教育的真正挑战在于学会重组这些二元,将生命力带入濒临死亡的古典音乐中同时认可流行音乐教育的完整性——在此过程中显示出人类在音乐上努力的连续性和一致性。

对流行艺术和音乐的最反对和误导的荒诞说法根自一些哲学唯心论的偏见及理查德·舒特曼(Richard Shusterman)恰如其分地称为"苦行僧"①的偏见,这些苦行僧的偏见我用如下近乎病态性恐惧的词来阐明:"过剩恐惧症"(讨厌重复多样),"暂时恐惧症"(对瞬息万变的忧虑),"暴露恐惧症"(害怕身体外露)。并非巧合的是,流行音乐常显示出多样、短暂和大量身体外露的特征。

因此,流行音乐所提供的快乐常被看作是廉价的、短暂的、易得的,(不像真正的风雅音乐给人带来的那种缓缓而至的满足感②)这种满足感是伪造的或者是欺诈的——相当于音乐垃圾食品或自我陶醉。流行音乐只是给人们的身体带来愉悦而不能滋养人们的头脑,它的效果是肤浅的、短暂的而非持久的,是主观的而非客观的。流行音乐供人被动消费没有智力的努力或酬劳,它百无聊赖的简单,老套的使人预先了解,因此解除了听众任何真正的努力和责任。它投合人们的感觉超过认知。其作品不是创造性的或原创的,而是时髦的、派生出来的,它们的流行或过时无须时间的考验。流行音乐是群人的音乐——麻木了个体和评论者的知觉。听上去都是一样的:公式的、可

① Richard Shusterman, "Don't Believe the Hype", in *Performing Live: Aesthetic Alternatives for the Ends of Art*(Ithaca, NY: Cornell University Press, 2000). 在此我急于要表达的是,北美音乐教育专业在"美学教育"旗帜下所追寻的大部分东西都可以描述为"苦行僧教育"。我认为此说法是可以得到证实的。理查德·舒特曼也恰当而精巧地表明这样的苦行僧理想主义是"一种强有力的带有柏拉图哲学血统的哲学偏见"。参见 Richard Shusterman, *Pragmatist Aesthetics: Living Beauty, Rethinking Art*, (Oxford: Blackwell, 1992).

② Leonard B. Meyer, Emotion and Meaning in Music (Chicago: University of Chicago Press, 1956).

推断的、有节奏的、明显的。它的出现是为了将人类最低级的品位挖掘出来。

这些观点的最令人信服的鼓吹者是西尔道·阿多诺(Theodore Adorno)，他论点中的许多方面可能是正确的。然而在其最基本的设想之一却出了错：他设想流行音乐是一块整布，无望地陷入文化产业中，文化产业的影响给这块布着了色使其无法接受评论的反对意见、认知的实质或挑战。此外，任何想要平稳理解流行音乐的试图都要通过阿道诺的论据，别无他法①。

再者，这些论点的主要缺点在于它们承认所有流行音乐都是同样的。事实上，流行音乐不是"它"而是"它们"——是大量的、各种各样的、不固定的音乐实践，具有不同的目的、价值、潜能、供给。大部分的流行音乐是与身体的对话，或者更恰当地说是与具体化的头脑的对话，但没有什么东西天生就是廉洁的，不合规格的、次品。它们中大多数是可理解的，令人愉悦的（虽然没付出智力上的努力），但没有理由说有意义的东西就得费力获得，也不能说智力是音乐价值的主要决定因素。流行音乐的大部分是陈腐的、老套的、平淡的，但不是与生俱来的、一成不变的，它迎合了广大的听众，但这些听众不可能始终如一的，它商品的特征——商业的一面——是其重要的组成部分，但这并不意味着要竭尽它的吸引力，耗光它的潜能。表1所描绘的单边音乐观点是极端歪曲的。

那么，什么是流行音乐？

对用统计法给流行下定义的效用我们大打了折扣。我们还发现对"流行"这个术语我们在使用时不得要领，常把我们引入意识形态领域，具有论争和反驳的参数。此外，我们已暗示许多对流行的不看好是由于哲学理想主义的循规蹈矩及其对身体的、多样的、瞬息的事物确实性的担忧。如上导致我们进一步质疑流行音乐的理解是否要沿着社会阶层的思路，这是社会学家和音乐家坚定不移遵循的观点。

本文前面列表暗示的意思显然表明了两种截然不同的流行音乐观，它们基于相反的两个阶层，一个来自"上层"，一个来自"下层"。② 两种观点都相

① 我在自己的著作《音乐的哲学观》(New York: Oxford University Press, 1998)一书的"作为社会和政治力量"的章节中探究了阿道诺的观点。针对阿多诺在"媒体上对流行音乐的严厉批判"（正如格拉克所描述的），格拉克提出了令人可接受的评论，米德而顿也一样。见 Theodore Gracyk, "Adorno, Jazz, and the Reception of Popular Music," in *Rhythm and Noise: An Aesthetics of Rock* (Durham, NC: Duke University Press, 1996). 见 Richard Middleton, "It's All Over Now: Popular Music and Mass Culture-Adorno's Theory," in *Studying Popular Music*.

② Richard Middleton, *Studying Popular Music*, 5.

信实在说——一种天真的、有严重错误的信仰,认为流行是一个有基本精髓的东西,这个基本的东西或多或少可追溯到社会阶层这个思路上。上层人认为流行音乐是群众性的、标准化的、商业性的现象,其发展和定义受到资本主义文化产业利益的控制,在下层人看来,流行音乐是"真正人"的音乐——可信的、有基础的、富有生命力的,与人类日常生活息息相关。根据第一种观点,流行音乐有替代上层音乐的可能,因为上层音乐由于种种原因天生不流行,而持第二种观点的人认为艺术音乐的优越感对普通人的音乐构成了威胁。这两种观点的错误在于都设想流行具有某种稳固的本质——正如米德而顿(Middleton)所说的,把"人们"看成是"积极的、进步的历史人物还是受操纵的、易受愚弄的人……"①这种流行实在说的问题在于他们试图解开本质上缠绕的结,把流动的、非实质性的东西变为具体的、有形的,把不同的甚至相反的东西统一起来。

米德而顿与实在说持相反态度,他认为观察流行音乐要把它放在整个音乐领域的大环境中,在这个领域中流行音乐具有积极的倾向,该领域与其内部关系一道是从不静止的——它总在运动当中。②"流行音乐"所要做的"就是调和如下矛盾——'欺骗的'与'可信的','精华的'与'普通的',主要的与次要的,当时与现在,他们的与我们的等等——从而用特殊的方式使矛盾有机化。"③很显然,该计划充满了意识形态的衍生物。

米德而顿所指的音乐领域是凯尔(Keil)和费尔德(Feld)描绘为"文化"的领域——激动的、"变体的"、起泡的——与"文明"的范畴背道而驰,因为在"文明"中,这样的行为是相当弱的或者说是失去效能的。④ 换言之,流行音乐领域延续了整个音乐机构及其活动,总在论争中,从不稳定,曾经不得已地与政治沾上了边。⑤ 没有纯粹的稳固的文化,在这我们不去考虑可按阶层划分

① Richard Middleton, *Studying Popular Music*, 5.
② Richard Middleton, *Studying Popular Music*, 7. 在原作中为斜体字。
③ Richard Middleton, *Studying Popular Music*, 5.
④ Charles Keil and Steven Feld, *Music Grooves* (Chicago: University of Chicago Press, 1994). 这一对比恰好勾勒出爵士乐圈内的论争,即爵士乐是具有悠久历史的需要保存的艺术形式还是从根本上来说是一种创造的过程。持有传统观点的温通·马萨立斯(Wynton Marsalis)与持有激进观点的凯思·嘉瑞特(Keith Jarrett)、帕特梅森(Pat Metheny)及其他人之间的矛盾激烈。
⑤ 保罗·基若(Paul Gilroy)在此借用了绝对不同语境的词是相当切题的。"稳固的公共利益"下产生的"冻结文化的幻想"以最真实显赫的形式"将文化传统演变为简单的不变的循环过程"。这有助于保护传统特性保守概念的安稳性,却不能公平对待当代文化生活复杂性所要求的坚韧性或即兴技能。既然"人们把传统理解为可以自觉运用的刚性规则,无须关注或注意特殊历史传统,那么对于权力主义来说,这就不是文化生存或民族信心的征候,而是一种现成的托词"。*Against Race: Imagining Political Culture Beyond the Color Line* (Cambridge, MA: Harvard University Press, 2000) 14–15.

的文化,用此划分就可用高低这样的术语来精确形容人们的参与。个体与团体有着多样的、不固定的主观性、一致性和密切关系,会随着环境和倾向性的变化同时或二者择一地成为"高""低""上""下"。

那么到目前为止对流行音乐的定义有无结果呢?如果想得到一个现成的、极好的、纯粹的、明确的定义的话还没有。唯一似乎保险的定义是开放性的、临时的、须经修正的,此定义放弃了理想主义者对永恒、彻底和最终的向往。这并没打消继续定义的可能性,但它的确使如下观点支持不住了:可用某些简单、永恒、单一的方法来衡量流行音乐及其相关的价值和乐趣。正如米德而顿所示,流行音乐是一个广阔的领域,其内部结构是极其复杂的。

以上所述可能会引起争议,虽然含义是不固定的、多样的、引起争论的,但起码我们知道了流行的含义是什么。即使我们有时不能赞同某一特别实践保证属于一类,我们多少清楚当我们谈论流行音乐时我们所指的是什么样的实践。那么,我们不禁要问流行音乐具有什么样的特征。

在当今资本主义和科技发展的后期,流行音乐往往是一种大众媒介。[①]它商品的特征是其重要的组成部分,是使流行音乐流行的主要来源。流行音乐的本意是为广大听众的,不管这些听众是怎样组成的,他们常常没有经过正式训练,没有音乐家称为乐感的技术理解力。流行音乐的听众主要由业余爱好者组成,他们的兴趣不是因为职业而仅仅直接发自对身边音乐的爱(amateur出自拉丁词amare)。同样,流行音乐的从业者往往没怎么经过学校的正规培训,他们一般通过听觉[②](可用录音媒体加强)来学习和传播手艺。从这个程度上来说,流行音乐是一种专为普通人日常生活而做的音乐。

用此标准,"古典"音乐和爵士乐曾经但再也不可能流行了。它们的实践高度专业化,依靠正规训练且主要面向从业者——尽管这种说法很显然不排除快乐和被别人的利用,尤其是那些利用某些正式教学或其他归纳途径获得该实践的标准。

因此,流行音乐的另一普遍倾向性是相对非正式性,它对风格纯粹性和

[①] 大众媒介的意思我简单(或许没那么简单)地理解为大规模地生产然后用科技方法大规模地传播的东西,需要从过程到成品(商品)的简约。然而矛盾再一次地袭上心头。当今人们对整个音乐领域的体验往往是依靠媒介的——甚至对所谓的古典和严肃音乐的体验,这些音乐本来一般不是靠媒介传播的。(比如在北美,大多数古典音乐的欣赏是在汽车里进行的。)见 Audience Insight's report at http://www.knightfdn.org/default.asp?story=research/cultural/consumersegmentation/index.html. 换言之,提出媒介、商品特性及大众传播为流行音乐独有的品质是容易令人误解的,因为古典音乐、爵士乐和其他没被人看作流行的音乐也具有这些特征。

[②] 它趋向于有标志的音乐和无标志音乐不那么典型的简洁特征,尽管有人想急速补充说这种音乐的多维性和分歧性(意义的多样性)否定了简单的可能性。

真实性①漠不关心,流行音乐趋向为这样的音乐,其意不在于超越时间、空间和环境,而是属于此时、此刻,且为此时、此刻服务的——虽然在当今媒体充斥的世界,"此时"可以从当地延伸到全球。这并不是说流行音乐的一些作品不能最终获得文化上的共鸣转变为某种文化圣象,但它们的起源(正如许多后来已达到"风雅"水平的作品)多是重实用的,更注重的是使用而非高水平。流行音乐是使用的音乐。(那种非流行的或艺术水平很高的音乐也是"使用的"——虽然其目的性不那么明显——两者进一步证明了有必要给出相应的定义,深挖这些问题的意识形态根源。)正因为这种实用的定位,风格上的调制、转变和混杂成为流行音乐的通常特征:流行音乐进入音乐领域是为找寻一个游乐和实验的乐土而非创造音乐作品的场所。

这些倾向性的一个重要推论在于流行音乐与具体的物质体验的联接。②从一般或根本的意义上来说,流行音乐不是为了供人们大脑或沉思去感觉的。流行音乐强调节奏、音色、音量及其他与步骤、姿势和"感觉"排列一起的特征有关。不是围着句法的或等级的结构关系旋转,亦非围着与它们相关联的以认知为媒介的预测和期望旋转,③流行音乐是与身体的对话或者说是需要身体参与的模式,它要求的是熟练而不是正规训练。④

在这个部分我勉强给出的"定义"包含以下倾向:⑤期望达到的吸引力的广度;大众媒介和商业特征;业余爱好者的参与;与日常关注相关联;非正式性;此时此刻的实用性;获取具体的经验;有在行列队伍上使用的价值。

在进一步探讨前最后一点要引起我们的注意:流行音乐大体上来说意味

① 这些概括需要严格的限定。流行音乐的许多仪式是特别精细的,在某种程度上来说是正式的。在许多流行音乐的派系中存在着大量的对真实性的关注——常提到的如某位艺术家是否已"出卖"给商业或其他类似的压力。首先一点要说的是,在我头脑中相对缺少流行音乐所做努力的标准:传播范围和种类的宽度以及以解释为中心展开的范围。其次一点,在我头脑中具有混合形式的相互滋养的忍受度——这种忍受度随着流行音乐的入时和过时的相对急速的转变而得到提高。
② 有关我们对音乐和音乐教育的具体思想及其潜在含义详尽的细节,见 Wayne Bowman, "Cognition and the Body: Perspectives from Music Education," in *Knowing Bodies, Feeling Minds: Embodied Knowledge in Arts Education and Schooling*, ed. Liora Bresler (Dordrecht, The Netherlands: Kluwer Academic Publishers, in press).
③ 莱昂拉多·梅耶(Leonard Meyer)指出这些参数是"主要的",这一说法清楚地给予拥有这些形式特征的音乐特权。见 Wayne Bowman, "Music as Autonomous Form," in *Philosophical Perspectives on Music*,书中详尽了梅耶关于主要参数和次要参数的区分。
④ 我再一次争论这是思考"不受欢迎的"音乐的一个重要因素。
⑤ 我需要强调的是我的勉强态度中重要部分来自这样的事实:人类实践只有资格的、特殊的方式承认"定义"。人们能做的就是像在既定时刻进行一种尝试性的大气压力状态下的阅读,并且承认读物最能表现统计上的平均水平,这种统计上的平均水平是从一个样品上取得的,该样品具有很大的标准偏差。

着是年轻人的音乐。是"该音乐"的作用还是市场运作导致年轻人愿意花钱？这个问题是很有启迪意义的。因为回答这个问题的困难表明流行和资本主义产品和销售之间有着千丝万缕的联系。音乐的流行会促进消费量的增加，这个因素与音乐本身的价值没有内在关系。人们喜欢他们熟悉的东西因而接受之而不是去了解他们喜欢的东西。受此启发，我们应该用更民主的判断力来区别"热门"音乐和流行音乐。"热门"音乐是更纯粹的商业音乐，制作该音乐主要把市场放在心头。在商品资本主义时期，更加民主的流行观是否依旧有存在的可能性还是一个未决的问题。例如，"阿非"运动就用急进的方式提出了这样的问题："在资本主义社会，真正的流行音乐是否有存在的可能？"①

让我们进一步反思最后一个（并不是不重要的"枝节"）问题，反思诸如青年人、商品的消费和销售性服务、商品交易、品味的产业创造的问题。这些构成了后现代、资本主义后期流行音乐的重要特征。曾经是流行文化在经济和意识形态上的中流砥柱——这让我们想起流行从未一帆风顺，从未像它看上去那么明显，从未像提倡者和诽谤者让我们认为的那样流行是处在一维空间里的。

无论我尽多大努力来给流行音乐下定义，唯一稳妥的答案来勾勒这部分内容就是"很难说！""流行音乐"像"艺术"；它不会也不可能指任何一样东西，或者甚至是几种东西的单一混合。流行音乐这样的术语只是工具；它们的含义取决于它们的使用者是谁，目的是什么。流行音乐的含义不会一次就成型，永久固定，需要经过不断论证。（因此，我希望读者在我所给出的复合"定义"中找出一些成分提出有意义的反例。）流行音乐不是那些对此不关心或者与此无关人的商品或大众音乐，②它也不总是年轻人的音乐，它也不总是与日常事物相关联。流行音乐的地位曾经悬而未决且遭到争议，而这些也正是它最显著的特征。对于那些想把流行音乐纳入音乐教育总体的人来说，这些特征是众多挑战的一部分。

教育与流行

将教育加入到流行音乐总体当中额外增加了流行音乐的复杂性和矛盾性，这些复杂性和矛盾性值得从事音乐教育专业的人思考。到目前为止，我

① Middleton, *Studying Popular Music*, 33.
② Daniel Cavicchi, letter to the author (January 20, 2003).

们所关注的是流行音乐"是"(或"不是")什么,因为这是选择课程内容的最初阶段。定义为我们的取舍提供了基础。但在此情形中,值得争议的是,我们已确定的东西挑战和颠覆了音乐教育本身——至少按常规理解和操作如此。如上无情地导致了与政府有关的问题——职业转变的愿望和需要,导致了质疑本文剩余部分将努力探讨什么。

在音乐教育中认真仔细地确定流行音乐应承担的义务将会有很大改观,课程内容无疑只占其中一小部分。如果流行音乐的含义和特征问题没有得到根本解决,那么就是认真对待流行音乐的音乐教育专业也不可避免地出现许多悬而未决的问题。音乐教育是注重文化保存还是文化改变?出现在音乐教育中的文化价值和适当的意识形态论争应达到什么程度?音乐教育关注的应该是什么还是不该是什么?音乐实践常具有叛逆、粗糙、庸俗甚至故意无礼的特点,音乐教育机构在做研究时能否保持原有的风貌呢?音乐实践强调个体,重在创造,外形变化明显,而学校教育在许多层面上与此背道而驰,那么二者能否调和?即使我们认可给流行已下的定义并且假设已解决了什么样的音乐适合、满足教育目标的课程问题,我们仍然需要决定如下问题:音乐属于谁的?它是为谁的?最终达到什么目的——并且要判断学校能否成功地参与到问题的解决之中。

有些东西流行这样一个事实为我们提供了教授这些东西的再清楚不过的理由,①特别是假定流行可继承的本质会从根本上改变教育可能继承的东西——当然,除非当今的教育实践明显不恰当且需要改变。我在开头就规定,流行音乐对音乐教育影响甚微,除非我们把它看成是一次机会,认真而带批评性地去思考我们所做的一切的途径和缘由。如果我随后提出的一些论据有价值的话,这些想法无疑是认可流行音乐的结果。

让我们简单思索一下学校教育的目的,使我们已承认的目的是多样的、惹争议的(就像流行音乐的含义那样)说法合法化。(用这个有趣的方法,流行音乐和教育有可能会完美地协调起来!)那么,要想将流行音乐融入课程中需要什么样的教育目标呢?

首先,教育关注的是技能、理解和气质的发展,不仅仅在于简单而自然地追随社会的发展进程。对于大多数年轻人来说,流行音乐在他们的社会交往中起到了举足轻重的作用,这暗示着我们的教学对象对该主题相当熟悉(有

① 如果把流行性与恰当性相提并论,反过来用是否吸引广大消费者为基础来衡量是否给教育实践发放教育许可证,那么这一说法显然是有缺陷的。虽然在音乐教育界这种说法很流行,我却不能苟同。

可能不可避免的是教授者还不太熟悉）。那么下面的问题在于流行音乐教什么、学什么、做什么才能获得教育性而不是非正式的完成，从而获得社会最广泛的接受？只要我们把注意力限制在那些不普遍的、在社会中无助而不够活跃的音乐实践上，音乐教育的情形就非常清楚了。（这并不是说音乐教育是被赶上架的，只是真正的音乐需求似乎已经提高了。）而当我们将注意力转向没受教育干涉而欣欣向荣的东西时，我们就会对我们现在所做的一切的理解和判断做出改变。

 其次，教育所关注的技能、理解和气质的发展是被社会首肯的。这是显而易见的，但必须要提一提，因为许多东西靠非正式的社会化是无法传送的，虽然如此也不能保证它就能分配到有限的教育资源。资源是用来保护和保存人类主要的成就，传送不可缺少的社会价值的。

 虽然将流行音乐置身于值得教育传播的成就当中的观点有争议，流行音乐与社会价值不能同日而语——那么这要取决于人们头脑中的价值是什么。在西方民主政治中，不可或缺的社会价值在于通过扩大视野、培训兼职能力等使公民能见多识广地加入到民主活动中去。教育的第三个目的在于通过培养学生一些生活技能为其自身服务。这当中在资本主义民主政治中最重大的特征是权利意识、独立、自信、评论技能及其运用这些特征的倾向。倘若教育真正给这些目的一席之地而不是回避甚至束之高阁，流行音乐文化意义及思想论争的本质就与之相匹配。从这个角度上来说，流行提出了本该提出的复杂问题，这一观点值得商榷——尤其根据音乐教育历来重技术培训而非广义上的培养的情况，根据不断地设想——音乐教育制定的课程核心有明显自我性并且受到内在价值的制约。

 根据此观点，要证明流行音乐是正当的必须有这样的基础，流行音乐须发展一种批评意识使人们不那么容易堆积思想（一般化，或积极主义者），不那么容易对自愿的消费者显示出资本主义的过分贪婪，或者在音乐工作中使用有力的语言（由思想和行为导致的）力量，这目前已遍及日常生活的各个方面。① 我们会毫无疑义地辩证研究流行音乐的唯一原因是流行音乐具有不确定的品质，多数适合做宣传或批评意识替换品的流行音乐得到承认而不削减其在教育上的重要性。导致流行音乐虽危险和不足却能立足学校至少有两

① 关于音乐的存在及影响，见 Tia DeNora, Music in Everyday Life (Cambridge: Cambridge University Press, 2000). 还可参见由丹尼尔·卡芬奇（Daniel Cavicchi）写的书评（"From the Bottom Up"）, Hildegard Froelich ("Tackling the Seemingly Obvious-a Daunting Task Indeed"), 以及 John Shepherd ("How Music Works: Beyond the Immanent and the Arbitrary") published in *Action*, *Criticism*, *and Theory for Music Education*, 1 no. 2 (2002), available at http://mas.siue.edu/ACT/index.html.

个原因:其一,不是所有流行音乐有缺陷或者不足;其二,教育的关注点之一是让人们接近更好的东西,使他们在感觉和选择上更有识别力。音乐教育就是通过增强学生的意识和能力来改善流行音乐的质量。①

阿道诺对流行音乐进行了严厉的批评,认为流行音乐是思想麻木的教化(给无意识的人进行条件反射的训练),此说法虽然没他认为的那样普遍正确,但却令人信服地总结了发生在一些人身上的现象,这些没受到音乐教育潜在好处波及的人们。从这个意义上来说,教育和学校的存在部分地调节了人们的生活,使他们做出正确的、见多识广的选择。受过教育的人会根据预见结果的愿望来做出决定和采取行动。受过音乐教育的人能利用音乐来提高和塑造时间而非仅仅"消磨"时间。②

研究流行音乐至少还有一个理由——一个与前面所陈述的完全不同但并不矛盾的理由。让学生接近流行音乐,把它看成是一个行动的重要领域,教育就是帮助学生参与且积极投身到这个领域当中。它的定位就在于把学生带入有意义、有潜在益处行动的领域,与北美音乐教育一贯强调的表演紧密相联。虽然这更接近于培训而非广义的教育,但它与现存的实践的连贯性无疑增加了它的吸引力,引起音乐教育者的熟悉。在使学校这样的办学机构标准化过程中,流行音乐领域的表演实践的多样性是否可行,流行音乐小组的小型性能否使其在广大学生的教育中成为独立的传播手段,这些都需要我们拭目以待。根据选择性的主张(历来困扰大型表演合唱曲),后一个问题值得深思。

流行音乐与学校教育③

在描绘流行音乐领域特征时,我不止一次提到诸如多样性、改变、复杂、争论及矛盾这样的词语;它们中的每个词都是人类相对"文明"实践的"文化"

① 当然,这是为传统音乐教育提出的主张之一。然而不幸的是,当音乐领域避免分成流行和严肃这两个相互排外的域的时候,教育的重点却移向了想象出的"音乐内部"决定音乐价值的因素,音乐价值是在严肃音乐中挖掘出的——这一说法否定了音乐领域的统一性,也无助于鼓励对大多数因此而疏忽的音乐的批评意识。要点不是用流行音乐替代古典音乐,而是融入整个音乐领域,通过某种方法使整个音乐领域的连续性如其不连续性那样一清二楚。
② 我赶紧补充,虽然消磨时间常常是音乐能够起到的实际的作用。我不想毁誉这些行为,除非这些行为是作为教育的手段或是从事音乐活动的高级模式。我希望流行音乐爱好者没有真正听音乐这样的假设毫无疑问在很大程度上是错误的。
③ 我希望我暗示的教育和学校教育差别的根本无须多加解释。需要牢记在心的是季欧思(Giroux)对学校教育关键维度做出的恰当的描绘:学校教育是"文化和政治的一个机构,包含权力的竞争关系,这种权力试图控制和命令学生的思想、行为和生活"。Henry Giroux, "Doing Cultural Studies: Youth and the Challenge of Pedagogy," in *Harvard Educational Review* (64:3) 279.

实践的固有特征。由此而产生的有关教育的问题就应表述得很清楚。教育中大部分问题围绕着如下二者之间的压力,一是现存的、逼真的文化,一是专门机构教育所具有的典型的定型的或正在标准化的制度。简言之,通常使流行音乐流行的是这样一些东西:粗糙、形体的存在、临时的、矛盾——更不用提它多样性的特征,同时用不同的方法将不同水平的不同小组的人融合一起的能力,当然不是每一条都值得深思。抛开音乐的正确性不谈,这些特征的大部分对于公共教育机构来说是不合适的。

下一步的问题是:其他被认可的流行音乐在此环境下还可行吗?虽然没有什么潜在障碍不能克服,有些的确需要慎重考虑。首先,正式制度要求的柔和相对流行艺术具有的锋利相抵触。其次,学校艺术的技术水平与现存的、逼真的音乐实践的自然创造力格格不入。第三,正如格拉克(Gracyk)提醒我们的,任何真正有创造传统的历史都是围绕个体的创造和成就,不是前人所能预测的。① 因此,在流行领域中教育要想真正将学生置于"行动"中,就不仅要允许分歧、不可预测性、自由、激进试验等的存在,还要与它们一体化——可能有人认为这是教育机构中的一个潜在的烦扰,因为这些教育机构在标准和一致性上投入了大量的精力。拿爵士乐举例,保守的制度向来倾向于使实践精练化而不在于养育使其进一步发展。雷潘(Les Paine,我的一个私交,一个深爱爵士乐的音乐家)曾经在我面前偶然评论过正式的教育制度给爵士乐定标准的这种努力——一个看似简单却有力而深刻的评论。"如果你把番茄调味酱抹在每一样东西上,"他说,"那么每样东西的味道都像番茄调味酱的味道"。

在音乐教育的进行当中,许多东西都发生了改变。大惊小怪者的反应是我们"改变一切"失大于得,对此反应我只能提出这样的观点,我们并没有完全抛弃现有的教育实践和课程重点——其实那是不可能的。曾经在一切没开始前,基本的假设、目标和进程可以改变。有些现状的基本特征都应该摈弃,然而——对标准和统一的钟爱首当其冲。

在教学时,避免表现文化,视文化为冻结物是相当困难的。此外,在专门机构的研究时不时需要对野外实践的无典型特征的作品进行精致化。学校本身是人造的、受制约的环境。不管这是不是一个有效因素,学校与"真实世界"的基本方法不同,它的确制约着音乐文化的创造。学校的文化没有校外文化"真实",——但这两者是不同的。关键在于制度化的文化精良的品质会产生小圈子或"俱乐部",在此技术鉴赏力的提高胜过新奇,从业者主要相互

① Gracyk, *Rhythm and Noise*.

间游戏和交流。① 这样的"俱乐部"最终成为音乐博物馆,并通过设基金的方式进行补偿来减少来自外界的支持。事实上,学校和大学本身就具有这种拯救功能——为无处筹集经济支援的音乐活动提供帮助,这些商业援助也是流行音乐众多特点之首。

还有一些需要考虑的事项应引起我们的注意。首先,教育的价值和商业圈常常是不可并存的。② 因为商业价值是使"流行"流行的重要部分,请允许我们思索一下。也许有人会说要改变商业尺度,有人改变了音乐本身。如果这有说服力,我们就相信这种可能性——将音乐实践加入到学校课程当中预示着"审美疲劳"的初期发作。③

流行音乐变化频繁,流行过时瞬息万变,这个事实本身就提出了许多问题。问题之一是在一个时期,一个从业者在流行音乐方面表演熟练,获得成功且教学有道,但在另一个时期却不一定如此。从顶峰到低谷的转变会发生在一夜间,这暗示我们要做好准备进行音乐教育家的职业发展——至少雄辩是教育能力的基本,是该职业众多要求的一个设想。

以上所叙述的大部分内容提出了这样的设想,音乐教育从根本上把流行音乐看成是表演,这已由过去的和当今的实践证实。然而,我还指出,我们应信奉流行音乐可使学生成为有鉴赏力的听众和消费者,这个目标满足了广泛的受教育的"听众"而非仅仅满足那些有特殊兴趣发展表演技能的人。这么说并不意味着表演技术的提高与鉴赏力的提高是矛盾的。更有可能的结果是提高了与教育联系的效率,或者说拓宽了与教育的联系。如果我们对流行音乐的兴趣来自于对方法(被我们委婉地称为"普通"学生在日常生活中对音乐思考和反应所用的方法)的关注——一个值得高度称赞的对教育的关注,那么我建议——其他问题需要我们详细审查。其中主要的问题是由格拉克提出的:给一个领域带来自我意识的愿望,在这个领域中,许多人无自主意识地从事着一样活动,既没受到教益,也"无焦虑或自卑感"。格拉克提醒我们,流行音乐的魅力之一恰好在于"人们不把它看成是一门'艺术',而是一个需要努力欣赏的东西"。④ 将流行音乐转变为一"严肃"的事业来做,正如我们

① 出现在我头脑中的实例由是米尔顿·巴比特(Milton Babbitt)写的一篇可耻的文章,"如果你听有谁会在乎?"但制度化的爵士乐很可能是另一种情形,其身份日益变得深奥和专业。
② 另一方面,有些人会辩解到——我认为还是有说服力的——商业利益和用户至上主义已成为资本主义社会教育的主要(即使是隐蔽的)特征。
③ Gracyk, *Rhythm and Noise*, 205. 尽管对音乐教育者使用(或多数是误用)"审美"这个术语我个人有很深的保留意见,但我喜欢与之并列的这个比喻。
④ Gracyk, *Rhythm and Noise*, 205.

曾对待古典音乐和爵士乐那样,音乐教育者须格外慎重。

我前面提到要进步就须"改变一切"。① 对这一主张的态度是热心还是惶恐取决于人们是否认为有必要做出改变。我认为有必要。因此我用观察得到的报告来结束关于流行音乐和学校教育的简要综述,观察发现将流行音乐加到音乐教育中强调的是过程、行动、机构和文化渗入,这根本就与传统的音乐研究以接受为中心的观点相违背。这给流行音乐需要的改变带来了严重障碍。但它同时给职业的概念重组、复兴和转变带来了相当大的潜力。记住这一点,我们就可得出这样的结论:认真对待流行音乐大有潜在的益处。

流行音乐和音乐教育职业

很清楚,认真对待流行音乐并不能理想化地解决音乐教育中的所存问题。这么说并不是对音乐教育理想化的诅咒,也不是对教育责任的推诿。② 这个职业自然有许多优势——当然这取决于我们如何看待流行音乐以及我们如何对它进行调节。我认为它的或有费用即刻就对音乐教育提出了挑战,同时也给音乐教育带来了潜在的好处。如果我们愿意接受流行音乐进入学校带来的训练上的变化,那么就会产生重大的差别。把流行音乐实践看成是音乐和教育价值的承办商就让我们很难继续下去,宛如音乐是什么?谁的音乐?这样的问题的答案是事先约定的,不言自明的。这把"内在的"或"固有的"音乐价值吸引人的舒适和便利从我们身边夺走。现在很清楚音乐教育的受益者和接受人是谁。我们无法进行下去,就好像教育的最初目的已是预知的结论。在我看来,问题代替了习惯——事情出现了令人满意的转机。

认真对待流行音乐将促使我们承认音乐和文化的互惠,音乐的社会力量和政治权力,从而体现其在人类事物上的重要作用;促使我们接受将小组联合品味作为音乐价值的关键成分;使我们远离那些受美学影响的"作品"或者"篇章"及其正式或夸张的内在价值;有助于我们和学生更好地理解音乐,用卡芬奇的话来说,把音乐看成是一个"开放的'过程',而不是封闭的'目标'"。③

认真对待流行音乐意味着承认矛盾的、荒谬的甚至暧昧的因数是教育的

① 我把此归功于乔治·欧达姆(George Odam),他在 2002 年召开的 NUMELS 会议上顺带提到了这个深刻的见解。
② 乔治·欧达姆在 NUMELS 讨论会上发表评论,他认为参加流行音乐的讨论使人觉得不舒适,感觉就像一个家庭讨论如何对付一个生病的孩子!
③ Cavicchi, "From the Ground Up," 5.

资产。① 促使我们把流行音乐及意义作为社会政治的结构来看待和研究——是文化中使人幻想的令人激动的东西,是行动的一个部分——而不是这些行动的人工制品或副产品。

认真对待流行音乐将改变音乐教育者的作用,在这个以活泼性、流动性、分歧性、杂种性及突变性而著称的领域中,音乐教育者很难被看作为事实洞察的权威,学生带入教育体验的东西必然更重要,这一事实将积极改变他们已消除的观点。

认真对待流行音乐将把那些传统或者通常情况下排除在外的学生吸引到教育领域中来。这样,我们培养什么人的问题成为一个突出问题——这一问题需要针对不同的当地情况来采取多样的方法。

认真对待流行音乐将使杰作——过去伟大的音乐成就——更重要。这些杰作会受到人们更广泛的关注,成为持续的、动态的音乐界的一部分,而非构成音乐的全部。它们将成为广泛的、现存文化的部分——在文化方面起重要作用,有震撼力,有丰富真实世界经验的能力,而不是那些在博物馆中需要人们虔诚地来欣赏的作品。

认真对待流行音乐将改变我们对音乐观念的看法,不要因为它内在的品质仅把它看成是供欣赏、理解和敬重的东西,取而代之的是承认所有音乐都是在许多方面有用的行为。音乐价值与使用和作用问题不可分的观点充分体现了教育和音乐的含义。承认流行音乐是合法合理的一个不可避免的结果之一就是承认价值总是"价值为何"。内在的、自治的价值是震撼人的,却是空想的,特权音乐的构件其"价值为何"历来是隐藏的。要承认所有音乐的价值是实用的价值需要我们断然拒绝由康德美学传统提出的荒谬说法,抵制日常关注的超然态度——传统对"美学"体验有贡献。随着美学正教的出现,忽略政治和社会矛盾的音乐制作(及教学)变得非常容易。认真对待流行音乐就是果断地、毫不客气地做出改变。格拉克评述道:"所有音乐历来基于社会团体之上,对音乐的评估应由音乐家和听众组成的团体来操作,而不是由超出人类经验的'精英'来完成。"②

认真对待流行音乐可使我们用清楚明显的东西对教育中产生的困惑发出直接的重大的挑战,对偏向培训而非教育发出挑战。③ 培训及其对狭隘的

① 从 Wayne Bowman, "Cognition and the Body." 一书中,我获得了对这种暧昧性的认知价值和教育价值。
② Gracyk, *Rhythm and Noise*, 173.
③ 我在如下所列中继续讨论音乐教育的问题: Wayne Bowman, "Educating Musically," in *The New Handbook of Research on Music Teaching and Learning*, eds. Richard Colwell and Carol Richardson (Oxford: Oxford University Press, 2002) 63-84.

技术统治论者模式的依靠往往引导人们抵制那些起初散漫的、凌乱的、烦扰的或者矛盾的东西。教育的目的之一是帮助人们学会坚持这些影像或概念，不是把它们从手中丢弃而是充分利用，因为原始的思想最初总是恰好出现在这些形态当中。被所谓的实际的东西（"如何做"相对于是否做、什么条件下做、达到什么程度等等）占有的教育与反知性主义的悠久历史相联系——它几乎无法成为主张专业地位的职业。格若思特（Girouxt）提醒我们在技术统治论者的传统中，学校作为一个民主的、公共的领域，管理的问题比理解和更进一步发展的问题要更重要。因此，要加强教师行为的规章、证明和标准从而为教师提供条件来完成作为公共知识分子（创造知识和权威的形式并使之合理化的特选人群）该完成的政治和民主任务。①

认真对待流行音乐要求音乐教育者把这些问题置于教育实践的中心位置。

认真对待流行音乐将提出一些音乐教育传统上可给出答案的问题。流行为谁？什么感觉？来自那里？没有天生流行的音乐，没有自身"高"或"低"的音乐。是我们使其然。所以音乐都是人们有意创立和制造的，任何音乐都有潜在的可行的主张使其艺术化或流行化。我们可以得到暂时的差异，但没有内在的永久的客观不同。

认真对待流行音乐使我们让学生少受那些起控制作用的用户至上策略的攻击，该策略被阿道诺轻蔑地叫作"文化产业"——帮助学生提高音乐的意识，增强音乐的识别力从而在普及中争取更多同谋者，帮助那些不怎么被人熟悉的音乐流行起来保证其受到更广泛的认识，帮助人们做出见多识广的选择，使音乐行销处产生音乐教育的显著成果。总之，认真对待流行音乐要求（接近果断的标准主张）我们作为音乐教育者把如下深思熟虑的任务看作为我们教育职责的一部分，即被米德而顿叫作"为挽回'流行'的民主核心而作的抗争"。②

结　论

我们花了很大篇幅来探索流行音乐是什么或不是什么，并试图弄清对音乐教育来说"认真对待流行音乐"意味着什么——正如我所言。但我们真正

① Giroux, "Doing Cultural Studies," 278.
② Middleton, Studying Popular Music, 293. 他续言，这个斗争的舞台是一个'新主题'的音乐动员——间断的却是触手可及的，扎根于本土的却是面向世界公民的。

需要问的问题是,我们如何才不认真对待流行音乐?① 当我们舍弃大多数学生们感觉有意义的音乐体验时,我们教他们什么内容? 当我们把音乐领域切割成相互排外的两半时我们还能做什么? 可能更重要的是,在我们自己对音乐的理解及其在人类努力中的作用方面我们(声称有特殊洞察力并设想有公共教育职责)能做什么?

如果我们公正地对待流行音乐——它的活力、复杂性和合法性,把它看成是人类音乐努力的领域——那么我们就该允许它改变我们。我们应允许它使我们的职业生活复杂化,丰富我们对音乐本性和力量的理解,延伸关于什么学生可受教育的设想,扩大我们音乐教育方法的视野,改造我们关于音乐教育者是谁,他们干什么,怎么做的观点。

许多学生我们通常无法接近,而我们接触中的许多人知道的音乐知识比我们多。他们在谈论流行音乐时显得相当智慧,他们用各种方法使用流行音乐,在选择时有很强的识别力。的确,在音乐领域他们知道的很多,强过我们——这是说明我们疏忽的强有力的证据。流行音乐是音乐世界的强大的有影响的部分,我们对其中的大部分已遗忘而且还沾沾自喜。这一盲点严重影响我们对整个音乐的理解。忽略流行音乐及其相关内容,我们就剥夺了学生了解我们及我们了解学生的机会。

有许多人觉得音乐教育职业无法进行我所影射的各种变化或者至少在尽力变化时不太明智。我们不应低估这种挑战的范围,需要克服的制度惯性的总量。人们可能期望变革的推动力来自新进入该领域的年轻音乐教育者,但要符合当前的实践,他们面对巨大的压力,近来对规格和标准的醉心导致的职业激烈化给大规模的变革和创新施加了格外的冷却的影响。然而这个时刻终究要到来——也许比我们想象的还要快——不管要求维持现状的努力是否超过要求变革的努力。我宁愿看着我们冲在前面而非被动响应。

<div style="text-align:right">(管明兰)</div>

译者简介

管明兰,文学硕士,南京晓庄学院外语学院副教授,主要研究方向为英汉语言对比研究。

① 这是丹尼尔·卡芬奇(在私人信件中)对我这篇文章草稿提出的具有激烈和挑战性的批评。我还要感谢兰德尔·阿思普(Randall Allsup)、罗杰·麦笛(Roger Mantie)以及克里斯汀·梅耶(Kristen Myers),他们的批评和意见对我改进这篇文章帮助很大。

声音、社会性和音乐：审美观面临的挑战

对 Franz 而言，音乐是最接近于美妙的酒神的一种艺术，因为它具有令人陶醉的魔力。没人会因阅读小说或欣赏绘画而心醉神迷，但人人都会情不自禁地为贝多芬的第九交响曲，巴托克的双钢琴与打击乐奏鸣曲，或是甲壳虫乐队的《旋转》而神魂颠倒……Franz 将音乐视为一种解放的力量：音乐使他摆脱孤独，走出自省，并离开图书馆的灰尘；音乐也打开了他肉体的大门，使他的灵魂得以走进世界，结交朋友……

从幼年起，以音乐形式出现的噪音就一直追随着 Sabina。她在艺术学院就读期间，学生们必须在一个青年营度过整个暑假……从清晨五点到晚上九点，营地的扩音器里不停地播放着震耳欲聋的音乐。她真想哭，但那音乐听起来却是十分欢快的，而且她也实在找不到安静的藏身之处：从床单下到洗手间，到处都在扩音器的覆盖范围之内。音乐就像一群被放出来的猎狗，不停地要追咬她。当时她以为只有在共产世界里才会让音乐如此野蛮猖獗，横行霸道。出国之后她才发现，音乐转化为噪音的现象很普遍。经过这个转换过程，人类进入了一个极其丑陋的阶段。①

这两段描述均出自于米兰·昆德拉(Milan Kundera)的名著《生命中不能承受之轻》，文中 Franz 和 Sabina 两人对音乐的感受截然不同。多年来，围绕着音乐教育产生了种种争论，Franz 的感觉恰好证明了正方的论点：音乐是摆脱单调与平庸的一个途径，是一种超越的体验，也是一种全身心的投入，它使人在音乐的起伏中达到了忘我的境界。这种音乐的体验已达到了"巅峰"的状态，正如 T. S. 艾略特(T. S. Eliot)描述的那样"音乐一奏响，你就与音乐融为一体而无法分割"。②

① 米兰·昆德拉(Milan Kundera)，《生命中不能承受之轻》*The Unbearable Lightness of Being*(NY: Harper, 1984) 92–93.
② T. S. 艾略特(T. S. Eliot)，《四组四重奏》*Four Quartets* 中"一无所获的拯救"的第五乐章"The Dry Salvages"(NY: Harvest, 1988).

那么我们如何理解可怜的 Sabina 的感受呢？装扮成音乐的噪音，一群猎犬，一个野蛮的入侵者！或许你尚未忘却这在康德(kant)对音乐的批评中是一个要点：音乐的"影响之广泛已达到了前所未有的地步……它已逐步变得强人所难，并剥夺了音乐圈以外许多人的自由"。①

为了便于讨论，我们假定 Franz 和 Sabina（以及艾略特和康德）谈论的是同样的音乐。为什么同一个"美的物体"竟会带给人们全然不同的感受，甚至对音乐的性质和音乐的作用都会有如此大相径庭，彼此完全格格不入的认识呢？我们是否可以将 Sabina 的不幸体会归罪于缺乏教育，或是无知，或是社交失误，还是心理上抑或感知上的欠缺呢？

音乐教育哲学的传统理论一贯认为，虽然对一些音乐作品价值的评价会因人而异，但音乐最重要的（也是最与音乐有关的）价值是"美学方面的"，而且美学价值是"内在的"，任何人都可以理解和接受。② 不仅如此，美学价值包含在相对独立的结构中，这些结构被称为"作品"，"曲目"，或"歌曲"，它们都具有或多或少的美学价值。如果一个"作品"本身的美学造诣很高，那么，Franz 大概是由于正确的感悟而有了前面所描述的体验，而 Sabina 的经历则来自于未能恰当而完美地理解音乐。那种音乐及其内在的价值毕竟是客观存在的，不知何故，她却没能体会出音乐所反映的人类感知力的规律（或是类似的效果）。

应该承认，如此理解和解释这个问题虽然很容易，但却没有多少启发性。假如 Sabina 在音乐学院已获得了相当的音乐修养，但仍然认为那些音乐是经过伪装的噪音呢？当面对一件被公认为是传世之宝，具有无与伦比美学价值的艺术品时，我们当中有谁没有经历过类似 Sabina 那样的感受呢？是不是在有些特定的时间和场合演奏贝多芬也并不合适呢？有时贝多芬的乐曲显得过于夸张和矫揉造作，又有时听的时间太长就似乎超越了一道无形的界线，使吟唱变成了吼叫。为什么"同样"的音乐既会让人得以超脱，又会使人感到压抑？既令人心醉神迷，又让人觉得野蛮粗鲁？这个问题值得好好研究。

从美学角度来看，这已超出了纯音乐的范畴。Sabina 的感受并不是从音乐"物体"所表现的特性中获得的。她的感受源于音乐之外，是纯主观性的。好音乐的美学价值在于它的"全能性和完整性"③。与聆听音乐作品的特性无

① 伊曼纽尔·康德(Immanuel Kant)第三评论第53部分。
② 因为这个观念显然已在我们头脑里根深蒂固，心理上也完全接受音乐。音乐"超越语言界线"的说法基本上与此相同。
③ 班奈特·雷默(Bennett Reimer)，《音乐教育的哲学》A Philosophy of Music Education (NJ: Prentice Hall, 1970) 106–107。

直接关联的体验则因人而异,而且与音乐作品本身的价值无关。

这一论点受到种种质疑。其中最具挑战性的一方认为,音乐感受是人的意识在发挥作用,因此,音乐感受从根本上来说是一个主动积极的创作过程。根据这种观点,理解力并不只是被动的接受行为,而更应该是了不起的个人成就。音乐的内涵不是被吸收进来的,而是经过反复推敲后才获得的;不是被给予的,而是创造的;不是馈赠,而是借用。如此而来,被我们称为音乐的过程和体验就绝不存在于那个与世隔绝的"美学王国",而成为我们日常生活的一部分,也是现实社会的一部分。Sabina 的音乐体验并非精神失常。她与 Franz 听见的音乐是他们各自通过类似的过程加工后得到的,而这个过程的根源则是声音的性质及其在人类交往中所扮演的角色。Franz 对社交的渴望同追逐 Sabina 的猎犬则是一根藤上结出的两个不同的瓜。

在本篇文章中,我提出这样一个观点:音乐独特的性质和价值在于它在声音方面和社会方面的特性;而且声音和社会性不仅不是偶然的,反而是对音乐体验至关重要的,两者不可或缺。忽略声音或是置其社会性而不顾(正如有些用心良苦但却是错误的教条常常鼓励我们去做的那样)实际上是脱离了音乐。

音乐教育对普遍审美理论的迷恋已使我们对音乐独特性的理解变得迷惑不清,也妨碍了我们正确认识音乐对人类做出的独特贡献。提倡音乐教育的文章越来越注重各种"艺术"之间的共性,却损害了我们对严格意义上的音乐的理解。即使那些专门关于音乐的对话也往往简单地认为所有有价值的音乐都是如出一辙,是由相同的基本因素而构成的。凡是没有明确而充分地表现出这些"基本"特征(比如说,传情达意)的音乐,那么它不是不悦耳,就只能算是二流货。

审美的基本原理已成为一种方便的分拣设备:这一部分具有审美(内在的,富于表现力的,学院派,并且"真正的"音乐)价值和反馈;那一部分则是"剩余物资"。审美原理还坚持认为,美学价值(请注意:这是所有的艺术形式共享的)才具有教育意义,才是音乐的实质。音乐教育(作为审美教育)应该认真考虑去满足人们沉思默想需要的作品。余下的那些非美学作品则只适合于社交、感官享受、政治需要、商业需求、娱乐以及其他用途。不过,这种观点对作为艺术品的音乐颇为偏爱,但却阻碍了人们将音乐作为一种文化过程去理解。它对音乐"艺术性"的关注也不能为认识音乐独有的价值提供什么有益的见解。音乐教育需要有途径去认识音乐的本质和价值,因为这种认识可以提醒人们去注意丰富多彩的所谓艺术模式之间的差异,进而能够理解 Franz 和 Sabina 两个人不同的感受。

一

我认为,尽管Franz和Sabina的感受截然不同,但却都可以追根寻源到声音的穿透力对人感官的影响和作用。Franz显然是喜欢这种声音的。不仅如此,他甚至觉得这种声音令他陶醉。可以说,这是他喜欢这段音乐的重要因素之一。相比之下,Sabina则认为这种音乐侵扰了她,因而渴望逃避这刺耳的噪声。Franz和Sabina听到的都是声音,也都对声音的刺激做出了反应。

音乐体验的中心是声音,这一点不言而喻,也正因为如此,我们却常常忽略了它。虽然所有关于音乐的文章都会提到声音的特性,但基本上都是一笔带过,极少在这个问题上花费笔墨。曲式,样板,表现力这些抽象议题往往比声音这个音乐中必不可少的特性更吸引人们的注意力。同样,我们也可以看到,由于音乐现象无所不在,人们已熟视无睹,不再特意停留去思考一下为什么。我们难道不应该认为用人类对声音的体验去解释音乐的普遍性比抽象地模仿无声的体验更有说服力吗?声音有什么独到之处可以帮助诠释音乐的神奇魔力,以及音乐在人类各个社会中广泛存在这个现象呢?

在此我愿与大家分享大卫·布罗斯(David Burrows)[1]新近观察到的一些有趣的自然现象。Burrows认为,欣赏声音独特性的关键之一是认识到人类视觉与听觉在与外界社会接触时产生的强烈反差。人的视觉最明显的效果是物体,即世间的万物。视觉"将占据空间的事物分类,人与事物,事物与事物之间都占有各自相应的位置"[2]。视觉世界首先是实体和物体的世界,我们观察到的不过是这些物体反射的表面而已。视觉有一种"良好的稳定性",它使人们所见之物一成不变,稳定可靠;视觉产品从感官上来说是客观的,明确的,也是抽象的。米切尔·塞勒斯(Michel Serres)说:"如果你闭上眼睛,就失去了抽象的威力。"[3]其次,用眼睛看类似于用手触摸[4],两者都与向外伸展有

[1] 大卫·布罗斯(David. Burrows),《声音,说话,和音乐》Sound, Speech and Music (Amherst: University of Massachussets Press 1990). 我要补充一点,Burrow在这方面的论著并不是在该领域唱独角戏。女权主义和解构主义文献都在这个方面上做出了很大的贡献。

[2] 布罗斯(Burrows),16.

[3] 阿塔利(Attali)引用:《噪音:音乐的政治经济学》Noise: The Political Economy of Music (Minneapolis: University of Minnesota Press, 1989) 6. 昆德拉(Kundera)在《生命中不能承受之轻》The Unbearable Lightness of Being 中建议"想看到更多,就请闭上你的眼睛"。

[4] 布罗斯(Burrows), 21.

关:你必须往外看才能看到想见的东西。Burrows 还说,视觉"能把我拉出去"①,一种若即若离的感觉总是伴随着它,与我们人类生活的中心保持着一段距离。第三,视觉体验从根本上来说是清晰明确的,毫无含糊之处。视觉追求的重点是分辨形状和图像,因此,我们常常会用"看见"来比喻和形容弄懂了某个学术观点,或是澄清了某个概念。②

声音的体验与视觉相比几乎没有任何相似之处。它缺乏视觉的持久性和稳定性,更多的倒是连续不断地更新,每时每刻的变化。视觉的典型结果是实实在在的物体,而听觉效果则是经过感官处理的,且与感官脱离的。Burrows 评论说:"我们看到的世界是一个名词,而我们听到的世界则是一个动词。"③第二,视觉体验是外向型的,与触摸相似,而听觉体验则是内向型的,可以用被触摸来形容。④ 此外,视觉的对象一般可以排成横排,或列成纵队,而声音则可能同时来自四面八方,相互掺和,相互交融,甚至可以相互穿透。声音的接触不是表面上的震动,而是穿透性的:它可以达到我们的心灵深处,甚至穿越我们。因此,如果视觉体验与外界事物有关,那么,听觉体验则与内心世界相连:"视线把我拉出去,声音却在这里找到了我。抚摸只限于接触我的皮肤,而声音却超越了肌肤相亲,不仅围绕在我的四周,而且达到了我的内心。"⑤

Burrows 称,声音有一种"绝对的紧迫性",这与许多人所描写的音乐体验的内在性⑥有直接联系。声音给人一种视觉体验无法比拟的紧迫感。这种紧迫感的性质从令人陶醉到狂暴,再到野蛮的侵犯,让人既无法控制,又不能对之置之不理。正因为如此,与视觉体验相比,我们与声音的相互影响和相互作用就显得更加迫切,也更加脆弱。

再者,声音缺乏视觉的清晰度或明确性。声音在本质上就是一种模糊不清的自然现象。体验声音时牵涉声波活动"不同的、而且是不断变化的密度、

① 布罗斯(Burrows), 16.
② 实际上,根据女权主义理论,男性比女性更多使用视觉图像做比喻(看见光亮,照耀,想象中,等),女性则更喜欢用声音来做比喻。声音强调在认知过程中的亲近、联系、相互作用以及主观投入。相比之下,视觉比喻则暗示与静止状态中的现实保持一个客观的距离。参见《妇女认识世界的方法:自我的发展、声音和头脑》Mary F. Belenky et al 著 Women's Ways of Knowing: The Development of Self, Voice, and Mind, (NY: Basic Books, 1986). 社会联系性和主观性或许在声音的体验中得到了独特的表现,这个观点与本篇文章后面探讨的音乐的社会性主题有直接关系。
③ 布罗斯(Burrows), 21.
④ 布罗斯(Burrows), 21.
⑤ 布罗斯(Burrows), 16.
⑥ G. W. F. 黑格尔(G. W. F. Hegel)提出,音乐有'内向性';或在现象学上认为是"存在于 心灵中"。

质地、和强度。这些性质与不同程度的相互渗透共存。所以,声音永远与非欧几里德几何有关"。① Burrows 还指出,"视觉给我们的是铁的事实,而声音给我们的却是流言蜚语。如果说'眼见为实',那么,耳朵听往往是揣摩与企盼"。② 声音的体验是模棱两可的、多重性的、和不确定的。

　　这些特性赋予声音无与伦比的威力:它既能让人安宁,又可使人惊跳;既有安慰作用,又有警觉效果;既能令人心醉神迷,又能让人火冒三丈。Burrows 注意到,声音能够唤起两种情绪,即同一性和神秘感。"同一性是因为声音使距离和方向的问题让位给能量——同一个声音发源地的活动就可以把众多听众包围起来,并使这许多人的行动能够协调统一。神秘感则是由于声音的活动范围与其发源地的大小和形状这些重要因素几乎没有任何固有的必然联系。"③视觉强调的是分离性,而听觉则强调连接性。

　　因此,声音就成为一种真正与众不同的认识和构造世界的模式,它可以捕捉和反映世界,以及我们在这个世界上所处地位的方方面面,而这是其他任何形式都做不到的。正如雅克·阿塔利(Jacque Attali)所说:世界不是给人看,而是给人听的。④ 声音的绝对紧迫性,它的模糊性和扩散性,以及它至关重要的短暂性——每一条反映的都是人类生存质量和人生经验的某个方面。这是其他任何模式都无法比拟的,也是通过其他任何形式都无法获得的。听力的重要性远不止是一个单纯的生物定位机制,对具有听力的人而言,声音是他们确立自己身份的决定性标志。⑤

　　自然界的各种声音是我们感官的重要组成部分。声音使我们意识到自己活在这个世界上,肯定了我们与世界的结合,确立了世界的完整性,也让我们懂得我们与世界是不可分割的一个统一体。通过声音,我们超越了狭小的自我,也超越了视觉体验中只有我与物体的两重性。声音的这种性质是受到欢迎的,我们也邀请和允许这类声音穿越我们。声音还培育了我们人生在世的意识,让我们拥抱外面的世界,它不仅装扮了看上去死气沉沉的无声世界,而且使其充满活力。

　　众所周知,人类使用声音作为信号,还将声音作为信息的传递者。符号、信号和说话要求声音不仅要有人听,而且还要被接受。由于这个领域已有许

① 布罗斯(Burrows),19.
② 布罗斯(Burrows),20.
③ 布罗斯(Burrows),25.
④ 我所引用的原文实际上更为唐突:"世界不是给人看,而是给人听的。你不可以读出来,但却可以听得见。"阿塔利(Attali),《噪音》Noise,3.
⑤ 失聪的情况下该如何解释这种观点,将会是很有意义的讨论。

多人进行了探索和研究，我就不再赘言。不过，我认为在此有必要提醒大家：尽管声音有传递性，却绝不仅仅限于传递信号或是话语。音质音量在质的方面所产生的效应是只有声音才能获得的。语言与视觉产品（印刷品）有着巨大的差异，而语言所具备的优势则是从声音中获得的。

 人在说话时是用声音表达自己，但在听别人说话时大脑的解读活动则远远超过了破译字母信息的范畴。说话时的音调、韵律、语调、音在相互作用时产生的变化以及音质，都是我们辩义时的基本因素，也是我们了解说话人的心情、个性和诚意的重要条件。说话时的声音素质永远是听"懂"没听懂的一个重要组成部分。如果一个人在听人说话时有意把注意力稍微转移一下，只听音而不听意，那么，即使是最平淡无奇的短语（诸如"汽车安全带"或是"地窖的门"）都可能变得特别悦耳动听。说话时产生的那些"叽叽喳喳的噪音"①第一个、也是最重要的特征就是声音，而我们体验声音则是习惯、心情或是动机在起作用。

 由此而言，声音既可以作为表面上的感官享受来体验，也可作为传递信息和意思的使者。在作为后者时，声音质的特性虽然让位给了信息本身，但绝非是彻底地销声匿迹，即使在"默读"时也不例外。那么如何解释噪音——那些人们认为是干扰和侵犯的声音呢？首先，噪音永远是相对的，是与某种体系或是某个参照数相比较的结果。没有哪种声音，或是声音的组合与生俱来就是噪音；也没有任何声音与生俱来就是音乐。事实上，任何声音都可以既是音乐又是噪音。被一个声音体系定性为噪音的声音很可能在另一个体系中却成了音乐，反之亦然。噪音具有干涉、转移、分散、中断和侵扰的特点。它会妨碍正在正常进行的有意义的活动。作为声音，噪音在吸引注意力和中止有意义的活动方面具有卓越的能力。

 我驾车在路上行驶时，旁边车道里开着车的小伙子将车上的音响系统开得震耳欲聋。他以为自己是在欣赏音乐，乐得其中，但对我来说，那根本就算不上是音乐，而是对我精神上的侵犯。这倒不是对其音乐的真实性，或是艺术水准，还是其他类似的东西妄加评论。换个场合，或在别的时候，也许我听到的也是音乐，但此时此刻它却是强加于我的，是令我无法忍受的侵犯，又是对我个人"空间"的进攻。由于前面讨论的声音的特性，这种侵略不仅不是一个小小的不足挂齿的烦恼，而是对我人格的极大侮辱：或许可以等同于听觉上的强奸。

 别人听来是音乐，但 Sabina 听到的却是伪装成音乐的噪音。她不赞同那

① 这个短语是苏珊·兰格（Susanne Langer）的。

种声音,不接受那种声音,而且由于她不可能装聋作哑,那种声音就更具有敌对性和压迫性。我们喜欢它时,它就是音乐;不喜欢它时,它就是噪音。声音对我们来说太重要了,一部分原因是由于声音可进入到我们体内,你喜欢也好,不喜欢也罢,它都会使我们产生共鸣。在这个过程中,声音代表了我们的身份,而不是我们所拥有的物质。

那么,我们如何看待音乐呢?如果噪音是强迫人、干扰人的声音,音乐则是我们喜欢的声音,是我们希望听上去悦耳的声音。假如这么说有道理,任何声音都可能是悦耳的(至少理论上如此),而且要想专门给音乐下定义也不可能。音乐的各个方面、特征和特点都与声音不可分割,诸如音质、音调、和声、对称性或是结构的完整性等。这应该是约翰·凯奇(John Cage)的 4'33"所要阐明的要点:这件"作品"从头至尾包括了声音具备的所有音乐特征。

音乐是我乐意让声音成为音乐的结果。声音被人们判定为音乐的原因千差万别,但至少有一种得到了我的认可,博得了我的欢心。米盖尔·杜弗伦(Mikel Dufrenne)认为,当这种认可发生在我身上时,音乐就不再是一种"物质",而成了某种"准主体,一个与我交流的'你'"。[①] 它不再是一个身外之物,而是一个事件,我则是身在其中的一个当事人,完全无条件地全身心投入。托马斯·克里夫顿(Thomas Clifton)曾说,"欣赏音乐时,音乐就代表了我"。[②] 他的话不禁让人想起了 T. S. 埃略特(T. S. Eliot)的观点。Clifton 还认为,按照这种逻辑,"好音乐"的说法是累赘多余的,而"坏音乐"则自相矛盾,因为凡是听上去悦耳的声音总是好的,不好的声音则不配称之为音乐。按照 Kundera 的观点,那充其量只能算是装扮成音乐的噪音,是未能得到我认可为音乐的声音。

自然界的声音、语言以及对一些人而言纯粹是噪音的声音,都可能有人觉得悦耳,因此都可以成为音乐。反之,声谱上的任何因素,即使是那些号称为音乐的声音,也都有可能被认为是噪音。Burrows 称,声音具有"无情的表现力",它既反映了声音难以言喻的动感和声音运动之无法抗拒的威力,同时还包括了刺耳的噪音对人的危害。人们对自己喜爱的音乐在情感上的依恋比对任何其他东西都更为强烈,因此也更加会为自己喜爱的音乐辩护。我们接受音乐时的热情,以及我们对"冒名顶替者"的厌恶和抵触都是音乐的特性在发挥作用:音乐的侵略性渗透性和它的亲密性。不管是使 Franz 心醉神迷

[①] 托马斯·克里夫顿(Thomas Clifton)引用《听到的音乐》Music as Heard(New Haven, CT: Yale University Press, 1983)80.

[②] 克里夫顿(Clifton), 270.

的乐神,还是追逐 Sabina 的猎犬,用人类对声音的体验来解释就都一清二楚了。

总而言之,无论给它什么名称,也不必管它的用途何在,音乐归根到底是声音。各种试图解释音乐体验的性质和价值的努力都应该在体验声音自然特征的基础上进行。声音在捕捉和反映(有人甚至坚持说创造)世界各个方面的功能是没有任何其他形式可以做到的。在其他感官领域内,也没有任何体验能与音乐或噪音相等同。此外,音乐和噪音并不局限于声学范畴,它们都受到文化的影响。实际上,任何声音在特定的文化、环境、和主观条件下都可能成为音乐;反之,包括西方音乐艺术经典作品在内的声音都可能成为噪音。

纵观历史,在人类已知的所有文化中,音乐都占据了重要的地位。人们极少对自己的音乐漫不经心或无动于衷。我认为,音乐如此重要是由于声音的紧迫性、渗透性和内向性。声音具有触及我们灵魂的能力——我们的身份——而且它能唤起某种共鸣。但这还只是故事的一半,音乐的体验几乎完全不是一个孤独的个体同脱离人文环境的声音之间的关系。音乐创造的世界是与别人共享的、集体的世界。音乐从根本上来说是社会性的,而且是人类社交所不可或缺的。

二

音乐体验是一扇大门,它通向一个其他任何途径都无法到达的世界。音乐带来的感官享受是模糊的、可触及的、短暂、且由外向内的,它与视觉那种死水般的平静、清晰和确定性形成强烈的反差。音乐不是作为一个物体"它"来体验,而是作为自我的延伸,至少是作为半个主体,因此,音乐体验的独特性在于它消除了自己和他人、内和外以及主体和客体的双重性。但是,那些我不认为是音乐的声音之存在会令我十分厌恶,它是一种我不接受的异物,就像追逐 Sabina 的那群猎犬。正因为如此,音乐在划分心理和文化"疆界"方面的作用几乎无与伦比。

我们在世界上的位置是通过声音来阐明的,而且声音对我们认识生命之存在也至关重要。音乐能将这些个人特征转化为社会特征正是由于它具有非凡卓越的能力——它能够包围我们,还能协调众人的行动。我认为,这种社会性并不是因为音乐的本质和价值而偶然产生的,恰如声音的性质和价值不是偶然发生的一样。音乐有凝聚力,而噪音则会分化瓦解。一方面,声音确立和巩固文化;另一方面,它也使文化差异更为突出。音乐是具有巨大潜

力的社会文化组织者,同时也是一股微妙而颇有威力的政治力量。

柏拉图认为,改变音乐将威胁到社会秩序的根基。由于我们已习惯于把音乐作为艺术作品而非社会现象来认识和理解,柏拉图的观点被现代人看作是离奇古怪的,且早已过时。确实,音乐摆脱社会约束而一路飙升为独立的艺术形式,这在音乐史上被公认为是唯一一桩具有重大意义的事件。真正伟大的音乐超越了人类社交的世俗,它独立于社会或政治,也不受到各种利害关系的干扰和污染。柏拉图是个天真而过于小心的人,他对音乐的顾虑可以说是杞人忧天。但总而言之,人们想方设法,费尽心机地把自己喜爱的音乐保存下来,留给后人,而对自己认为不合适或是厌恶的音乐则唯恐躲之不及,尤其是担心那些音乐潜在的危害性。这至少可以说柏拉图的担心不是不无道理的吧?

再重申一遍:我们对悦耳声音的体验和对其他嘈杂声音的体验是截然不同的。噪音不一样,它是异物,可能充满暴力并具有危险性。它还是一种怀有敌意和拒人于千里之外的现象。另一方面,对音乐的体验则不是偶然的,也不是随意的①,而必须身临其境。音乐使人专注,而噪音则让人分神。

共同创作和欣赏音乐能创造和维持一种无条件的归属感。在这个过程中,孤芳自赏的岛屿转化成了与人分享的王国。我们不再是一个集合体,而形成了一个新的统一体(共同体)。音乐体验能激发和培养同一性,它创造的世界不受物体和时间的约束和控制,因而给人一种独特的满足感。这是一个供大家体验的特殊领域,声音的特性把我们召集到此,并使我们团结一致,这一点是其他许多经历都做不到的。悦耳的歌喉与声波融为一体,不仅对个人和团体的情感会产生深刻的影响,而且具有向心力。音乐是我们人生在世第一个、也是最基本的表现方法之一。

在创作和表现音乐的过程中相互合作可以打造团队精神,组成社团,使分歧让位给共性,音乐因此而成为具有巨大社会凝聚力的手段。在视觉体验时让我们分离的空气在音乐体验时却成了相互联系的媒介。音乐(在人的内心和人与人之间)创造了一个具有流动性又中心明确的共同体,(音乐奏响时)把外界的和对立的世界均涵盖其中。用西蒙·弗雷斯(Simon Frith)的话说,个体对音乐的投入以及音乐的大众性相互作用,才使音乐对确立个人在社会上的文化位置方面显得十分重要。②

① "不是偶然随意的现象"这个短语是布罗斯的。
② 西蒙·弗雷斯(Simon Frith),《世界音乐、政治和社会变革》*World Music, Politics & Social Change* (NY: Univesity of Manchester Press, 1989) 139.

但是，正如Sabina提醒我们的那样，音乐又是极其脆弱和飘忽不定的。这种向心力的体验随时可能四分五裂，烟消云散，分化瓦解为噪音。音乐并不完全独立存在，它不是万能的，也不是一成不变的，它的性质和价值根据目的和传统来决定，有很强的文化性。音乐不是自然界的一桩事实，而是人类行为的一种表现形式。音乐和噪音的差别不在声学方面，而在于文化环境。形形色色的音乐既创造巩固了社会亲和力，也创造巩固了社会差异。音乐既可维护社会的同步性，也可能损害它。

如此看来，我们对侵犯我们音乐体验的行为十分不安和反感，而且个人和社会对自己那块音乐领地大多倍加爱护也就不足为奇了。由于声音的模糊性和音乐的脆弱性，我们绝不能低估噪音或是伪装成音乐的噪音在侵扰时带来的威胁。音乐是有巨大威力的身份标志，而且如柏拉图指出的那样，标志间的相互争斗会对社会现状产生威胁。

即使没有那些令人感到安慰的自主性、复杂性和普遍性的神话，音乐教师长期以来也一直不得不正视一个难题：谁的音乐？[①] 而这个问题在美学理论界一直默默无闻，不被重视。只要音乐价值是非常错综复杂的，任何涉足于社会学和政治学领域的努力都不过是尝试而已。无论他们的兴趣是什么，都不在音乐范畴之内，而且与对音乐的理解也无关紧要。不过，从另一个角度来看，如果音乐和社会的方方面面有着千丝万缕的联系，而且环境相同，那么，这类探索和研究就远不是可以轻描淡写地打发了的。什么样的社会性在这段音乐中得到了反映和认可？是如何做到的？这样的音乐给谁以权利？又排挤了谁？在这个特定的背景之下，什么声音被认为是音乐？这种音乐代表的人群是用什么方法表现自己的？他们如何运用这种音乐？谁掌握着音乐的生产权和推广权？如何操作？假如音乐和社会是相互依存的，而且如本文探讨的那样，把音乐看作是我们社会性的重要组成部分，那么，随意地将与音乐领域有关的探索统统限制在研究音乐（或艺术）的复杂性上，就极大地扭曲了我们对音乐本质和价值的理解。

音乐是一种所有人都参与的活动，而且不可避免地是集体活动。音乐活动在确立个人和团体的身份等方面有着不可估量的重要作用。[②] 如果说音乐具有普遍性，那么这种普遍性在于它是围绕着声音而形成的一种社会行为方式。虽然把音乐作为艺术品或是认知过程来理解会比较有趣，但实际上音乐

[①] 约翰·谢波德（John Shepherd）的同名著作《谁的音乐？音乐语言的社会性》Whose Music? A Sociology of Musical Languages（London：Latimer，1977）就是很有价值的参考资料。

[②] 例如，国歌，它的重要性不言而喻。

既不是艺术品,也不是认知过程。像所有的社会行为一样,音乐与各种人际关系以及与此相连的各个方面都有着非常紧密的联系。① 任何一种音乐,或是任何音乐习俗(甚至音乐价值),都具有特定的社会文化内涵。"只有经过熏陶和培养,音乐才能在人们的生活中'发挥作用'"。音乐的含义永远同文化环境相关。无论你怎么形容音乐,它"必定是人们在特定的时间和地点一道劳作的结果"。②

因此,人们的信仰、信念、和行为是充分理解音乐的关键,这同了解声音及其声音的编排组合同样重要。"每一个社会团体对什么是'音乐',以及与那种音乐有关的行为规范都有自己的标准。初来乍到的新成员必须经过培训才能判断出音乐的好与坏,美与丑。"③音乐的价值、准则以及态度是在社交过程中掌握的,而社交过程则使新成员既可以与这个特定团体"共享特权",又掌握了"团结一致,共同对外的各种表现方式"。④音乐表达了共同性,也反映了分歧;既有包容性,也有排斥性。它阐明了"我们"是谁,"他们"又是谁。

所有音乐均具有最基本的社会连接性,还有把不同的音乐作为可供选择的平行参照系数。这个体系不是自上而下的、等级森严(主从关系)的价值体系。这种立场和看法向"艺术"音乐的霸权地位提出了挑战。认为其霸主地位无可争议的理论是政治性的,是某些特定的社会文化团体为了获取或是维护其"文化和政治优势"而做出的努力。⑤ 将自主性或是内在的价值赋予艺术音乐,就将其搁置在具有神话般超越力的位置上,而不必顾虑那些与其优越地位不相符的其他性质和特征。从这个观点出发,有关普遍性和自主性的美学理论都属于思想武器,目的是永远坚持一个信念:那些"听不懂"的人与"我

① 彼得·基辅(Peter Kivy)在《只有音乐》这本书里描写了"只听音乐"的多种方法。这本书总的说来很有帮助,但我认为它在两个方面起了误导作用。第一,它错误地认为,每个人听音乐的"方法"是一成不变的,而在我看来,我们大部分人听音乐的方法有许多种,根据当时的情绪、活动、和目的而变化。第二,也是更重要的一点,孤独的音乐和音乐体验的可能性是音乐属于艺术品,具有美学价值观念的残余。"音乐"绝不只属于某个人,而我们对音乐的体验也不可能是真正孤独的。
② 韦尔弗雷德·麦乐斯(Wilfrid Mellers)和彼得·马丁(Pete Martin),为弗雷斯(Frith)的书《世界音乐》World Music 作的序言。
③ 谢波德(Shepherd)在《谁的音乐?》Whose Music? 中引用德·雅格(De Jager).
④ 谢波德(Shepherd)在《谁的音乐?》Whose Music? 中引用特雷弗·韦沙特(Trevor Wishart),《关于激进文化》"On Radical Culture".
⑤ 韦沙特(Wishart), 237。

们"不同(而且往往是不如我们)。①

音乐文化和社会阶层是共同扩展的两种结构。要使一种音乐文化得到再生产,往往是以牺牲另一种音乐文化为代价的,用波尔迪(Bourdieu)的话说,这种复制是施行"文化标志暴力",即"随心所欲地将一种文化强加给另一方"。② 因此,音乐教育就成了思想斗争和政治斗争的领地,而这种冲突的最终目的是通过贬低和压制不同的意识形态来达到对思想意识形态领域的霸权统治。约翰·谢波德(John Shepherd)指出,任何音乐都是"难以理解的,它通过此种而非彼种方式来构造世界"。③ 因此,在正规的义务教育中选用什么音乐和什么样的音乐体验,无疑是一种政治行为。

哈里·S·布罗迪(Harry S. Broudy)是一位才华横溢的著名审美教育倡导者。他认为,所有在教育方面的努力都"不可避免地对学习的人带有某种强迫性……"但他坚持认为,当对"好与坏,优与劣有普遍接受的衡量标准"存在时④,强迫他人接受是情有可原的。既然严肃音乐比流行音乐"更能够代表生活,更能反映现实,也更能体现真理和美德"⑤,通过正规教育来致力于保存严肃音乐,而对其他音乐置之不理也是应该的。⑥ 然而,严肃音乐究竟是"更能反映生活",还是代表了一种非常"不同"的生活则远远没有定论。这类争论混淆了音乐体裁和音乐价值的问题。塞西尔·泰勒(Cecil Taylor)用极其生动的语言抨击了这种混乱带来的后果:"那开明思想真是混账,它通过毁灭黑

① 对欧洲艺术的神话并不是对社会没有伤害。米兰·昆德拉(Milan Kundera)的《永恒》*Immortality* (Harper Collins, 1991)中有一个人物就曾把人们对名作的崇拜叫作:"令人恐怖的不朽之作"。他说:"我不否认这些交响乐是完美无缺的……我只否认那种完美的重要意义。对普通人而言,它们是望尘莫及的,凡人绝对做不到。我们夸大了它们的重要性,而它们使我们感到自己多么渺小,多么微不足道。欧洲把欧洲降低到只有五十位天才的作品,而且从来没人真正理解过那些作品。想想这有多么不公平:数百万欧洲人都是无名小卒,而那五十个人的名字却代表了一切! 它使一些人变得轻如鸿毛,而使另一些人变得重于泰山。与这种带有侮辱性的不公平相比,阶级的不平等真是不足挂齿了"。

② 彼埃尔·波尔迪(Pierre Bourdieu),《一个理论的大纲》*Outline of a Theory* (Cambridge University Press,1977) 5.

③ 理查德·莱波特和苏珊·麦克拉里(Richard Leppert & Susan McClary)在《音乐与社会》*Music & Society* (Cambridge University Press, 1987)中引用约翰·谢波德(John Shepherd)著《音乐和男性霸权》"Music & Male Hegemony"。

④ 理查得·柯维尔(Richard Colwell)编写的《音乐教育的基本概念 II》*Basic Concepts in Music Education II* (Niwot, Colorado: University of Colorado Press, 1991) 87 里引用哈里·布罗迪(Harry Broudy)著《音乐教育的现实主义哲学》"A Realistic Philosophy of Music Education."

⑤ 布罗迪(Broudy)89. 读者应参阅原文以获取更精确的解释。

⑥ 布罗迪(Broudy)在一份向学术权威的呼吁中提出严肃音乐高人一等,"更能反映生活"。他认定那些学术权威"学识渊博"。反对派则以特雷弗·韦沙特(Trevor Wishart)为代表,他认为用更有理想,而且在经济上与世隔绝的"知识分子"来形容更准确。

人文化来提升黑人的社会地位。"①我们由此想到音乐大师詹姆斯·基恩（James Keene）曾提及，一些"高品位的音乐裁判"②对早期美国歌咏学校中原始而沙哑吵闹的音乐活动进行的驯化。由于学校中原先得到精心培育而蓬勃发展的那种音乐和音乐体验因驯化而逐渐衰落，最终导致了这种音乐的急速消亡。

严肃音乐和流行音乐分别代表了音乐的美学性和社会性两种派别。没有什么能比有关严肃音乐和流行音乐的争论更能反映这两派之间的强烈反差。美学理论派显然不认为音乐有社会性。从美学理论的角度来看，音乐不受社会力量的约束，具有超越各种文化差异的能力，而且能为所有只愿意承认正规（美学）方法的人理解和接受，这些都是真正的或是严肃的音乐必须具备的基本特征。因此，严肃音乐的重要性完全来自于其内部（主要是正规的）属性。与此相反，流行音乐具有很强的社会性，由于它与音乐之外的世界相苟合、被玷污而不纯洁。本耐特·雷默（Bennett Reimer）认为，"流行音乐领域是音乐愚昧的滋生地，也是一块广袤无际的荒地。它之所以存在，是因为在满足大众对那种只能勉强称之为音乐的追求方面有暴利可图"③，雷默写道，"与那些以音乐美学价值为唯一目的的音乐不同，流行音乐的产生和存在主要不是为其美学价值，而是为了满足青少年的社会和心理需求……认为大多数流行音乐毫无音乐价值虽然不无道理，但却没有说中要害。用一般的音乐标准去全盘否定流行音乐，就如同用社会作用的标准去衡量音乐厅音乐一样，都是不公正的"。④ 那种做法使"音乐厅"（艺术和严肃）音乐与流行音乐之间的差异被不负责任地贬低到了艺术道德与社会实用性之间的差别。社会问题与严肃音乐是风马牛不相及的，而流行音乐不过只适用于社交，虽然具有实用性，却算不上是音乐。

格莱姆·夫里亚美（Graham Vulliamy）⑤长期以来一直在孜孜不倦地探索

① 格莱姆·夫里亚美（Graham Vulliamy）引用《音乐教育：某些评论》，"Music Education: Some Critical Comments."《教学大纲研究杂志》*Journal of Curriculum Studies* 7（1975）：22.
② 詹姆斯·基恩（James Keene）《美国音乐教育史》*A History of Music Education in the United States*（University Press of New England, 1987）.
③ 班奈特·雷默（Bennett Reimer），《音乐教育的哲理》第二版 *A Philosophy of Music Education*（Prentice Hall, 1989）144.
④ 雷默（Reimer），《音乐教育的哲学》*A Philosophy of Music Education*（1970 版）106 – 7.
⑤ 除了上面提到的《音乐教育：某些评论》"Music Education: Some Critical Comments"之外，还请参见格莱姆·夫里亚美（Graham Vuillamy）的《音乐与大众文化的辩论》"Music & the Mass Culture Debate"和《'新教育社会学'中音乐的个案研究》"Music as a Case Study in the 'New Sociology of Education'"，两章均在谢波德的《谁的音乐？》中有引用。

和研究严肃音乐和流行音乐之间所谓的等级关系。他的研究已确认,不少错误的观点是导致各种误解的根源。首先,严肃音乐的卫道士认为,严肃音乐这个领域有独特的风格和鲜明的体裁。与之相比,流行音乐的风格和体裁则是清一色的,并已完全标准化,尤其以其"商业化"而著称。第二,严肃音乐的价值主要在于其音乐性(例如,艺术性或美学性),而流行音乐仅仅偶尔才具有音乐性(当然,此处的音乐性并不包括社会环境)。① 第三,流行音乐的消费者缺乏音乐修养(因而极易被大众市场的营销策略所控制和操纵),而且流行音乐创作者的主要目的是盈利。第四,严肃音乐要求听众全神贯注,流行音乐则缺乏正规的严肃音乐所具有的完整性和复杂性,是为了消遣和转移注意力。

 Vulliamy 指出,与严肃音乐的捍卫者一样,流行音乐的爱好者认为,他们这个领域是种类繁多,丰富多彩的,而且他们相信,"古典"音乐才是一个清一色和标准化的王国。这恰恰与严肃音乐爱好者对流行音乐的看法不谋而合。在自己熟悉的音乐领域内能够辨认出许多细微的差异,而将"其余"的音乐统统归列到一个大标题之下,这是两大阵营共有的倾向。

 其次,Vulliamy 注意到,在所有的流行音乐流派中,都有:一批严肃的音乐家,这些音乐家对自己"艺术"的投入使他们宁可放弃可观的金钱收入也绝不屈从于商业压力;一批听众,他们对自己音乐中十分微妙的质的差异格外敏感(且非常严肃认真地对待这些差异);一些作品,根据这些作品的独创性和推陈出新的原则来赋予其或高或低的价值。特定的社会经济和政治条件决定了流行音乐必须具有商业性,可以说流行音乐是不得已而为之,我们不能因其商业性而贬低它。Vulliamy 指出:

 在权威机构鞭挞所有"流行"音乐过于商业化的同时,源于欧洲的"严肃"音乐却得到巨额补贴。这些补贴确保了严肃音乐根本不必为其商业价值而担忧。许多古典音乐由于其获利的可能性不大而得到政府的各种基金和拨款,而爵士乐和摇滚乐为了生存不得不具备一定的商业价值……②

 即使在严肃音乐中,也有一批属于核心作品(即交响乐团的"标准"曲目)。这些作品由于其通俗性而广受欢迎,人们对其十分熟悉,商业价值随之而来,这使它们成了许多音乐会上年复一年的保留节目。由此可见,严肃音

① 这个定义适合那些社会特征不是十分显著的音乐。这些音乐有的明确表明思想意识形态立场,有的则因学院体制的暗中支持,将明显的社会特征进行了巧妙的伪装。根据这个观点,完全依据其"内部"特征而使音乐变得"有音乐价值"。
② 格莱姆·夫里亚美(Graham Vulliamy)的《音乐与大众文化的辩论》"Music & the Mass Culture Debate," 196.

乐也是可以满足民众要求的。严肃音乐并非超越社会,也并非仅仅是为那些努力提高自己感官技能的人而服务的。严肃音乐有自己的一整套社会准则,特别的程序,以及各种得到认可的着装和行为标准。这一切将古典音乐爱好者这一社会团体有效地组织到了一起,并使之与"别的团体"截然分开。流行音乐不完全是纯商业性的,而严肃音乐也并非一点都不受商业和社会影响。说严肃音乐具有文化超越性只不过是为了掩盖那个为占主导地位的社会经济阶层所特有的音乐提供财政补贴的经济体制。①

这么一来,我们就得到了一个印象:既然流行音乐在完整性和复杂性方面有所欠缺,那么它的存在就只能为人们提供娱乐,而且流行音乐的吸引力来自本能或是感觉器官对声音属性的反应。与此相比,严肃音乐更为精致,结构更为复杂,更为和谐,也更具表现力。这些特性都使严肃音乐高高在上,音乐价值也更高。这一观点实际上是将风格体裁方面的差异误认为是价值方面的差异。欧洲传统是大部分西方"严肃"音乐的土壤,这些传统重视(内部)和声和结构的复杂性,而这与文献记载下来(视觉上)的乐谱紧密相连,因而经得起结构上(或理性上)的分析。与之相比,非洲和加勒比海地区的音乐传统对流行音乐影响很大,这些音乐都是以听觉为主,音乐的和谐悦耳通过适合于声音传播和保留的方式来获得:音色变化,调性转换,②对唱,音节的重复,以及即兴演奏。在这类音乐中,结构并不是"音乐本身",其作用只是音乐创作的载体(音乐的中心是个人创作欲望的表现)。

根据这一观点,"严肃"音乐之所以高高在上,是由于其听众在社会上占据着主导地位,也由于西方学术传统极为重视视觉－理性这种解译体系。西方学术传统的价值标准主要包括读写水平、理性、结构复杂性以及可分析性。但是,将读写水平与音乐价值等同起来就削弱了听觉在音乐传统中的重要作用;而将理性与音乐价值等同则往往压制了人类(在音乐活动中)的主导地位,反而对文献传统所特有的可分析性、视觉性和可复制性更为有利。用

① 附带说明一下,最近几十年来,爵士乐的地位从"流行音乐"上升为北美合法的"艺术形式"充分说明音乐所谓的合法性来自其是否为上流社会团体所接纳。具有讽刺意味的是,短短几十年前,一些高等教育机构还将爵士乐看成是下贱的音乐,而现在又是这些高校却大张旗鼓地要将爵士乐纳入高等教育范畴。爵士乐没有比过去更"严肃"或是"更通俗",它的美学价值也没有重要的改变,它的商业性更没有减少(实际上,由于爵士乐很可能消亡其商业性反而会更强),改变的只是欣赏它的听众。

② 约翰·谢波德(John Shepherd)提出了颇具说服力的论点,即音色(音乐美学理论认为它是偶然的)是"声音的精华"。音色特征不仅给声音以个性,而且给"声音世界动感的精华,告诉我们……我们是有生命,有感情的,我们正在体验着生活"。《音乐和男性霸权》"Music & Male Hegemony,"158.

Vulliamy的话说,"结构分析强调的是音乐制作系统的功效,而对更应重视的对音乐现象的分析则是一种粗暴的践踏……"①

综上所述,艺术音乐在音乐中的优越地位因号称其特殊价值的普遍性和根本性而得以维持,也因将'严肃音乐'的标准强加于所有其他音乐而得以延续。这种做法贬低和削弱了所有不符合严肃音乐独特价值体系的那些音乐。然而,风格和体裁的不同不代表音乐价值也有高低。

承认流行音乐和严肃音乐也有共同的领域使我们得以重新审议音乐对人类的重要作用。音乐能创造和形成集体的认同感,音乐体验向我们展示了人类交往和社会是可能的。音乐帮助划分"我们"和"他们",将"我们"同"其他人"区别开来。Jacques Attali 指出:"对一个有组织的社会来说,不弄清核心部分的分歧是无法存在的"。② 而音乐活动恰恰是我们认识分歧的最有力武器之一。

三

对音乐深刻的社会性的认可也带来了一系列的后果,因为各个社会创作和参与音乐活动的独特方式创造和巩固了各种连带关系,这就毫不客气地将我们推到了一个社会政治舞台上。在这个舞台上,所有对音乐的控制和约束(有些是不言自明的)均属于合法的音乐探索范畴。音乐具有社会性的观点否定了音乐在思想性和政治性方面是中立的概念,不认为音乐属于一种"自给自足的、完全正规的美学表现形式",也不承认"音乐与其创作和消费的社会文化环境基本脱离"。③ 种类繁多的音乐风格和体裁,形形色色的音乐制作、消费和传播模式,这些都有利于社交方式的多样化。

为了进一步阐明这个观点,我在此借用 Jacques Attali 离经叛道的思想理论。Attali 大胆地尝试对音乐和政治经济的共性加以解释。他的理论基础是两个设想。第一,声音及声音的排列组合塑造了社会;第二,声音和音乐的变革并非无关紧要的事件,而有可能带来巨大而深刻的社会政治影响。假若音乐创造和巩固了社会团体,那么,对音乐的"分配和控制就是权力的象征,而且从根本上来说是政治性的"。④ 既然音乐是表达社会意识的主要途径,那么,对各种音乐、对音乐家和音乐活动的合法化还是边缘化则永远是当权者

① 格莱姆·夫里亚美(Graham Vuillamy),185.
② 雅克·阿塔利(Jacques Attali):《噪音》Noise,5.
③ 约翰·谢波德(John Shepherd),《音乐和男性霸权》"Music & Male Hegemony," 161.
④ 阿塔利(Attali)6.

必须十分关注的问题。Attali 认为,"音乐能生产权力"。音乐制作的最主要功能之一就是"创立秩序,使秩序合法化,并对其加以维护。它的首要功能不在美学,而在参与社会管理方面发挥的效力"。① 如果一种音乐对政府的权力中心产生威胁,那么这种音乐及其创作者则被认为是造反派,是边缘人,或是被遗弃者。另一方面,如果他们的创作和活动正好迎合了当权者的需求,那么这些音乐家很可能被捧为富有灵感的预言家,高尚的神父,他们伟大的创作反映了社会最宝贵的价值。Attali 声称,"音乐的全部历史都是为了使人们相信世界的某种表现形式而做的努力……"②

不过,对音乐活动的管理权是隐形的,而对这些音乐活动的控制方式也并不是一成不变的。Attali 在对历史上社会和音乐的相互作用进行分析之后,归纳出四个基本模式,每种模式都体现了独特的社会关系。Attali 将这四种模式称为祭典型、呈献型、复制型和创作型。

祭祀典礼是人类在远古时期就已形成的社会与音乐相互作用的模式。要想很好地理解祭典音乐,就必须认识噪音(或更广义地说,是声音)对人的一生所产生的深刻影响。Attali 认为,音乐从根本上来说是暴力性的,它带来分裂、混乱和毁灭。它是武器③,也是死亡的威胁。在祭典时,音乐对噪音及其暴力性有疏导和驯化的效应,使混乱也变得井然有序。因此,它"在神话中的出现向人们展示,社会是可能的……它的条理性激发了社会秩序,而它的不谐和音则反映了社会问题"。④ 音乐创造政治秩序,那么,"假如个体的想象力能得到升华"⑤,这也象征了一个(和谐的)社会是可能的。换个比方说,通过压制噪音的暴力,音乐告诉我们,千姿百态的个性是可能组成一个和谐的整体的。它还帮助我们思考和相信,一个由"有规律的差异性"组成的社会是可行的。在此我进一步推测,祭祀音乐影响力的一个重要因素,就是它及时给予个体那种为了大整体而牺牲自我的感受:为了使这种神奇的声音现象得以延续而奉献出(或升华)一部分个性。

人类的交往方式是不断变化的,由于音乐存在于这种变化着的大环境

① 阿塔利(Attali)30.
② 阿塔利(Attali)46.
③ 阿塔利(Attali)24 和 27。1988 年美军与巴拿马的曼纽尔·诺列加(Manuel Noriega)对峙时,摇滚乐被用作武器。1992 年 9 月路透社的报纸刊登一篇文章,报道说芝加哥有一位高中教师用弗兰克·西那拉(Frank Sinatra)的录音来惩罚学生。他得意洋洋地说:"学生们恨透了,他们很不开心"。2006 年 7 月,《新海峡时报》(马来西亚)也刊登文章,记述了英格兰伦敦市的居民用播放巴利·马尼落(Barry Manilow)的音乐来驱赶当地那些热衷于玩噪音很大并危险的赛车游戏的年轻人。
④ 阿塔利(Attali)29.
⑤ 阿塔利(Attali)26.

中,祭祀音乐独特的社团性也不是固定或一成不变的。祭祀是一种非专业性的合作活动,所有成员都是积极的参与者,而呈献性音乐使这一切都得到了改变。随着祭祀性社会音乐活动的逐步消失,音乐的社团合作性也不复存在,取而代之的是表演者与观众,生产者与消费者的分工。呈献音乐的重任就落到了有熟练技巧的专业人士身上,观众的责任则是观赏性消费。祭祀时音乐代表了一种关系,而表现时音乐则成了观赏对象。音乐不再直接参与疏导分化噪音暴力的工作,而观众则默默地目睹那些由专业演员奉献给众人的反映社会团结的场面(最终还要由更具权威性的超级专家……"导演"来协调)。因此,在呈献音乐的过程中,证明社会可行性的神话经历了一场巨变。音乐不再是一种行为,而成了一件商品。音乐价值不再与人类的参与活动有关,而转移到了"作品"当中。这些作品的价值在上演之前就已存在,而其价值与作品是否上演无关。商品化"生产和交换了(音乐),使音乐得以流通,但也使音乐陷入了圈套,还使音乐经受审查。音乐不再起到证实存在的作用,它因能得到官方的资助而得以维持其价值"。① 经过这一变故之后,"音乐就不再是商业化社会里商品的汪洋大海中一片'可供人类居住的群岛'。声音这一物品本身已成了一种技能,完全不依赖于听众和作曲家……"②

尽管如此,音乐的呈献仍然以自己的方式延续了一个神话:音乐秩序及其(不言自明的)社会秩序具有必然性。这种秩序的形成是因为自上而下的主从关系,而不和谐也只有在它能帮助重建和谐的前提下才允许发生。交响乐的演奏要求每一位音乐家都服从于指挥的意志。③ 观众们压抑了自己的表演欲望而充当默默无闻的角色,他们仅能在一些特定的时刻表达一下赞赏之意。在音乐的呈献过程中,使用价值被交换价值所取代,而音乐则成了一件供无声消费的艺术品。"这种划分使音乐成为戏剧性表现世界秩序的方法,一种对相互交换和谐这一可能性的认可。"④已经没有必要再通过直接合作的方式疏导暴力,人们会相信秩序是不可避免的。观看暴力在舞台上得到呈现就足够了。

只要音乐与人类的"现实"生活有直接关系,哪怕是由专业演员呈现给沉

① 阿塔利(Attali)36.
② 阿塔利(Attali)36.
③ 在《创意音乐教育》*Creative Music Education*(NY: Schirmer, 1976)中,R. 穆雷·沙弗将大型器乐组合表演的经历形容为"众人喜气洋洋",而大合唱则是"人类共产主义的最完美体现"。这两个短语分别在第235和223页上。
④ 阿塔利(Attali)57.

默的观众,音乐的商品化就是不完全的。音乐这个"商品"已不是原汁原味的了。① 然而,现代技术的出现极大地改变了这一现状。现代技术使音乐可以储存或者"囤积"。过去只能是独一无二的音乐事件,现在却可以捕捉住并且无限制地复制。复制的能力意味着"使用不再仅仅是享受目前辛勤劳动的成果,而且还是复制品的消费"。② 音乐创作活动和音乐"物品"的价值在复制,也即录音,成为音乐体验的方式之后立刻贬值。Attali 声称,复制意味着"原作的死亡,复制品的胜利",这是因为一件原作在批量生产时就"仅仅是生产过程中的一个环节而已……"③这么一来,表演者就降格为一个产品的制作者,而这个产品一旦完成,就不再需要他们而可以大量复制。开发市场需求因而变得比音乐创作和表演更为重要。同时,录音地位的上升使原先公众观看表演降低为欣赏仿制品。在听音乐越来越不依赖于到音乐会现场和去音乐厅之后,甚至连音乐无法摆脱的社会性也渐渐淡化了。

虽然录音技术使音乐能够在民众中广为传播,但批量生产也消除了音乐作品之间的增值差异。当今就是一件廉价的音乐作品也可以不限量地生产复制,直至日常生活的每一个角落、每一条裂缝都被无休止地装扮成音乐的噪音所充斥。这种无所不在、鱼龙混杂的音乐大泛滥使人对真正的聆听欣赏失去兴致,对所从事的音乐活动提不起精神,对积极的沟通不感兴趣。实际上,这种过剩使音乐的艺术性和社会性丧失殆尽。音乐的复制消除了作品之间的差异,仅存下一丝可怜的"流淌着的噪音作为社会性的代用品"④留给我们。音乐不再肯定社会的可能性,而只是"重复着另一个社会的记忆。那是一个仍然有意义的社会。这种重复甚至在意义流失达到最高峰时也不例外"。⑤

音乐的艺术性和社会性逐渐丧失,世界不得不屈服于高度集中的专家统治,而且被噪音和暴力所分化,这些情景确实十分惨淡和凄凉。依 Attali 之见,要挣脱这种非人性化的社会与音乐体制的钳制只有一条可行之路,那就是肯定人与人之间的差异,给个人以音乐创作的权力,让他们去过自己独特的生活。从音乐的角度来说,这意味着拒绝将音乐复制和囤积,放弃被动消

① 请注意,以听为主,无乐谱的音乐从未完全遵从"商品化"表现的原则。对这类音乐而言,复制的出现代表了更为极端的转换,因为原先难以客观化的东西突然可以被抓住,而且可以轻易地加以复制。
② 阿塔利(Attali)88.
③ 阿塔利(Attali)89.
④ 阿塔利(Attali) 111.
⑤ 阿塔利(Attali) 120.

费,重新直接积极参与音乐活动。这是充分肯定人为作用的重要地位。用Attali的观点,"创作"①包括为作曲而作曲,为了音乐带给人的愉悦而创作音乐,为"存在而不是拥有"②感到快乐。最重要的是,作曲为能够创作出鄙视复制威力的不同音乐而感到欢乐。它是"重塑差异的一种社会形式"。这种形式从根本上是建立在容忍与自治相互依存的基础之上,即"接受他人,但具备不依赖他人的能力"③。创作崇尚的是独创性,甚至是边缘化,而不是标准化与统一化。作曲的着眼点是社会,而不是成品。"音乐的目的不再是重播或囤积,而是积极参与集体活动,不断追求全新的和及时的交流与沟通,没有任何仪式和格式,且反复无常,极不稳定。"④

音乐的作曲创作是不稳定的,没有集中的权力和权威,它粗犷的个性以及对人为因素的重视和强调……所有这一切都使创作与音乐的社会价值、音乐的复制、呈献以及祭祀典礼等活动形成了鲜明的对照。音乐的作曲创作崇尚和缔造差异,而不是通过标准化和复制来消除差异。"因此,音乐作曲不但不是安分守己的,反而充满了冒险,是一种令人不安的挑战,更是一个无法无天的、不祥的喜庆活动……其后果不可估量。"⑤这种不可预计性虽然令人担忧,但却是唯一切实可行的选择:维持现状的希望只不过是不切实际的幻想,而"这个世界在不断复制自己的过程中,已逐渐分化瓦解为噪音和暴力"⑥。用Sabina的话说,就是世界已进入了一个极其丑陋的阶段。

四

综上所述,我的主要观点是,音乐教育的审美重要性(实际上)已所剩无几,如果仍将音乐教育作为审美教育来理解和追求不仅目光短浅,而且是错误的。音乐是一项具有重要社会意义的事业,绝不可掉以轻心。音乐教学中

① 注意阿塔利(Attali)在使用"作曲"这个词时已超出了该词与音乐谱曲有关的传统而狭义的定义。他主要是用该词作的比喻性。
② 阿塔利(Attali)134.
③ 阿塔利(Attali)145.
④ 阿塔利(Attali)141.
⑤ 阿塔利(Attali)142.这是一个很值得探讨的观点,即爵士乐构成了一个独特的音乐体裁或特色(也就是说,与其他艺术音乐不同的"风格"或"方法"相对应)。这种内在差别的说法一般不被美学理性观的拥护着所接受。美学理性派从理论上要求一切"真正的"音乐体验都必须通过相同的基本认知过程和机制来传递。必须注意爵士音乐特别注重个性、差异、冒险、自发性、自由,甚至无秩序——每一点都与其他音乐所包含的价值观、先后次序以及社会秩序构成十分鲜明的对照。爵士乐究竟是一种风格还是一种特色?
⑥ 阿塔利(Attali)148.

的政治性和政治影响不仅不是局部的,而是贯穿了整个过程。与审美教育的原理和原则相反,教授音乐不仅仅只是传授人们所说的美感,它是一项政治和道德教育的事业。

假如我们想认真对待这些挑战,那么音乐教学中的重点和实践方法会有什么不同呢?在此我有几个初步设想。

第一,我认为那些冠冕堂皇的"正规"音乐教育是建立在"音乐教育就是审美教育"这个原则基础之上的,这种教育掩盖了人文作用和人类交往在音乐活动中所占据的中心地位。音乐的声学特点和社会基础不是无足轻重的特性,也不是可有可无的好奇,承认它们的存在之后即可置之不理。那种认为音乐不过是一种令人愉快,且稍有提高修养功能的消遣,所以即使是错误的音乐教学也无伤大雅的说法是不真实的。

第二,我提议,音乐教学应该放弃把重心摆在传统的音乐复制功效上,而是更为直接地正视音乐在攻击和侵犯方面的能力,并且承认音乐都具有目的性。我们还应该努力探索人们怎样将音乐据为己有,他们又是如何建造"音乐之家"。家是属于"我们"的地方,没有"他们"的一席之地;家具有包容和排斥的双重性。家给人以安全感,而"这种安全感则建立在压制的基础上。它压抑了人们认识人与人之间差异的警觉性,对排除在家门之外的人则视而不见。无论家给家庭成员的感觉是多么广阔和包容,要成为它的成员还必须具备只有为数不多的人才有的特点才行。之所以使用'压制'这个词,是因为它在此处不但指的是将某一部分人排除在外,同时还包括压抑本人对这些人的认识和了解"①。

上述这些观察与Vulliamy在评论严肃音乐和流行音乐时得出的结论有惊人的相似之处,同时还印证了一句名言:"假如每一件物品都是艺术品,那么就没有哪一件是真正的艺术品。"不仅如此,巴厘岛的居民有句谚语:"我们没有艺术,只不过是尽力而为。"(确实,如果艺术的重要性不能被人民所理解,而艺术又不能代表人民的意愿,那么这样的"艺术"还有什么意义呢?)有关音乐的讨论必须仔细考虑一下:那种音乐亲近了谁,又疏远了谁?还得考虑音乐强大的粘合力和冒犯性。

同时,我们还应该和学生们一道探讨,一个人除了应该拥有实际与理想的"家"之外,是否还应该拥有并享受多个音乐之家,而且不因超越界线或自相矛盾而感到内疚?是不是在音乐领域也有重婚罪,比如,沉溺于某种比较粗俗的音乐则构成了对莫扎特的背叛?我认为,既然如同人类的行为举止一

① 汉克·布龙雷(Hank Bromley)著《身份的政治性与批评方法》"Identity Politics and Critical Pedagogy."《教育理论》*Educational Theory* 39:3 (1989) 209.

般,不同的音乐在用途和价值方面都具有多重性、多样性和矛盾性,那么,从教育的角度来看,告诉学生所有的音乐都能够而且应该使用同样的标准去鉴别和判断,是不负责任的行为。

 第三,我提议,音乐教育应该使学生成为对声音环境负有一定责任的管理员。声音和音乐的过剩带来的是贬值。恰如癌细胞是通过生命细胞的无限增生而造成死亡一样,过量的声音使人的听觉和感觉变得迟钝,从而使音乐感受变得一钱不值。音乐教育义不容辞的责任就是培养学生的敏感性,使他们懂得声音对人类生活质量所产生的深刻影响。受过良好音乐教育的人应该成为坚定不移的环境卫道士和守护神。在这样的环境里,人民可以尽情地享受声音的美妙,而不是对噪音充耳不闻,只能麻木地忍受,或是像 Sabina 对待那群猎犬那样,唯恐躲之不及,赶紧逃之夭夭。

 第四,音乐教育应该培养对声音体验独特性的认识,以及它与视觉世界的鲜明对照。音乐不等同于有声的油画,有声的雕塑,或是有声的诗歌。音乐敏感性也很难应用于其他通常所说的美学教育范畴。音乐教育应该致力于提高人们耳朵对周围世界的灵敏度。这样的教育把权力交给了人民,使人们对自己的环境质量和生活质量有控制权。而在此之前,人们也许对这些方方面面还一无所知,或者只能听人摆布。

 第五,正如事件和过程是人们制造和分享的一样,音乐不是生物性的,而是文化性的。如果把音乐作为"物品"来研究,就是把一个重要的过程商品化,把主观性极强的东西客观化,而且使现在的行为屈服于过去的成就。受过良好音乐教育的人应该将音乐作为意义丰富、与人分享的活动,而不是物品或商品去认识和理解。我们的学生也不应该将音乐看成是一成不变的"作品"或"曲目"去认识和学习,因为音乐是一个充满活力的领域,处于不断变化和再生的过程之中,音乐的意义是必须仔细琢磨、反复推敲才能获得的。文化遗产的保护工作万万不可将音乐是供人们消费的艺术品这个极其错误的观点代代相传。音乐是与人共享的,是人生在世的生活方式,也是大家共同经历的体验。音乐证实存在,并使存在充满生机。音乐不仅反映了我们的身份,而且帮助创造和确立我们的身份。因此,关于音乐的教育应该培养音乐的创作者和演奏者,而不是对超凡成就的崇拜者。只有通过这种方式才可以将社会从对表演的崇拜和无聊的重复这一瘫痪状态中拯救出来,并将音乐活力重新注入社会。

 音乐具有社会性,而且对其社会意义的认识是通过对声音的感受获得的。这种观点引起了对阳春白雪艺术音乐所享有的特权地位的争论。艺术音乐不是美妙图形的展示,只在特定的时间和场合才表现出社会性和声音特性,严肃性和结构复杂性也非音乐的最高价值。所谓艺术音乐是独立的,或

具有内在价值(与其余大量的非艺术音乐相比),都是思想意识的反映,体现了创造这些"名作"的社会阶层的文化优越感,而且他们还肩负着保存这些名作的重任。审美价值的至尊地位依仗的是对其他音乐作品价值的压制,还依靠一个错误的信念:凡是不符合审美标准的音乐统统是低级的。与美学宗旨不同的其他各种哲学观点将迫使音乐教育将重点放在多元化、创新、个性以及冒险性方面,而不是根据欧洲上流社会的传统,认为只有他们的音乐才是不可抗拒的进化过程所能达到的最高境界。[1]

我们不必为摒弃艺术音乐价值的稳定性和普遍性而发愁,因为这并没有牵涉音乐价值的其他可能性;相反,它倒使人生经历中的这个领域更加统一和更加人性化,而这个领域早已因为对艺术观念和审美价值的分歧而严重分化。承认音乐在社会建设方面的作用,以及音乐包含的各种社会意义,改善了因对伟大声乐作品卑躬屈膝的盲目崇拜而带来的负面影响,同时还把学生解放了出来,使他们能够在现在和未来的世界里尽情地享受自己的音乐活动。

第六,音乐教育不应该只是创造不同的个体,而是创造充满自信、全身心投入的个体,他们对各种音乐应有的价值差别了如指掌。受过良好音乐教育的个体不但应有广泛的兴趣,还应具备一定的鉴别能力,使他们能够对各种音乐作品做出独立自主的判断,也可以使他们不被"高品位"的第三者以及音乐生产商操纵和利用。把音乐拿去进行批量生产的人所希望的是将我们生命的每一秒钟都填满噪音,还让我们将此作为必然和不可避免的事实来接受。

第七,由于音乐教育是一项政治事业,具有改造人思想的潜力,音乐教育工作者必须培养独立思考的能力,能够用批判的眼光看待这些过程。同时,还必须训练学生的鉴别能力,使他们能够抵制别人将价值观强加给自己。那些视保护文化遗产为己任的音乐教育工作者则应该扪心自问:谁的文化遗产?选择这种音乐或行为究竟是有教育意义,还是为了灌输某种思想?对音乐范畴的限制会使哪些音乐(谁的音乐)受到排挤?除了便于教学之外,有什么理由必须这么做?音乐教育如果不触及这类议题,如果不承认其他音乐的存在和作用,实际上已堕落成一件无关紧要的工作,被学生们戏称为"学校音乐"。

第八,我估计本篇文章所描述的观点说明,应将探索的模式转换成以课程为主。教学中不只是用抽象的教条,而是将个人的经历上升到理论的高度,可以帮助减少音乐的客观化和"艺术神话论"[2]带来的副作用,同时还能培

[1] 奥斯汀·卡斯维尔(Austin Caswell)在《学术界的教条主义:一位音乐教育史家的观点》"Canonicity in Academia: A Music Historian's Perspective"中探讨了这种思想。《美学教育杂志》Journal of Aesthetic Education 25:3(1991) 129 – 45.

[2] 克里斯多弗·拉什(Christopher Lasch).

养对不确定因素的容忍性。我们应该努力形成一个灵活的音乐概念,把音乐视为一种可以改变的体验模式,还要培养一种认识,那就是艺术音乐的惰性和稳定性只是一种理念,而不是事实。音乐是模棱两可的,是多方面的,又是变化无常的。音乐的这些特征使人不安,但正是这些特征却在教学中有着十分重要的价值。流动性、矛盾性和模糊性是世界的特性,也是生活的特性,唯有音乐体验才能将这些特性捕捉住并描绘出来。信奉差异意味着放弃绝对性,接受不确定性,但这好像是正话反说,因为受过如此教育的学生不仅能学会鉴赏,而且能仔细品味生活之难以捉摸——它的微妙性、模糊性和短暂性。音乐教育对多元性和模糊性不仅仅应该是接受或默认,而应该鼓励和尊重,因为这些特性不但体现了音乐的性质,而且多元化本身就是一种非常值得推崇的社会模式。

第九,既然音乐教育这一行在文化建设的过程中承担了重要的使命,它就不应该把自己的工作和努力局限在学校的范围之内。本文提出的观点说明,不同的音乐和不同的个人在教育上担当着举足轻重的角色,而现存的音乐教育体制却对这种使命没有任何认识。只有当社区性的音乐价值观与学院化音乐教学价值观之间的辩证交流成为音乐教育的特点之后,音乐教育才能发挥作用,将人文作用从商品化与重复性的毁灭性程序中解放出来。

几年前,Max Kaplan(麦克司·卡普兰)曾预言:"不管在校内还是校外,音乐教育工作者都会发现,越来越多的学生在年龄、背景和兴趣方面的差异越来越大……"[1]他说的很对。在未来的数十年内,文化和价值观的多元化日渐显著,加之一些原先遭到排挤的社团(妇女、许多弱势种族和民族的文化以及老年人)的政治地位逐步提高,他们都将要求严肃认真地重新审核音乐和音乐教育的传统观念。音乐教育是为了繁衍音乐这一概念注定要过时,因为它产生于社会轻易相信普遍真理和普遍价值观的年代,当时的学生大都来自相似的上流社会。过去,一种音乐就可以让大家忙得不亦乐乎,而现在却要谨慎认真且积极有效地处理各种音乐,这才是在不远的将来音乐教育所面临的最大挑战。

<div style="text-align:right">(高晓彬)</div>

译者简介

高晓彬,南京大学外语学院外聘教授,加拿大中侨互助会语言服务部英语教师。

[1] J. 特里·盖茨(Terry Gates)编《美国的音乐教育》*Music Education in the United States*(U. Alabama Press,1988)18.

音乐链接:在新泽西州 CMENC 上的发言

"音乐链接"①是一项鲜明的、充满灵感的、极好的主题。在本人看来,与正在循环着的其他观点相比,"音乐链接"点燃了一个更为引人注目的、更为可信的主张。

本人愿意与大家一同花时间去尝试着提出疑问,并揭示"音乐链接"的存在意义:假如"音乐链接"是真实的,而且并非以一种微不足道的方式而存在,那么从专业角度来看,它必然是极为重要的。我们将清楚我们内心所要表达的,清楚这一主张对于我们的课程构思以及指导方式意味着什么。换言之,我试图了解"音乐链接"是否是真实的,并且它是否正以某种方式在展现着它的与众不同。这是因为,我相信对于我们思考音乐,以及音乐对于教育界和更为广泛的社会所能做出的潜在贡献而言,"音乐链接"处于举足轻重的地位。随之,这也就影响到了我们教学的内容与教学的方法。倘若音乐链接的主张并不具备以上明列的重要性,那么我们就没有必要去研究它,自然而然地,我们将会花更多时间去探究其他更好的方法。

现在,大家都已经了解本人的学术研究兴趣与领域,主要集中在音乐和音乐教育哲学方面。同时,大家必须知道本人一直都将哲学与辩论二词严格地区分开来,而前者在指引着我的道路。我们留出大约一小时时间,就音乐链接主张显著的、富有灵感的意义或贤明的、令人信服的价值问题,提出一些探究性的问题:音乐存在链接吗?如何链接?为什么而链接?它会产生什么不同点?倘若产生了不同点,我们又该如何去思考我们教授音乐时所做的一切?音乐的链接是一项重要的事务吗?在所有的事情中,我们或许期望人们能够了解音乐,那么"链接"的概念又适合于哪一范围呢?

我们注意到链接的问题集中于事物间的"连接"上。关注音乐链接是否

① 校注:(music connects),"链接"是当今音乐生物学、神经认知心理学中的重要概念,涉及神经细胞和神经系统的链接。它最早出自于化学中链锁反应或链式反应的概念:由一个单独分子的变化引起了一连串分子变化的化学过程。

会令我们远离音乐本身?在寻找联系,并以惯例方式寻找作为其他关系链接者的音乐的过程中,存在着有利条件吗?或者,这种思考音乐的方式是否呈现了非音乐的事物性质(所谓的功利论)?

同时,我们也注意到了,所有的事物之间都有着连接:语言链接、运动链接、电子信箱链接、性别链接等。那么,音乐在这种事物关系中又有何特殊之处?为什么我们要关注它?在我们指导性的决策与行动中,它将会产生什么不同?

以上的问题,都是值得整个音乐教育界学者们为之共同奋斗而解决的重要问题。本人希望这些问题将不会令大家过度苦恼,然而我们今天也并不是要将所有的答案都一一明确回答出来。我的建议并非是想给予你们固定的答案,而是希望可以帮助大家更好的提出疑问,因为提问将有助于支撑并维系关键性的、专业性的发展。毕竟,有价值的回答并不在于我,而应当来自于你们自身。专业性所需的真谛,正是可以敏感地发现问题,同时又能以正确的方式提出疑问。那么,一旦你们寻找到了好的问题,你们将要力争用生命的历程来追寻到它的答案。

但是,我不想令大家产生误会。我坚信音乐存有链接,并且是一种强大的链接,或许在某些方面它可以超越其他事物的能量。我们只有在狂乱中逐步理出头绪,我们才可以理解音乐的划分,以及音乐在某些方面甚或超越其他事物的强大力量。但是,譬如像在思考竞赛、性别、社会阶层、种族划分等问题时,我们可以发现并非所有的音乐链接都是必然地明显且理想化的。在讨论关联问题时,我们要讨论音乐的意义、价值以及它的力量。音乐和音乐行为具有深远的、认知的、社会性的政治力量,它可以被用于邪恶或美好之中。伴随着这种力量,重要的精神道德与民族责任感会油然而生。可是,对于渴望专业地位的团队来说,我认为这并非一件好事,因为,毕竟民族责任心恰是我们所需专业人员教授音乐的原因之中的一个。假如不是因为这个原因,那么仅仅是技术人员(本人在思索,仅仅是音乐家吗?)就可以满足教授音乐的要求了。

简而言之,音乐存在链接。然而,链接是一种瞬时包容一切或排他的关系。按照这种说法,链接中不具备与生俱来就是"好"的事物。所有的事物都在相互联系着。

本人希望这些观点足以引发大家的兴趣,我在吸引着大家的注意力,那么,但愿你们可以与我来共同研究:一直以来,什么是不可否认的抽象、理论的内容?这将是一场极富价值的讨论。

总体的考虑

首先讨论一下我们总体的考虑。大家可以在这次活动的网页上阅读到这样一段话:"音乐存在着链接。音乐与教育界中的其他学科相链接着,与其他的文化、人、社区等相链接着。音乐存在链接。"事实上,的确如此,或者说至少它可以存在联系。但是,音乐是如何链接的?链接什么?链接谁?当我们从事着音乐性的行为时,所有的链接便可以体现出来。这些链接是我们预想中的事物吗?它们是理想化的事物吗?当这些关系呈现出来时,我们意识到它们的重要性了吗?如果我们不认真思考这些问题的话,我认为我们有理由怀疑这一关系是一种偶然、碰巧发生的事情,而不是我们头脑中所主张的"教育性"的观点了。音乐链接如何具有教育性?是否存有教育性?教育什么?教育谁?以何种程度相关教育?在何种条件下链接教育?结果将是什么?这一系列问题,对于被交付于我们这些专家的"音乐链接"主张而言,正是极为深刻且重要的问题。

然而,这种链接,并非是一种类似世间之山、树等存在物体的事物。许多链接并非是必然或自动产生的。人类世界的链接是一种成就;这些链接是一种联系;当它们被某一个人所实施时,它们形成并存在着。所以,音乐可以链接,也可不存在链接;怎样链接、链接什么、与谁链接,这些问题都将覆盖从高度理想化到道德矛盾的领域。我们真正讨论的是音乐所拥有的"产出"或"潜力"的问题。让我们就其链接问题作一些思考:

1. 链接使所有的事物相连接着,如身体的、传统的、习惯的、文化的、生物学等方面的事物。那么音乐存在于何种链接中呢?

2. 以某一种方式链接,常会阻碍与其他事物的关联,所以链接倾向于既包容一切又具有一定的排他性。以一种方式链接或与某一事物关联,将会忽略不同关系存在的可能性("我们"今天在这里所存在的身份,是由不在这里的人以重要的方式所决定的;可以确定在场的"我们"的内在关系,也同样是排除那些不在场的人的一种联系所在)。

3. 链接是共时的和历时的,链接的发生可以是限于一时,或者可以是历经历史长河的。

4. 链接,与事物如何附加在一起有关;与凝聚力和连贯性有关;与相属关系有关;同时它们也明确了什么是不相属的,什么是不一致的。事实上,这犹如音乐同噪音之间相区分的例子。

5. 所有的链接都是为了某一个人或者某些人的一种关系,并且通常出于

某种目的而实施。它们是人类基于需要与兴趣之上的有意识的建构。链接的意义与它们用途的重要方式密不可分。人类的联系是一种行为：事物是被制作和完成的,而不是被发现的。

6. 链接既包含了反复无常、武断的联系,也包含着内在的、固有的联系(从可能性、选择,到以人的角度来思考的需要与主动性)。一些联系体现着日常性或习惯性;对于其他的联系而言,我们看来总是或多或少地坚固地相连接着。

7. 符号学能指(signifier)与所指(signified)的关系,向我们揭示了:所有的意义,体现的正是模式与关系的作用。但是这些关系,并非既定的,而是可以由解释者进行调整的。这意味着事物的关系及其与何相链接的问题,都并非是自然既定的。这也是人类的成就,而这种成就也恰是众多无限的、可能的链接中的一种。

如果这一切都是真实的,那么或许音乐链接的观念并非那么声势浩大,因为它一直在遵循着这样的规则:任何事物总是潜在地以某种方式与其他事物相关联着。譬如像我们从来没有被要求去对其进行比较的两个物体——苹果与桔子,二者都是水果,它们的形状都是圆的,都有种子,都在树上结果成熟。事实上,由于二者在某种水平上是类似的,所以我们可以对它们进行比较,例如,雷默和埃里奥特是否可比？我们可以找到或创造所有事物之间的联系。如果,在音乐链接的可能性中没有重要性存在的话,那么我们有必要提出疑问:在音乐链接什么和如何链接中,是否具有重要性、令人感兴趣的事物存在？

音乐如何链接？

正如本人之前所说的,符号学告诉我们人类意义构建所来源的联系的类别,并非是天然的,而是任意的。一个单词与它所表达的意义常常是反复无常的。例如,在"水"(water)这一单词和它所涉及的内容之间,就不存在固有的、组织上的联系,因为我们更早时候称水"water"为"aqua"、"eua"、"Wasser",或者其他令他人理解的单词,这就是一种任意或习惯。那么,在这种观念下面的能指与所指的关系(链接)则是不稳固的,而且长期处于改变修正的状态之中。这真是绝妙啊！同时,在这一观念下的音乐链接,也可以如我们所想的一样美好,不同的文化和这些文化中不同的个体,将产生不同于他者的链接,这种链接不存在好与坏之分,而只存在"不同"之处。所以,音乐是否意味着任何人对其进行描述所象征的任何事物？音乐,链接着我们想与之关

联的任何事物。在现实可能出现的急速发展的喧闹混乱的状态之外,当我们创造模式、塑造意义的时候,音乐则是可随我们自由处理的另一有益方法。这是一个很重要的问题,但并没有涉及音乐的特别之处。

相信,这其中的真实性,很可能已经超越了我们中的许多人被教授而所得知的内容。但是,这是否是万无一失的呢?音乐的链接、联系、用途、意义可能基本上都是多元的,然而它们是无穷尽的吗?我并不这么认为。我们在这里思考我们所提出的疑问:"音乐是如何链接的?"约翰·沙博德(John Shepherd)称音乐为发声的技术:虽然,我们可以以各种方式将各种事物与音乐相联系起来,甚至包括我们塑造声音方式中音乐的一切,但是我们应当明确,音乐存在于声音和洪亮声响的经验之中。这意味着我们可以把音乐,同许多事物以多种方式链接起来。可是,有一些链接种类,具有具体的基础:联系或关系的范围,或者我们对其所选择称呼的任何事物,都受到人类经历声音的方式所限制。所以,一些音乐的关联比较其他而言,范围则小一些。

请注意,这是一个不与语言或其他普遍艺术相分享的,有区别的音乐的观点。本人认为,依靠人类声音经验,音乐是人类艺术身体真实性的体现,是最为具体的、直接的内容。我们在这里探讨意义或关联的范围(也许仅音乐)。因而,音乐令我们以某种方式存在于世界之中(事实上,它建构了人类的世界),而这是他者所不能的。这又是多么奇妙的事情啊!

由于时间关系,本人只能在此就我所要表达的内容给予一些提示。然而我期望大家可以就这些内容,对与视觉直观经验形成对比的我们所经验声音的方式,进行思索。视觉是在我们之外的"彼在"的事物,而音乐是有关过程的,建立在类似时间、我们的身体等事物基础之上的"此在"的内容。如果可以关注到诸如清晰、差别、外在性等内容的视觉,是一种空间感觉的话,那么听觉则是一种时间性的、内在的感觉,它在不断地改变着,体现着过程性,从这种程度上而言,它是不可预测的、不确定的。如果所见的是可信的,那么什么是听觉呢?视觉与其针对的客观事物所进行的方式有关,声音不像视觉那样,取而代之,声音首先是发出,到反射,再到围绕在我们身边,甚至可以穿透我们的身体。当我们听到突然的、意想不到的声音时,我们会有震惊的反应,可是同样的状况发生在视觉冲击上,我们不会如此反应。声音拥有布罗(Burrow)所描述的"绝对直接性",在突发事件中车辆带来的疾光与汽笛声之间,在亮灯房屋的光线与其长有苔藓的号角之间,在钟的光亮与其声音之间,都有着极大的区别。由于其声响基础,音乐是一种有根基的、现时此地的经验,一项具体的事件。(事实上,音乐不仅仅拥有听觉元素,而且是拥有感触性、姿态性、力量性,甚至涵盖更多元素的内容。)音乐可以控制掌握我们的身

体,这不是一种邀请,更多地体现为一种命令;而由于声音是不可能被我们所忽视的,所以与视觉经验相比,我们与听觉的关系更为脆弱,因为我们更多的是服从。

请大家再一次注意,这里的观点并非"艺术"和"审美"的主张与争论,而是一场有关音乐的讨论。我希望你们能够领会的正是我们讲的音乐链接,当音乐存在着链接,很大部分是由于我们在体验着声音。音乐不仅仅是在围绕着我,同时也在围绕着"我们",它能够以其他事物所不能为地将我们凝聚到一起。事实上,肯定会有人提出观点:音乐是创造并维系人类社会("我们")的更为有效的方式之一。政治家们更能理解这一点。又有哪一个政治集会可以少得了音乐的呢?又有哪一次强调国家一致性的时刻能少得了国家赞美诗的呢?

此外,从音乐关联的暂时性和过程性的性质来看,我希望大家去思考的另一项有关音乐链接的内容便是行为。音乐在其特定的方式中联系着,这其中的另一原因与它在礼仪中所体现的含义有关,其中礼仪在人类的行为与行为模式中不断共同进行着并重复着。我们,恰是我们现在所做的事情(在这里要提示那些了解表演性概念的人),假如由于刚才提到的问题并非是唯一性的话,那么音乐的行为则是特别的。"Musicking"这个词的意思是生活在音乐之外的一种活动行为,它是一种基本的社会过程,在这其中我们所允许其变得更为愉悦的声音,则稳定塑造并增强了我们之间的链接,这一链接不仅仅指智力上的了解,同时还包括具体经验方面的内容。由此来看,音乐与身份相关联,同时包括个人的、集体的身份。

音乐如此,但是本人无法针对"其他艺术"妄下定论,同样地,我也无法肯定我为何要这么做。我们要关注表演、听赏、作曲和针对不同关系进行的即兴创作,例如我很难预想一个单独而普遍的主张,甚至是"Musicking"活动行为的观念。"Musicking"活动的不同音乐与模式的相互关联是不同的。这至少部分是因为,它并非完全是音乐的链接:它是运用音乐而制造的人的链接,所以它不是依靠音乐本身进行的(同时正如克里斯多夫·斯莫尔所说的那样,这也是因为那其中不存在像音乐这样的事物)。

音乐链接的特殊之处是什么?

那么,音乐链接的与众不同之处在哪里呢?我建议从声音具体经验以及礼仪行为的"Musicking"基础中来寻找结论。我们是否可以寻找到更为清晰的答案呢?

1. 音乐是时间性的、过程性的、流动性的,变化便是其证明,时间则令其更为显而易见。可见,音乐适合于同这些性质相链接,并且在人类的其他经验中表现这些性质。这为我们提供了第一手的经验证明:世界不只是由实体、范畴、固定性所构成的。在这里,我们又一次需要强调,那其中不存在像音乐这样的事物。与音乐经验的链接,为我们展现了人类世界的意义,而这是其他事物所无法实现的事实。

　　2. 音乐是一项具体的事件,它不仅仅是一种需要耳朵微妙感官的声响感觉。取而代之,音乐可以控制身体,并且令身体参与其中。声音的具体经验是一种分布的,或呈交错模式和呈联觉状态的特别的感官事物。诵唱、表现、运动、姿态等,这些都是具体的完成,而不是智力的、分析性的成就。经历音乐,即是处于其中或者通过音乐本身,在其中寻找引人注目的机会,从而经历其本身。当音乐链接形成了,我们就不是"偶然地"去经历它们,或仅仅是选择它们了。

　　3. 由于以上原因的存在,音乐成为了一项独特的充满想象力的人类构建,在这其中"我"与"它"的区别在不断溶解,因为当音乐在持续的时刻,你就存在于音乐中。因而,音乐与身份紧相关联。音乐喜好的选择,很少被轻易作为成果。当你们穿着怪异的服装或者开着破旧的汽车时,你们很可能不理睬我的观点,但是当我就音乐喜好选择向你们提问时,那么,我所提问的对象则是"你"。

　　4. 音乐永远是一项具有社会性的事件。

　　5. 由于声音的性质以及我们所经历的方式,音乐具有在不同水平程度上"倾听"大量事物的能力。所以它的链接是多样的、强烈的、多变的、流动的……因此,我们可以论证出:音乐链接是不可预测的、规定的,人们也无法轻而易举地掌握它。同时,本人不能断言这种绝对的感觉,即我们没有任何根据可以说这些链接固有地比其他联系要好。

音乐链接着什么(谁)?

　　音乐可以构建一些美好的、有趣的、特别的桥梁。然而,不知通往何地的桥梁是否是一种无意义的浪费呢?那么音乐又为需要链接的关系提供了些什么?

　　首先,我认为音乐有助于链接被嫌弃的两极性和二元论,否则它们将分割、割裂人类的生活及生命,并将人类自身划分为:思维/身体,主观/客观,自我/他者,内部/外部,空间/时间,自然/文化。音乐为我们将这一切编织了起

来,或许它所展现的更为精确,即这些事物未必真的是如我们语言学习惯下形成的思维模式中所认为的相对立的事物。在音乐的经验中,我们体会着整体性与连续性,而在另一方面,整体性与连续性则会令人产生困惑,语言与智力的完整性、完全性则会俘虏我们。总之,音乐链接着我们,以不同的身份——人类、个体、不同的自我,在主观的短暂状态中塑造着个性。

同样地,音乐链接着过去,现在和未来。音乐的经验是一种"即时"的状态,在这其中,过去的一切依旧是现在,而前方并不是漫无目的的,也不是完全无法预测的,完全无知的。音乐扩张了现在,所以它并不是"现在"的连续性,而是具有与他者相连续的暂时性范围的经验领域。如果说"音乐链接着时间",或许这种说法充满着诗意,但是我认为这是真实的:音乐给予时间和时光通道以精致的连续性。音乐链接着时间的同时,也摈除了"时钟"时间的存在,而缔造了生命时间。

音乐链接着人类。因而,它创造、联结着团队、社区和民族。这是一种最重要的方式,因为社会属性在相近中造就,集体转变成了共同体,而多体变成了唯一体。(我还需要强调,我并不认为这是音乐性的偶然事件或属于音乐之外的思考,如果存在除声音之外的音乐概念,那么我猜测这一定是其中的一个概念。)

音乐将意义与行为链接了起来。虽然我们曾经学过抽象地思考、谈论音乐"作品"或"片断",但是这都是来自于外界的观点,因为那些概念是当作品停滞下来,或静止、无声时附加于音乐之上的。音乐作为一种经验,它是深刻的、实践性的过程,所以音乐可以将意义同行为链接起来。由此,音乐向我们展现了人类行为的重要性、生活与生命的空间,而这一切恰恰是处于被事实、概念、逻辑强加于世界之上的固定性之外的。其次,最重要的就是音乐正是我们所做的事情——创造与再创造。在我的角色中,不存在不具备富于想象力行为的音乐。若要轻松地区分它,音乐的意义正是通过我们将其所置于的用途之中而产生的,否则谈何行为、用途和意义?这种联系昭示着我们,重要的事物不仅仅关乎音乐,而且关乎人类所有的意义;而当这一意义与人类行为被割裂时,它在这种极端中很可能就会产生"既定"、固定的性质。

由于这些因素的存在,音乐通过我们自身与"我们"相链接,或者用更确切的表达,音乐在通过"自身"才能存在的时间中,给予我们凝聚力和相互间的关联。它赋予我们的经验以连续性,和区别于仅仅是存在状态的明亮性、鲜活性。在这里,本人要再一次强调,音乐是创造与身份维系中的一个重要元素。它给予我们一种可以装点全部生活的非口头的稳定因素,这是一种令我们的生活超越短暂片断,并赋予我们凝聚力和成长感觉的带有叙述性的统

一体。这是人类的统一与连续性,有趣的是当阿尔茨海默病(Alzheimer)侵袭我们时,音乐通常可以被用于接触年迈的病人,进行治疗。音乐疗法不断地被证明,因而它的力量范围已经超越了前面的这种特殊病例,而可以治疗更多的伤痛。本人在此试图令大家明白,音乐有助于我们将多元维度(包括矛盾对立物)编织起来,成为一个连贯的整体。其能将叙述性统一体赋予经验之上的能量,以及有助于将分散感觉和倾向共同塑造为身份的能量,正是音乐众多惊人力量中的一个展现。

最后,与视觉作比,视觉的特殊现象学成就正是实体、范畴和分离,而声音则是作为链接而被经历。因而,音乐通过世界链接着我们,赋予我们相依附的感觉。音乐性的链接则是经历来自外部的、对立世界的自由,体验非偶然发生的存在、属性的处于改善中的感觉。

虽然我们的主张给予音乐链接以惊人的力量,并确定了它在人类世界中的重要地位。但是,我们必须思考以下两点。首先这些条件和观点都不是逻辑上必然的,它们并非自动产生的,这是因为我们总是在伴随着旧音乐并且处于旧方式中。仅仅提供音乐活动和指导,是无法实现所有这些必要链接的。事实上,错误的指导无法正确转化这些潜能,甚至会忽略、拒绝这些潜能。其次,我们必须认识到音乐的这些力量可以将令人不快的结果转化为积极的成果。我们将越多的力量归于音乐和音乐指导时,那么我们就越需要关注消极结果产生的可能性。只有当音乐成为我们世界中平常的一部分时,我们才能够充分栖息于它的殊荣之上,我确信这一点。

结语:音乐链接创造了什么不同之处?

我们说音乐存在着链接,与众不同,强烈而独特。它把许多深刻需要能够反映人类生活价值而不仅仅囿于存在的一切相关联的事物,相互联系了起来。但是,正如我前面所提示的,我并不是要构思一场辩论赛(这种争论可能在其他条件下会更有意义)。面对我们作为音乐教育学者的工作,我们所探讨的链接这一主题创造了哪些不同之处呢?

让我们关注这些事实:许多富有潜力的关联,在不同程度与水平上实践着;而且这些链接往往是由某一个人出于某一目的而在实践着的;同时,以某一方式在进行链接,必然意味着阻碍另一关系的链接。这一切告诉我们构成良好音乐教学的内容尚未得到解决,而且在不同时间与环境中,面对不同的个体,内容都是不相同的。音乐具有作为链接者的力量,同样地,它也具有作为分割者的力量。美好的音乐,既可以产生利,也可以产生弊,甚至在同一时

刻令二者并存。例如，它可以用以巩固集体，而所采用的方式未必令人满意（同时请注意，从某种程度上而言，集体也需要个体的抑制）。它在排外的同时也包容一切。（事实上通常是这样）它牵连着性别、竞赛、等级区分。早期它被法西斯主义所运用，后来又被运用至民主主义之中。音乐可以在我们产生主观意识之前，强有力地完成这些事务。

 本人期望在这里能够清晰表达我的原意，那就是音乐链接，是一门极有必要的、关键的教育学。我们将其精炼为原则和技巧，以面对我们作为专家教授的困惑。音乐教育将授权于谁？将会产生什么结果？音乐教育存在链接，但是链接谁，链接什么？音乐链接在既定状态中有何显著之处，为什么我们需要它们？这都是音乐教育的核心问题。

 我认为根据我所说的来看，音乐教育中就不存在指导性方法或课程决定的"真实的方式"。这也许会扰乱大家的思路，亦或起到警示大家的作用，但我认为的确是这样。它在潜在地释放能量。我认为，它正是在建议我们民族的构成部分可以成为专家知识和行为的基本内容，而如果作为专家的我们能够正确发扬我们的主张的话，那么这一内容定会被良好地培养并发展起来。音乐教育不仅仅是教授音乐，它关乎链接，关乎人类以及相互关系和力量：我们希望自己成为什么样的人；我们通过音乐行为的努力，试图获得什么？我们作为音乐教育者需要注意的是什么，这是一个比"音乐本身"更为宽广和重要的问题。音乐对什么好、对什么不好，这是我们曾经关注的重点，而我们需要平衡我们对于"好音乐"问题的着眼点。

 也许，在这里我要说：链接并非音乐所拥有或正在从事的事情。因为，在许多角度来看，音乐本身即是链接。倘若真的如此，那我们的音乐教育者们必须致力于细致观察音乐已经拥有的链接，而不仅仅是它正在创造的链接。

<div align="right">（于晓晶）</div>

译者简介

 于晓晶，文学博士，南京晓庄学院音乐学院副教授，主要研究方向为音乐教育理论、音乐人类学。

普遍性、相对性和音乐教育

1929年,卡尔·曼海姆(Karl Mannheim)写下一篇视角敏锐的社会历史学论文,探索人类知识确定及转换社会秩序的方式。在其引人注目的观测中,他写道:

现在极端值得质疑的是,在生活的起伏之间去寻求或探索永恒不变的思想或绝对真理是否是一个真正值得动脑筋的问题。也许,学习积极主动、相互关联而非静态地思考,才是更值得关注的智慧问题……那些声称找到绝对真理的人往往与那些声称高人一等的人等同。①

在曼海姆看来,对永恒性或绝对性的声称起着意识形态般的作用,它们维护社会政治形态,并且以对其自然性及必然性的幻想游说大众。"绝对真理",曼海姆说,"是那些既得利益者用于歪曲、篡改、隐瞒现实意义的工具"。②

当代最新哲学至少在某些方面与曼海姆对绝对真理、永恒本质、普遍性及基本形态主张的怀疑是一致的。各种不同哲学思潮如现象学、马克思主义、实用主义等(更不用说新兴的"后现代主义"文学),见证了历史地出现并被文化地构建的认知质疑的形式和标准。在这些学说中,所谓真理、现实、善与美,均取决于不同视角。对世界的看法与理解,因时间、环境、人类利益的不同而有着多种可能性,而绝非一种单一模式。试图诉诸绝对真理或普遍性的做法实际上是将某些观点、信仰、趣味、喜好凌驾于其他之上。

曾一度假定有能力实现绝对客观性和产生不涉及价值之知识的经验主义研究,也渐渐承认其"发现"的偶然性,取决于认知者的知识可信度以及哪怕是最精明的调研也可能面临的受环境设置影响而产生的局限性。在音乐

① 卡尔·曼海姆著,《意识形态和乌托邦》,L. Wirth, E. Shils 译,纽约:Harcourt Brace 出版社,1985年,第87页。
② 卡尔·曼海姆著,《意识形态和乌托邦》,L. Wirth, E. Shils 译,纽约:Harcourt Brace 出版社,1985年,第87页。

教育中,越来越多的研究者倾向于"定性的"方法论,将充分控制、绝对客观和永恒真理的思想与对综合经验现实的复杂描述进行交换。相互竞争的各种"真实"理解的共存是目前相当流行的理念。质疑,以一种显眼甚至可能是不可回避的姿态从客观主义者、普遍主义者及其倔强的二元论那里抢夺着地盘。很明显,我们的世界观已经变得相对化。

按照对多元化、多样性、相对性的解释,观察音乐教育的理论和专业书籍可以在多大程度上包含绝对性、普遍性和统一性是非常有趣的。尽管音乐的多样化是具压倒性的惯例,许多音乐教育者为在假定的音乐绝对性中寻求专业认同和庇护,为拥护"固有的"、"本质的"、"普遍的"音乐性质而仍然以单一的眼光论及音乐的属性和价值。有一种建议是我们最好将音乐置于具体语境及不同实践中看待,涉及其多样的、流动的、受制于条件并有时形成对抗的"属性"和"价值"。这一建议常常引发针对相对主义的不安辩解。无论是表面的假定或者仅仅是一种错觉,音乐的本质在任何地方对任何人都是一样的——统一和绝对。

在这篇论文中,我将直面相对主义这一魔鬼,以实用主义传统的精神质疑,是什么使其让我们承认音乐价值和属性的多样性,并且还要使这一多样性成为这个行业普遍认同的组成部分?我要说明,相对主义并不一定是一种威胁,并且它有潜能帮助我们更好地理解我们自身、我们彼此、我们对音乐所做的努力和我们的职业。

一、普遍性和本质

音乐教育学家通常假定有一个基本水平的存在,在此之上所有音乐,或者至少是被真正称为音乐的音乐,在本质上都是相同的,并且在根本上做着相同的事情。在被称为音乐的无限多样的宏观表象之下,有着音乐的普遍、本质的特性,无论是谁在感知和欣赏,所有人的耳朵和头脑都是一种硬性连接。这些本质和普遍的特质为我们履行两项职责。它们赋予极端多样的音乐及音乐作品一种单一性。它们使我们能够区分音乐和非音乐,辨别其好坏,并且甄别出哪些音乐是值得教授的。简而言之,好的音乐是具有更多音乐性,碰撞出更多音乐精髓的音乐。质量不够好的音乐没有多少本质的或音乐固有的特征,反而多了许多无关紧要或音乐范围之外的干扰。既然存在一项所有音乐都必须履行的基本职责,那么我们很容易就可以定义音乐的价值。既然所有音乐都是,并且都做着本质相同的事情,那么没有做到音乐本质的,其音乐性就不够充分。差异意味着劣势。

这种信念在音乐教育中通常是这样运用的,恰当的音乐教育帮助人们在真正的、纯粹的音乐范围内理解和体验音乐,它致力于帮助人们领略什么是不同于非音乐的,或音乐以外的真正的音乐。音乐有其内在本质,音乐教育就是要引导人们认知并体会这一点。这篇论证的形式,大多数北美的音乐教育者都非常熟悉,其中适当的音乐姿态是一种轻松、警醒的注视,富于表现力的与音乐本身的单独的交流。基于这一观点,音乐教育指导人们排除关于非音乐的意识,比如社会政治牵连,以克服个人主观联想,等等。

我打算在这里探讨的另一个观点是,不存在所谓音乐的本质,仅仅是有一些人类行为和做法的有声构像,而人们发现便于将这些构像贴上"音乐"的标签。这些行为是变化多端和相异的,并没有一个共同的被理论学家称为族类似的核心本质①。非音乐、前音乐和音乐之间的差异是可习得、可商榷的;相对于硬性连接的本质,它更多的是一种习惯上的、不确定的一致。音乐存在于人类流动性和不稳定的行为领域中,伴随非常多样化的应用、意义和价值。因此,音乐实践行为中的差异并不是音乐价值的差异,他们仅仅是一种(表面的)不同。

有一种看法是,通过宣称其"客观的"、卓越的文化价值,同时贬低其他相当数量的别种音乐,认为它们不过是异常的主观冥想或随意结果,"纯正的"音乐就永久地拥有凌驾于其他音乐的特权。然而,为了完成进行这一宣称所必要的文化上的超越,音乐价值必须置于人类经验的心理学或社会政治学领域之外。不由个人情况的游离性和偶然性影响,这样的价值不是局部的,其正确性也不受制于与其他任何事物的联系。它不是相对的,而是绝对的、无条件的、通用的。这一想法也许是鼓舞人心、令人宽慰的,但是它建立于一系列的逻辑矛盾之上,是一个没有洞察的观点,没有坐标的定位,是一种泛泛而谈。

我的建议是我们接受另一种见解,这种见解至少可以避免一些我刚刚提及的概念上的障碍。我需要预先指出,音乐的价值在于其总是由于某些结局或目的而受到珍视。因此对它的衡量只能相对于某些结局或目的,并且,这些结局和目的是多样化及不断变化的。对于一段既定音乐而言,其本质和非固有的东西总是与其所处的人类活动区域有关。音乐的意义不可能跨越文化,因为音乐本身就是文化。因此,我们一直以来受到鼓动所认为是普遍通用的观念和品质其实是有特指的文化。我们的语言和行动为音乐的本质定

① 有关康德和赫德尔的更多信息,见 William J. Wainwright 文"意见相左是否意味着相对论?",载于《国际哲学季刊》26:1,1986 年,第 47—60 页。

位,它不可能离开我们而存在。没有哪种音乐可以脱离大环境而具有意义;也没有哪种音乐可以独立于人类互动的社会政治世界的偶然性。当然,我们为了检验关于音乐本质、属性和价值的论断,通过文化和文化交流审视整体的音乐,那么也就没有存在于文化或文化交流之外的客观观点。否则,即使存在这样的地方,那也不是人类的栖息地。并没有一种所有音乐都坚定地向其发展的"最纯正的音乐"状态。音乐既没有"一种"属性,也没有"一个"价值;它只有"一段"历史,并且通过细读可以发现这段历史比我们一直所想的要更加多元化。

关于所有的音乐所做的是同样的事情(如果有程度或成就上的不同)的思想是唯心主义哲学传统的一部分,当下正遭受认知变换的摧毁,其产生的冲击不亚于当年哥白尼所提出的观点。康德关于人类对所有学问所做贡献的认知、赫德(Herder)关于文化的不可预约性和"人类性质"①的多样性的认知、波兰伊(Polanyi)关于不可能存在没有洞察的知识的坚决主张②以及库恩(Kuhn)关于科学内部模式变换的描述③,每一项都深刻地,甚至可能是永久性地打击了实质论、绝对论、基本论及其大量同类。这些见地,以及那些思想家的洞察,从黑格尔到达尔文再到维特根斯坦(Wittgenstein),已经使我们在"现实"、"人性"、"美"这些事情上难以依附于单一主义或普遍通用论;而我,则建议,除"现实"、"人性"和"美"之外还要加上"音乐"。在后现代的世界中,永恒不变的真实正在被运动的理念和欲望的构象所替代,其意义由人类在变幻多端的定位上的经验和交互作用来定形和赋予。

从表面上稳定、安全的有关基本教育世界观的观点上来说,此处的,像那样的声称高级是倒退和不负责任的。但基本教育安全性的让位也许并不是真正的损失。或许学习与其共处对我们更有好处。曼海姆是这样想的。如果没有绝对的观念,他写道,人们将创造出"一种持续的准备状态,来认识到每种观点(读:每一音乐)对于某一特殊定位来说都是特有的,并要通过分析找到这个特定的所在"。并不仅仅是绝对主义和实质论看起来无法成立,而是,它们倾向于将差异描述成次等,这就在音乐意义和价值——社会的、历史的、政治的、精神的、肉体的等这样的关键领域使我们蒙蔽了双眼。通过坚持强调所有的优质音乐和教育方法都是单一套路的,实质论败坏了差异的名

① 麦克尔·波兰尼:《个人知识》,芝加哥:芝加哥大学出版社,1958年。
② 托马斯·库恩.科学革命的结构,芝加哥:芝加哥大学出版社,1970年。如需更有帮助的关于库恩理论的重新讨论,见 Michael E. Malone 文"重新思考库恩:除却相对论的不可比较性",《科学历史及哲学学报》:24:1,1993年3月,第69-93页。
③ 曼海姆著,第89-90页。

声,并在整个范围内使有效的音乐(音乐教育)实践边缘化。

二、相对主义、实用主义和现实主义

作为对本质、绝对和永恒真理的替代,也许音乐教育者应该创造出更适于意义深远的音乐活动多样性的哲学方向:这一方向着眼于描述而非指示,容纳且尊重多样性,承认人类利益和实践的常变属性。这种哲学方向会在一定程度上是相对论的,但我认为我们应当抵制认为这必然是有害的那种假定。我们也不能假定那些认为相对论是有害的人没有他们自己的议程:相对论有害说持有者通常占有理查德·罗蒂(Richard Rorty)所描绘的"快速定位、溃败论证"的立场。① 这种定位和论证在实际中看上去很奇怪地处于和音乐一样复杂和多变的地位之外。

的确,承认相对性要求我们接受关于信念和价值的特性的偏差。只不过它几乎不要求它们被完全放弃。曼海姆写道,"我们必须认识到,构成我们的世界的那个意义,只不过是由历史决定、不断发展的一个结构,人处在其中发展,且没有绝对意义"。但承认意义的偶然性、短暂性和前后制约性并不会使其降低到成为一种幻影的程度:"认知来自于我们真实生活的经验,虽不是绝对的,但却仍然是知识。"②相对论不需要承认对错的所有标准,所有关于音乐价值的声称都一样是可辩驳的:所有的音乐自有其美。在这个可笑的论断和完全合理的建议之间有着重大区分,标准和规格"不可被绝对地制定,而只能受制于给定的情况"③。所有知识和价值范例都植根于且因此"相关"于既定的"普遍通用话语",这并不损害其"正确性":仅仅要求我们以别的方式来思考"正确性"。

我们也必须清楚,我所预想的那种相对主义(让我指明其为"严肃"的,以区别于那种愚蠢的异想天开的多样化),并不是实质论的倒置:简而言之,需要花一番工夫去避免其相对论视野的绝对化。换句话说,我对于建立全部音乐和音乐价值都必须是相对的④的兴趣并没有抵制实质论关于音乐本质和通用的概念的兴趣大,因为我很明白他们曲解的程度。我想站的立场在于音乐

① 我对罗蒂学说的研读对本文有很大影响。在此主要列举三部:《随机性、反讽和协同性》,1989 年;《客观性、相对主义和真理》,1991 年;《论海德格尔和其他哲学家》,1991 年,均由剑桥大学出版社出版。此处引用出自《客观性、相对主义和真理》,第 66 页。
② 曼海姆著,第 85、86 页。
③ 曼海姆著,第 233 页。
④ 《客观性、相对主义和真理》,第 23 页。

属性和价值是多样的,并且不是我们可以划分等级的。音乐教育中不能有阴险的或对立的东西,因为在相信所有音乐拥有相同本质的观念中,存在这样的东西。

相对主义,罗蒂暗示说,不过是现实主义者为实用主义贴上的轻蔑的标签。对这个现实主义者而言,具有重大意义的问题是像"真"、"善"、"美"这样的东西是永恒和绝对的;因为只有它们是这样,否则我们就完全失去了定夺比拟宣称的所有基础。然而事实并非如此。承认偶然性和误差并不一定是一种倒退;只要一方继续认为存在一种可接近的、非相对的交替,那么音乐价值的相对性就会引起痛苦。这样的思想和价值观是在某些特定人类需要中发展出来的概念上的习惯。实用的见解是这样的习惯可以并且应该为更好的所替代:"更好的",并不是基于什么普遍通用的标准,而是与我们思想和价值观的特殊需求或目的有关。一个"严肃的"相对论者会说,可以通过将我们的思想和价值观构想成社会结构以获得一系列好处,而不是至少在它们中间有延伸至解构和重构的可能性。永恒性的观念可以被史实替代;永恒的真理被可变通可磋商的信念之网络替代;客观性被主体的协议替代——并且不仅仅是摆脱了不利结果,而是明显地具有积极的成果。这其中必然有一条道路重新指引我们什么对于各种情形、事物,乃至我相信,对于音乐教育和价值观是与众不同的和特定的方向。

因此我们也许需要克服这样一个观念,就是多样性、相对性、差异和不同情境属于缺陷。尽管我们对怀疑论或虚无主义的关心无可厚非,但一个严肃认真的相对论者不该赞同其中任何一个。相对论并不需要保持那种价值判断从完全不可比较的宇宙中散发出来,或者并不比自私自利的花言巧语来得更坚实。基于否定完全客观的可能性来衡量相对一方的主张并不能将所有价值宣称减少到个人喜好的层面。但如果是音乐指导呢?如果没有音乐价值观宣称的客观基础,那么指导和教授就降低到灌输或强加品位的层次了吗?如果没有位于人类之外的客观标准,是否所有的指导性意见都变成了不可辩驳的武断决定?这一非此即彼的观点再次越过了现实主义者,而不是严肃的相对论者或实用主义者。绝对论的让渡没有使任何一个人的音乐价值取向等同于另外任何人。我们可以继续欣赏并崇敬"我们的"音乐,为捍卫我们的音乐价值观堆砌辞藻,同时不去宣称它们是最根本或终极的——衡量每个地方的每种音乐的标准必须分别计量。必须承认的是,也许不存在真正中立的立场去裁夺各种齐头并进的宣称,但是更明显可以说,根本没有任何立场。众口难调并不意味着众口皆不可调。"多数"也不表示"任何"。类似于"现实"或"音乐性"的意义是多数人可理解的经证实的社会建构,因此总是不

可避免的是"相对的"。但并非在一个无聊、不负责任的层面上,它们仅仅是武断的选择,或者任何人想要它们怎样。因为它们深深地被包围在已知的人类行为和反应模式中,其中它们总处于竞争、抵抗和重构之中。

那么,在我看来,相对论的危险名声主要来自四个误解:首先它本质上是好怀疑的,基于此,因为没有哪个关于音乐价值的断言在根本上是不合格的,因此也没有什么是根本上可辩驳的;其次,它是不连贯、无理性且不可靠的;再次,它将关于音乐价值的问题降低到个人主观喜好声明的层次,因此随便什么都可以;最后,它假定不同构架或说明性概要的不可比较性,这样,既然其规定了世界的极端多样性,那么它本身也注定是一场萍水相逢。有了这样的累赘,且不论大多数当代哲学的显著相对论倾向,几乎没有人热忱地拥护"相对论",这也不足为奇了。然而,很重要的是,将相对论自身的包袱区别于那些焦躁地怀疑它的人们所丢下的包袱。正如马高里斯(Margolis)所说,"与一些关于教条的流行观点相反,相对论不需要忠于所有可选择的主张都是均等的这一命题,不需要忠于存在为确定或否定任何或全部特定主张的均等理由这一命题,亦不需要忠于存在或也可以没有可行的决定互相竞争的观点的可比性力量的问题的基础这一命题。所有相对论所需要承认的是可比性力量间的裁决服从于任何将质询历史化和实践化的偶然性,则……必然是较高的说明性力量及其同类是可理解并且在理论上受到欢迎的……"[1]

三、多数、虚妄和标准性

如上文所说,关于相对主义的更普遍的误解之一就是其必然包含不可比较性。如果所有观点在不同条件下都是相对的,那么就没有供辩论和差异生存的共同土壤。我已指出,普遍通用性的缺失并不导致诸如价值和真理的完全虚化。然而,也没有否定它使它们在很大程度上更加复杂。问题在于我们各自的话语领域(框架阐释,价值假定,音乐实践)在什么程度上互相接合。在我们的信念和价值观中是否存在足够的交叠以确保对话和理解,或者,是否各种音乐阐释域相互间足够排斥以至于除了扭曲误解之外它们之间所剩无几?表面上绝对化的抵制需要难道意味着我们被完全置于漂移状态或者困于彼此隔离的世界?

不可比较的范例以及不能协调的世界代表一种无限可能性,即相对论必须承认,但不是其所确信的一个构成要素。可辩驳的相对论对一个更温和且

[1] 约瑟夫·马高里斯文"历史相对论、普遍通用论和相对论的威胁",《一元论者》:67:3,1984年7月。

我认为更合理的姿态负有责任,质疑普遍通用性的主张,并抵制以不同价值观对待差异的倾向。此外还要承认并抵制将其相对论的学说变得绝对化的倾向。它通过承认其自身的"偏好"或偶然性,通过接受其自己可能的不可靠性来实现以上责任。它的说服力基于其价值的不可辩驳,但在简单事实上,其主张看上去在现时需要和利益上和其普遍通用论的对手没什么大冲突。换句话说,不是因为相信其自己的主张与终极真理更接近,而是因为厌恶形而上学的放纵言行且坚信普遍通用论和恒定性存在偶然性所不具有的问题,因此反对普遍通用论、绝对化和实质论。

那么,一个可辩驳的音乐相对论,从其认为积极的情绪出发:"音乐"可以有很多甚至无数种方式。基于这个观点,把某些特定的音乐称为"好"或"坏"并不意味着它比起其他音乐做得有多突出或具有其他音乐所没有的音乐精华品质,或具有更多的"本质"价值。[1] 这只不过是对某些醒目行为的赞美,在特定时间特定环境,为了特定目的,而已。它们也许并不适于所有地点、人群或时间,但这并不意味着它们被给予不同的价值判断或不被认为是一种现实的存在。承认我的音乐价值观的相对性或文化决定性并不会使我对其的坚信有所降低。它们适用于我和其他与我类似的人,这就足够了。它们更多的是一种处于不断进展中的工作,一套我目前所用的衡量标准。我并不因为它们可能发生变化而困扰,我想用我的观点说服你们的决心也不会因此受挫。只是,——我认为十分重要的是——它意味着我必须诉诸劝说而不是绝对地向你们大声疾呼。我想,为了我的价值观和信仰,我可以脱离任何类似于终极标准的东西而做得很好,并且至少我相信有理由去做这样的尝试。

又一次的,这种倾向在曼海姆所称"古老的关于永恒且不可预知的真理的理想,独立于观察者的主管经验"的影响下,由他"绝对真理的相异理想"判断,看上去是一种威胁。[2] 这样的恐慌是正常且可以理解的,是人们普遍的给予所熟悉事务以特权的倾向的结果。但是,不可靠性的态度和对终极性观点的怀疑以一种极其重要的方式缓和了这一倾向。"这就是我们的不确定",曼海姆写道,"它比起以前那些相信绝对化的年代,使我们更加接近于现实"。[3] 真正的智慧的发展只有通过"将自我神化降低到最小程度的决心"才能实现,与之调和的是至关紧要的"每个观点都是特定于社会环境"[4]的认识。用更具体的音乐措辞来说,只要我们认识到我们所做的和他人一样,保持对其他可

[1] David Best 著,《感觉的理性》,1991 年,第 141 页。
[2] 曼海姆著。第 300 页。
[3] 曼海姆著,第 84 页。
[4] 曼海姆著,第 85 页。

能性的开放态度,那么将我们自己的实践和价值观赋予特权也不算什么错误。一个人对于某种音乐体验可以有无限的热情,同时不用宣称这种音乐胜过其他所有,或者所有音乐实践必须服从这一特定优先权,抑或摆出这就是唯一的"权威"的架势。

通过个人的而非普遍通用的阐释和交流方式,我们用与特定音乐体验的习惯模式所调和的双耳聆听他人的音乐。我们都带给音乐不可忽视的视角、优先权以及信仰。我们不可以仅仅溜出自己的音乐外壳而进入他人的。但也不是说这些习惯和喜好和他人的完全不可接近。基于它们是不同的这一事实,音乐话语的世界也就不是不可分享或不可习得的。然而,我们以硬连接身处其中的文化超越("审美"?)的无边际标准的缺失,的确意味着我们应当假定、并努力教化他人关于尊重的态度、宽容以及比起我们所处的非相对论音乐价值假定之下更大程度上的不可靠性。如果这些陈述听起来是政治的、道德的,那几乎不是什么巧合:在音乐价值不同于政治和道德价值的领域,比如说全客观领域,该领域是没有人类栖居的。我已经说过,相对论不需要包含不可比较性,而引起这种恐惧的是在音乐价值判断可以客观地界定这样一种可疑的观点中生出的发育不全的信念。不过,不可比较性,也许比我们所设想的更频繁地,可以并且正在引起恐惧。托马斯·库恩(Thomas Kuhn)关于科学"进化"或范例转换的主张显示出这甚至发生在那些假定客观性的科学壁垒中。人们认识并接受作为"证据"的,是一种世界观,是阐释生活的功能。某一天地球不再是扁平的而成为了球体。人们用了同样多的经验证据达到一个不容比较的结论。错误和观念的分歧逐渐地破坏人们认为地球是扁平的证据,导致规定证据标准的价值观发生地震般的变化和转折。不同的音乐实践之间是否像关于地球形状的两个观点之间一样不容比较且相互排斥?它们是私有的、只可被同类获知的世界吗?恐怕不是这样。人们可以坚持认为音乐意义和价值是相对的,是在特定文化中特有的,同时不用指涉它们是绝对私有的事物。我认为我们不需要实质论或普遍通用论这样的信条来解释在我们不熟悉的音乐话语中我们怎样才能至少是感知到一些意义。同时,我认为实质论和普遍通用论的信条诱使人们严重地过高估计了自己对只知皮毛的音乐和音乐实践的理解能力。简而言之,我建议对音乐价值的相对论定位应当尊重差异同时避免将其绝对化。大多数的人类阐释构架并不是由不可渗透的界限隔离的,并且可以由循序渐进而不是过于激进的方式改良。正如马高里斯所说,"……如果我们不否认,在其自身的概念水平范围内,质疑者可以克服不可比较性,即使他们注定要在过程中生成其他,如果我们放弃复调的真实世界的观点,如果我们承认范例不通常是可清楚制定的

界线,并且如果我们在真实的时间约束内、在人们试图理解对方的概念而不是以一种原则性的差别态度对待总体的不可比较性的现实内处理这一不可比较性,那么库恩的观点就完全是合理的……"①

尽管我只能略略提过这一可能性,我仍然怀疑绝对化和相对化这两种哲学间是否就是不可通容的。在很多方面,它们的世界观是完全不同的,就像关于地球是扁平的还是圆的两种观点一样。如果是这样,倒可以解释为什么绝对化偏好将相对论看作是人类智慧灾难的佐证。这也同样指出了向相对论信条的转变可能暗合了一种激进的而不是循序渐进的范例转换。

相对论至少在其某些程式中可以是一种没有什么威胁的合理的观点。坚持认为不同社会、文化、历史以及音乐环境下的人们应该有不同的、通常在某些特定方面和不同程度上是不可通容的信条、想法和感知的偏好,这样的想法在我看来其实是似是而非的。但全异的概念和感知倾向并不一定是密封未知的黑暗盒子。只要边界和界线是开放及可渗透的,只要人们在坚持它们的音乐信念和价值观的同时保持有可能犯错的态度,并且以开阔的心态做出真诚的努力去理解他人,那么音乐真理和价值观是个人的、偶然的、"相对的"的可能性并不至于使我作为个人太过震惊。

四、"我们"和"他们"

我已论证过绝对主义、普遍通用论和实质论是生于一种凌驾于所有人类的需要,一种可以有理由排挤他人的需要的概念性习惯。另一种对这一"需要"的描述就是人类自然倾向的表现,曼海姆称之为自我神化。这种在文化适应过程中赋予自己回馈的习惯性模式、信仰和欲望的特定形式以特别待遇的倾向,通常被称为民族优越感,一种因其对差异的无知和与压迫的共犯而声名狼藉的倾向。然而这种文化适应的优越感倾向也为一种积极的功能服务,这一功能使得某些选择在与其他相比较时看上去是生动或重大的。可能有人会说,从相对论有时会遭受到的关于可鄙的怀疑论的诅咒(我认为是错误的)看来,优越感和自我神化给予必要的保护。基于这一观点,使一种价值观高于另一种,或者对自己的观点给予特权,等同于在一种看似自然的倾向中放纵,并且除非采取霸道的帝国政策,否则这并不会过度困扰我们。如果你愿意,优越感和文化适应——浸入音乐"家园"的感应,——定义"我们"是谁,在个人和社会层面上都是非常重要的。但是,重要的是,我们要保持清醒

① 马高里斯文"历史相对论、普遍通用论和相对论的威胁",第309页。

的意识,即家园是建造而不是找寻出来的。如罗蒂所说,"当你通过一种语言为存在建一栋房屋时,很自然地你就放弃了许多其他的理解存在的方式,并且留下许多不同设计的未建造的房屋"①。

民族优越感就是"将人类划分为不同民族,且使人必须验明自己或他人的信条",罗蒂推论到分为"我们"和"他们"。"我们"包括那些拥有足够多共同的、基本的信条的人(其世界与我们自己的之间具充分的可比性),"这样才可能有更多有成效的交流和对话"②。音乐和音乐家园在建造和维持这种社区上发挥重要作用。家园就是我们可以享受无条件存在的地方。③ 它们是仅仅属于"我们"而没有"他们"的地方,即包容又排外。"家园"或"同一"带来的安全感可能是唯一的差异受到压迫的地方。音乐是这一系统中仲裁同一和他者的重要的一部分,因为音乐首先就是社会阶层"分享的特权"和"社会团体坚定排外的表达"④。

那么,挑战就在于在文化适应中树立对差异的意识和容忍:在我们给予特权的价值观和观念中建立对差异和他者的开放态度。在这一努力中的重要一步就是学会珍视和颂扬音乐佳品而不诉诸一个永恒的"人类属性"或"音乐属性"。这意味着学会保持我们政治一致的敏感性但不要求助于形而上学的冥想、实质论的野心、或者是打倒一切的音乐绝对论。这一观点并非仅仅要脱离我们所醉心的客观性,而是要用更为相对,与信条、价值观和实践的标准更为相关的处理问题的观念将之取代。罗蒂认为,我们超越文化适应狭隘性的最佳机会就是在一个通过开放态度寻求一致、在"对亚文化保有宽容并愿聆听相邻文化"⑤的基础上持有自豪态度的文化中发展前行。这一使命要求我们令"自我"或"我们"尽可能地包容"他们"。对"我们"或者是对音乐本质顽固的坚守不仅不能将这一使命向前推动,反而是一种阻碍。⑥

找到什么音乐是值得珍视的及其中的原因的最好方法从来就是聆听并参与尽可能多的不同音乐实践。音乐是共享的习性和行为,而不是难以捉摸的、存在的绝对状态之上的集中收敛。音乐教育的目的不应当是将人们从人类活动的偶然性中释放,而应该是更丰富、更好的人类行为的养成。⑦

① 《关于和黑格尔及其他的论文集》,第46页。
② 《客观性、相对论和真理》,第30页。
③ 关于"家园"概念,见 Hank Bromley 文"同一性政治及批评教育学",《教育理论》,1989年,第39页。
④ Trevor Wishart 文"论激进文化",John Shepherd、谁的音乐?,伦敦:Latimer 出版社,1977,234页。
⑤ 《客观性、相对主义和真理》,第14页。
⑥ 关于这些观念的详细阐释,见《客观性、相对主义和真理》,第214.
⑦ 见《客观性、相对主义和真理》,第39页。

我猜想一个"萎缩的"星球以及我们现时的关于人类音乐实践具有深远多样性的意识会使对相对论某些形式的需求在目前变得真正的不可避免。我想,当我们开始不把相对论视做无意义、无价值的消极主张,而是看成一个积极的承担开放、宽容、多样性、多元化和差异的主张,那么曾经附着在这个词上的污名便消失了。它并不是要我们没有主见地接受,而是要尊重音乐实践深远的多样化,明白脱离了其所成为一部分的社会文化条件,是不可能理解其价值的。相对论的顺应力、势头和混合力量使其适应这个充满变化的多样性世界。它对差异的尊重、对人类理解能力的临时特点的深信以及对自我神化趋势的平和谅解使其与二十一世纪音乐教育思想和实践的临时性和偶然性十分匹配。

同时,它引起了一系列关于音乐教育的有趣问题,这些问题我认为既没有简单的也没有总体的答案——虽然那并不拒绝我们与之斗争。在音乐教育中深度和宽度间的最佳平衡是什么?如果过于强调其中一个会有什么危险?我们应该学习什么样的音乐?有多少音乐?它们之间有多少"不同"?西方音乐中有足够的多样性以至于会遇到这里所指出的问题?我们怎样避免把听到的其他音乐视作我们自己的变体?我们怎样帮助学生在永远不可能实现真正自主的教育环境下"自主地"欣赏音乐?我们能否在没有绝对论和普遍通用论的情况下对音乐教育作出判断?我们怎样保证音乐指导符合可辩驳的假定音乐实践之多样化和相对性的标准?还有就是我们怎样在极度多样化的音乐及教育实践中,在相对论倾向看上去是正确的情形下保持专业的一致?

五、差异中的专业一致

以上所提的问题都值得注意。但由于篇幅所限,且对音乐教育"行为主义实践"的倡导已经将这其中许多问题付诸必需的详细审查,我在这最后一节就只着眼于最后一个问题:我在此所探讨的主题对我们的职业及我们在其庇护下所进行的声明的定义有何意义?音乐教育一直在音乐属性和价值中寻求职业的一致性,这无可厚非;但其错在相信其中任何一方像我们以前所学的哲学一样单一。我们一直被教育,一致性要求我们树立团结统一的态度,对这一职业而言,教育及哲学问题上坚定的一致性是其生存发展所必需的,并且,直接来说,这一基本的一致性可以归结到对"为什么要进行音乐教育"这一问题的极端回答。如果对这终极答案的传统询问是一个错误会怎么样?

根据已进行的论证,我建议我们应保持"为什么要进行音乐教育"这一问

题有多种答案的可能性,即没有哪一个答案可以超越特定的时空和环境。我们须考虑这样一种可能性,即除了"全部"音乐外不再有一个确定的立场去判断我们的职业努力,换句话说,我们面对的是这样一种可能:对"为什么"这个问题的所有可能答案都不可避免地是偶然性的。音乐教育可以且应该有多种形式。这适合多种目的,多样化的和有分歧的价值观。最显著的就是这些年来有许多熟悉的、有启发的主张代表着我们。然而,比较少被承认的是,音乐和音乐教育在有益的结果之外还可能产生不利后果。音乐教育不是无条件的好事,因为它所做的没有自动的。我们中的大多数人发现音乐本身不具有可以为任何或所有教育努力保证产生令人满意效果的固有或天生的价值。作为人类的一项事业,音乐和音乐教育并非与生俱来就是"好事"。所有都取决于教什么,怎么教,什么时候教,教给谁,等等。那么就是说,关于"为什么进行音乐教育"的所有答案都是偶然的。只有偶然性不是失望的原因,因为它不比相对性包含更多的专横。它并不需要破坏我们的职业一致性因为音乐教育的职业一致性并不一定要求"为什么"的问题有唯一的答案。职业一致性可以在没有绝对化的情况下得以保持。在"为什么"问题的所有偶然性中有一个人们关于"我们"应该对谁的假定:包括"音乐教育"或"音乐教育者"这样的概念应该面对谁、面对什么。我们倾向于在其庇护下前行的种种原因大相径庭,但取决于我们认为音乐教育到底是什么。认为它与公共学校音乐(一个广泛流传,而我认为是不适宜的假设)等同的人对"为什么"问题的阐释是要保护或证明为制造各个机构的普遍音乐实践而设计的安排。但如果我对音乐教育的概念植根于,比如,我教授大学生爵士乐,教会小孩子普通的音乐,我在家里上钢琴课,指导四重唱,指挥教堂合唱团,或者是在军乐团里任职的这些经验——仅仅列举一二我认为对身处其中的人而言是进行了音乐教育——我对于让我证明的东西的假定回答,并不能有所帮助,而只是不同于你们的罢了。我的学生和我从我们所做的中间得到的可能与你们的大不相同。换言之,我们的做法的原因及证明的方式如同我们所从事的教育活动和所教授的音乐一样各不相同。可以说是大相径庭。"教育"和"音乐"都是有着多种有效意义的开放式概念,与环境相关,受制于变化。音乐教育所提出的一系列多样化和相互间有分歧的实践不可能被一种单一的、一元的理论所统领,也不可能由一个单一而广泛的基础所支撑。

然而,因为我们对不可征服的论证鼓动的渴求,因为我们有代表他人架构的欲望,音乐教育者更多的是试图一次性涉及所有东西,并将判断建立和运行在与我们实际的音乐行为有相当距离的基础上。这样产生的结果是,我们的音乐教育主张和音乐及教育实践之间的差距,也就是我们所说和所做的

之间,我们的承诺和行动之间的差距,是巨大的。"音乐教育"包含十分多样化的信条、实践和价值观排列。对于一个有许多任务,且这些任务相互之间没有什么共同点的持有者而言,这倒是一个便利的标签。比如"音乐",它是一种抽象,是一类行为的名称,是我们用来指明一系列特定事物和努力的工具。

将这些多样化的行为看作单一的是很方便,而且其本身也是一种相对无害的习惯。但如果要把这一习惯带到"为什么"问题上就会有麻烦,就如在这一系列多样的实践背后有一套共同的本质或总体属性,在其之上我们可为我们的所作所为提取证明理由。我们错误地假定音乐教育是十分单一且一元的支持可同时回答所有问题的确定答案的事情。音乐教育之所以重要是因为所有的音乐教育做——①就是在这点上,在我看来,我们背向了我们自己最了解和做得最好的事情,而醉心于哲学炫目的光环中。

有时我想,如果经过多年艰辛的找寻之后,我们得到了对"为什么进行音乐教育"这一问题的难以捉摸而又权威、概括的答案,就是它并不存在,或者说,音乐并没有进行一项工作,那将会怎样。当我们假定了答案的存在,并谋求表述它的理论,那么我们的主张就离我们中的很多人实际正在做的事情相距甚远。我们的主张脱离了其有效性和力量起源的具体实践而变得空洞。我猜想,例如,这也许可以部分地解释我们想要抛开任何关于有声经验而阐释音乐教育的好奇尝试;或者,根据其基本的对实体和精神的忽视的"认知"属性;或者,根据忽视社会的假定的心理上受益;再或者,根据其与"其他艺术"共有的、假定的"审美"共同性。同时,我相信,我们许多高尚的主张在一种排外的方式中发挥其功能,这一方式中的许多人进行着音乐的教育的实践,而他们的抱负很可能与'我们'的大不相同。

我建议我们以一种微妙的不同方式对待这个"为什么"问题,抛开它要求一个唯一答案或者存在一种我们可以用来衡量和比较不同答案的唯一的标准的假设。不存在适用于所有音乐教育不同实践的唯一答案,也没有什么'最佳'答案,因为每个答案的权威性只能由特定的价值观、信条、环境及实践体系来决定。

我不认为存在一种所有音乐教育都为其启发和实现做出贡献的'固有的'所有音乐都具备的属性。也不认为存在一种确定的可以保证向无论处于何地的人们传授一些他们认为是天生令人满意或有价值的最佳教授方法。音乐和教育实践是包含在社会大环境和实际中的人类行为。它们的属性和

① 此空白由一系列格言填补;重点在于此主张的普遍性。

价值是多元的、可塑的、不稳定的且不断变化的。因此对"为什么进行音乐教育"这一问题,我倾向于有很多种潜在的答案,每种答案都有其受制于个别有效性的主张,没有哪个答案可以宣称适用于一切时间、地点、环境。我们或许也能坚称音乐教育哲学跟从于音乐属性和价值。但是,本文反复强调的是,如果我们认为其中任何一个是唯一的,那么我们就错了。

然而,'许多'的意思不是'无穷',也不是任何对"为什么"问题的旧有答案。它们的意思并不是说没有哪个答案好于另一个,或者答案不需要尝试。我从一个负责任的相对论而不是愚蠢的虚无主义角度试图阐明。尽管可以有多种进行方式,音乐教育必须调停、教化、精炼。承认偶然性、多样性和相对性——多种互相间有分歧的对"为什么进行音乐教育"的答案的有效性——并不能减轻我们辩论及证明的责任,我们须清楚我们的所作所为、我们行为的原因以及我们事业的计划。我确实认为,通过将我们从必须赞成一项通用的教条或其他我们职业整体的折中这种感觉中解放出来,这还是使我们稍稍轻松了一点。它将我们从限制性的概念中解放出来,这种概念使我们相信我们所有的希望和热情都建立在一个论据的有效性和说服力之上,或者说我们所有的教育努力都必须集中于一个共同目的才有价值。此外,它还使我们从令人沮丧的无的放矢的努力中解放出来——就好像要把方形的钉子钉入圆形的孔中。

当不需要的时候,对确定答案存在的否定再一次听上去很消极。这一论证的积极一面就是它允许很多答案,并有相当的选择范围。专业的一致性既不要求完全同样也不要求全体统一。不过关键是,一致性可能被塑造成对多样性和差异的反对。音乐教育不该是折中,而应强化其包含多样差异服务多种目的的容量。多样性和差异并不是专业弱点的标志,而是有效性和顺应力的源泉。音乐和音乐教育是各种动态的信念及实践的错综复杂的网。与整块雕塑作品不同,网是随意的、临时的,其力量来自于易变和灵活。它们当然要求日常维护,但这是有好处的。事实上,这就是我的中心思想。

为什么要音乐教育?有许多许多许多好答案。我看不到有什么强迫性的理由要我们指定其中一个是最权威或最佳的。音乐和教育都不是那种性质的事物。在我看来,探索各种不同的答案并找出它们怎样适于特定环境、怎样服务于特定需求和目的,才是更为积极的。证明我们对他人(以及互相之间和对自己)做了什么是我们职业的重要事项,但我们完全可以抛开一个我们必须全体遵守的唯一答案而做得很好。这一系列想法的一个重要结论就是音乐教育者必须更加忠实于他们自己对这个问题的个人的答案:由第一手经验支撑的答案,由对音乐在其生命及其学生生活中造成的强大影响的见

证所支撑的答案。这些原因可以抛开声称适用于所有音乐情形和时间而具有"因地制宜的"有效性和说服力。音乐和音乐教育不会自动达成任何事情：所有都取决于所教授的内容、以什么方式传授、向谁传授，以及为了什么目的。也许这就是 R. 穆瑞·莎佛（R. Murray Schafer）在建议音乐教育者为自己而不是他人创立哲学时的真正意图。①

最后，我不认为抵制实质论、普遍通用论和宏观形而上学的诱惑需要以我们的职业一致性做出让步。如理查德·罗蒂所说，一致性只不过拥有"相似性和相异点突兀地吓住我们"的作用。② 这种突兀就是，我现在已经反复地说过，信条和习惯的作用，并不是实质属性。职业一致性由一种包括在我们自己、相互之间、和与他人之间的感觉组成。对此，罗提提醒道，这是与他人行为而非对先前共享事物的发现联系在一起的虚构的统一性。③ 我们可以抛开对音乐和音乐教育的"固有属性"的追求而达到并保持，且甚至加强职业一致性。与音乐价值一样，职业一致性是创造而非找寻出来的。

在相对论和偶然性中塑造一致性也许听起来是矛盾的，但事实并非如此。如"音乐"一般，音乐教育是拼接的，是多样化和活力的集合，富有各种选择。它既不要求一个中心的原则，也没有清晰的规定其影响范围和形状的界限。我承认再次将我的观念在此概念化一遍是需要大量精力且冒风险的。但是我们在其他策略中寻到的安慰和安全感成为大大的幻想，这使我惊讶。我猜想，一个由这里所探索的信条和义务指导的职业会显示出更为令人舒适且对于有着大相径庭观念、音乐和价值观的人们而言更具吸引力。

我想是时候拆除一些错误时代的概念的大厦了，它们已经误导了我们关于音乐和音乐教育的思想很久了。说音乐和音乐教育有很多属性和价值以及承认其偶然性并不会降低我们所从事的工作的重要性，也不需要为我们的职业一致性做出让步。没有了普遍通用论的话语，我们可以在音乐教育中良好发展，我希望我已经陈述了很多值得一试的重要理由。

（王吟秋）

① 例，莎佛.创造性音乐教育.纽约：Schirmer 出版社，1967.
② 《随机性、反讽和协同性》，第192页。
③ 《随机性、反讽和协同性》，第190页。

没有绝对正确的路径:音乐教育无法拯救真理[①]

对事物的正确反映不可能一劳永逸,由于事物存在的条件不停地转化,对事物的认识必然要一次次地更新。 ——杜威

在不断运动的世界里,僵化总是危险的。 ——杜威

全身心追求完美结果的音乐行为既是音乐制作的必要条件,也是有效的音乐教育的必要条件。所以五月组的成员十年以来一直坚持着对这一信念的追求。更准确地讲,是反对音乐制作和音乐教学中机械、平庸和为音乐而音乐。这种平庸的工作只能产生平淡的音乐结果,学生只能涉入浅尝辄止的音乐实践之中。这只是一种说教,而不是对批判性反思的音乐素质的培养,批判性反思音乐素质需要的是对音乐充分思考和独立选择的能力。因此,音乐教育必须致力于实现音乐的完整性,并能使学生参加真实的音乐行动,充分意识到自己所作所为方向和目标的音乐行为。

很难想象出一个正常的人如何按照这样的描述来从事工作。对反思性实践的追求几乎是不可能的,毕竟进行完整性音乐实践的诉求听起来几乎是逻辑循环。[②] 可以肯定,没有人会倡导不可靠的、无实质的、漫不经心的音乐

① 在这里,我借用了罗蒂的"拯救真理"一词,罗蒂争辩到它的信徒们(盲从和幼稚地)"认为质询和求证在本质上存在着终点,事物真实的存在方式,以及对这种方式告诉我们应当去做些什么的的理解"。因而,拯救真理所指证的信念是"哪些因素将结束反思过程",体现了追求已经得到了满足时的要求。罗蒂声称确信拯救真理就是确信"真实的描述"的确是"真实地"存在于这个世界上,从而明确关于教育怎样对人们生活起作用等问题可能的答案,以及怎样更好地教授音乐。音乐教育在实证主义研究方面的热情是寻求拯救真理的一部分,但那是五月组理念中刻意涉及的一个话题。见 Rorty, Richard. 2000. "The Decline of Redemptive Truth and the Rise of Literary Culture." Available from the World Wide Web:(http://www.stanford.edu/~rrorty/decline.htm)以防我被误解:我并不认同 Rorty 的文学气的见解。我更倾向杜威的观点而不是 Rorty。

② 成为可行的和可持续的音乐实践的判断力的循环似乎需要确定的音乐完整性。另一方面,音乐完整性的议题总是一个非常开放和有争议的问题;或鉴于本文中探讨的音乐的性质,本就应该是如此。音乐完整性的构成中很少涉及音乐教育的现实情况本身就强烈地证明了完全不是如此。

活动。

然而,没有人公然如此倡导的事实并不意味着人们就不会在音乐和教育实践中这样去做。很有可能并常见到人们的活动不经意地导致了意想不到的结果,如果仔细推敲,这种结果很难自圆其说。尽管意图和热情都很好,音乐教育工作者的习惯和由此习惯而来的教育方法导致的结局经常与他们理性的支持不尽相同。① 这种理想行为所意味的是毫无反思地执行着自己的责任②,尽管音乐教育也需要这种热情,但它还是与音乐教育更广泛的目标不相一致。为此,我们需要呼唤音乐教育的效度,这种效度不是从他们正在从事的没有反思的工作中得到,而是从他们为学生和社会所做的不同凡响的工作中得到。

这一理念要求一种智慧的、有预见的或对结果有预见的行动。听上去又是完全合理和明白无误。但是,我在这里所做的诠释是很实际的③,这个理念所追求的结果不是一成不变的,也不是可以预测的。按实用主义的观点看,人类活动的结果和意义是变化的、多重的、分裂的,常常是不协调和对立的。音乐行为的结果不是一成不变和能够预测的,用幼稚的方法、用敷衍的方法、用万般皆准的哲学理念都不可能预测出来。作为人为的喻意,音乐和教育的行为是多样性的、不停变化的、与环境相关的、因人而异的。要对此进行预测就需要考虑到环境、地域和各人的具体实际情况。没有一个结果不是出自于特定的音乐或教育的具体环境。④

对于音乐教育工作者,这就意味着没有海岸线可以作为"参照物",过去成绩和良性结局只是表明执行了要依靠时间检验的教学策略中的一项任务。简单涉入音乐活动的学生并不能获得完整的音乐教育。偶然出现的结果也不能证明音乐具有某种价值(审美或其他)以及这种价值的广泛性,或可以按同样的方法重复。甚至,就这一偶然结果而言,这种反射也是一时性的,时过境迁以后也不能一直沿用,也不能保证这种认识一定能起到良好的教育效果。也许行或不行。要进一步指出,也许行或不行是指就在同一时间其结果也是多样的、变化的、潜在对立的,等等。

① 或者,另一种说法,仅仅是假设。
② 这里通常是指"技巧主义",完全是集中于教学方法("如何做")并且也完全忽视"技巧主义"可能产生的结果。
③ 应当注意到纯理论的或实证性的取向支撑着这样的理念。然而,这个理念完全不同于实用主义的观点,这个理念认为智慧由感悟能力组成而不是行动的能力,这个理念认为这里所涉及的见识很大程度上是出自于所谓智慧的简单结果。
④ 因而,很明显,批判性反思实践的必要。

五月组论坛对待上述事宜的一个重要思想和实践方法,把音乐当作类似于人类的存在状态,也就是从表观的或技术的现象看,它的价值是特定的、内在的、与外部环境和用途的边界条件相联系。① 如此理解音乐(教育也是一样②)所导致的结果全然否定了音乐素质和音乐教学理性的技术模式,而这个理性的技术模式在世界的许多地方还主导着和规范着音乐学习。③ 用实践学说的观点来看,音乐和音乐教育的价值始终是受社会调节的,始终与它们对人类生活所起的作用相联系的。它们的价值不是直截了当和一成不变的正确,音乐和音乐教育需要最大地关注环境的变化,需要不间断地反思与再评估。与技术性的追求所不同,正确的行为始终与对结果的判断和预计相联系,实践学说一直是由高度的具体性来指引的。亚里士多德将其称为实践智慧。④

　　实践智慧具体性的认知态度必然地要求行为方式要与人们实际的存在状况相协调。与"什么样的有效?""程度怎样?"的技术问题不同,实践智慧在正确的行为过程里得到发展,而正确的行为是为了解答"是否?""为谁?""在什么环境中?"和"针对什么具体情况?"等问题。

　　那就是实践智慧涉及的是对行为正确路径的洞察能力,它之所以正确是

① 尽管我不会停留于此,后面的还要涉及的观点是康德学派审美体验的核心观点,长期主导着音乐教育的"审美教育"的观点。
② 请注意,音乐和教育都是实践哲学存在形式的事实并不意味着音乐的需求就一定是所有与音乐相关的教育需求,或一个确认的事项就一定对音乐行为有帮助,教育需要关注自身一切实际的假设;换句话讲,学校的音乐学习并不是当然地保证了音乐教育的意义。可是这种假设在音乐家和音乐教育家中间仍然很流行,因为关注音乐素质培养的大学课程设置被认为是自我完善的教育。其结果是产生了把音乐的实践哲学与教育的实践哲学等同起来的倾向,这个倾向忽略了教育的实践哲学。音乐素质并不完全等同于有内涵和反射性的教育实践哲学。
③ 基于我对音乐教育工作者中现行的单纯技巧训练的技术主义倾向的批评,我们应该考虑罗蒂的论述:"你能成为一种文化的专家,如果你想要去学习,但如果你不希望因此改变你的生活,你将做不好"(Rorty, 2000)。他的论述略显夸张,但他的专业态度不是单纯技术取向的。这一点与我的观点吻合,音乐教育专业忽略了这种专业态度。
④ 这篇文章不能详细地讨论亚里士多德的实践智慧。更多的内容,请详阅:Bowman, Wayne, "Discernment, Respons/ability, and the Goods of Philosophical Praxis," *Finnish Journal of Music Education* 5:1-2(2000): 96-119. Also available in Action, Criticism, Theory for Music Education on the World Wide Web: http://www.siue.edu/MUSIC/ACTPAPERS/ARCHIVE/BowmanPhronesis.pdf; Bowman, Wayne, "Educating Musically," *The New Handbook of Research on Music Teaching and Learning*, edited by Richard Colwell and Carol Richardson, (New York: Oxford University Press, 2002): 63-84; Dunne, Joseph, *Back to the Rough Ground: Practical Judgment and the Lure of Technique* (Notre Dame: University of Notre Dame Press, 1997); and Regelski, Thomas, "The Aristotelian Bases of Music and Music Education," *The Philosophy of Music Education Review* 6:1 (Spring 1998).

因为对特定的人文环境的确认。① 因此,实践智慧之所以存在是因为普遍性的处置不能起作用,不能以一种方式对待所有人类的需求。② 音乐和教育就应该是这种情形的真实写照。

实用主义(pragmatism)、反思性实践理论(praxis theory)和技术性实践理论(practice theory)③都赞同现在流行的建构主义学说④,强调对环境的注重、对知识和方法创新的注重(不同于教师仅仅传道,对学生仅仅授业),这是有重要区别的。就特定而言,实践学说和实践智慧强调对具体环境的区分,以实现正确的结果。知识和方法是构成性的,因此不是绝对的,不是所有的知识构成和方法构成都是正确的,不是普遍适用的。事实上实践智慧的要点是针对性而不只是普遍性:它的关注重点是正确的行为而不仅仅是具体的活动。⑤ 因此,积极音乐创作的特点不是使它自身适合于构成性的理论,尽管有意义的构成是一个积极的过程,但不是所有积极的过程都是必然有积极意义。至于何为意义,维特根斯坦等人滔滔不绝地声称,意义就是用途。那么,音乐教育的反思性实践就是指置身其中的体验。与活动性大不相同,行为是定向的,涉及对所设定意义的追求,涉及在合理的和合适的实践中使用。⑥

实践学说的音乐教育学完全不同于传道/授业式的教学方式。实践学说不仅解释了音乐行动的具体性;更进一步,它还坚持了音乐行为的广泛性,音

① 这听起来也许是自相矛盾,一方面要获得与完全的利他意图相满意的结果,另一方面还要保持所需的自我的民族性。但是,利他意图和我所说的民族形式不一样的。在我看来,民族性的核心是承认可能的不一致。这是实践智慧的部分内容,与特殊性和差异性相共存。利他意图并不需要受到指责,鉴于新浮现的意义不能管查和相应于细小但重要的事项,这些事项可能改变我们期望的结果或采取的方法。完全的没有思辨性反射的利他意图对于实践哲学应起到的功能来讲过于简单和肤浅。
② "人类需求"是相对于非个人的结果而言的,非个人的结果是指不同的、有争议的技巧性的结果。
③ 在这里我所使用的实践哲学理论和实践理论或多或少有所重叠。为了对实践理论讨论的方便,请参阅:Schatski, Theodore (editor), *The Practice Turn in Contemporary Theory* (New York: Routledge, 2001). S. 西奥多:《当代理论的实践转向》。
④ 尽管"建构主义"是心理学的一种概念,只是粗略地与社会理论中的"建构主义"相对应,我在这里只是略微把二者的概念归结到心理学的"建构主义"那里。
⑤ 大卫·艾里奥特(David Elliott)对活动和行为做了有用的区分。见 *Music Matters* (New York: Oxford University Press, 1995), 50.
⑥ 或更进一步:合理的和合适的预期结果,尽管只是对实践的理解和预期。另一个区别单纯技术主义和实践哲学的方法是,前者只关注自身方法上的深奥(见上面第四条注释),而后者既关注方法也关注方法所产生的结果。实践哲学所追求的答案不单单是 Biesta 和 Burbules 所说的"不仅是希望获得什么,而且是获得所希望的"。Biesta, Gert and Nicholas Burbules, *Pragmatism and Educational Research* (Lanham MD: Rowman and Littlefield Publishing Group, 2003), 78. 请注意:实践哲学不只是仅仅关注结果,而是关注方法和结果的统一。

乐结果的深邃内涵。① 音乐行动既不是好也不是不好,可能是其中之一也可能是两者兼有。② 实用主义把知识和真理之类的事物看作为是习惯型的作用而不是自然的事实,这样在一个相同的时段内,不是所有的习惯都一样可取。实用主义关于行为习惯的观点就是根据对结果进行预计的过程中发现的变化和出现的情况对现有习惯进行改变和修订的习惯。这也就是在人们所实践的范围内根据对结果进行不断预测来调整行为方式,因为结果是多样的、分裂的和不可预定的。

这种认识对于音乐教育工作者的意义是巨大的。因为如果音乐是人类实践的一种形式,如像所有社会实践一样音乐涉入对不同的人群、不同的时间、不同的环境,甚至相同的人群、相同的时间所导致的结果是不同的、分裂的;那么,对于音乐和教育而言,就完全有可能在同一时间内某种方式是可取的,而另一种方式则完全不可取。事实上,这也相当常见。因此,以完整的音乐方式从事音乐和进行音乐教育始终是一组环境关联行为;它们的意义总是开放的,从来不是固定的或终结的。用批判性的方法进行审视,对绝对意义的诉求就是封闭的态度,阻碍对这些术语含义的理解,为某些人而不为更多的人服务。人类的实践是天然变化的,即便是在建设性的框架之内。一种行为方式与相关联的因素的磨合不可避免地必然存在,即便是那些被认作为正确的实践行为也不例外③,它始终处于不断精细调节的状态,不能人为设定底线。负责任地进行像音乐和教育这样的人类实践就需要具有对正确行为持久的、仔细的警觉,因为存在着人们潜在的疏忽和过度的想象能力。

这里所提出问题完全与现行所推崇方法以及草率的规程相对立,而这些方法和规程在音乐教育界十分普遍。必须指出,对这些新问题的回答都是有时效性的,把这些问题公开提出来不是给解决问题制造障碍而是为了使专业人士更明白。的确,这里提到的问题需要专业界去着力应对,对于这些问题都没有单一的、简单的和预定好的答案。这些答案包括:可靠和不可靠的界限是什么?音乐的完整性包含了什么内容?是音乐的或成为音乐的意味着什么?音乐教育的效度应该用什么标准来测定?谁的音乐最能适应教育的

① 对于行为理论,行为有别于活动(仅仅是举动),行为是受到意图的指引:预期的结果取决于特定的环境。
② 只要承认这种可能性,到处都可以找到对这一论点的支持。一个严重的例子:噪声引起的听力损失,音乐家和音乐教育工作者聆听了激动人心的立体华美音乐后引起了听力损失。Leon Thurman 提供一份关于此项内容报告 Mayday Group's web site(http://www.maydaygroup.org). Link to Thurman's "Music and Health" pages through "News and Views."
③ 这准确地说明了为什么音乐的完整性理念的本身是一个相对的概念。它涉及某人在某一时段与一定的环境进行反射性的思维磨合过程。

需要和兴趣？①

　　这种理想的行为还有比这些表观特点更多的特性，特别是，如果这里所强调的实用主义和实践学说被接受的话。这样就有了解决界限问题的效果也有了改变范畴的效果，这些传统的范畴被视为音乐、音乐素质、完整性、真实性、教育等的基石。相反，音乐学校的传统和由此现代音乐学校而浮现的学徒制度模式存在着大量的、毋庸置疑的确信，比如谁的音乐"数得上或有价值（counts）"和怎样才能教好它。学校音乐体系中音乐教育的教学工作同样产生了大量未经审视的设定，比如音乐教育的性质和影响范围。技术主义滋生于并繁荣在这样的环境中就毫不奇怪了。然而，仅有技术上的专长并不是一种可以确保未来专业发展的基础。②

　　当然，并不是说这种考虑下的目标就是这些事项的最后评论。与其他的目标一样，它本来与指定的事物紧密相连，这些事物在当时就是含糊的概念和错误的指定。经过了十多年的研究和争论，这个目标依然向我们指出重要的方向，提出了更广泛的具有潜在意义的议题。在本文的剩余部分，我将列举一些议题以便引起大家的关注，因为我们试图进一步阐明这些目标，并寻求行为与行为的精神内涵相一致。我还将归纳出一些要点来强调这里涉及的议题。

　　议题1：音乐教育已经脱离了音乐教育学科的多样性和多变性③，以及作为人类实践的基本性质。当"指定"成为不容商量的结局和手段，以及成为完全的强制时，严格训练的努力就导致了严格训练的终结。然后，专业会员体制就演变成为师徒制。

　　我们已经沉湎于一些特定的音乐表现方式（如表演），以至于把全部的精力都投放在对这些表现方式追求上面。我们曾经寻求过普遍适用的教育体系和策略，而这些只能是在确定的条件下才能有效。出现这种错误的原因是我们把对某一音乐行为和该音乐所涉及环境方式理解为广泛的人类需求。但是，这并不适合处在多元化和变化社会中的学生对音乐的需求。我们在这里讨论的理想行为正是要强调对结果以及思辨性和反射性音乐素质的念念

① 我再加上一个问题，当一个音乐教师意味着什么，什么样的人不可以担任音乐教师？尽管乍一看，这个问题似乎不属于这里讨论事项的范围之内，但其实不然，因为"音乐教师"才真正是要提出这样问题的人（出于教学的考虑）。

② 表面的需求推动着这种因技术而生的困扰，它只是表面的和错位的。这是因为"什么才有用"总是与特定的结局和环境相对应，教育的结局和音乐的需求是多样的、变化的和相对的。（显然，音乐学校培养出来的音乐家是不能够临机处置或在乐室中流利地"阅读"的。）

③ 当然，主题的多样性既是指音乐也是指教育，同样也是指"主体"或教学工作的受体——学生。

不忘。但是,因为音乐和音乐教学的结果都是多样性的,窍门就是视而不见,让区别继续区别,多样继续多样,变化继续变化,就是不能放弃严格训练(rigor)。①

议题2:承认多样和变化并不是放任自流,多样并不意味"任意"。在音乐和教育这样的人类实践中,社会的交流能保持其行为朝着进一步合理的和期望的行为方向推进。实践知识的产生不是出于虚无的、武断的和纯粹的个人偏好。人类实践的"勇气"出自于共同的人类行为,出自于杜威所说的"有效利用的联合体(conjoint community of functional use)",②出自于斯杜伯莱(Stubley)所说的"调音过程(tuning process)"。③ 这种相互关联植根于跨越界限进行交流的趋势和能力以及寻找共同的(也许是短暂的)多样性和变化的基础。教条、教义和师徒制阻碍了主体间性之间的融合,而这种融合可以带来生动的人类实践活力。④ 指导方法替代了质询、审视和交流,因而不能产生与学科相关的生动性,而只能走向反面。

议题3:如果不是刻意,理想的行为似乎暗喻着专业的或表演的音乐家们⑤也支持着在具体音乐环境中的音乐完整性,"音乐制作必要的条件"也是"有效的音乐教育"的必要条件。世界上绝大多数人群参与音乐的方式只是聆听音乐吗?⑥ 聆听音乐的行为(不同于活动)不能被认作音乐行为吗? 真实的聆听有程度上的区别吗? 区别刻意的聆听和随意地听取音乐的标准是什么?⑦ 难道说音乐家所听的东西就是音乐吗? 职业音乐家普遍理解的音乐素质也能成为音乐教育的要点吗? 我们勉强认为听是创造音乐的一种方式(怎

① 换一个说法,问题是要保持柔顺但不是奉迎。某种意义上,这个平衡的问题是实用主义和praxis历年所提出挑战的中心问题;它也是实践智慧所强调的民族伦理的议题。
② Dewey, John, Logic: *The Theory of Inquiry. In The Later Works* (1925—1953), Volume 12, edited by Jo Ann Boydston (Carbondale IL: Southern Illinois University Press, 1938): 28.
③ 这是一篇关于音乐表演的著名文章。然而,这个关于音乐领域和方式的讨论与这里所讨论的praxis和实践智慧的观点存在着强烈的共鸣,我相信这是由于音乐的本征的praxial性质所导致的。我在这里关注这些联系所希望强调的是确信praxis的集中表现,无论音乐的或教育的和因为不相信praxis而导致的全然的麻木。
④ 我讨论的是praxis和实践智慧的对立面,这些内容在我的2000年题为"实践智慧的威胁"的文章中。
⑤ Brian Roberts 在文章"谁在镜子里面?"描述的音乐表演艺术家的特点是在音乐学校中产生和保持的。Roberts, Brian, *Action, Criticism, and Theory for Music Education* 3:2 (2004): (http://www.siue.edu/MUSIC/ACTPAPERS/v3/Roberts04b.htm)
⑥ 人们也许认为(专著的)听音乐就是参与音乐。然而,听音乐是另外一种音乐行为,与专门为此设定的词汇参与音乐(music-making)所述的内容分别列出。
⑦ Regelski 争辩道:对于 praxis,标准只能是"关注的标准"。Regelski, Thomas, "On 'Methodolatry' and Music Teaching as Critical and Reflective Praxis," *Philosophy of Music Education Review* 10:2 (Fall 2002): 102-124.

能不?)①,因此,不能认为对音乐家及其音乐素质的基本要求与音乐教育的需要是足够吻合的。音乐家和"外行"听赏者之间的不协调,专业和业余(一类人群)之间的不协调只是一个职业区分的问题并不是普遍的音乐条件,"音乐家"社会群体并不是单独的类群,音乐爱好者群体简单地讲就是普通的、功能性的社会成员。② 我确信,对这种不协调的具体需要历数音乐的含义,音乐的本意并不认为音乐家有什么音乐特权,只是认同植根于体内真实的音乐认知基础。③

议题4:要做到"全身心"并不是简单地心智上的认知。这是现实主义定义的一个重要推论④,也就是说理性的或心智的感受并不是唯一的或最好的接触现实的方式,也不是人类所有社会体验的最终度量依据。⑤ 心身统一的主张比较实际,心理和身体之间存在着互相贯通的路径。努力强调全身心领会而不去仔细阐明"心理"的作用是什么就产生了偏颇,用全身心的领会来反对不经意的领会的偏颇;这个偏颇与不善思考的习惯或"纯粹"身体体验的偏颇是一样的。行为、习惯和身体动作的熟练对于传统的对音乐和音乐体验的理解实在是太繁杂了。脑体联动的观念并非毫无新意,因为没有了身体和"所谓的天赋"⑥,我们所说的音乐创造和音乐想象就没有了承载体。"获得音乐效果全身心的领会"是一种虚无主义的复合物;首先,全身心的领会严重地超越了逻辑和心智的可能;其次,对"音乐效果"的不同理解远远超过了传

① 需要把音乐过程细分,除了表演和作曲外,还有一个部分是即兴音乐,David Elliott and Christopher Small 分别引入了"musicing" and "musicking"这两个词汇,可是这两个词汇没有多少特殊的含义。"musicking"所包含的内容比"musicing"稍微广泛一些。Small, Christopher, Musicking: The Meanings of Performing and Listening (Middletown CT: Wesleyan University Press, 1998)

② John Blacking 在许多文章中描述了他对南非德兰士瓦省万达人音乐的研究内容。

③ 我已经在我的文章"Cognition and the Body: Perspectives from Music Education"中初步探讨了这个问题。*Knowing Bodies, Moving Minds: Toward Embodied Teaching and Learning*, edited by Liora Bresler (Netherlands: Kluwer Academic Press, 2004), 29 - 50. 这篇文章的主要要点之一是,因为音乐感知和音乐体验已经与人们肌体的体验息息相关,因此音乐感知和音乐体验很容易深入到那些已经学习了利用肌体在高水平上参与音乐的认识的学习中。与上述推论同样重要的一点就是,这种音乐体验的肌体导向并不仅仅是那些传统审美理论所述的"世俗的"、"器官的"、"情绪的"。

④ 更特定一些,杜威实用主义信条。

⑤ 杜威的语言:事物是需要对待、利用、运作、欣赏和容忍的客体,还不只是已经了解的事物。在这些事物被认识之前,他们就已存在。Dewey, John, *Experience and Nature*. In *The Later Works* (1925—1953), Volume 1, edited by Jo Ann Boydston (Carbondale IL: Southern Illinois University Press, 1925), 28.

⑥ This is Merleau-Ponty's phrase. Merleau-Ponty, Maurice, *The Phenomenology of Perception*, translated by Colin Smith (New York: Routledge & K. Paul, 1962), 189. 这是 Merleau-Ponty 的话语。Merleau-Ponty, Maurice, *The Phenomenology of Perception*, translated by Colin Smith (New York: Routledge & K. Paul, 1962), 189.

统的对"音乐"的理解。①

议题5：像心理和身体的界定一样，对音乐和它的关联环境（音乐范围之内和之外）的界定需要持开放的态度，因为这两方面相互渗透、交织和影响，这样才保证了音乐存在的重要性、意义、目的性和关联性。因此，我们需要警惕音乐内在价值的主张。② 这一主张试图在音乐领域建立一种孤立的、非外在关联的价值观。按现实主义的观点，所有价值都是有条件的；所有的善意都出于某种目的，都是为一部分人群的利益服务的。因此，音乐内在性的主张是一种聪明的手法，试图把某一方面的音乐行为排除在社会现实之外③，人类的实践是一种社会现实，他们总是在回避。音乐的价值绝不是声音的构成。音乐源自于人类的存在意义，音乐的影响力源自于人体发出美妙声音的方式，源自于跨形式类别的与其他类型体验的交融，也就是与社会体验的交融和社会给予音乐的反馈。重申一下：

（1）"音乐素质"绝不仅仅是实施技能。

（2）理想的音乐行为产生的"音乐效果"必然具有远远超出"纯粹音乐"领域的意义。

（3）音乐的教育（音乐的体验就是音乐教育）必然涉及教育的"效果"，这种效果在范围上远远超过了传统意义的音乐教育。

这里有一组简略的要点，这些要点反映了我们细致的考虑，因为我们试图掌握批判性和反思性的音乐素质与音乐教育之间的关系：

要点1：音乐是一系列快速变化的实践行为，没有一个本质的内核。因为没有一个本质，也就没有一个真理的音乐，也就没有一个绝对意义上的音乐素质，也就没有一个真理的音乐教学方式。④ 这种状态既不是唯我主义也不是虚无主义；相反，它是建立在音乐素质和音乐教育之上，根据对所涉环境特定情况的高度敏感性做出的决策、评判和行动。现实的挑战，承认把音乐和音乐教育作为实践比较行为的一种形式的挑战，就是要创造和维护价值观的相关性和变化性。在尊重和认同开放观念正确性的同时，正确的行动需要高度发展的个性化才干，而这种个性化才干恰恰在当今的音乐教师培养工作中

① 例如，音乐是由"乐谱"、"作品"、"声音"、"表演"等组成。
② 我已经提出了我的观点，从实用主义观点看，内在价值观是一种虚无主义的表现。见Bowman, Wayne, "Music Education in Nihilistic Times," Educational Philosophy and Theory 37:1 (February 2005).
③ 包括社会政治学、社会经济学、社会文化学以及更多。
④ 再强调一下，这并不意味任何方式都可行。可行的方式必然是多样的，有严密的及时的关注标准进行规范，这些标准植根于特定环境的具体情势。

被大大地忽略了。

要点2:这种才干不是个体的或私有的。交流、沟通和相互关联保持了实践的勃勃生机。某些音乐教育人士不愿进行交流的工作状态导致了众多封闭的、具有特殊兴趣的团体竞争。① 如此的僵化状况长期阻碍着音乐教育的专业发展。

要点3:音乐教育不是简单地使学生置身于喜爱的和表观愉悦的音乐活动之中。音乐教育的成功与否只能用如何结果来衡量,这种结果因地、因人、因时而异。

要点4:因此,教师的课程准备需要超越传授知识的局限,因为"什么有效"只能受到结果的检验,而且所有的学生、教师和社区情况都不一样。的确,受短期结果判定的"什么有效"②可能是完全失误的,因为音乐教育更大的任务是使人们的和社区的生活更富有音乐气息,更富有生机,更富有回报。至关重要的是音乐教育的体验是为了使学生体验到潜在的变革;而这个变革能使学生感受到更丰富的与现在生活所不同的深层责任。

要点5:"音乐的成果"比我们经典定义的描述内容宽广更多、包容更多。它们包括了个体和群体的人群特质、关联能力和政治影响力、学生对校外和毕业后生活中音乐的爱与憎。③ 音乐教化不止于音乐素质,音乐素质不止于音乐教化。

要点6:关注结果的音乐教育实践需要把音乐教育研究作为中心角色。④ 悉心的实践是以证据为支撑的实践。我要呼吁,以举证为基础的实践行为必须是由教育者引导的质询、指导和监控的实践。因此,研究工作势必要深入到音乐教育人员工作的步骤和流程中去,通过他们的实践比较不断地优化。⑤

要点7:音乐和音乐教育不是无条件的好。他们也可能是有害或有益

① 这些熟悉的名字有奥尔夫、柯达依、戈登、乐队、爵士乐教育等。
② 或者,以更加中期结果,来对"什么有效"这样的事项进行评判,也只是涉及学校音乐自身的效率问题。
③ 的确,这些所谓的(我想这样称呼是不对的)音乐以外的和学校艺术以外的受益是比我们所关注的学校之内琐碎事项更为重要。最重要的"音乐效果"也许是通过我们的音乐参与和努力我们成为了怎样类型的人群。
④ 这里所说的研究工作中的有关论述很显然与它的重要性是不相称的。后续的段落还要涉及这一议题。
⑤ 我非常怀疑在音乐教育研究中保证教学的典型课程(或,给技巧为主的课程设置另外加上一门课程)能够满足这里所涉及的思考和担心。然而,这并不能减低对未来的音乐教师进行研究取向能力培养的重要性,至少作为非正式的"行为研究"的教学理念。

的。① 测试鉴别需要集中观察当地、当时、特定的环境和人员。还有，刻意为某部分人员设置的追求结果对另一部分人员则可能是不合适的，好的和坏的同时发生。追求圆满和在众多可能是互相矛盾的结果中选择最佳结果的方法就必然是拓宽音乐和音乐教育具体化取向的欣赏视野。

要点8：为了防止公认的相对性、多元性所具有的缺陷，我们需要权衡单纯技术观点非常现实的危害（正日益明显），自发的、欠斟酌的规则紧随其后。② 确信强化严格训练而采取的加强控制和统一要求能够导致停滞、阻断和支离分散。音乐教育没有一成不变的方式，没有任何事物可以取代建立在悉心评判基础上具体化取向的行为③，尽管它会使我们的生活变得复杂。维特根斯坦的话语强烈地回荡在我们当今的环境里："我们已置身于一块光滑的冰面上，没有任何摩擦力……因此，我们不能行走。我们想要前行：那么我们就需要摩擦，回到粗糙的地面上吧！"④

结　语

在音乐教育重要的职业需求中，更新现实主义的批判性审视最为急切，"如果—然后"的思维方式就是寻求互动磨合的行为，这种行为伴随着刻意的、关注结果的洞察能力，这种洞察能力是具有想象力和创造性的。审美哲学的理念植根于形而上学的教条，而不是植根于具体的、现时的环境；在公众的质疑面前一味地追求建立严格的训练；只愿意追随陈旧的事物而不愿成为在教学法和课程设置方面独立行动的创新者，这种影响给我们留下的是防御的"旋转木马"，而不是开辟新的疆场。我们的课程设定和教学活动总是依据"已经有什么"、"使什么"而不是"应该是什么"。对教师的培养既忽视了批判性能力，也忽视了用我们使得学生和社会生活有了多少新变化来衡量我们行为的成功与否的习惯。我们的模式总体上是把目标对准技术上做得更好、

① 在这里的注释中，我所述的音乐活动和音乐教育活动与 praxis 是有所不同的。在实践智慧指导下的 praxis 总是关注着正确的结果。
② 我很喜欢我曾经在阿姆斯特丹光顾过的一间咖啡屋的名字"愚人的法则"。这个名字是在说，职业上对法则的完全不负责任。杜威指出，对为了观察而引入法则和部位表象的行动制定条例的倾向被认为是合理的。他又指出研究中的发现并不能直接地运用于实践和结果，它只能是间接地、通过思维分析的媒介而起作用。Dewey, John, "The Development of American Pragmatism," *in The Later Works* (1925—1953), Volume 2, edited by Jo Ann Boydston (Carbondale IL: 1925), 15.
③ 一句话，实践智慧。
④ 维特根斯坦（Wittgenstein）所倡导回归的"粗糙地面"并不是强调保证"什么有效"。相反，"什么有效"恰恰是我们现在还骑上滑行的冰面。Wittgenstein, Ludwig, *Philosophical Investigations*, translated by G. E. M. Anscombe (Blackwell, 1963): § 107.

更有效和更精确,这些我们都已经做过了。

音乐教育不只是大学音乐课程,因为大学音乐课程还关注疑问、难题和理论;音乐教育应当是对教学实践的重新定位。就我们把音乐教育等同为学校音乐而言,我们已经降低了音乐教育的作用。① 我们已经在大多数大学音乐学生的教育方面出现了失误;同样,我们的同仁们在批判性的关于音乐和教育的性质和目的讨论方面也有缺陷。我们已经一致地把音乐教育在音乐研究中的位置边缘化。我们就已经不经意地排除了将要从事音乐教育的学生掌握音乐教育的文献知识、了解文献的重要性和必要性的教学内容。

音乐教育工作者要"拯救真理"和追寻某个万般皆准的方式(唯一真理路径)的决心既不适合于音乐的需求也不适合于教育的需求,因为这些需求是多样的和变化的社会。不只是它的完整性,音乐的潜在影响力还在于,当存在着技术问题、体系问题和只能部分地得出这些答案时,它能够协调和驾驭这些疑问和难题与不断变化着的人类世界之间的关系。

(黄琼瑶)

① 尽管公立学校里的音乐并不是音乐教育最为关注的问题。为了配合这些议题,请参见 Bowman, Wayne, "Music Education and Postsecondary Music Studies in Canada," *Music Studies in the New Millennium: Perspectives From Canada*, special edition of *Canadian University Music Review* 21:1 (2001): 76-90. Reprinted in *Arts Education Policy Review* 103:2 (November/December 2000), 9-17.

2005年马尼托巴省音乐教育的状况

对马尼托巴省现今音乐教育进行评估取决于:人们对音乐教育意义的理解是什么;对音乐教育领域工作现状进行评判的指标是什么;这些指标显示了什么。我们没有大量的硬性数据来回答这些问题。但是,即使有大量的数据,也不能清楚地回答这些问题,因为数据的含义总是人为定义的。我说这些是为了说明在我这份报告中所涉及的内容都是人为的诠释,基于认真的研究和对音乐以及音乐教育性质的坚定的信念。这些观察有时是由数据得来的。但更多的情形不是这样,每一条都是基于我25年来在马尼托巴省的体验,与马尼托巴省音乐教育工作者广泛相处的体验,以及深深地投入到提高专业知识和专长中的体验。① 在准备此篇报告的过程中,我咨询了许多个人和组织,但最终再次发表的还是我自己的观点:我不想错误地传达别人的看法,也不想公开一些私人谈话的内容。我信守我的观点,但我承认,那些对音乐教育持有不同理解和期盼的人士也许有不同的看法。

我的评述至少有两方面的考虑:我决心提供清晰的、平衡的和真实的内容,避免肤浅的、煽动性的词句(除了政治上的目的,这样的词语对我们事业的进展一无所用);我也希望能产生一份对实现我们的目的有帮助的文件而不只是空洞的主张和说教,这份文件能有助于激励我们去思考现状以外的各种选择。把宝贵的时间花在别的地方是不合理的。

首先,我们讨论基础音乐教育、合唱音乐教育、器乐教育,这些方面的教学目前或多或少地组成了马尼托巴省学校的音乐教育。但因我个人坚信音乐教育远远不只是学校音乐,我同时也把对以社区为基础的音乐教育诸如马尼托巴音乐节等音乐活动做了观察提供给大家。然后,我再把议题转到我本人涉入最密切的教师培训工作方面。② 最后,我对这几个方面的调研进行了

① 我要感谢每一位与我分享他们观点,视野和思想的人士。
② 我试图避免在此领域造成混乱,冲击了这一领域长时期的自然发展。

归纳,这几个重要的方面似乎相得益彰或是各唱其调,这是对马尼托巴省音乐教育所做出的综合效能判断。我更多的是运用思辨的方法,指出我们所忽略的地方和我们所面临的一些潜在的威胁。

普通(初等)音乐教育

教学课时和师资力量

马尼托巴音乐教育工作者们都在努力工作,以保证所有的小学和初中年龄段的学生都能接受音乐教育。从学前班到8年级(K-8),应有10%的学时(每天大约30分钟)用于艺术课程,绝大多数学区规定一半的艺术课时要用于音乐。在温尼伯市,学校里的学生每周可接受90—120分钟(大约平均100分钟)音乐教育。[①] 长期以来,音乐与其他艺术课程相比(情景剧和舞蹈在这个年龄段开展得较少,美术则相对好一些)一直颇受青睐,然而谁能保证这种情况能无限期地维持下去,却有越来越多的证据表明情况不容乐观。[②]

马尼托巴的初级音乐教育工作者们为他们的工作而颇感自豪,大多数的音乐教学工作都是由"专家"承担。"专家"是与"普通教师"相对应,"普通教师"更准确地说是指未受过长期的专业音乐训练或学习的普通音乐教师。但是后面我们会看到这些名称的含义并不总是很清楚。

不过,如果认为温尼伯的情况就是全省的情况那就大错特错了。1/3 马尼托巴省的人口居住在乡间,远离温尼伯周围的高速公路,这些地区和学校的音乐课时和师资都不能保证。温尼伯学校的音乐教育的范围和质量足以令人骄傲,但全省的情况很不平衡。产生这种情况的原因很多,各不相同,但目前的现状是,无论是课时的安排还是合格的师资力量的定位都需要给予关注。

由于对音乐教学的定义存在很大问题(应把音乐教学与更多的接触音乐,或广泛地体验各种一般"艺术"区分开来),在经费紧张和对音乐认识不足时往往就会:把音乐活动等同于音乐教育活动;对音乐部分的要求可以通过

① 课程大纲规定:"有意义的音乐课程需要每周至少 90—100 分钟。"换算成 6 天一个循环,大约为 108—120 分钟。

② 情况是:行政上认定是"艺术",音乐教师都感到担忧。在这样的体系中,人员和课程的设定就取决于财务和偏见而不是道理和原则。另外如此多的人士都持"艺术"的主张,音乐失去了应有的地位,成了一种游戏。

课外音乐活动或通过在普通课堂活动中的所谓艺术内容的"融入"来实现。①换句话说,在艺术这个雨伞下给音乐一个特定的地位并没有使它得到保障。这就使得学校声明已经达到省里的教学大纲的要求,但实际上真正合格的音乐教师利用的课时却相对很少,接触音乐和活动与音乐教学之间的差别没有有效的区分开来,音乐教学在总体的艺术教学之中应有的地位也没有得到充分的考虑。

如果只是专业音乐教育人士被赋予教学使命,问题还不至于太严重。但事实是,省里对音乐教师的最起码的资格没有明确的规定。这个现象所导致的结果是,几乎任何教师都可(至少理论上是如此)或可能从事音乐教育。再加上可能指定一个十分宽泛的艺术活动或与音乐有关的活动范围,这就意味着没有行之有效的标准,而只是有个非常松的能够得到大家基本认可的标准而已。此外,即使音乐教师的资格是必不可少的要求,教师的职位(尤其是在乡间)却被可能的工作量不足而被分解。在这样的情况下,音乐教师必须在同时教授其他课程和不稳定的兼职之间做出选择。这样的选择经常给招聘和保留能力强的音乐教师带来不利的影响。

另外,把音乐特长和专业技能等同于音乐教育才能的现象也相当普遍。马尼托巴省不颁发音乐教育方面的证书,它只颁发教师证书,似乎拿了证书的教师在所有领域内都应该能够执教。然而,事实却是教师由于执教而不是通过培训成为专家。这样就使得下列三种情况在官方的认定中没有任何区别:在获得音乐演奏等级证书后取得教育学士学位的个人;没有音乐学位但对音乐具有浓厚兴趣的个人;经过广泛而正规音乐教育的严格训练的个人。

因为没有关于专业和非专业方面的官方认定,他们之间在音乐教育的角色上没有区别的现象也就不奇怪了。同时,也没有办法来界定专业和非专业的工作侧重和各自责任之间的相互补充和衔接。由于出现了这样的情况,怎样或在什么范围上制定清晰的政策来促进社区同仁(音乐家或未经音乐教育训练的音乐兴趣团组)与合格的音乐教育专业人士相配合也是很困难的。②

简言之,在确定初级音乐教育的要求应该由受过相当音乐训练的人士来承担时,必须认识到两个事项:第一,这些要求在温尼伯市是可以达到的;第二,音乐训练是否等同于音乐教育专长完全取决于人们对音乐教育的理解和

① 在现有的环境中,学校的管理者就会"按时间分配"音乐课时,把校外的俱乐部、合唱、开放性训练、无指导的听音乐、舞蹈、和体能训练、音乐会、集体活动等都计算成课时。
② 一些人热衷于音乐活动,并把社区的活动引入学校。这种实践本身没有什么不妥,许多活动本身就很好。最重要的是这些都不是在音乐教育专业人士的指导之下。因而,要注意音乐家与音乐教育工作者之间的重要区别。

期望。如果人们设定正规的学校音乐的教学在结构和时序上不同于单纯的音乐表演和活动,如果人们进一步设定音乐正规结构和时序的有效获得需要更多的音乐专业知识,那么马尼托巴省学校教育所需要的音乐教学师资和音乐教学的专业的范围仍然是不确定的。可能都在敷衍,经常在敷衍。

课程设置

在全省范围内课程设置的变化很大,就是在温尼伯市低年级的音乐课程设置也是这样。至少部分的原因是课程设置的文件太陈旧了("审美"教育全盛时期的文件)。它狭隘的对课程的限制和令人质疑的对教学时序的限制使人无所适从。它出自于音乐学习审美价值观的诉求时常引起对合理性的质疑。① 陈旧的官方课程规定后续的影响忽视了"分成两条路"。一方面,课程规定开辟了一片广阔的空间,以便对当地社区的需求进行创新和响应,因为没有什么人会对遵守官方规定特别在意。实际情况是这种创新和响应随处可见。诚然,这种主动性的成功与否取决于专业音乐教育的水准,也取决于课时量和教学资源。我们已经谈到过,这些都是很有限的。另一方面,缺少对课程设置的不断修订(特别是缺少重要的专业发展)致使教育发展受阻、教学实践停顿在壕沟里步履维艰。因此,马尼托巴省具有很好的创新条件和在基础教育阶段创造性地开展音乐教学活动的条件,但是这里缺少有效的机制来扩大成功的实践和对课程进行更新。这个问题还在恶化,音乐管理的职位还在被减少和取消,因为就职于这个岗位的人们将会要求增加设备和更新课程。②

省内课程设置僵化导致的教育真空已经被教学方法的内容充斥其中。音乐教学的方法学(实现教学目的方法)已经把自身变成了教学的目的。因此,方法学取代了对音乐教育状况进行的思辨性审视,这些方法应该:随时间推进而完善,随社区不同而变化。因此,在基础教育阶段,奥尔夫或柯达依教学法(以及由许多教师所增加的内容)只是起到了一个小学音乐教师的作用。在这里不能对此进行详细的讨论,毕竟这些事情并不是只存在于马尼托巴

① 可以更准确地这样描述,课程大纲并不重要,因为从业者普遍感到其中的内容设置已经陈旧也不符合实际,因此对课程大纲的信任度也在降低。
② 如果由于非正当的理由,有的学校任用非专业的音乐教师,有的学校用简单的琐事填充教学时间并削减岗位使教学工作毫无新意。在一篇加尼弗尼亚音乐教育不良状况的报告中,同样涉及了由于预算的限制行政层面总是在许多学校削减教学岗位的情况。同样,我们也可以看到在马尼托巴学校里和政府中的音乐教学和管理岗位缩编的情况也很普遍。The Sound of Silence: The Unprecedented Decline of Music Education in California Public Schools, a Statistical Review (September 2004). See http://www.music-for-all.org/sos.html. 直到现在我还没有发现很有说服力的解释报告。

省。值得注意的是专注于教学方法会导致业内发展的不和谐（沿着教条主义的思路），并容易阻碍其他各种各样教学法的创新，从而阻碍了适应变化中的环境，阻碍了对多元化音乐需求的适应，阻碍了多样性新方法的产生。① 没有一个方法能均衡地适用于所有的目的，强调某一方法的首要性就把课程的各种潜能局限在特定的方法之内，进而不明智地把其他可能性排除在外。②

现在被从事低龄音乐教育的人士所广泛认同的是需要用新的内容来取代"陈旧的"课程文献。③ 不幸的是，尽管人们的推理并没有超越"新的总比旧的好"的固有观念，许多事例都给人以陈旧的就是过时的印象。可是，几乎没有人去考虑所做出的变动是否真的能够满足需要，而不对教师已经习惯的教学方法和教学目的产生巨大的改变。

同样需要严重关切的是，人们已经感觉到对音乐课程进行修改的要求与对"艺术"课程进行修改的要求被混为一谈了。在他们热情地把艺术价值集合为一体的努力之中，音乐教师常常会看到这样的现象，改动艺术课程也相当可能改变音乐教学在整体艺术课程中的地位，可能导致省内的音乐教育走向衰亡而非走向发展。换句话讲，对音乐课程进行正当修订的要求已经成为提升艺术课程地位计划中的一个部分。④ 只要稍微看一下其他省份同类实践的结果，就不得不引起我们严重的关切。

多年来，在课程设置方面的忽视和缺少有效的专业培训机会以及缺少对课程性质的研究，人们对课程性质和设置的认识仍很肤浅，对把正规的教学大纲与专业实践有机地结合起来的认识也很肤浅。⑤ 这只是一个短视的例证，它的短视在于把教学方法和课程设置同等对待，忽视了倾心追求方法学这样一个基本事实的专业培训体系所产生的负面结果。

上述所讨论的事情（专业知识就是教学法，课程设置和修订被丢在一边）还产生了另一个结果，低年级、中年级和高年级的课程设置的递进与推衍界限模糊。人们所期望的为各年级悉心配置的、承上启下的课程关系几乎找不

① 由于这些方法里就有"课程"的固有和内在因素，一个更进一步的负面作用是教学方法的内容更多地进入了课程，方法学的教条关注的是技巧而不是专业的音乐教育。
② 这也是由于对外部输入课程的偏好，而不是把外部课程发展成为符合当地需求、兴趣和关注的自有课程，这种现象很少被人们所关注。
③ 令人感兴趣的是，课程指南或课程大纲一般都是针对"课程"，当然只是关注课程构成，而不是关注学生的真实感受。这不只是专用术语方面的区别。
④ 这一情况已经发生了，值得引起注意，没有什么可"祝福的"，留给许多人去认真思考。
⑤ 很不幸，至少以我的思维方法来看，许多人似乎把课程大纲认作为保证标准化和均一性的文件说明。这样的大纲包括了某些指令性的内容，但是无论是否可能，这样的举动是受到承认和鼓励的。均一性只是在某些领域得到描述，也只是针对某些年级，它限制了多样性和阻碍了变化。

到。这个重大的问题似乎几十年来都未引起重视。这种情况还在发展,由于政府的机构与组织妨碍了业务的衔接,由于初级、中级、普通,以及合唱和器乐各个专业的培训规划(职前培训和在职培训)只注重各自的音乐需求而忽视了更宽泛的、可以将其他音乐观念融为一体的音乐教育学观念。低年级的音乐工作者所讲授的技能和知识没有很好的考虑到中年级的音乐教学需要和实际,中年级的音乐教师又要重新在讲授低年级已经学过的东西(比如,节拍和节奏体系的教学),如此这般的课程设置就非常低效率,必须得到解决。①

音乐教师证书和专业培训

自20世纪80年代以来,马尼托巴省的教师证书只向完成了"教育学学士"("后学位")的人颁发,它包括了60学分的"教育"(不是音乐教育)课程实践。因此,要获得证书,就要完成两个大学教育过程。在第一个学位的学习中音乐和音乐教育内容没有特别的要求,时常被忽略。教育学学士的音乐和音乐教育学内容变异很大。②

因为颁布的证书不是专业领域的证书,教育学学士只是普通教师而不是专业音乐教师。所造成的结局是:(a)对开拓音乐才能和音乐教育的重要性一无所知③;(b)被认为可保持"灵活姿态",以方便任命普通教师而不是特殊证书的持有者。同样,只有极少数人对颁发音乐教育证书感兴趣,大多数人则持反对意见。这就意味着初始的音乐教师进入该领域只要经过一些简单的准备即可,哲学的、心理学的、社会学的和课程设置的,根本不涉及教育的。音乐教师只是进行一般的训练,按照初级音乐教师、合唱指挥或器乐指挥的要求进行培训。

我已经注意到这种方法中的一些不经意的影响。在某些范围内这可能是不可避免的,试想一下课程量太大和新教师对抽象概念的无知。然而,值得特别注意的是这些问题已大量地呈现在马尼托巴省音乐教育事业发展的面前。许多学生经过六年的大学学习后进入教育界,通常都急于偿还贷款。他们没有要求或动机也没有爱好去继续进行音乐教育的学习。事实上,还存在许多诸如此类的,阻碍音乐教育发展的事物。

本报告所关注的是面对团组的证书认证和专业培训系统,这一系统的主

① 如此的学习和评价体系的自相矛盾本身就是一个严重的问题,中、高年级的音乐教育工作者对此都普遍质疑,学生们都要整体地涉入这些完全一致的课程,不管是否已经学习过没有。
② 非音乐教师的音乐准备情况变化更大。有人大胆地认为这简直是全盘的忽视。
③ 虽然人们这样说得较少,但教育与音乐教育之间的区别已经深深地植根在人们的意愿之中,维护着教学的完整和保证了大学院系课程合理的安排。

要不足之处是音乐教育专业培训过程的千篇一律。可是作为音乐教育工作者,教师的特性应该是在这样或那样的环境中对音乐教育或教育方法进行实践的开拓者。他们又都属于具有相似特点的专业组织,这只能使得学科特点过重的培训更加稳定和强化。而原本是应该对音乐教育工作支持、协调和指导的基本功能被大大地忽略了。

马尼托巴省高等(postsecondary)教育的课程和结构体系在这方面扮演了一个重要的角色。但第一学位加上第二学位的构架却不能强化这种内容和方法上的综合。事实上,它在许多方面起了一个相反的作用。音乐学院的课程设置是建立在广泛的考虑之上,如音乐表演技能的培养,伴以传统("古典")音乐史和音乐理论等方面知识要点的传授(更准确地讲,理论初步)。新生入学是根据上述的音乐要求而不是根据音乐教育的要求,课程设置仅有限地考虑到极少的音乐教育的需要,很不充分。其突出的社会化的结果是音乐家取向而不是音乐教育家取向。在教育学院,出于培养普通教师的取向,音乐教育的课程也是受到忽略的。

有趣的(或悲哀的)是音乐教育在音乐学院和教育学院都不受到重视,前者把它视为教育的,后者把它视为音乐的。其结果是,音乐教育的声音既微弱也不受重视。为音乐教育安排的职前培训是严重地不适应;同时,有积极意义和经常性的,可以弥补上述缺陷的在职专业培训机会也被完全地排除了,因为存在着这样一个无序的、逆向的学习系统。

这种情形对初级音乐教育造成的直接结果是:(a)职前和在职培训主要变成了对教育方法效能提高的培训;(b)初级音乐教育在大量音乐教育人士的心目中仍然位居很次要的位置,教师和学生都受到了伤害。关于早期儿童能力开发的音乐教育研究文献清楚地表明了高质量的音乐体验和教育在儿童幼年期有着确实的和不可或缺的重要作用。

教学评估

本省传统的说法是我们的早期音乐教育工作做得很好。用定量的数据(音乐教育的课时数、接受教育的学生人数、受过专业培训的教师人数)和相对的情况(与加拿大其他省份同类的环境相比较)比较,这些传统的说法可能都是正确的。

然而,就关于课程更新的话题而言,有时我们可以声称我们正在做着很好的工作,例如在音乐文艺和表演技巧等传统方面,可是我们所正在忽略的是对新事物的关注,例如技艺、创造力与作曲、文化或多元文化教育、综合发展与跨学科的综合等。由于缺少课程的引导,对上述新兴议题的侧重就完全

取决于教师个人的感悟。可是仍然可以观察出在已被修订过的、视野更广阔的课程设置方面是否取得了成就,在上述所谓传统的领域是否存在着积极的成就。当"课程被质疑"时,许多抽象地支持课程改革的人士容易逆转他们的态度:仅以有限的时间和有限的资源,所有的内容都要讲授,以及所有这些都必须讲授吗?

此外,可以观察到董事会对所谓传统领域的教育和学习是否满意。肯定地讲,存在着大量的样板教程。可是,这些教程能否在省内广泛采纳则是另一回事情。

一个例证是20世纪80年代中期执行的马尼托巴省5年级音乐评估系统。这是一个非常雄心勃勃并涉及广泛的评估项目,由省内密切关联该领域的评估专家执行。由于评估所涉及的手段存在瑕疵,这是一个僵化和勉强的评估体系。尽管存在瑕疵,仍然可以得到若干重要的发现:(1)总体上,5年级的学生正在满意地完成了1年级学生的课程目标;(2)学生学习时间的分配和成绩之间相关性不显著;(3)与学生成绩最相关的是学生校外的音乐学习;(4)正式的评估不是由音乐专家执行而经常是由校长执行。[1]

这些发现提出了一些严重的问题,在马尼托巴省,传统的音乐学习(表演和文艺技巧)真的如所声称的一样好吗?二十年前的情况一定不会好。[2] 因为此后没有进行过课程改革和系统的评估,来重新审视这些发现,也就没有证据表明在后来的二十年中情况有所改变。事实上,有理由认为,由于缺乏后续的工作,不可避免的"惯性"已经导致了更大的问题存在,传统的课程目标设定与它的结果更加不一致。换句话说,我们缺乏定量的和综合的数据采集(其实数据也未必能形成对音乐真实性的判断)用于分析省内早期音乐教育的效率。没有这些数据,肯定或否定效率也必然是不真实的和有选择性的。

有理由相信我们对马尼托巴小学音乐教育的情况有了一个了解。同样,我们也能认为音乐课都是由经过正规音乐训练的教师来担任的(再说一遍,与音乐教育方面的训练不是一回事)。我们不能明确的是所产生的教育效果与这样的投入是否相匹配。我们所不能改变的情况有:城市与乡村教师人数

[1] 许多具有重要意义的问题并没有在这份评估中被强调,因为经费问题限制了省内更广泛的评估,得不到更多的教师、学校、学生演出的资料。还要注意到评估中没能很好地把专业和非专业的音乐教师区分开来,这也是一个连带的疏忽。

[2] 很明显在这份综合性的观察报告的结论中,太少地涉及了这些内容,问题是这些事项以前没有被注意而现在还是被忽略。一个建设性的措施是对课程进行修改,如果当今的时代已不同于早先。另一个要区别对待的事项是对评估形式的补充:以防止评估涉及中出现的偏颇。再有,要关注教学实践中的变化。

的不平衡,人们诠释音乐特点的方式不同,在某些地方把音乐活动当作音乐教学的倾向,以及由此而累积起来的对音乐学习的深度、质量和持久性的消极影响。① 对这些问题的观察了解和改进提高需要有一个彻底的、系统的和渐进的评估体系,由当地从业者以教学优先为取向而度身定制的评估体系。这个评估系统的真实性和有效性完全取决于每个教育工作者的能力(和花费的时间),所设计出并能执行下去的有效评估系统要能反映出教学工作的进行情况并提出改进办法。因此,就需要一个针对性较强的专业培训计划,要落实时间和人力资源,要有支持者(如音乐管理者),以确保这些问题都能得以落实。

关于专业化方面的社会学科研文献认为,贬低技能和强化技能对专业化建设都十分有害。小学音乐教育社团不经周密准备和时间安排随便开设大课(许多重要的工作必须在正式课程以外进行,午饭时、上学前或放学后),效率的确是提高了但效果并非理想。然而,没有系统的评估和定义清楚的标准②,这些问题只能泛泛而谈。这就是当前的实际情况。

学科组织

文献报道的对专业进行细分而产生的另一个严重的威胁是分割与孤立,这种分割与孤立可以被认定为是一种分别加以掌控的策略。因为在小学校里,音乐教师常常只是具有音乐的专长,而普通教师(非音乐教师)的培训计划中并没有包括理解音乐教育的性质和引导正确认识音乐教育重要性的内容,小学音乐教师就处在一个非常孤立的位置。马尼托巴省组织体系的许多分支都声称代表了小学音乐教师的专业利益。马尼托巴省音乐教育工作者协会(Manitoba Music Educators' Association)被许多会员(特别是中学音乐教师)认为是省内的基本和主要的音乐组织。从该协会的条例上看,该组织的确似乎是代表着音乐教师群体。近年来,一些组织活跃起来,他们把兴趣放在特定的教学方法上(柯达依、奥尔夫),相对于更综合而全面的小学音乐教育,相对于面对所有年龄段的"普通学生"的普通音乐教育,它们的重点仍然不够全面。这些组织的专属性很强并在许多方面起了很好的作用。然而,它们也使得体系更加零散。它们的出现使得小学和中学音乐教学之间的关系更加难以协调,代表小学音乐教育的看法和声音也得不到反映。教学方法学

① 用一个马尼托巴乡间音乐教师的话来形容:"积分法要把我们整死"。
② 我在这里所说的标准是:教师的时间、班级的规模和教学的定义(不同于活动)等。另外我也不是指制定学生表演的标准(当地自定的标准除外)。

取向的协会也不能很有效地照顾到小学音乐教育教师更宽泛专业发展的需要,只是关注于系统而有序的良好教学法的训练。

总 论

马尼托巴省要感谢小学年龄段孩子的学校音乐教育并为此自豪。就所采用的标准而言,本省的低龄音乐教育体系是全加拿大最好的。从业人员的工作热情和不倦努力既令人鼓励也鼓舞他人。同时,必须承认,只有对上述议题采取重大步骤,情况才能很快改变。

教学课时数和专业人才数量与省里的早期音乐教育质量要求相比变异幅度较大。长久以来,课程设置没有证明对小学音乐教育产生实质性的阻碍①;对课程"更新"的努力将是调整与折中而不是一味地增加那些目前正以各种方式起着良好作用的内容。音乐教师证书和专业培训规划被概念化了,并且在实施过程中也没有对小学音乐师资的改善起良好的作用。② 初级音乐教育的评估被严重忽略了,这是一个令人担心的问题,因为这个问题很容易遭到那些把音乐作为娱乐而不是作为学校课程中的关键的教育内容的人们的抨击。

在某些方面,初级音乐教育正在走向繁荣,由于音乐教师们的热情工作和学校管理者对音乐独特的社会和教育功能的坚信两方面的协调与配合。在某些方面,初级音乐教育正在奋斗,因为有人把音乐当作娱乐或当作对学校枯燥学习的缓解而不是当作重要的教学内容。在大部分地方,特别是在温尼伯市,管理者充分重视音乐教育,把它当作资源配置的必需内容。③ 在乡间,学校的资金支持与入学人数和学校全面的课程设置紧密相关,这就使得音乐的位置极不稳定,因此,那里的音乐情况并不令人乐观。

换一种稍许不同的说法,初级音乐教育的繁荣得益于教师、管理者和家长们对音乐教育的意志、决心和执着;但这些都是没有保障的,脆弱的平衡很

① 应当劝说那些天真地认为课程与标准是有效地进行音乐教育的关键的人们,现在正在进行的专业推动可能比课程修订更为有效,抛开当地局部的课程设计、补充、评估和修订,因为如此的"局部"大约只是方法和技巧改进。

② 同样的情况也出现在第二证书和专业培训。还有一个需要注意的担心是在小学阶段要把专业音乐教师和非专业音乐教师的界定描绘清楚,以防止某些岗位被认为可以由一般人员担任的倾向发生,同样也可以促进其他教师对音乐教育的支持和配合。

③ 如果不总是需要和值得的。

容易被打破。① 特别是当初级音乐教育常常被看作为娱乐而不是必需的教育时,情况更是如此(请注意,任何教师都可以教音乐);等到了中学阶段情况更加恶化,因为它远不如集体演出那样的耀眼或"华丽"。初级音乐教育的健康发展需要大家给以特别的关注,以免目前的状况严重地滑坡;这种现象在许多乡间已经有所表现。② 初级阶段的遭遇也会在中学阶段遇到。这也是另一个理由,需要马尼托巴省所有能正确评价音乐教育的人士给予特别地关注。

简述:

- "专业教师"的地位
- 每周90—120分钟的授课时间(一半是"艺术"?)
- 课时和师资广泛的不一致
- 教师充满热情的努力
- 社区和学校管理者的有力支持
- 严重的不均衡,特别是温尼伯市与乡村之间
- "专业的声音"孤立、零散、微弱
- 课程过时(1978年),以后几乎没有改进
- 没有"专业"证书(通过任命来决定任职)
- 把音乐专业当作音乐教育专业
- 很少评估,与音乐专家无关
- 资金平摊到所有方面
- 音乐活动代替了教学活动
- "统一标准正在危害着我们"
- 初级的普通音乐不是"我们所关注的"(中学教师)
- 师资力量与早期学习的重要性不相匹配
- 把温尼伯市的情况当成全省的情况
- 教师的培养和在职教育培训严重的"教学法"取向
- 音乐教师专长和非音乐教师专长的作用之间没有区别和定位

① 在加利福尼亚,令人担忧的情况是,在1999年至2004年间86%的音乐课只是普通音乐课。全部接受音乐教育的人数只有47%。简言之,这些音乐课程与其他课程(艺术)不成比例;这种普通音乐教学中的严峻现象也许能给我们许多提示。
② 不是每个人都认为布兰顿是"乡间"(它是省内第二大的城市,人口45000,是个"大学城"),这里的音乐在10年间极度发展。这里的音乐学监的岗位也在减少。还有,一位教师指出,每周幼儿园只有20分钟的音乐课,一年合计还不到两天。据一个小学音乐教师的看法,只有1/8的布兰顿学校能够达到胜利推荐的音乐教学时间。如果,布兰顿是如此,就可以想象其他偏远城镇的情况了。

- 定量数据多,定性少
- 把娱乐活动和教育活动混为一谈
- 早期普通学校音乐比重很小(为普通学生安排的普通音乐内容)
- 中学的课程不清晰
- 各层次之间的专业交流很少
- 把音乐与"艺术"混为一谈的现状
- 为音乐人士开设的大课,灌输的很多、有用的不多
- 教学法研究代替了对课程设置的研究
- 音乐专业学科和政策上的分离
- 专业发展:在就职前,很少在就职后发展
- 音乐教育等同为教学法
- 音乐加上教育就是音乐教育吗?
- 协定的技艺发展范围不清晰
- 更前后一致地把人力、课时、设施、资质等因素结合起来
- 对大学教师做的培训常常是反馈,而不是引导
- 很少集中的和有组织的支持需要的课程

合唱音乐教育

我对本省合唱音乐教育的评介相对于其他方面要简短一些。其理由为:来自于省内有关组织的相关信息相对较少;而且,一些重要的观点在小学基础和中学器乐音乐教育已经和还会部分提出。

非常需要注意的是在马尼托巴省,特别是在门诺教派传统文化影响很深的地区保持着很好的合唱音乐活动的传统。全省大概也受到了这种影响,因此有了高素质的领导者,有了社区里有素质良好的合唱团体,并在许多方面与学校音乐课程良好地支持和配合。虽然这种社区的合唱活动与普及教育体系中广义和认真的音乐设置之间比较匹配,但是这种情况并不是全省的普遍现象。在两个方面是相当地不平衡,一是这些活动的存在范围,二是这些活动的质量。

一个更积极的现象是马尼托巴省有非常有力的社区基础支撑合唱音乐的开展。另外,我们这里的音乐活动也是多种多样的。典型的跨单位合唱团体包括大学和音乐学校合唱团、温尼伯歌唱者(the Winnipeg Singers)、省立豪奈合唱团(provincial Honour Choir),许多地区青年合唱团、郊区合唱团、马尼托巴儿童合唱团(Manitoba Children's Choir)、卡莫若他新星(Camerata Nova)、乌克兰以及其他民族合唱团体和"多彩的歌咏节"(Diversity Sings)。尽管,这

些活动的专业水准与加拿大其他主要城市音乐中心相比还有所不足,但很明确,马尼托巴省合唱音乐事业活跃而有生命力。马尼托巴合唱节(ChoralFest Manitoba,每年11月、温尼伯、非比赛性的)的参加人数众多而且每年还在不断增加。同样,一些马尼托巴的小学也开展着优异地合唱活动。

教学时间和师资

因为马尼托巴的中学开设音乐课,也因为高中毕业对"艺术"没有要求,省内各地的学校合唱音乐开展得也不平衡。①

常见的情况是小学的音乐教师希望把合唱引入到教学之中并给学生创造机会,但不是所有的学生都能得到实践的机会,同样小学课程对此也没有规定要求。我们可以说的是许多充满热情的不知疲倦的人士不断地在倡导和创造着合唱音乐的机会,当然有时这种机会是课余的。有些学校在高年级把这些课程计作学生的学分,大约100个小时的活动计作为一个音乐学分。

课程设置

与马尼托巴的其他音乐课程一样,合唱音乐课程已经相当陈旧。正如前面已经看到的,这又"分开成两条路":向职业化发展,这是一个重要的音乐领域,可以实现教育的多样性和对当地需求和兴趣的响应;另一方面,就教学质量而言,它的变异幅度也比一些人希望的更大一些,这与省内的所有音乐教育情况是一致的。

最近以来,已经设计出了一个"课程框架"的文件,用以提供一个课程框架,这个文件没有细节也没有对传统课程指南的说明。其中的许多内容是有用的,尽管没有明确这些旧的指南准确的影响范围。

近年来,一个瞩目的变化是对"演唱爵士乐"运动的兴趣正在提高,它把流行演出、大型会场、扩音设备、强劲节奏、艳丽炫目和商业演出等融为一体。爵士乐的繁荣扩大了合唱课程的内容,尽管还不清楚爵士乐的即兴表演教学是否已经成为音乐教育的一部分内容。相类似,就在扩音系统、钢架高台、现代和声和歌唱带来了对传统合唱教育的新挑战时,演出经常更像流行音乐而不是爵士音乐了。

拓宽合唱课程的范围和影响力的努力是否可能会降低传统的合唱课程的效能仍是个问题,但这个问题已经被注意到了。合唱指挥试图表现他们传统合唱技巧的意愿是值得赞许的,尽管这也意味着他们所努力推动的事物已

① 他们确实这样对待乐队。但是,对于合唱队则不及乐队了。

经超出了他们所学的范围(要一份文件已把爵士音乐内容放入了器乐课程)。

在讨论初期普通音乐教育的章节中已经提到,我们最好还是用定量的数据而不是用定性的数据来描述合唱教育的情况。学校里唱诗班(可能还不能认为是合唱①)的数量明显在增加。"合唱节"上表演团体的数量也在增加,同样他们的演出也可以间接地被认为是一种标准。

音乐教师证书、专业发展、教学评估

我已经对省内证书和专业培训的议题进行了一定程度的评论,也不在这里重复,因为进一步的讨论应该属于中学音乐教育的内容。然而,值得注意的是多年以来马尼托巴的音乐教师培训单位(布兰顿大学)的培训内容是针对小学和合唱音乐教师的,这个培训计划足够充分地覆盖了发展所需的培训内容,一小部分内容是针对省内合唱音乐发展需求的,经过培训的人员具有良好的在两个方面工作的职业准备(尽管与两个部分分别进行培训相比其程度要浅一些)。近年来,这一方针被丢弃了,如此一来,普通音乐与合唱音乐又被分隔开了:一种刚刚开始的现象。由于音乐教师培训项目的短缺,这一培训计划是否还能继续下去已经成为问题:更深度的合唱准备的不足使得普通音乐教师还需要继续补充知识,尽管这种知识补充对合唱音乐教师来说需求并不大。这也许在告诉我们普通音乐教师与合唱音乐教师的培训需求是不完全一样的。因为,侧重于表演团体指挥人才的培训计划主要是照顾了合唱方面的少数人(有天赋的和有激情的等)而较少考虑大多数普通学生。这个问题需要仔细研究,不只考虑合唱音乐。

请再一次注意,在马尼托巴省,合唱音乐与合唱音乐教育之间基本上没有什么区别;我认为要在概念上把合唱活动与以教育为目的的活动之间的重要区分鉴别清楚。对这些区别起重要作用的方面有:课程设置;理解学校合唱音乐潜在的教育作用;评估程序;音乐教育专家的完整概念。合唱音乐等同于合唱音乐教育的观念导致了音乐与音乐教育之间的概念模糊,这一议题在讨论普通音乐的章节中已经提及。教师培训单位对这种状态的存在负有必然的责任;教育学院和音乐学院之间不恰当的磨合与妥协也是存在的问题之一,这个问题的表现是不恰当地把音乐教育的重点放在了专业知识和技巧方面。也就是说,它的缺陷在于,音乐教育只是音乐技巧的补充,只是对普通教育学和教学法的补充。这样的误导阻碍着音乐教育的专业化进程。

① 我只是在这里插入这一句,尽管它也很重要:有合唱队的学校和有合唱课程的学校有什么区别?有乐队的学校和有器乐课程的学校有什么区别?这些区别值得认真研究。

最后，在某些地方，声乐教育与合唱教育之间也存在着某些不和谐。特别是合唱影响到了独唱和歌剧。尽管不是马尼托巴所独有，这种不和谐在一些不该出现的地方出现了，在一些优秀的声乐和合唱组织之间造成了关系紧张。

组织

省内覆盖面较大的合唱组织是马尼托巴合唱协会（MCA，Manitoba Choral Association）。它的董事会，执委会和成员支持着省内很大范围的合唱活动，包括学校的音乐活动（尽管这些学校的活动也许不是马尼托巴器乐协会'Manitoba Band Association'的中心内容）。就数量而言，学校里合唱职位相当有限，许多小学合唱教师还要额外地指导许多小学合唱团队的活动。其结果是，在许多方面，小学音乐教育与合唱组织的衔接要好于与器乐组织的衔接。

简述

- 许多社区有着良好的合唱音乐传统
- 社区的合唱活动多种多样
- 中年级的活动少于低年级和高年级
- 在马尼托巴，中学毕业对艺术没有要求
- 陈旧的合唱课程指南
- 中学的合唱活动可以得到学分
- 对延长爵士乐的兴趣在增长
- 充足的合唱岗位保证了大学课程资源？
- 合唱活动与合唱音乐教育间的区别
- 声乐与合唱之间的不和谐
- 专业发展关注小学教育与乐队团体之间的平衡

中高年级器乐音乐教育

现状与数据

所幸的是，我们有着特定的现状和数字，来描述省内器乐音乐的情况和今后的发展趋势。因为马尼托巴器乐协会（Manitoba Band Association，www.

mbband.org)在1997年和2002年进行了器乐活动调查。① 尽管这些调查没有包括所有人们可能希望的内容,但还是提供了许多专门的信息,这些信息对于设定目标和检测进程是不可多得的。

我们能够对马尼托巴器乐状况所说的是:用参加人数、开展器乐教学的学校数目和受到学校管理者支持的程度等来衡量,它的情况很健康,也许是北美情况最好的。器乐是选修课程,高中毕业对器乐没有要求。一些结果给人以深刻的印象,一些教学实验相当成功,一些中学设有必修的器乐课程。② 2002年有257所学校开设器乐课程,比1997年增长13%。8000个4到12年级的学生可以接收到器乐教育,他们中差不多1/3的人加入了乐队。1997年到2002年,参加的人数一直在增长。③ 在单个的学校里,男生接触各种器乐的比例从2%到100%。

在许多学校,学生的器乐课程开始于7年级。其中16%的学生一直坚持到公立学校毕业。最多的学生流失发生在7到12年级的中间阶段(每年高达24%),但是到了高年级只有8%,情况大为好转。据报道,学生的流失与所选课程有密切的关系,需要选择更有针对性的内容,特别是进入后期的学习年份。课程时间安排上的冲突常常是同学决定退出学习的最主要影响因素。马尼托巴西部地区的一份调查显示1997年至2002年学校的乐队数和参加器乐学习的人数都有所增加。

几乎所有的器乐学生都能因为参加音乐会等获得学分,大约85%的人可获全部学分,10%的人获一半的学分,3%-5%的人没有学分。2002年,64%的学校向爵士乐队授予学分④,而1997年只有44%的学校授予学分。⑤ 大约15%设有器乐课程的学校不授学分,22%的学校没有器乐课程(五年前为38%)。

全省学校器乐指导有222人,其中51%的人为女性。⑥ 尽管各学校器乐的教学积分不尽相同,大多数学校均达到50%-100%的满工作量。在设有器乐课程的较大规模学校,课程积分已经上升(趋近于两倍)。而规模较小的学校,课程积分趋于下降。大多数(76%)指导教师指出筹款是他们必需的工作部分,一半以上的学校要靠筹得款项购买基本的乐器、书籍和乐谱等。60%

① 省内所有的器乐课程在2002年的观察报告中都有报导。
② 在2002年,10%的有乐队的学校表达了这种需求。
③ 准确的数据是29.8%(1997年)和31.3%(2002年)。
④ 41%获全学分,23%获半学分。
⑤ 28%获全学分,16%获半学分。
⑥ 没有数据分别表示中年级和高年级的情况。

的马尼托巴器乐教学加入了专业组织。

课程设置

与其他音乐教学领域一样,马尼托巴的器乐课程设置相当陈旧。可是,器乐教师在这方面表现出的顾虑要少于省内其他音乐教师。总体上讲,课程中包括了音乐演出,可以引起较多的社会关注并受到某些特殊的重视。不能肯定修订课程设置会对情况产生什么样的影响。

爵士乐的学分课程设置(由美国国际爵士音乐教育协会)已于1998年被省里正式批准。这一情况的首要意义是增加了爵士乐教育的教学积分,在此前,爵士乐只能作为课外活动。尽管,20年来,马尼托巴的爵士乐队数量一直在增加,爵士乐也渐渐被认同和接纳为课程设置的一部分,但只有很少数的教师具有牢固的爵士乐背景或受过大学爵士乐教育,比如爵士乐的即兴发挥、历史、理论和教学法。结果,爵士乐队与其他"舞台乐队"之间的区别并不清楚,作为特色的爵士乐即兴发挥在课程中没有得到应有的保证。最终,这些内容被更多地安排进了专业发展的计划而不是课程计划。但也许有人认为这正好表明了深入持久地进行职业发展的重要性,而且有效的专业发展计划就是对课程设置有意义的修订和补充,同样也需要认真评估。

教学评估

对课程有效性的判断来自于参加的人数、官方的估计和音乐节的统计报告,主要的音乐节有温尼伯狂欢节和布兰顿爵士节。节日的参加人数可以估计但不够准确。① 尽管,这些节日提供了很好的机会去听取别人的演出,但还不能清楚地判断这些节日对促进教学和提高音乐素质方面的作用如何。短暂的演出和情况发布能给教师以间接的思考(组委会的评论总是温和而综合的②),而参与的本身就是一种进步,同样还有明显的促动作用和社会意义。

在更广阔的层面上,根据这些现状分析和数字整理所形成的经验数据有

① 许多乐队也希望参加省外的音乐节,这是了解外部的好机会。
② 音乐节潜在的缺点是重要的一些评论经常被"清洁"成了平淡无奇的论述,本来在那里可以获得公众和参与者的许多评价。在这样的场合下,对建设性批评的需求通常排除了可能导致负面评价的内容,在任何情况下,找到二者间恰如其分平衡的工作都是一项最困难的选择。简洁的评价,无论多么机智,都很难有效地改进音乐指导教学和音乐的技能,广泛层面上都不能产生起码的变化。不能因为这些评论而贬低音乐节,为了音乐节,人们已经尽其所能地做了许多。但是对音乐节上评价的效用、真实性和可靠性都不能太信以为真。它们不能代替正式的和专业的评估。

助于文件的形成和评估的推进,加强对有所忽略事宜的关注。

专业发展

本文其他部分涉及的职前和在职专业发展问题同样也是器乐教师关注的问题。这些包括了培训和"普通教师"的证书中的一系列问题:有始有终内容充实的专业发展;提供有积极意义的职业生涯全程的职业培训以迎接挑战并改进实践方面的缺失;对新教师(新手)工作追踪、指导和评估的忽略等等。

在省内的许多地方,大学对音乐教师的教育培训包括了技巧和方法(还有指挥)教育,一种技巧取向的教育培训忽略了音乐教育的专门知识和技能(将其视为一般的教育学)。因而,只是一种普通教师的初步职业准备。

我已经说过,这也是把音乐教育等同于音乐专长加上教授音乐的技术知识的问题。因为马尼托巴中学乐队指挥的教育作用被广泛地认为就是乐队指挥,专业发展就经常被认为是高级指挥的培训学习,更广泛的音乐教育专业知识被遗憾地排除在外。① 爵士乐就常常是这种认识误区的牺牲品,在更进一步的领域,比如评估、课程设置与执行以及作为音乐学习基础的心理学、社会学和哲学,情况也是一样。②

根据这个认识所制定的专业培训计划所产生的另一个问题是民众对器乐和其他音乐教育领域的错误认识。③ 这样就把完整的专业概念错误地肢解了,也导致了对未来专业联系融合的忽略。

组织

马尼托巴器乐协会极力地倡导器乐教育培训规划,并在上述方面做出了大量而有效的工作。经常的情形是它的效力在许多方面已在起作用,显示出了意志和辛勤工作的作用。这里也存在着这样一种印象,当今新一代的音乐教育毕业生正在进入音乐教育领域,他们更多的是"工作"而不是像前辈那样

① 由于专业培训计划包含着可供人们选择的内容,中学教师可以自由地随着导向跟进不必是音乐教育学位。

② 如果进行争论,Brian Roberts博士对此做出了告诫。学习了先进音乐教育的毕业生仍然需要"先进的技能"课程,而不是"纯粹的基本课程",Roberts断言,由于毕业生更像个音乐家在演出,而不像个教师在教学生。当然,这种说法只是一种外交辞令;人们是否听得进去才是一个重要问题。

③ 很不幸,甚至在初级、中级和高级的不同等级器乐教学之间也是一样。在这三个层次之间建立联系的重要性被广为忽略了,因而过分频繁地在教学法方面进行着不同层次的实践,而这些实践之间又没有内在的联系。

更多地负起专业的责任。

尽管马尼托巴器乐协会孜孜不倦和有效地倡导器乐,它对省内所有音乐教育健康发展的贡献也是不够清晰的,这一问题下一节还要讨论。然而,这一问题也是其他专业组织十分关注的问题。在音乐教育相对滞后的情况下器乐教育能成功么？没有乐队的学校仍然能够承担音乐教育界的更广泛的教学任务或向每一个学生提供有意义的音乐教育吗？马尼托巴器乐协会与省内其他音乐组织的关系是什么？它的义务和责任又是什么？①

关注

由于马尼托巴器乐协会的努力,器乐教育已经大面积地发展起来。马尼托巴的器乐运动是国内发展最好的(就人口数量而言,学生人数、发展趋势、节目数量等)。乐队的健康发展和协会所创造和保持的效力是确实的,但这只是问题的一个方面。另一方面的问题是器乐音乐教育所有的教学目的只能是器乐的。它只是一个吉他的盒子,没有作曲和作曲技巧,只是弦乐教育的一个分支。② 器乐运动的强劲发展有两个原因,庆典和关注：关注于音乐教育可能在许多方面被等同于器乐音乐会,关注于把其他音乐教育形式定性为相互竞争而不是相互补充。相关的关注是器乐教育自己把自己强烈地定义为音乐会器乐(器乐的音乐教育意义没有了),这也就成为器乐教育自身的终结。一旦这种情况发生,充满活力的、正在成长的和能动的对变化中的社会教育价值观的响应就必将走向衰亡。

在回应我在这份报告中所提出的质询的过程中,马尼托巴器乐协会执委会提出了另外三个方面的关注。第一个是小社区(通常是乡间③)的音乐教育状况。过去的几十年间,申请乡间器乐岗位的人数不断减少。一旦任职,他们只是在这个岗位上工作一到两年,不等乐队指挥调整,他们中的大多数就急切地去城市谋职。这一情况还在发展,小型社区已经成为器乐教学的"转门(Revolving door)"。其他方面更加糟糕。由于没有合适的人选,课程被取消;或由不具资质的人员承担工作,这些人员一般都是只有少许音乐知识的普通课教师,或没有音乐教育背景的音乐家。有资质人员的缺少,希望任用非专业人员的愿望和减少课程安排的倾向妨碍着音乐教育,而音乐教育正需

① 对于音乐界又是什么？
② 在中学阶段,学习作曲被重视的不够。很清楚,积极的对这种状况的表述需要用赞许的态度进行平衡;这取决于人们对音乐教育的定位。这些被忽视的领域需要用长远的眼光加以特别的注意,但目前还没有被广泛地认识到。
③ 我认为这样的问题可能与温尼伯以外的大多数社区对乐队的支持能力有关。

要仔细的测评和积极行动。①

协会提出的第二个关注是"推动"制定新的音乐课程设置。特别是,大量的人士认为修订课程的工作可能不被承认、不受保护和不能产生积极的效果,反而影响现在的良好运作。这是完全错误的,如果这样,器乐和音乐课程可能成为政府官僚主义者和某些教育家刻意行为的牺牲品,因为音乐教育的兴趣和价值在这些人员的心目中根本没有位置。要注意课程修订是一个非常精细的工作,必须极度仔细地操作。我认为鉴于目前情况基本正常,明智的作法是不要轻信这些课程文件就可以了。②

第三,协会对托管中学乐队的意见表现了十分的兴趣,并已接管了10%的中学乐队。尽管有着不同的看法和哲学争论,这一托管计划至少可以保证课时、课程和资金的稳定。围绕这一议题的争论正在进行并引起了多方的注意。因为,他们的所作所为涉及与音乐学习相关的教育的根本作用的问题。同样,这也是一个涉及自尊心的问题,只要学校还开设音乐课,这个问题就会争论下去。

简述

- 整体个人数在增加
- 与其他省份相比情况很好
- 在高年级选修课程学分(在中年级一些是必修的)
- 数字不代表质量或城市与乡间的差别
- 马尼托巴器乐协会对器乐有效地推动,但不是广义的器乐音乐
- 协会收集学校活动的资料
- 爵士乐队的数量增加(课程记录、学分分布)
- 陈旧的课程指南(新近采纳的爵士乐课程,很少专业发展内容)
- 爵士乐队=舞台乐队?即兴表演的作用?
- 实际的课程包含了音乐演出
- 广泛地、可选择地参与音乐节或音乐活动(促进实践的证据?)

① 在许多与这一情况相关的复杂因素中,至少有两个现存的因素我们可以控制:(1)所有领域的音乐体验(学生教学)都应该有到乡间的安排,不管学生和大学教师感到如何困难。(2)我们需要做出更好的工作是社会上的音乐教师更好地扮演音乐教师的角色(不是表演者);在那些认为音乐教师的特性就是建立在表演之上的地方(严重的职前培训的错误),闭塞乡间教育的落后是可以想见的。(另一方面,在乡间社区对音乐教育的支持程度常常显著地超过了一些城区,在这些城区,音乐被强迫用于人们的竞争以抓住其他机会。)

② 为了防止被错误地导致不负责任的课程否决,我完全同意专业化的和有意义的转业培训是基本的补充办法。

- 对专业发展的关注与其他领域的平衡
- 职前器乐音乐教育等于器乐演奏教学法？
- 在职专业发展等于指挥而不是音乐教育？
- 乡间的口传方式处在危险境地？

大学的音乐教师教育

现在马尼托巴音乐教育的状态很大程度上取决于这几年省内由布兰顿大学和马尼托巴大学制定和执行的音乐培训规划内容所涉及的技能情况、业务态度和专业分布。这个培训规划中许多现行的不足和缺陷都可追溯到同样的出处。

正如前述，马尼托巴的教师证书的授予，需要完成学士学位学习后，再完成60个学分的教育学士课程学习（"后学位"），或者进行双学位学习累计达到要求可同时授予双学位。因为获得证书的要求是成功地完成60学分的教育学课程学习，理论上讲，学生就有可能用5年一贯的时间完成双学位学习，这个学习包括了音乐教育课程而不是单纯地向音乐或教育内容靠拢（如果是一个学位接一个学位地学习，要花费6年的时间）。事实上讲，音乐学和教育学都不能容纳许多音乐教育的课程，实际的情况是毕业生只具有最少的音乐教育的专业知识并没有做好从事音乐教育的专业准备。①

另一方面，完成第一个音乐学位学习（不必是，通常也不是"音乐教育"学位）后再完成教育学位学习的学生可以得到两个专业方向上的正规课程的学习（音乐和教育）。但在6年后毕业时，他们的音乐教育方面的知识仍然很少。从音乐教育的角度看，这种方法（音乐加教育，分段连续地学习）是一种很不理想的安排，因为音乐教育专业学生的核心课程既不在第一个学位的学习内容里也不在第二个学位的学习内容里，同样也因为后一段时间的教育学学习与音乐毫无关系。音乐和教育仍然是完全分离的两段学习过程。

最终，教育学院"掌握着出门证"，它决定着什么样的课程应当包含在省

① 很显然，这里所说的"专业"是指音乐教育。在通常的情况下，教育学院只是把普通教育工作人作为"专业"，这就意味着音乐教育被认为是特殊的"音乐工作"。相反的情况存在于音乐学院，他们认为应用性学习、音乐史、乐理是基本的音乐内容：换句话讲，音乐教育不是音乐的核心内容。

里要求的60个学分的学习之中。由于教育学院培养普通教师的深深烙印①，音乐教师的专业准备仍然是音乐的和普通教育课程的混合。音乐教育的专业知识和技能形成了相对较小的学科内容②，这就急切地要求集中大学音乐教育的专业能力来培养多种音乐教育新人所必需的技能和能力。

省内的一所大学设立了一个"合并"的音乐教育系，该系的形态既是教育的也是音乐的。因此，该系以一个独立的、与音乐和教育有紧密联系的实体担负起音乐教育的责任。在实践中，这个"合并体"是非常不稳定的，也是一种矛盾的安排：(a) 音乐教育的所涉范围仅仅是双学位课程的学生（非音乐学生或想获得第二学位〈教育学〉的学生仍然只能获得教育学知识）；(b) 由于音乐工作量比例较大，系里的教师被认为是音乐教师。这样，教师的音乐教育方面的教学工作与其他的音乐需求之间的呼应就被削弱了；(c) 两个院系日常的、跨系科的工作改变了课程的要求，既没要相互咨询协调也没有考虑到他们之间的不协调对音乐教育学生的不利影响。

在此领域工作的人常常能敏锐地感觉到音乐教师职前培训计划的问题，但他们很少能感觉到大学教学和证书发放体系的严重缺陷。最可行的解决这个两难局面的方法似乎是向音乐教师授予"专门"证书，把证书教育的内容限定在音乐教师的定向培训方面，从而来证明持证人相应的工作能力。然而，专业证书只是本应具有但实际上并不具有教育资质约束力的一纸空文。因为培养"教师"需要比较宽泛的教育内容计划，可是对于专业的音乐教师培养，人们只会制定内容十分集中的专业音乐教师的培养计划。音乐学于教育学的交流融合极少，大学音乐教育专业或多或少被挤在了教育和音乐中间，音乐教育自身的余地很小。

尽管考虑到有些问题，现行职前音乐教育培训规划的传统和技巧的取向仍然很明显（用以培养适度的音乐技能和为现今相对狭窄的教学实践而设计的教学方法）。所以，很不幸的是这种音乐教育课程很不适用于具有想象力和创造力的学生。许多正在为培养优秀音乐教师而工作的人们认为其他的课程更为实用，这些课程是更具探索性、创造性和新颖性的课程设置。

① 这是那些概念的另一中表现，它经常受到支持并经常被肤浅地理解。把事物分成专门（狭义）和普通（广义）的做法并不适用于这里所讲的专业化和普遍化。更有甚者，在特定的"音乐专门化"的狭窄训练领域，人们不能责备专业化的要求。需要强调的问题是：什么内容的专业化？专业化的结果是什么？

② 在音乐教育被等同于技巧和方法教学的环境中，音乐教育专业知识的性质需要仔细斟酌。对理论和哲学基础、心理学和社会学基础、研究、领导水平和评估等因素的考虑都是重要的，就像关注中学普通音乐、音乐技能、作曲、世界音乐和演出机会一样。

影响音乐教师培养规划效力发挥的另一个因素是大学入学选择只注重学生的表演才能和未来对学生实施音乐教学的可塑性。同样地,"通用"的核心音乐课程设置意味着发展的取向仍然是音乐家和表演家而不是教学技能的体验。基于这种观点,所有卓有成效的音乐教育家必须首先是音乐家然后才是教育家。① 学生只有作为音乐家有效融入社会后,作为教师的才干和品质才能汇入其中。这种哲学取向②与首先获得音乐学位再获得教育学位就是音乐教师培养规划的观点如出一辙。不幸的是,它还不加区别地把所有的第一个音乐学位当作一回事,不管音乐教育的内容是什么,这些学生还缺少什么。其结论是未来的音乐教师能利用任何一种音乐学位(甚至仅涉及一点点音乐学习的非音乐学位)作为音乐教育学习的外围条件,他们仍然认为自己就是音乐教师。

　　如果形成了音乐教师教育规划以一成不变的态度来应对毕业生不断变化的要求的印象,那是不公平和不正确的。例如,马尼托巴音乐学院③(University of Manitoba Faculty of Music)最近就针对社区音乐教育的需求和问题调整了教学重点。在布兰顿大学,广泛的课程修订已经完成,减少了课程重叠,减少了必修课学分④,引入了选修课程,增加了能有效用于实际的方法学讲授⑤,引入了特殊的音乐课程比如教学评估和评估方法学。

　　这些修改都是在与毕业生和与其他更广泛领域的学者进行密切讨论咨询后才完成的。这里仍然还有一些被忽略的问题。例如,对低年级的普通音乐学生关注较少(没有给普通的和非表演的音乐学生安排音乐体验课程),文化多元和音乐多元化知识以及它们对音乐教学的影响,新出现的"实践比较"学说对音乐课程设置("praxial" orientations to music curriculum)和教学的影响等。尽管学校里现行的实践基本顺利⑥,由于大学领导层的缘故,这些疏忽造成了专业人士对某些正当期盼的失落感。一个有力的例证是大学的课程是以长期稳定为

① 至少这是完全合理的:高度精密听力技巧(有时被认为是音乐素质)是不可缺少的。可是过去音乐教育的学生,这方面的能力常常开发得很不充分。不可否认,增建早年未经很好培训的年轻人的听力技巧是一项最具挑战的工作。课程过分地要求经常导致对听力训练的忽视。并且只要学生不积极,培训和测试方法就失去了意义,教师所面对的音乐任务就失去了作用。据我估计,这是马尼托巴大学音乐课程最大缺陷之一。
② 事实上,这里称其为"哲学的",因为这里面包含了比明确争论更多的未经审视的假设。
③ 以前是一所音乐学校,2005年设立了专科。
④ 这些减少由音乐学院和教育学院做后续弥补。但对于音乐教育学生的负担,课业和课程灵活性而言,情况还不够满意。
⑤ 现今,需要26周的现场体验,其中19周是关于音乐教育。这些现场体验分布二年级、四年级和五年级的四个阶段与课程秉性。
⑥ 例如,马尼托巴就是一个多元文化的省份,加拿大的主要城市更是这样。

预期而设置的,没有考虑要根据新显现的价值需求对其不断修订。

几十年来,马尼托巴音乐教育规划能够充分满足省内音乐教师的供应需求。这一情况似乎即将改变,随着教师接近退休,人员必须增补。现今的规划并不令人向往,在学合格的音乐教育学生人数也不能满足新出现的需求。一个影响因素是取得音乐教师证书的年限大大地超过其他良好收入的领域。

正如在几个地方已经提到过,马尼托巴毕业以后音乐教育的继续学习(意义积极的,能显著增进教学能力的在职培训)对专业培训的帮助不大。这真是令人失望,至少有这几个失望之处:追逐高收入的倾向①;毕业后学习的花费;当音乐教师为继续学习而离岗,他的就职岗位就趋于不稳定。

音乐教育界广泛地认为卓有成效的领导是必需的,历史上和现在的人们都盼望能有具有领导艺术与能力的人才,而不是慢慢地培养。因为音乐教育工作十分依赖于领导才干。领导艺术应当是每个音乐教师专业培训中的一个部分。不幸的是这种需求几乎不被认同,没完没了与方法学相关的需求掩盖了任何其他方面的思考。

我最后关于马尼托巴大学音乐教育的观点是,这个问题很紧急(北美的学校音乐情况也都这样),普遍把音乐教育等同于"学校音乐"的观点是低层次的认识,它既无助于音乐教育也无助于学校音乐(也无助于其他领域的大学音乐学生)。学校不停地需求着教师,需要比过去的教师知识更广博、更多元的教师。在今天的社会上所有音乐家面对的相关实际情况是他们都在教授音乐。② 因此,音乐教育必须被置于马尼托巴大学音乐学习的突出位置,如果这些大学想有效地负起他们对学生、对社会的责任。这需要大视野、主动性和前瞻性的领导运筹,而不是停留在音乐专科学校的水平上。③

其他关键的教育角色

本文中引入音乐教育"其他角色"的用意已包含了对把音乐教育等同于学校音乐这一短视和缺少智慧观点的批评。音乐教育具有也应该具有非常

① 因为首次起薪的额度与受教育的年限有关(政策的起薪年限比取得证书的年限要短1—2年),而从业人员一开始就进入了起薪的高限,继续学习的经济回报比较有限。
② 问题并不是音乐毕业生是否从教,而是他们从教时具有多少教育背景。许多人士(我也在其中)认为音乐学院仍然把表演作为学生的教育内容。
③ 因此,在专科的层次上,有意义的改变需要广泛的和坚定的"外部人士"的参与,这些"外部人士"的志趣开阔、坚定涉及大学层次的各个方面。

广泛的内在含义:如果我们把音乐教育放在广阔的社会范围里进行创造和定义。正如本文中所述的,从前音乐成就的定义的指向是个体的,非学校教育的音乐判定和成就。① 社会介入音乐后变革的、教育的学校音乐活动(以学校为基础形成的稳定的音乐支持)得到了发展。这种发展的原因不是由于似是而非的争论②,而是由于脚踏实地的第一手艺术和音乐实践。在马尼托巴,各地音乐节的活动、音乐学校的学习、马尼托巴音乐教师协会(Manitoba's Registered Music Teachers Association)成员的活动和其他各种音乐"俱乐部"都发挥了积极的作用。

马尼托巴有一些"音乐学校"③,著名的有马尼托巴音乐和艺术学校(Manitoba Conservatory of Music and Arts)、布兰顿大学的 Eckhardt-Gramatté 音乐学校、马尼托巴大学预科班。这些学校向各种年龄的学生提供了广泛的音乐教育和学习的机会。同样,马尼托巴音乐教师协会向社会提供了高质量的私人音乐教育。这些组织还广泛地进行着学术活动。

很遗憾,这样一个范围广大的团体群本应该集合在一起对音乐教育做出更大的贡献并发出更团结的声音,可是实际情况并非如此。马尼托巴音乐教育团体之间关系是若即若离的(经常发生重复劳动)。这就是目前的状况。如果这些团体能相互协作,将会形成一个十分强大的力量。

这里我只对马尼托巴的一些音乐为主并对音乐教育事业有着重要影响的艺术节做一个简明的评述。自从 20 世纪 80 年代后期,马尼托巴艺术节联合会(Associated Manitoba Arts Festivals)拥有 40 个成员的节日。到了 2005 年,这个数字减少到 32 个,但每年的参加人数一直都是 55000 左右,其中 40000 人参加音乐活动。④ 很清楚,这是一个非常稳定的数字,而且数字还可能更大,因为每一个参加人员都直接或间接地与许多没参加的人员有接触,如家庭成员、邻居和朋友。当地音乐节带来了高质量的音乐制作;同时,对于省内的重要人士也是受教育的机会。在较小的乡间社区,这些节日是重要的

① 或指向任何方面,一个最强的关联。但这个关联并没有必然的因果关系。
② 在马尼托巴省内这样的情况比比皆是,尽管促进这种情况发生的人们并不是出于音乐的、教育的和社会的动机。我不在这里做长篇大论,但我可以负责地说许多目前还在倡导的主张都是错误准备的音乐课程的所提出的主张。我认为,无实质意义和无不可忍受的鼓吹和争论的长期影响对专业发展一点益处都没有。
③ 之所以在音乐学校上面加上引号,是因为这些学校肯定不是欧洲传统的意义的优秀学校。不可否认的情况是这些学校没能满足民众的需求,而且资金问题决定着学校为社会服务的能力。但总体上讲,这些学校努力地在宽广的范围内服务于当地社区的需求。
④ 如果不管人数多少,一组集体参加者只计算为一个基数,每年可以以集体的形式参加音乐节的人数大约有 18000 人,而 12000—14000 人参加了音乐节。

文化事件。对于参演人和听众，聆听其他人演奏也是宝贵的音乐体验。许多学校的音乐团队把为音乐节的演出作为全年的重要目标之一。

不仅是音乐节提供了宝贵的演出场地以及潜在的个人和团体之间的业务交流的机会，音乐节还营造了和谐或建设性的批评环境。这对参加人大有益处，对参加人的教师也大有益处，大多数的批评最终是指向教师的。针对这些宝贵的批评，如果是切中要害，教师们就可能会对他们的教学做出某些调整，以惠及他人和学生。对于十分有限的学校教学评估来说，音乐节扮演了一个评价性的角色，促进着音乐教学的质量改进。①

正如所指，不仅在本省同样也在全国，音乐节的数量在下降。② 并不是只是音乐节组织者看到了数量在下降。温尼伯音乐节、青年音乐俱乐部、周三音乐晨会和马尼托巴音乐教师协会等有名望和有历史的组织也看到了这一现象并正在寻找原因。其中主要的原因是：家庭的小型化、生活选择的多样化、费用的上升和时间等因素。在双职工家庭，用在上课和参加音乐节交通方面的时间有限。许多乡间的社区有经费困难的问题，既影响了社区的日常运作也影响了参加音乐会。课时费、伴奏费、报名费、购买乐器的费用都在逐步上升。

另外，一些音乐节还报告了志愿者（许多小型音乐节的核心人物）的人数也在下降：年龄较大、具有经验的志愿者不能得到及时的补充，影响了音乐节的正常运行，剩下的人员必须承担一些零碎的事务。还有一些其他的担心，"老向导"可能抵制换新人，从而妨碍了新人的加入，而新人可能会有如何办理音乐会的新想法。

马尼托巴艺术节联合会报告的一个问题是需要与其他教育部门保持密切的沟通，以使音乐节能保持与他们的需求相一致。这就需要保持灵活性和善于调整，不能总是说音乐节对他们怎样重要。

对于许多公立学校，校车一直是影响音乐节的问题，因为上下学的时间安排限制了运送音乐团对去参加音乐会。有限的预算也经常地影响着租用其他车辆。

最后，当学校由于预算所限，而不把音乐岗位设为全职时（半时或更少），参加音乐节就成了问题，特别是一些乡间社区情况尤其如此。

① 注意，这个角色只是一个潜在的角色。教师没有义务安排学生参加或认真地关注于此。也很不幸，音乐节有时认为学生的节目不够水准，而回避他们。
② 一个著名的钢琴家最近与我一起在外省作评委时向我推测：音乐节的举办天数太短了。她指出人们需要更多的内容打发闲暇时间，首选内容就在人们的生活之中，要是生活忙碌起来。她还观察到能够参加高水平演奏传统曲目的人数在最近也大幅度下降。

由于志愿者和参加者人数等原因,音乐节产生问题的现象十分普遍。因此,音乐界必须向人们提供他们所期望的音乐体验。对于这些存在的问题,一个健康和有效的系统是极为重要的。但是,处于相互分离的状况,这个系统还是不能有效地发挥作用,就像各种各样学校音乐教师的组织那样。找到相互交流和支持的有效方法是实现未来马尼托巴音乐教育健康发展的关键。非常值得深思的是,这样的以社会为基础的教育定位也许是未来中学和大学音乐教育健康发展的重要象征。

几个一般性问题

由于本报告的篇幅有限,我不再重复许多已经提及的问题。相反,我提出几个一般性问题。散布在本文中的大量论述可以在这里作进一步探讨。

依据个人的观点和所选择的标准来衡量,马尼托巴的音乐教育似乎发展良好。可是,这一状况可能在一夜之间发生逆转,因为变化的必然性以及如何去应对变化。我们相当地脆弱,因为我们所提供的课程十分狭隘和已经过时[①];因为我们的幼稚和对"课程改革"的安于现状;因为我们音乐组织分离运作的特性和因为我们言词的误导,比如"通过艺术来学习"、"艺术家在学校"和"艺术的积累"。由于短视,我们认为自己所从事就是技巧性和方法学的教学,忽视了对更重要的哲学、社会学和音乐教育学的思考。我们不能确认所实施的教师证书制度需要音乐教育的专门知识和与未来的音乐教育工作相适应。我们没有投入精力去调整我们对发展中的社会需求的应对,相反我们把精力和时间都放在了倡导修改课程,可是所做的又经常是支离破碎的错误应对。[②]

我们需要开发更广泛的资源和交流网络,这将在省内从业人员中形成独

① 没有什么占主导的东西,马尼托巴音乐教育界"正统"的实践(奥尔夫,音乐会乐队)形成了一种局面,这就是大多数(如果不是全部)音乐教育的"鸡蛋"放进了一只篮子。在如此的情况下,走向了这些特殊实践反面的事业发展就很容易带来整个体系的崩溃。音乐教育变得更加狭隘,在不可避免和不可预测的现代社会文化价值观的变化中更加脆弱。提高狭隘方法学效率的专业努力(例如,技能的指导或各种层次的奥尔弗和柯达依教学法以及其他人的方法)而不是更宽广音乐教育专业知识的传授将会非常现实地损害着音乐教育事业。

② 大多数这样的问题都是由于把音乐技巧和教学法于音乐教育混为一谈的误导所造成的。只要这种情况存在,教师就会把技巧放在第一位,形成专业上的空缺(通常都是忽略音乐教育的内容)。本文其他部分所属的过分强调和淡化技巧的问题都经常伴随着上级对音乐教育的不够重视,也导致了人们对音乐教育的质疑。简明地讲,我们所倡导的音乐教育只是一种标准教学实践的内容(只是狭义的技巧训练而不是专业培养)。

特的优势。我们的努力需要扩大到远远超过当前所倡导的内容的范围以外，这就经常需要我们做出也能够做出与我们愿意有所不同，与现行的实践相当不同的新实践。未来音乐教育的生存与发展并不十分地取决于我们不停地使人们确信我们以前和现在的所作所为如何有价值的能力。它将取决于预测未来的能力，未来的情况将显著地不同于现在的环境，我们要对此做出前瞻性的应对。灵活性、多样性以及合作都是至关重要的，所有这些都需要我们转变传统观念，尽管我们已经很习惯于这些传统观念。①

仅用数字衡量以及相比较而言，马尼托巴的音乐教育情况尚好。另一方面，教学质量差异过大，课程和教学的变化过少。因此，我们面前的挑战是复杂的：提出音乐和教育的标准，同时还要扩大我们的工作领域；提高对我们工作的要求而不能限制我们对工作方法选择。

现在的许多音乐教师所执教的内容并不是他们原来的领域和特长。这并不奇怪，因为，音乐实践是多样性的，期望值以及教学侧重是不断变化的，教育岗位和机会是有限的。然而，基本的问题是不能够正视需求的变化、不对课程进行修改以及不为当今教师和学生创造积极有效的机会，这就是现在的实际情况，需要我们急切的关注。

大学的音乐教育课程的内容非常多，但明显而不幸的是，没有与音乐教育相关的内容。在校生和毕业生的培训计划忽略了（省略了）培养音乐教师这样一个至关重要的取向，同时更多地出于历史的和政治的考虑而不是出于教育的考虑，学校仍然广泛地继续着其他课程的讲授。其结果是，就职前的音乐教师通常没有时间去关注音乐教育的专业知识内容。大学音乐教育课程没有为学生如何面对未来的职业挑战做出很好的准备。仅仅通过普通教育学课程的学习来对基本的音乐训练②做出补充就能圆满地达成音乐教育的专业培养是十分令人质疑的。

音乐教育学的继续强化教育同样也受到严重的损害，这种损害来自于把大学音乐教育课程与由音乐表演、音乐理论、和音乐历史组成的课程结合在一起。音乐学校需要仔细地审视他们传统的愿望，审视他们音乐学校的宗旨，审视他们万事万人皆准的天真愿望。音乐教育担当着可靠和卓越的位置，应当成为马尼托巴所有大学音乐学习和研究的核心内容。

无论是大学或中学的课程设置应当是柔性而非刚性的。排斥变化最终将走向凋零，墨守成规不是保持教育质量的有效方法。专业发展的机会是关

① 这样的习惯可以极大地改变音乐教育的"面貌"，可是目前这项事宜还很薄弱。
② 训练不是音乐教育所考虑的核心内容。

键:帮助音乐教师提高专业技能和音乐素质的机会,有了这种技能和素质,他们就能自己做出教学选择和设置课程。不断的课程调整始终是音乐教师的责任,这种不断的课程调整要依据一个清晰的,符合当时当地环境的标准。① 专业的意愿和责任需要一个相关的和清晰的标准制约。

马尼托巴省有幸的是有了许多学校的管理者,他们确实地感觉到了音乐对教育的重要性,他们也愿意采取不同的步骤以确保他们工作的勃勃生机。这个资源(争取管理方面的支持)不能被看作是天然的恩赐,而是要仔细地培养,如果音乐教育仍然处在学校课程设置的重要位置上。

我们在马尼托巴并没有成功地使音乐教育专业化,因为我们太缺少音乐教育的基础知识和技能。我们是为培训教师而培训教师,但也没有做好。我们没有培养出预期的音乐教师来改变目前的现状,也没有给他们必要的机会使他们成长为专业人才。同样也没有设计出对被忽略领域能有针对性弥补的在职教育计划。

我们需要做出更密切的关注来正确地区分音乐学、普通教育学和音乐教育学的不同知识范畴。讲授音乐与音乐教育的区别、教学和教育的区别、用音乐进行教育和培养音乐技能以及传授音乐知识的区别都是至关重要的,以使我们理解什么、怎样、谁和为什么音乐教育要存在,无论是在校内或校外。

调侃地讲,省内缺少"新的""现代的"音乐课程从某种意义上讲是对音乐教育的一种福音。② 课程未经修订的现状给希望制定和修订课程以应对当地需求和价值观的音乐教师留下了挑战的机会。最大的困难可能是我们没有足够的能力和理解力来有效地承担这个任务,使其更富有生机而不是平庸。

未来的年代将是马尼托巴音乐教育界的关键时期,许多其成就给人们以指导和灵感的高年资教师就要退休。各个音乐学科间的合作从来都没有像今天这样至关重要。

省内倡导音乐教育的努力需要通过许多对现今实践进行思辨性的审视来加以平衡。出于任何动机来支持音乐教育的人们代表我们所做出的轻率承诺都需要我们仔细斟酌。在准备本文过程中所咨询过的大多数个人和团体都粗略地流露了对音乐教育工作的肯定,特别是与加拿大其他省份相比。然而,几乎所有的被咨询者都表示了对这项工作脆弱现状的担心。马尼托巴

① 这不仅仅是"建议和劝告"。
② 也许我们要问我们自己,在当今学校的情况还很良好的情况下,我们所说的马尼托巴现行的教育大纲仍有缺失究竟意味着什么。让我发表一些极端的观点:(a)我们所看到的课程设置并不像我们相信的那样重要。(b)我们用于衡量音乐教育进行的良好与否的标准是一种误导。(c)这两者合在一起也是一样。

音乐教师是一部分很难获得资助和支持的群体。"推进这项事业"是每个人都负有的责任。然而，每个人对这项事业的认识与判定却大不相同，这就在总体上限制了早期普通音乐教育、合唱音乐教育和器乐教育。虽然有时也意识到"音乐教育"应该更有作为，但并没有充分的时间和精力投入其中。结果是，省内的音乐教育仍然是严重缺乏理论指导的实践，一代一代地进行着我们要做的工作，维系着这项工作的继续。

尽管存在着各学科组织的自我为阵，尽管我们比较零散、缺少交流和合作，用当前和传统的标准来衡量，马尼托巴的学校音乐还是比较正常的。如果我们联合我们的力量，调动我们的资源向着正确的目标与方向努力，未来可预期的成就还是十分迷人的。

未来的马尼托巴音乐教育的配备必须是一个更加严格的过程，必须有效地增进高质量的音乐和教育实践。① 音乐教育的性质不同于音乐目标和教育目标二者的简单重叠，可是这样的认识目前深深地印记在大学的课程规划之中。

音乐教育组织需要加强自己的责任，收集数据、分析趋势、开拓视野、信息共享。

马尼托巴音乐教育协会必须能覆盖全省的音乐教育组织，在其中每一个成员都属于一个音乐教育组织并在其中发挥作用。影响该协会运作的因素（不是指教区，那只是现象而不是原因）有现行的会费结构和该组织领导关系的理顺。

音乐教师们需要更积极而广泛地参加教师培训活动，争取获得教师证书，这样可以被认为资质良好。不管怎样，这基本上是一个的官方程序。

理由

得出上述情况基本良好结论的理由有许多：马尼托巴省的历史就是移民对自己文化认同的历史；事实上，马尼托巴是一个主要人口和资源相对集中的省份②；启蒙学校的管理者们坚定地认识到音乐对社区学校的重要性；现在正在进行着的努力不仅是解释了，更是展示了音乐丰富学生生活的方式；一个个音乐教师的工作热情和突出成绩提高了大众对音乐创造才能的期盼和鉴赏能力等。

很显然，始终没有出现的一个积极因素是，需要有一个网络存在，依靠这

① 这种增进是基于把实践哲学的方法运用到音乐教育中，审视和发展音乐教育。
② 省内南部的情况大体如此，人们把温尼伯的情况推衍到全省。

个网络各个团队能够互相交流与合作,以促进省内音乐教育的发展。马尼托巴音乐教育界长期以来一直处于高度分离的状态。

省里颁发的证书和专业培训规划的内容也影响着当前音乐教育的状况。马尼托巴省不愿意向音乐教师颁发专业教学证书已经严重地影响到了教育"产品"的质量,未来的音乐教师们不愿意把足够的时间花费在职前教育规划中音乐教育的专门内容上面;同样,也对现行的在职培训计划产生着消极的影响。①

展望

马尼托巴音乐教师一定不能对现在的状况沾沾自喜或掉以轻心;也不能低估当前状况的脆弱性。必须采取系统的、群体的和充满辩证思考的行动,即便当前音乐教育良好的局面已经为未来事业蓬勃发展打下了基础。在音乐教育发展尚好的地方,对其进行急切的转变是一个应当被仔细研究的课题,以便确认这种转变能否在马尼托巴继续和发展下去。

位于前方的挑战需要我们用多变的技巧、应变的态度和因势利导的方法来应对。② 这需要我们具有比过去和现在所熟悉和习惯思维更宽泛和更深邃的音乐教育视野。还需要我们在我们作为音乐家和教育家已司空见惯的习惯之上形成最重要的习惯:当需要时,转变习惯的习惯。③ 这些挑战中的任何

① 构建严谨的音乐教育知识和专业体系(不同于单纯的音乐体系)是马尼托巴的急切任务。对音乐教育的学科性质的理解是非常肤浅的,不仅普通领域是这样,专业领域也是这样;专业领域的决心和行为形成了课程设置和财政支持力度,在这个财政支持的范围内,音乐教育得以维持。对音乐和音乐家有利的事物(或对教育和教育家也一样)对音乐教育也是有利的,这样一种信念虽然未经审视,但是却被普遍接受。这是对学科的健康发展的一种阻碍,因此也是对全省音乐教育的一种阻碍。这样的状况使我相信音乐教育专业长久的生命力更多地取决于呼吁行政当局和制定政策的人士给以更多支持,宽泛而积极的、有别于当前学校教音乐教育的为音乐教育的呼吁。当然,这样的努力需要音乐教育显示出比现在更思辨和更积极的姿态。
② 这里需小心谨慎。开放和接受变化并不是为变化而变化。现在在行政管理方面存在着不幸的,不加区别地对待变化的倾向(排除陈旧的,引进新生的),这个倾向比不思改变更具危害性。变化是必然的,但是需要在正确的专业评判指导下的变化,而不是依据权利的好恶和出于确保控制的意愿。
③ 我在"More Inquiring Minds, More Cogent Questions, More Provisional Answers: The Need to Theorize Music Education-and its Research." *Music Education Research*, Vol.7, no.2 (July 2005) pp.153 – 168 和"The rationality of action: Pragmatism's habit concept," *Action, Criticism, and Theory for Music Education*. Vol.4, #4 (March 2005) http://mas.siue.edu/ACT/v4/Bowman4_1.pdf. 这两篇文章中深入地讨论了注重实效的主题。然后,我断言"我们音乐教育工作者需要承认我们对音乐和音乐教育所思所讲的习惯方式中存在着局限和障碍,所以我们能够把这项重要的工作做得更好、形成更有用的思维和表达方式、更好地投入到我们的音乐和教育实践中去。"引用其他文章中的内容可以帮助我们理清本文中一些主题的来龙去脉。更详细的内容请查阅我的网页,http://www.brandonu.ca/Music/People/FacultyPages/bowman/publications.asp.

一个都没有超越我们的能力，不管是因为我们关注这些挑战还是这些挑战需要我们关注。据我看来，我们面前的选择相当简单：一方面，我们要塑造未来，另一方面我们要被未来塑造。由于没有理由认为我们被未来塑造将会产生一个我们所期望的音乐社会，所以现在正是我们认真地追求我们塑造未来的时候了。①

<div style="text-align: right;">（黄琼瑶）</div>

① 也许还有第三个选项——消亡。在我看来，这是最不利的结局，但它却与未来塑造我们的选项有着潜在的因果关系。

哪些问题是音乐教育要倡导的答案？

为了使对这一主题的评论更集中和简练,我将逐一回答三个基本问题:什么是倡导？音乐的价值是什么？以及这与教育有什么关系？我的最基本的观点是,如果采取拥护的态度,就应该清楚地知道它的性质、它的局限性和我们作为音乐教育工作者负有的职业责任和义务。

当我们极力为倡导音乐而进行争辩时,我们做的究竟是什么？

1. 我们需要记住,倡导是一项政治上而不是哲学上的事项。这就意味着,同许多其他方面一样,对关于什么是音乐的性质和价值的答案并不一定能起到倡导的作用。事实上,倒很可能由于哲学上的真相而导致倡导者的愿望破灭。倡导者的头脑里有清楚的目标,并且主要关心的是说服别人同意自己的观点。因此,这些目标在一开始就限制和禁止了倡导的方式方法以及可接受的结论范围,而且也排除了可能与倡导者们的初衷相悖的问题、工作程序和观察方法。在倡导时,说服力是最重要的;但在哲学推论中,关键则是有效性或真实性,与任何预定的结果无关。一个采用不加分别的倡导方略的潜在危险在于我们做出的承诺无法兑现。另外一个潜在危险则是我们努力的事业也许可以成功,但却是不应该做的。这些危险足以令人不安,如果我们再把自己的责任转交给职业说客,而这些说客对教学目的的考虑是次要的,他们的主要目的是为了获取资源、时间和认可,或其他可能会失去的东西。

2. 音乐价值不等同于教育价值。因此,音乐是重要的或有价值的这样一种概念的建立最多占据了所争论问题的一半,这也是为什么在学校课程设置时要坚持音乐应有其适当的位置。确立"音乐是一种到处存在的现象,涉及所有人类活动的方方面面"这样一种概念不过陈述了一个人人皆知的事实。是音乐教育而不是音乐面临着一个合适与否的危机。

3. 音乐是否具有教育价值不是必然的,而是因人而异,因事而异。音乐在达到教育目的方面的功能,包括音乐自身的威力,都取决于:(1)音乐是如何创作的,(2)谁创作的,(3)为谁而作,(4)我们在什么环境中从事这种音乐活动,(5)对音乐的感受与创造,(6)讲授音乐。我们为音乐所做的积极诉求都取决于客观的环境和语境的差异,我们必须敢于承认这些差异,因为这些是我们无法控制的。在某种特定的情况下,音乐教育的确可能会影响到教育结果。但是由于错误的把握或在某种环境下,音乐的力量可能恰好是相反的:它可能有害于学生,或是错误地教育了学生。简言之,无论音乐还是音乐教育的益处都不是无条件的,完全取决于环境或条件。

4. 需要奋力倡导音乐教育经常是因为音乐的或教育的自身不足和失误。相反,无论在何处只要音乐的力量和价值以及教育的努力能被人们明显地感受到,那就很少需要为音乐教育进行辩护。音乐在人的生命中的意义和潜力是驱动对教育不懈追求的动力,而不是那些崇高的声音。

5. 倡导通常是保守的,主要表现在它把对"是什么"的辩护作为倡导的目的。换言之,倡导的努力通常集中在说服人们懂得支持(或是更加充分地支持)现状的必要性。然而当需要改革时,这却并不必然是事物的理想状态。音乐的价值是什么?

6. 音乐的价值极为不同,并且多种多样,也许是不计其数的。除了说音乐是有价值的以外,音乐的价值不能按等级去排列。除了人为的目的,它们也不能按类别分为"音乐的"和"非音乐的",好的和坏的。意义和价值在于使用的功能,也就是说它们总是由用途构成并与用途相对应。因此,价值问题就是音乐在人类世界中怎样发挥作用,以及那些潜在的"作用"是怎样与人们所追求的目标联系在一起。这样的议题总是与社会政治有关,并总有可能引起争议。

7. 说音乐的价值是内在的或固有的就是申明这种价值的存在是不言而喻地:它不与别的任何事物相关联而独立存在。但是所有的价值都是人类赋予的价值,而人类赋予的价值总是有所取向的价值。声称某种音乐的价值天然存在实际上是一种花招,企图通过建立一个先于人文用途的价值来排除其他类型的价值。音乐的价值是我们赋予它的,正如所有其他价值一样。这种观察不必影响对音乐的倡导,但它确实将其植根于人类的行为和音乐本身能发挥的作用。

8. 前述的两个结论出自于这样的事实,即音乐以及音乐的意义和价值是被每一个正在经历或体验音乐(演奏、演唱、听赏、和创作等)的人士重新构造的,这些又不可避免地根植和出自于阅历。进一步讲,这样的阅历总是与社

会文化息息相关,也就是说阅历是由社会构成的。这些事实既表明我们希望提出的任何关于音乐的主张都应符合的重要条件,也指出了一系列经常被忽略的有意义的观点。

9. 但请注意,表示音乐的阅历、意义和价值是由社会因素构成并不意味着这些事项是由社会决定的。个体人物与整体文化之间的关系在本质上是辩证的和相互反映的。

10. 我们说音乐的阅历、意义和价值是由社会因素构成的并不是否认这些事项的生物学基础。但人体是有思想的物体,而且人的思想也总是社会文化的现象。

11. 前述的这些观察分析毫无疑问地说明,应把音乐作为一种独特的现象来理解,并有独特的重要性,尤其因为音乐在身体与大脑,个体人物与社会,行为与理念等方面所处的独特地位。由于音乐是一种智力活动,又是我们参与意识的最丰富的源泉,因此,我们在解释和阐明音乐在教育领域的作用时,应把音乐的这些功能作为努力的核心。

音乐的意义和价值适合于何种教育目的?

12. 同样,这得视情况而定。它取决于每个人对"教育"的理解和这种理解所代表的教育的目的;还取决于什么音乐;取决于它可能影响到的社会文化价值范围;等等。这绝不是否定倡导的可能性。然而,它确实会在某些重要的方面改变和确定我们对倡导的理解,以及我们倡导的方式。

13. 至于教育的各种目的,我们可能希望考虑下列这些:传承文化遗产;创造和维护文化的活力;创造条件与那些以非正式方法通常不能接触到的一些体验和理念进行接触;向人们传授自省的意识,使人们更有能力掌握自身的生活;传授对先天具有的和后天获得的认知的赏识,了解那些脱离现实的知识的严重局限性;创造个人和群体的身份特性;开拓宽容、合作和行为的道德框架;对已知的事物进一步加深了解;在人类活动中有价值的领域内开拓和传播专门知识;等等。应该清楚的是,还可能有无数的内容可以列举出来:如果音乐的价值是大相径庭和多种多样的,教育的目的也将是如此。

14. 我们必须牢牢记住,每一个这样的教育理念都意味着广泛的个人和职业的责任和义务。这样的事情不会仅仅因为学生已经参与了被我们视为音乐的和教育的活动就必然地或自动地发生。能够根据当地的环境和条件,根据现实需求和可获取的资源,也根据教育成果的不可预知性来决定采取什

么样的行动最为恰当,这才是真正的职业音乐教育家。

综上所述,最有资格提供有根据的、可靠的,和合理的倡导的人士是那些专家,他们的责任是传递"商品"。

<div style="text-align:right">(黄琼瑶)</div>

多探究,多发问,多应答: 音乐教育理论化及其研究的需要①

轻率地肯定是十足地茫然。

——C. S. 皮埃克

在不断变化的世界中,僵化总是危险的。

——约翰·杜威

用清晰的图画来代替模糊的图画总是有益的吗?难道模糊的图画就一定不是我们需要的吗?

——路得维希·维特根斯坦

建立对真实存在进行意识反思的努力不可能一劳永逸。它需要不间断地重复,以适应不断出现的新情况。

——约翰·杜威

在生命的长河中,是否值得真诚地付出宝贵的精力去寻找一成不变的理想或绝对真理已经是一个极端值得质疑的问题。也许更值得推崇的理性工作是学会能动地和关联地、而不是僵化地去思考。

——卡尔·曼海姆

客观事物具有固定的、一成不变的价值的观点恰恰是一种偏见,而艺术就是要把我们从中解放出来。

——约翰·杜威

一切都是有偏差的。

——特奥多·阿多诺

企图独掌社会权利的人喜爱把行为和思维相分离。当其他人们还是驯

① 我已写好的与本文所述内容相关的文章还有:"No One True Way: Music Education Without Redemptive Truth,"(此文将在以后发表),"The Rationality of Action: Pragmatism's Habit Concept,"(2005年3月)http://mas.siue.edu/ACT/index.html, "Re-Tooling 'Foundations' to Address 21st Century Realities: Music Education Amidst Diversity, Plurality, and Change (The Dream of Certainty is a Retreat from Educational Responsibility),"(2003年)http://mas.siue.edu/ACT/index.html.

服的执行工具时,二元论能使一些人们去思考和谋划。

——约翰·杜威

所有的模型都是错误的,但某些模型是有用的。

——乔治·鲍克斯

一

以上所提供的语录作为一组警句引导出下面的文章。呈献这篇文章给您,我的读者;同样的内容于2005年4月6日在埃克塞特我也向听众宣讲过。如果能够,找出一个线索把这里探讨的观点串联起来。我希望你们将发现我们总是关注着付出的努力要与主旨相一致。

我被要求在这篇文章中做二件事:谈论一下我对音乐教育研究的理解也就是与你分享一下被莎拉·翰尼斯(Sarah Hennessy)称作为"船桥上的视野"的含义;和你谈论一下现在我正在做什么。既受如此厚爱,我责无旁贷。我将会尽全力。

说实话,虽然,我不会在"船桥上的视野"问题上花很多时间。像那些兴趣在哲学和理论方面的人一样,我更多的感觉是像从生命之舟上向外遥望,航船高扬着风帆朝着了解人生真谛的目标进发。我有一个不安的感觉,如果有人在桥上观看,他或她正在迷失一些重要东西,而且航船可能遇到危险的漩涡(或更糟),因为我们对前面哪里发生问题,和为什么发生问题思考得太少。

更直白一些,音乐教育严重地低估了哲学或理论研究对自身教学的、课程的和研究工作潜在的重要性:我们对它期待得太少[1],同时我们得到了太多的我们所期待的东西。出现这一情况的首要原因是我们实在不懂哲学和理论是什么东西。对于许多人,哲学是学习背诵那些无人问津问题的答案。对一些人,哲学是自我反省的聚焦点,与真正的"研究"反向的一种行为方式。对另一些人,哲学是由于个人的冲动对不合理问题的争论,不是迫于专业的无奈,也是在浪费时间。对还有一些人,哲学是现代心理学的先导,一种被夸大的、以科学方法的严谨进行探索的需求。

的确,现在符合以上描述的例子已经出现过。但是我们要清楚:这些事

[1] 在本文中,我使用的哲学和理论两个词汇多少有点雷同。我认为它们是有着许多重要区别的。关于这些将在另外的时间讨论。

情与哲学研究本身完全无关联,许多是由于滥用。① 哲学研究不是,或不需要是教条。不要过多地或不需要过多地考虑答案,就像不要过多地考虑制定议题和设定问题。不是或不需要是不系统的反映。不是或不需要是从经验主义的世界中游离而来。不要或不需要在一开始就顾虑到谁对谁错的争斗。② 此时,对我来说许多哲学的批评是苍白的哲学批评和误解的哲学批评。③ 我们不同意从哲学那里期盼什么东西,因为我们还不清楚哲学是什么。

然而,我们能同意哲学是一个有特色的学科或研究方法吗？在一定水平上,显然如此:事实上,音乐教育哲学有自己的杂志和学术会议,在会上哲学的倾向很明确并分发论文。④ 但是,把哲学简单地理解为诸多研究方法中的一种所带来的麻烦是人们对其产生了误导,这个误导就是我要远离这个方法,因为"它不是我要采用的"。因此,哲学变成了由少数人从事,供多数人利用并为了多数人带来利益的学问:过去柏拉图式的哲学国王,现在也许只是王后了。

实际上,音乐教育哲学所创造的是一个特殊的哲学领域,在其中,那些具有相同志趣的学者(很不幸?)能够苦苦地追求而不引起专业方面的麻烦。结果,哲学研究仍然是少数坚定人士的兴趣,他们的辛劳和贡献并不是局限于研究和解决纯粹的哲学事物和问题,这种研究清晰地构成了音乐教育方面的大多数内容。哲学研究因此是被有效地隔离的,哲学的门类和文献积累能够继续下去,而不受那些零星杂事的干扰。航船正在航行之中。

以惯用的术语来概述,显然我们的专业工作就是倡导着哲学:一种使当前的实践更合理和维护这些实践固有尊严的工具。⑤ 这种可轻易被炫耀的实践应该确保能与客观环境相协调;这种实践一旦被创造出来,在任何的常规

① 在一些研究团体里面,凡被冠以"哲学的"事项都是被轻蔑的。潜台词是"闭嘴,做你的研究去吧"。
② 谁是"山中之王"？
③ 对这些问题的理解并不充分。应当清晰地认识这些这些问题,这些问题不可能被忽略也不能绕着走:经过进一步的讨论可以增进理解,减少误解。
④ 也就是说,当我被要求做一些让步时,我必须说明这些问题中的许多从本质上讲都不是哲学的。事实上,甚至很多希望涉入哲学的人们对哲学的理解很肤浅。这就提醒我列出一系列性质重要的问题。另一方面,这也是值得去细究的人类实践活动中的普遍问题,并非只是为了哲学自身。例如,下面注释 9 中 Shusterman 的观点。
⑤ 我所担心的是音乐教育方面令人质疑的价值观,这些价值观似乎是隐含在目前争论的议题之中,因为他们似乎在想象音乐教育已经达到了最后的终结,不需要再发展了。我要细究的是对我所发表的文章"To What Question(s) is Music Advocacy the Answer?" *International Journal of Music Education* 23:2 (August 2005) 125 – 29 中观点的保留。稍微换一种说法,我所困惑的是在讨论和争论中时常流露出的观点是我们不需要改变。这个梦幻般的世界是有灵气的,进步是自发的,音乐的优良品质的与生俱来和永恒的,但在我看来,这个世界专门是为躲避责任而存在的。

维持下,就不再需要什么了。它是一种供使用的产品,十分好用,用量不限。研究这些的起点是学着说出其他的词汇和理念。因此,只是为了更替思想,而不是为了仅仅知道这些词汇和理念。只有我们之中的极少数人需要专注它;我们的主要杂志不需要不刊载它而且它丝毫不能转播我们的研究。与如此这般的朋友在一起,谁需要敌人?我们已经了解了方法并已经在教授它,哲学遭遇到它自身的尴尬。

当然很明显,到目前为止,这些都不是我所同意的观点。我关注的是我所比喻的这艘"船"是在与前面将要遇到的环境全然不同的环境中制造出来的。更糟的是,它的惯性很大,而且它似乎被这种惯性自动地驱动着。也许,我们需要新的舰队来替换这艘生锈的战舰:一个快速、可靠、易操作和依据环境需要能够收放自如的舰队。一个以风能和太阳能作为动力,而不是以煤和油来驱动的舰队。一个善于躲避鱼雷和冰山的舰队。而且很不幸,恐怕我们还没有驶向码头去重整舰队的机会。我们需要在海面上重建——不停地重建。①

航行在今天的"海洋"上,我们需要的是完全不同于过去我们所习惯的理论和哲学②:作为对重要的疑问和议题的探究,哲学从前并不这么多地关注给出答案;作为深化和拓展我们对音乐体验构成和转变人民生活的不同方式的理解,哲学从前并不这么多地致力于解决抽象的难题。③ 哲学的功能较少地扮演正方辩护者的角色,而更像变化和转换的催化剂;哲学在研究的牢固概念框架的形成方面发挥着不可或缺的作用;哲学致力于应对出现的新的问题和迅速变化的当代音乐和教育环境;哲学致力于探索意义和众多不断出现的不同目标之间不断转换的关系。④

哲学和理论的求证应该是认真地探求处在音乐教育核心位置的基本问题和内容,诸如音乐是什么?音乐对什么有益?在什么情况下音乐也可能是有害的?音乐是艺术吗?如果是,我们如何去看待那些与艺术诉求没有关系的无数音乐实践?以及音乐是以什么方式而自立于"艺术"之林?教育是什

① 因此,对这些术语的展开留在文章的下面部分,而这里所说的改变习惯的事项已经深深地与我们人生特性联系在一起了。

② 我所理解的理论的角色是对实践进行思辨的和想象的反映,用 Shusterman 的话来概括,"出自于实践,出自于实践中产生的第二顺序的问题:也就是如何确立什么是正确的实践构成的问题,如何使得实践可持续和被修正的问题。"*Pragmatist Aesthetics: Living Beauty, Rethinking Art*(Blackwell, 1992)59.请注意,因为理论、音乐、教育和研究是不同的实践,这些观点都针对其中。

③ 换种说法,音乐的定义或理论应该有效地指导我们进行更多和更好的音乐体验,至少是杜威学派所说的:"音乐终究是全面的。"

④ 最后一点既是"实践哲学的"也是"现实主义的",与单纯技术观点的"方法"相反。

么(一个极为重要的问题,具有讽刺意味的是,大多数我们现今的哲学努力令人吃惊地几乎没有涉及)?然后,音乐教育究竟意味着什么?什么人的音乐最值得我们去施教?为了有利于我们对音乐教育的诉求,在所有我们应当去教授的内容之中,什么是我们必须教授的?音乐教育是无条件的"好",或确实存在着在其中音乐教育是不受欢迎,甚至是有害的环境吗?或者,在施教不利或错误施教时,音乐教育也是没有负面影响吗?以及,为什么人们要学习音乐?事实上,在学校以外的世界里,音乐活动也无处不在并健康发展。

我认为,哲学对音乐教育的最基本价值并不存在于哲学家的知识和对音乐教育学的熟悉和了解。① 它存在于被 Harry Broudy 称之为没有重现性的用途之中;存在于对思维习惯的培养和对艺术素质建立的潜在作用之中②;存在于心态性情、价值观念、个性特征和道德品质的建设之中。③ 在十分重要的哲学益处中,进行实践和研究是人类智力好奇心的习惯行为;是用常理感觉和传统假设来积极推论的习惯行为;是由于不准确的信念,而产生急躁的习惯行为;是平凡中的创意和想象,也就是激活和提升音乐教育的教学和研究实践方面丰富潜能的习惯行为。没有如此的习惯行为和性格品行,音乐教育的研究进程就会萎缩成为方法学的探讨:依从性的方法学研究但目的并未斟酌;只描述是什么,而不是在考虑应该是什么或可能是什么。

在继续讨论之前,让我留给您一些带有煽动色彩的问题。如果我关于哲学的主张是正当的,但它对我们的专业有什么忽略吗?如果我的关于理论对于专业的重要性的主张是被认同的,那么这些理论应该怎样、由谁和何时来进行教授?理论学习应该怎样与理论研究相结合?

音乐教育专业要做些什么才能吸引和保持人们对它的志趣和青睐,就如同我已经间接地提到的那样?在音乐教育的那些方面,我们学习了什么样的理论知识,或过去的情形和可能已被滥用的情形是怎样的?在音乐教育的那些方面,我们探究了哪些可能产生有意义的转变但令人感到不快的问题吗?在养成转变固有习惯的习惯方面,我们对学生和自己都做了哪些培养促进工作?

① 这一点为的是对研究进行有益的诠释。
② 我需要明确一下本文中讨论的"思维的习惯"的含义。特别是,这里的"思维"不能被等同于或降低为"脑力"。思维是肌体的、社会的和文化的延伸。"行动安排"的关键是反映了"思维"的取向,我所理解的习惯绝不是智力的或主观的表现形式。
③ 我相信,后两者与本文关注的行为相关的方式有着密切的联系。尤其是,行为的结局取决于行为自身和实施行为的方案设计,行为方案受到人们怎样做和做什么的影响。这些关于正确行为的思考与人们的个体特性紧密相关,植根于亚里士多德所述的特定行为能力之中。

相对于我们在音乐教育课程方面极其强调的内容,我们寻求和迫切需要音乐教育研究人员提供的是:音乐的和教师的培训。但结果是,我们的研究远远不是我们需要的那样生动有效或普遍深入。这实在是一个遗憾,因为我们如此急需的研究素质和能力同样也是音乐专业人士急需的,研究人员需要,所谓的实际工作者也需要。① 与对理论和哲学的疏忽相类似,也存在着专业上的严重缺失。② 尽管,理论和哲学的缺失问题更严重。在我看来,由于在我们的所作所为中对哲学和理论的忽略,一种危害存在于研究工作之中,这就是我们习惯过于频繁地关注教授音乐:我们埋头在没有理论指导的盲目实践之中,而不是实践与比较。

二

极为不同的理解和设定产生在我们对"音乐"、"教育"、"研究"和"理论"究竟意味着什么的思考之中;这些理解和假设怎样影响着"我们是干什么的"、"我们的教学实践是什么"和"我们的研究程序是什么"等方面的议题。再多花一点时间,我把理论的特殊形态描绘一下;更精确一点,理论特有的概念化过程和概念化方法。③ 如果认真地对待,将使我们的专业行为和个性特征大为改观。它的起点是古典实用主义哲学。④

现在,我没有时间在这里充分和准确地剖析实用主义理论。而且无论如何,我并不很注重做出一个准确的详细介绍;提出与影响着当前实践的认识体系显著不同的一些观点,只需要有选择地介绍就可以了。然而,在实用主义的核心中,存在着一系列我们需要搞清楚的内容,然后才能继续深入。

① 之所以称之为"所谓"是因为研究人员也是业内人士,是因为业内人士也是系统的质询者,也实践哲学的实践者。
② 之所以说有害既是指在知识主体方面,也是指在构成专业的行为习惯方面。
③ 尽管实用主义也是理论化的方法之一,同时它也是实践和行为的方法。换句话说,实用主义理论支持着音乐的理论与实践。这是一个重要的特征,但我并不能仅仅停留于此。
④ 一方面"经典的"实用主义通常相对于新实用主义和模糊实用主义而存在,相当于"许多个"和"任一个"的关系;另一方面,一下就落入了"任一个"的不可靠结局。很显然,我希望哲学上的实用主义不会在大众使用这个词汇时产生同样的困惑,实用主义这一词汇或多或少地类似于"讲究实用"或无原则的"混淆"。我很慎用实用主义这一词汇深层次描述是:我不提倡哲学家的主体工作全盘接受实用主义的观点。事实上,我所要说的是,实用主义的内容中存在着某些有用的方法,有助于看待我们所做的和相信的事物,这些方法向我们在实践的习惯中形成的许多假设提出了严肃的挑战。换句话讲,我只是运用实用主义的特定观点作为策略上的考虑。在这种情况下,实用主义的历史局限性与它的用途同时存在。实用主义的方法对促进哲学的质询仍然是非常机敏和有力的。这些方法并不适用于所用的方面,这些方法的运用总是与它们的有效性联系在一起。

实用主义是一个行为哲学,习惯行为的哲学,它的核心属性是行为而不是意识。① 按实用主义者的观点,人是"一系列习惯的集合体"②,而伴随人们生存在世的"意义"、"概念"、"行为"和"举动"都只是有用和适宜的行为方式,既不夸张也不低估。在此,我要提出的另一个关键设定是"变化是永恒的"。实际上,除了积极地投入到这个变换中的世界以外,我们别无其他选择。行动是人类生存在世的必然方式。③ 现在就很清楚了,习惯性的行为方式和不断变化的世界之间有着明显的不协调:这一点很重要,我此刻还要多说几句。

　　但一开始,让我们了解一下以上提出的存在与认识学说的一些观点。既然变化无处不在,实用主义所持的观点是,我们全人类所面对的未来是尚未知和不可知的。因此,知识,理性和智力并不关注掌握类似于真理这样绝对和一成不变的事物。首先,既然事物的变化要求我们不断地重新评估和重新构架我们在新的体验中得到的"认识","认识"本身是一个动作、一个时效性的事件、一种永无止境的行为方式。其次,没有任何知识与生俱来就能无条件地解释所有事物。④ "去认识"是强调某些行为方式而非所有的方式,为了某些目的而非所有的目的。再有,"认识了"总是受地点、环境和时效的制约,在当时、为当时的目的。因而,我们所称的真理最好被称为信念。⑤ 不是什么意义被发现了:只是产生了诠释一个行为的时效性结论。意义不会有两种状态,不是与生俱来的就是人为描述的;所有的意义都是人为描述的、有时效性的、社会制约的和主观认同的。⑥

　　现在,如果"去理解"就是"去相信",我们怎样来区别迷信和信仰,实际上这两者都是有正当理由的? 完全或基本完全地取决于您自己的理解,即把我们的信仰当作假定:向我们可能有理由去追随的假设发问,如果这些假设是

① 付诸行动而不是以意识为中心可以化解大部分二元论带来的麻烦,而我们传统的世界观就是建立在二元论之上。例如,付诸行动就消弭了真实世界与我们感受的世界的区别,消弭了想和做的区别,消弭了身体和大脑的区别,消弭了主观和客观的区别。
② 这是 Peirce 的原话。
③ 这段话大约也可以作为 Claus Otto Scharmer 与 Hans Joas 著名的会晤的题目:"行动是人类在世界上生存的方式"(Action Is the Way in Which Human Beings Exist in the World) http://www.maydaygroup.org/maydaygroup/papers/joas.htm.
④ Pierce 的信号理论对于解释这一观点是重要的:这个信号理论总是需要用动作语言来加以辅助。
⑤ 或者像杜威建议的那样,"正确的断言"。请注意,我的时效性的观点并不意味着我与他们是不一样的。时效性的观点能够以积极地和僵化地方式来坚持和讨论。我认为,Kuhn 的著作有效地描述了这一观点。
⑥ 这一项注释是针对 Lucy Greene 的不同观点。我的观点是内在的和外在的意义在根本上并不是不同的。

真实的。① 在这方面,以前的和后来的情形都或多或少地相类似(我们的行为导致了结果,我们都或多或少地参加了行动),我们的信念被证明是有用的,那么就可被认为是"真理"。然而,请注意,真理只是一种非常脆弱的感悟,因为我们从来都不能确切地知晓;同时,总是存在我们自身犯错误的可能性,接下来我们的假定就受到质疑,不得不修订或否定。基于这种观点,认识只是一个过程,一个没有终结点和明确落脚点的过程;思考总是进程中的一项工作;探索和求证不可能有终结;同理,对绝对确定性的诉求是意识形态上的迷茫。② 探索求证的目的并不是更多地"去理解";就本质而言,它只是拓宽我们智慧的范围,增进生命的质量;增进我们所做的工作和工作效果之间的和谐一致;增进在这个变化的世界里方法和结局的和谐一致,这个世界里的和谐一致从来都不能被准确地预测,也不是经久不变。

同样,实用主义坚持的观点是:除了我们的"动作"或行动外,不存在已经造就的"自我"。任何个人和所处的环境(注意,社会的和自然的环境)之间的关系是动态的、瞬时的、非稳态的,处在连续变化的状态。我们是何人、何物取决于我们做什么和怎样做所产生的功效。③ 因此,单一和本体"自我"的概念是虚拟的④,就像一部小说,它的本体取决于两个天性不同的因素,主观的和客观的。⑤

现在返回到行为和习惯问题。按实用主义的解释,人类(相似于动物,我们也是)⑥是根本地和普遍地根据习惯行事的物种。我们容易重复我们已经习惯了的行为,至少也在"对我们有效"和希望我们离它并不遥远的范围之内。但这就是进化和智慧的征兆:当我们的习惯的行为(或思维)方式受到妨碍时,我们就会产生疑问。通过对问题根源的猜想⑦(理性的愿望),问题得以

① Peirce"考虑到实际的作用,我们构想着我们已经形成概念的事物。然后,我们对这些作用的概念是我们对这些事物全部概念"。
② 因为他们错误地鼓励了那些缺少思考的人们,也就是说"参照系"。
③ Hans Joas 是这样描述的:"实用主义全然是对现实的一种反映,这个现实就是把实践哲学和社会交往放置于所有的感知行为之上。"*Pragmatism and Social Theory*,(University of Chicago Press,1993)59 - 60.
④ 出于同样的理由,"培养"的观点也是有问题的。
⑤ 在实用主义的观点看来,人们的"主观"是与所谓客观世界相联系的;同时我们对客观世界的了解从来也不能脱离我们与外部环境的相互作用。因此,笛卡尔的二元论是站不住脚的。
⑥ 人类与动物智能的连续性的原理是实用主义的另一个不同和值得关注的观点。
⑦ Pierce 把想象的过程称为"诱导"。基本的创造性是一个特色,由于这一点 Joas 撰写了"行为的创造力"(*The Creativity of Action*)。

解决;同时,所需的行为(或思维)调整也相伴而来。① 通过预测调整后的行为怎样改变情况和尝试是否在后续的行为中我们还会遇到相似的问题,我们估计着这样的调整能否奏效。如果不这样,我们只能习惯于现行修正的行为方式。②

 关键就在这里:这里有两种习惯在起作用,机械的和不加反射的一种,和智慧的有辨别的另一种。人类具有也能够培养这样一种能力,这就是当旧有的习惯如愿以偿地起作用或遇到不情愿的结局时,孕育出新的习惯。这种转变已有习惯的习惯,即果断地摆脱确实有用的旧习惯去追求更有希望的新习惯的过程,是学习的源泉、进步的源泉、也是实用主义理论在个人身上和社会之中获得发展的源泉。Peirce 写道,"没有习惯比轻松地接受和轻松地放弃思维习惯更有用的习惯了"。③ 还有很重要的另一要点是:采取适当调节和变化的重要过程并不是一个完全由逻辑制约引导的行为事件。相反,反射和习惯涉及其中,与行为事件互相支持。反射是行为的一个构成方面。

 我们把从容、具有想象力和善于改变习惯的人士称作为有创意、能创新、灵活的风险承担者,等等。④ 当遇到环境的允许,他们几乎总是把陈旧的和无效的行为方式丢弃在一边。他们是卓越的学生。他们在遗传基因方面并不比我们其他人优越,然而,这是一种已经被拓展了的素质、一种行为的习惯方式、一种赏心悦目和随机应变的性质和特征。⑤ 他们已经成就了高水准的洞察能力,知道何时和怎样做出这样的转变。他们已经建立了关注所出现的不同事物并根据他们追求良性结果的愿望来评估这些事物内在价值的习惯。⑥

 现在,人们行为所导致的结果常常(虽然是非刻意地)是人们不能察觉的;如果仔细地对这些结果进行反思,人们将会很迟疑去认同这些结果。通

① 读者们可以注意到与皮亚杰关于同化和适应理论的惊人相似之处。可是,皮亚杰理论是高度心因性取向的,与早期实用主义的观点完全不同。
② Hans Joas 认为这一观点与基于"意识"的观点在这里是对立的:"解决行为问题的方法不存在于行为者的意识之中,而是产生于新的行为之中,通俗地讲,这个过程不是在行为者的意识之内起作用。它是个新的行为问题,已有的'习惯'已经不起作用,需要新的学习。"(*Pragmatism and Social Theory*, 22),Peirce 认为,"……思想的全部功能就是产生新的信为习惯"。
③ Mead 把"理论"定义为"意识的方法,运用这个方法人们调整着自己的工作习惯,以适应新的环境"。
④ Joas 认为,实用主义不仅是行为理论历史上的里程碑,也是创造历史的重要保证:"实用主义是正确的创造力的理论。"*The Creativity of Action*(Chicago: University of Chicago Press, 1996) 133.
⑤ 这是尼采关于创造能力天才论的观点:一个有长期影响力的观点,但与实用主义的观点直接相对立。
⑥ 要表述清楚,我这里所说的"评估"与理性的考量是不相同的。Hans Joas 的解释是:"对行为问题具有创意的解决办法并不是存在于意识之中,而是在于采用行为的新模式,形成新习惯……这不是行为者行为知识的增加,而是对行为本身的欣赏和实践。"(*The Creativity of Action*, 129 – 30).

常,人们坚守长期形成的观点,回避彻底的坚定和执著;或者说,由于对已熟悉事物的好感和确信远远大于对这些事物进行重新认识的意愿;再有,服从于"权威"的观点,虽然权威们的见解构成的普遍和持久的真实性难以被我们普通人理解。我担心这种局面更大大地适应音乐教育对哲学的传统态度与方法,而非对我们所希望的。然而,我们却有着其他选项,对我们专业发展更好的选项。

三

我们可以花费很多有益的时间透过我们所讨论的实用主义的管道来审视音乐。但是因为今天的重点不在于此,我们必须迂回到这里一下,使您确信继续努力下去的潜在硕果。关于音乐性质和价值的问题:音乐是什么,音乐能有什么用途。这些问题对于要教授音乐的人们当然是至关重要的,但对于要研究音乐的人们也同样重要。总之,哪里是音乐与非音乐的界限,以什么方式音乐传承和研习能有益于人民是必须导入的重要事项:这两个事项几乎涉及了音乐的和教育的一切内容,这些内容是我们从事研究的对象。然而,我们许多关于音乐与非音乐的界限在那里和音乐的价值是什么的传统认识基本上是有瑕疵的。

康德式传统审美的教义使我们把音乐当成了虚无的、形式主义的和无功能的东西,这件东西以及它的用途、形式根基和社会存在都依附于(或更糟一点,污染着)它的实际意义和它的持久价值。但实用主义把音乐解释为行为、实践、社会事物与人类的生活和命运不能分离。作为于人类命运过程必然相连的行为模式,音乐自然地表现出许多生命的基本特点。

有嘲弄意味的是我们必须被提醒,那些特点中最基本特点是变化。音乐声音随着时间在变化;听音乐的方式和听音乐的地点也在变化音乐角色的音域和音质也在变化;音乐的用途也在变化;由于音乐的广泛存在和深刻影响,我们的生活已被显著地改变了。与历史上的任何时间相比,当今的音乐更具特点,更具区别和更具多样性。恰如某个哲学家指出,"音乐意味着什么和音乐怎样被听见以及怎样被理解是音乐的关键点,所有这些已经改变了"。因此音乐一定不能被理解为一个实体,而应被理解为"增长、同化、萎缩和消

亡的复合产物"①。在理解音乐时不考虑它的社会内涵、存在方式、社会环境和历史演变将会陷入神秘主义的怪圈②，甚至更糟糕。

没有任何的天然的和人为的证据表明音乐是孤立的，或音乐的价值是固有的，以及音乐的性质确实是审美的③；然而，这些信念已经在我们的思维中成型了，音乐是什么和不是什么，能从"坏的"里面区分出"好的"音乐。把音乐与社会脱离开来的现象是被称为"自律论"的一部分④，伴随着功能紊乱，"自律论"使得我们坚持不准确的信念而忽略了音乐现象的形式，而不是以现实主义的态度把这些信念与这些信念产生的结果相脱离。湍急的漩涡在"我们这些专家们确信音乐是什么"和"民众听见的是什么音乐以及音乐怎样与日常生活相伴"两个问题之间旋转。音乐是人民所思所说的音乐；音乐是人们发生音乐行动时音乐所起的作用。同样，当人们对音乐的变化所思所说所做时，音乐的性质和价值也包含其中。音乐不意味着一个单独的"它"，而是一个组合的"它们"；这些不同的人类音乐行为所形成的东西明显地不同于他们曾经所做的，也不同于我们之中许多人依然对它们的想象。简而言之，对于研究人员重要的是每一位都要知道音乐的定义是多选择的、依时而变的，与音乐的用途和参与音乐的目的相关联的。音乐含义很广仅仅发问什么是音乐是不够的。⑤

让我们简约地转向教育，教育是我们使用的另一个定义我们专业的词汇。既然我们已经讨论了实用主义对知识、智慧和真理的理解，它对教育有特色的解释将不会令你吃惊。按现实主义的观点，真正的教育不可能是传授真理、事实或技能的技术手段。教育的目的是提高行为和习惯的效率和对行为和习惯的控制能力；通过倡导的方法，把易受到社会强烈质疑的不利影响

① Aaron Ridley, *The Philosophy of Music*: *Theme and Variations* (Edinburgh University Press, 2004) 2. 用 Richard Shusterman 的话语来描述："作为既要发展又要改变的复合性实践活动，不能用固定的观念来定义音乐，而是要用复合的和历史的观点来定义音乐，复合的和历史的观点可以解释和帮助建立形成音乐的统一性和完整性。准确的对音乐的定义必须是开放的和可修正的，不仅是为了有利于音乐未来的发展，也是因为定义本身也是一种开放的和常识性的实践工作。"(*Pragmatist Aesthetics*, 43).
② 既考虑到它的性质也考虑到它的价值。
③ 事实上，"审美"对于大多数人们是一种既无实质内容也很贫乏的体验，特别是 Kantian 的观点最好被称之为"禁欲"。这样的教育就变成了"禁欲教育"。
④ Ridley 在《音乐哲学》(*The Philosophy of Music*) 中的话语。
⑤ 尽管我不能随意猜测，但这里有两个严重的疏漏伴随在传统的音乐界定之中：a. 音乐体验中身体的作用；b. 现代社会中音乐实践的极度多样性。对于前者，请参见我的文章 "Cognition and the Body: Perspectives from Music Education," in *Knowing Bodies, Moving Minds*: *Toward Embodied Teaching and Learning*, Liora Bresler ed. (Netherlands: Kluwer Academic Press, 2004) 29–50.

减到最小并保留有利的方面。通过培养在变化中不断调整的习惯,教育使人们能应对尚未知的和不可知的未来。教育致力于提高人们的敏感的悟性,这种悟性是面对变化,能积极响应和灵活对应的能力。教育杜绝一成不变,一成不变对探索与求证有害;教育评价着问题、议题和疑问,这些都是十分需要脑力和脑力最能起作用的地方。

实用主义不把知识看作是清除了无知以后的残留物质。无知是知识状态中不可逾越的一个部分:我们懂得越多,我们就学到越多我们不知道的。知识的不准确和不严密不是不可逾越和不可避免的,它们是能使我们与变化接触、适应和调整的重要的资源。实用主义的答案总是有时效性的:现在,在这些环境中,我们能说的就是这样,直到新的情况出现。简而言之,正如杜威著名的论述,施教就是培养成长的持续能力和趋势:教育成长的结果就是持续成长的能力。① 音乐教育的目标是提高素质和培养有利于成长和应对变化的习惯,养成习惯于转变的习惯,以利于在尚不能预知结果的过程推论。

四

作为音乐教育研究者,我们怎样对待音乐和教育是一个极其重要的事项,不是简单地因为音乐和教育组成和勾勒了我们研究的对象、研究的领域和研究的基础,而更重要的是因为对音乐和教育的理解界定了我们的行为领域。我们对音乐教育意味着什么的感觉不可避免地与它的潜在用途联系在一起。对于从事音乐教育实际工作的人士,这些认识也很重要,因为我相信他们能感受到在一个包含实用主义内涵的领域内从事音乐教育的本身就一直和不可避免地倚重于"研究"②。实用主义内涵的实践必然关注结果,也就是说,这是一种基于证据支持的实践。基于证据的音乐教育实践过程必然受到教育工作者研究求证工作的执导和监督。因此,研究工作应当落实在所有音乐教育工作者的工作内容里,并在他们的职业生涯中不断地得到优化和提升。只要认真坚持,研究工作将会有效地改善我们的研究水平并改变我们对改变音乐教育研究工作的认识。但这还不是由我们刚才探讨的内容所导致的唯一挑战。在剩下的时间里,我们要提出一系列其他要点。什么样的习惯

① 换一个角度,音乐的安排和侧重(音乐合理性)并不包括大脑和"智力"的训练,相反,其核心是学习的能力,为了在变化的环境中成长,为了形成新的、更有用的习惯,为了采取与理想的结局和浮现的趋势相符合的行动。
② 我在这里加一个引用语是必需的,因为十分狭隘和技术性的方法一般都归因于"研究"这一术语。当然,我要提醒发现问题和形成假设的基本过程前面已经讨论过了。

和认知是有利于音乐教育研究的?

首先,前面已说过,研究工作一定不是方法学研究,后者全力关注于技术专长的培养为了极少数人获得较大的利益。要把这一认识变为我们的习惯:按实用主义的含义和德维的话语来描述,"习惯是特殊的敏感性","受一定的爱好和厌恶支配"。① 习惯的培养对于音乐教师的培养和各层次专业实践的开展极其重要的,恰好与现今的实际形成鲜明的对比,相信您也同意。

其次,研究的结果不可被视为行动方案。这也是一种技术主义。杜威试图告诉我们,研究不是直接促进教育实践的事物。它能拓宽未来行为和意志取得成果可能性的范围,间接地促进教育实践,如他所述:"通过一个智慧形态转换的媒介"。② 在不断变更的世界里,所有的具体应用都需要学习、想象和创造。研究工作推动音乐教育的主要方式是帮助我们以更智慧、更具想象力、更具创造力和更具灵活性地研究和对待新问题。之所以能做到这一点,不是因为对实际情况的发现和处置,而是帮助我们更好地理解问题和这些问题对我们工作的重要意义。

第三,我们的研究努力不能变成事先预设好的效率和精密度的改进,这些只是我们当前实际工作中的技术问题。杜威还说:"当我们把一件事只看作是为了达成我们已熟知结果的方法上的重要指令时,我们对它所进行的详细构思并不是进步的表现"。③ 把研究求证限定在方法和效率范围内(确定我们的意愿是否能达成),我们就置身于正方的位置,进而不能够探讨更重要的问题,而这些问题才是我们意愿所在。④ 负责任的研究一定注重方法、结果和价值之间的关系。把这个问题当成"单纯哲学"的事项严重地妨碍了我们对专业意义的诉求。⑤ 进步不在于技术效率的提高或方法的掌握,而是在于实施更负责任的行为和得到更大的响应。其目标使是我们的习惯和行为更加富有智慧。杜威生动地指出:真正重要的进步(不是只在进步技术上的进步)"取决于预见到新的、不一样的结果和创造条件来达成这些结果的能力"⑥。

① 杜威认为"……并不是特定行动的简单重复"。*Human Nature and Conduct. In The Middle Works* (1899—1924) vol. 14, page 32.
② *The Sources of a Science Education. In The Later Works* (1925—53) vol. 5, page 15.
③ "The Problem of Truth", in The Middle Works (1899—1924) vol. 6, page 60.
④ 我感激 Gert Biesta and Nicholas Burbules 这样的描述。请参见:*Pragmatism and Educational Practice* (Rowman & Littlefield, 2003) 78.
⑤ 也许可以说哲学太重要了以至于哲学家们放不下它。
⑥ "The Logic of Judgments of Practice," in *The Middle Works* (1899-1924) vol. 8, page 81.

第四，问题（真实的问题①）一定存在于研究求证的核心之中。我们需要学会提出更衷恳的问题，并使我们的解答更具时效性。感兴趣领域的产生或有问题现象的出现与方向、结果、目的和愿望联系起一起。② 问题是绕不开的，挪开了暂时障碍就确保了朝真理方向的前进；问题本身就是有价值的。在很大程度上，研究不是为了"解决"问题，因为解决问题就是把问题转换成其他的问题；每一项措施都提出新的条件要求，这就意味着新问题得出现。排除问题不是研究工作的目的，否则研究工作就是僵死的。问题的存在不是研究工作带给我们的可悲局面。解决问题的办法是有用和符合愿望的，因为解决问题与排除问题是不一样的。不是为了求得终极真理，研究工作为的是寻求更好的、有利于培养出更好生活的信念。③

第五的，我们需要问自己，我们的课程设置和专业实践培养和维持了什么样的研究习惯。这些习惯产生了什么样的结果（和什么人的兴趣）？他们所做的与所导致的结果有什么不同？他们是怎样为我们的学生和社会去改进音乐教育的质量？（或他们做了吗？）在发现需要的变化和响应变化时，有什么样的证据证明他们正在使我们的实践更具智慧，更富有想象力，更得心应手？我们研究行为的专业结果是什么？或更直接一些，我们的政治取向、公众伦理考量和我们的教学设置以及我们的研究实践的实际结果是什么？

第六，我们需要认识到音乐、教育和研究每一项都是人类的实践；而且一直在变化着，甚至还在构建中。某种方法与音乐教育的实际的博弈（甚至是决定什么将要进行的实践中的正确指出在那里的难题）是对该领域工作进行精细调整的重要事项，没有退让。负责任地致力于音乐、教育和研究这样的人类实践需要警醒、细心和坚韧的思想基础，才能求得正确的行为方式，因为存在着个人潜在的疏忽和过度出现的想象力。改变习惯的习惯是决定性的；同样也是对没有现成公式来决定何时需要转变的承认。

第七，把音乐与社会分开（结果是与政治分开）不仅是犯了严重的错误，

① "在实用主义观点看来，教育就是寻找帮助学生发现和适应学校的过程，在学校里各种思想在碰撞，学生要能有鉴别地选择合理的行为模式。" "Re-Tooling 'Foundations' to Address 21st Century Realities: Music Education Amidst Diversity, Plurality, and Change (The Dream of Certainty is a Retreat from Educational Responsibility)." *Action，Criticism，and Theory for Change in Music Education*(2:2) http://mas.siue.edu/ACT/index.html.

② 我同意这个看法，*Pragmatism and Educational Research*, 77.

③ 借用 Hans Joas 的语言，我们需要学习注意竞争性的价值观系统，不要过度地影响稳定，而是作为"自身的"再创造、再构建和再前进。存在的问题和不协调就是个人和社会特性的变化、重新定义和重新构建的机会。简之，存在的问题就是行为振兴和再造的资源。社会的构成总是出现在新价值观念思潮显现的环境之中。(*The Creativity of Action* 209 and 234. 53.).

其本身就是具有政治结果的政治行为。社会的和政治问题将会被忽略,或这些问题将会由其他因素来决定,传统或权势的介入,而不是有民众中现存的或新出现的需求来决定。把音乐从社会体系中分离出来不仅是理论上的错误(一定是错的):它是一种导致和鼓励部分研究人员和教育工作者对自身工作的社会和道德结果不负责任的行为。①

第八,意义是用途。我们需要更加接近地观察人们如何运用音乐,以及他们通过运用音乐培养了什么样的习惯(也就部分地说,通过音乐行为,他们变成了什么样的人。)人们"知道音乐"的一些内容只能是第二位的;我们对音乐是什么的感觉最根本地是来自于音乐对人类的生活的用途。

第九,我们需要学会用我们使学生和社会大众的生活产生了什么样的变化(什么样的进步②)的方法来衡量教育和研究行为成功与否。我们需要密切地观察音乐研究和音乐学习的结果,同时接受那些未能增进阅历和生活质量的事实,这些是还要继续努力的方面。音乐学习和音乐研究的结果从来都不是天生的或无条件的正确。按马克思的观点,关键点不只是在于教育工作者对习惯和实践的分析;重点是对习惯和实践的改变。

最后,按 Biesta 和 Burbules 的论断,我们需要承认如果,"主观知识的价值体现取决于团体已形成的传统和实践","对这些传统和实践的深邃了解和验证构成了对团体价值衡量的核心方法"。③ 换句话说,作为专业研究人员,我们创造的知识价值既研究团队自身的价值实际上就是我们对我们的工作、我们的设想和我们集体的(惯常的)实践的仔细的归纳与反思。我们研究努力的价值最终必须经过学生和社会大众的音乐生活有无持续改变来衡量。

我担心我们理论和哲学研究上的(和随后教学和研究方法和手段上的)专业缺陷将产生把音乐和音乐教育的性质和价值问题限制在内在评判的不良影响;这种不良影响是把对问题的考虑全部限定在过去和现行实践范围之内的故意行为。这样就把音乐和音乐教育的实践排除在对未来的展望和反思之外;如此这样就产生了误导,与人们的生活和愉悦背道而驰。

音乐体验和音乐教育(包括研究)一定不能拘泥于在由那些只注重当前的实践还自以为是的人士控制的范围内。十分重要的不是当前几项具体实

① 在我的文章"Music as Ethical Encounter?"中,从承认这些基础的角度,我试图探讨音乐教育。The Charles Leonhard Lecture, *Bulletin of the Council for Research in Music Education*, No. 151 (Winter, 2001) 11—20. 和这里所说的情况一样,我相信我们面对的音乐理论的最严重的挑战之一是对民族性的更加敏感和社会政治的更多介入。
② 情况已有所改善,由于关注了结果。
③ Gert Biesta and Nicholas Burbules, *Pragmatism and Educational Research* 103, italics mine.

践的真实有效性如何；十分重要的是促进音乐教育的效力,以其多彩、多样、多变和人们对音乐的热爱程度为度量,这些度量几乎都(也许无一例外地)置身在音乐家、教育家和研究人员传统人士的范围之外。

我确信哲学的研究求正在音乐教育事业中扮演着一个不可或缺的角色①；没有哲学研究,音乐教育的方向和生命力是非常成问题。

<div style="text-align:right">(黄琼瑶)</div>

① 这里没有着重强调,但需要明确的是我并不提倡用理论来反对实践。的确,按实用主义的观点,理论和实践在同一个过程中是密不可分的。我想,后续的研究要点是就是研究,所有的研究都需要理论,理论或哲学以及研究不能被视为是分隔的事物。这也是另一个理由证明我们把哲学和理论看作为研究的另一种模式是不可取的。

音乐作为实践知识:从审美到实践为基础的哲学思想转型

我将开始与你们探讨"音乐作为实践知识:从审美到实践为基本原理的哲学思想转换"这一话题。希望当我与你们进行探讨的时候是基于一个共识,那便是你我都努力交流并跨越不仅是语言的障碍,也是跨越文化的和许多由于观念的不同、经历的不同以及价值判断的不同所带来的巨大的地域界限的不同。因此,这就向我们提出了两个要求:耐心与判断。让我们采用这种讲授的方式来开始我们的话题。也让我们尽可能将这种不良的讲解方式所带来的不利倾向降到最低限度,并通过对话的方式达到意见的一致。如果你们对我所与你们探讨的问题提出疑问或异议,我会认为你们是有理由的。事实上,如果你们没有问题,我会感到失望的。我猜想,这也许是你们已经习以为常的一种开启话题的方式。但是,我相信,沟通和理解是一个根本的问题。在这里,我不只是向你们讲解或灌输,而且是向你们学习。让我们在这一活动中采用以交流为目的的方法。当我讲完时,我会就我所讲的问题征求你们的提问,和可能的反对意见。如果你们没有任何问题,我也会感到很失望的。

今天我想讨论已经渐渐为人们所了解的"Praxis"或者一个以Praxial为取向的音乐教育。要想很好地理解"Praxis",就需要我们去探讨这个作为构成又一种音乐教育思想体系概念和理论的过程和途径。那样可能会产生一些混淆——或至少这种混淆已在北美产生了。在北美,所谓的音乐教育的审美理念已经达到了一种令人无法质疑或类似公理的状态。以"Praxis"为导向的哲学理念拒绝或抵制许多或大部分那种将音乐教育视为与审美教育等同的主张和假想。在音乐教育作为审美教育的主张中,音乐教育与审美教育毫无疑问是平等的,人们似乎不容易认识到否定"审美"理念是与放弃音乐教育的完整性不同的。结果,把音乐和音乐教育理解为praxis的一种表现形式是较之审美的理念更有效和更有益的,关于审美理念的争论甚至已经达到了相当

激烈的程度,有些争论大都是不明智的和起反作用的。

我的立场是,作为实际的人类 praxis 的音乐和音乐教育的设想组成了在我们所理解的领域里的一个主要的、进一步的思想。希望我们能够将焦点集中在它的与众不同的、肯定的观点,并避免情绪化的争论,这种状况常常在北美对它的介绍中出现。为此,我们需要保持我们的关注并将焦点集中在重实际结果的两种对音乐教育的理解途径,即音乐的本质和意义,以及与它相关的几个问题。

首先,是一个简短而肯定的论点陈述。支持音乐和音乐教育实践(praxial)观点就是坚持音乐和教学是多样性的人类实践活动。也就是说,音乐是一个人类行为和相互作用的形式。也可以说,音乐的本质和价值以及音乐的意义就像人类一样丰富多彩、变化多样;这就产生了对于什么"是"音乐,音乐"意味"着什么,音乐可能的用途是什么,音乐的"好处"是什么,等等,这些问题都不能给出一个万般皆准的固定答案。所有这些意义、作用和价值都依据正在从事的音乐实践的具体情形、语境以及与它相关的行为和目的。我们不能用一个普遍的方法去谈论音乐的意义和价值,因为音乐实践活动是多元的、变化的、有别于各自的活动。即使在一个特定的音乐实践活动内,在不同的时间,不同的环境等不同的状况中,不同的人群从事着不同的音乐活动。就像所有的人类实践活动,音乐的意义和价值总是随着时间的推移在不断地发展和变化着。因此,作为 praxis 的设想是说谈论音乐不能把音乐作为"他"而是把它作为"他们"(复数),也不能把它作为名词或动词来讨论,应该把它作为根本的社会及文化现象来讨论,它的意义和价值判断应是多元的、变化的,无终极的和不固定的。

那么,最好的理解音乐的途径是,把音乐作为人类实践活动的方式,意思是创造的、参与的、竞争的和变化的。这就产生了,一个合适的对音乐实践活动的假设和价值判断对另一个经常是非常不合适的。即使在一个特定的音乐实践活动内,也存在着对于由什么构成了正在进行的实践的有效性与真实性的不同意见。对于正在继续的人类音乐实践活动的复兴和演变,这些状况是至关重要的,应该说,他们是人类音乐实践活动的生命力,或是人类音乐实践活动的必不可少的部分。

那么,概括地陈述这一观点,应该是,参与和体验音乐是人类行为和相互作用的形式。他们是多元的;他们是不同的/变化的;他们是集合的;他们是不断演变和发展的。然而,各种不同的行为和实践可能超越这些产物本身(艺术作品或音乐曲目),积极和建设性的过程对真正的音乐见解是最根本的。相对于音乐作品而言,这个过程是更为珍贵。音乐不是如此多地考虑

"获得"、"接受"、"拥有",它应考虑的是存在、产生和行为。显然,这些信念已经直接指出了音乐教育者的课程设想和教学过程的实现的含义。

就像大多数的事情一样,praxis 的取向和定位所具有的意义能够通过审视其他学术观点来加以澄清。在西方,无论如何,所有这些其他观点中最突出的是审美教育的学说,事实上,这一学说至今仍然在音乐教育哲学理念上占据着主导地位。为了确定让你们了解我的观点,我声明,我拒绝或不接受以审美为根本目的去进行音乐教育。

解释为什么是一个棘手的问题,因为审美的说法已经被使用到了如此多的令人混淆和令人深感矛盾的地步。但是,不管人们已经试图用怎样的想象力和创造力去定义,审美的概念已经有一个家族史和一个词源系。让我们从这里开始。

我猜想你们知道,审美这一词汇是在 18 世纪中期的欧洲,被作为一种建立在感觉基础上的知识"臆造"或"杜撰"出来的,我们也可以说,它是一种对智慧知识的补充。哲学先贤康德采纳了这一思想脉络,并用它与被他称作品味判断的有效性进行争论。这样,康德就把人类认知行为划分为两个领域,即他所称作的"纯粹推理"——理性的/智力的认知和"实际推理";"实际推理"必须伴随着与具体伦理风尚相一致的行动并在实际行动中产生感悟和价值判断。这是一个十足的过于单纯化的事项,但你们将会得到一个总体的概念。康德随后将他的注意力转向了体验判断,"审美判断",美的判断。我们怎样知道什么是漂亮的,他想知道:那是一种怎样的知识?

因此,康德给西方世界三种形式的认知方式:推理判断、实践判断和体验判断。在西方哲学范畴内,对美的欣赏能力被第一次带入了一些认知的类别或思考的能力。但这是什么样的认知种类和思考能力呢?因为他已经描绘了推理的和实践的认知,审美的认知就应该是不同的。

用自然美作为它的出发点(注意,他首先从日落开始,而不是艺术形式),他解释审美判断不是智力的或推理的,这二者所涉及的是逻辑推理;它们不是实际的,实际的所涉及的是效用的或使用的问题。对美的判断力是一种实际的感知能力,但不涉及逻辑推理和实际用途的问题。审美判断力是一种介于具体实物和人类想象之间的共鸣体(在此,想想那个美丽的落日)——但其中不涉及目的、用途和喜好的问题。还有更多使之变得复杂的事情,康德推断道,美的判断力在其自身的范围内是普遍的,说"这是一个美丽的落日"不是说它仅仅对于我是漂亮的。任何一个人只要用正确的方式去注视日落(非智力的,非实际的等),都将注意到它的美丽。当然现在不是每一个人都认同美丽的事物。但对康德学说来讲,这是不成问题的,因为他相信每一个已经

具有审美判断能力的人都将事实上同意美的问题。不认同这一点就说明教养不够或审美能力发育不良或欠缺。

因此,用审美的感知作为分类,我们已经有了一个很简洁的途径将有教养的和优雅的人从那些教养低下和欠缺的人中区分出来。美的种类是没有区别的,不需要考虑到不同的鉴赏形式和环境。某人要么具有美的感悟要么就没有。最后,说到我们今天在这里的目的,无论何时何地,凡是具有高度审美能力的人士体内都有一个"装置"去感悟美。因此,可以推理,对自然美的区分能力也是对诸如雕塑、艺术品、音乐等其他事物美的区分能力。

现在,我已经花费了比我想要讲的问题还要长的时间对审美的敏感性进行了探讨。然而,它是很重要的,对我们明白这种定位能够包括什么,以及什么是审美的观点刻意要排斥的以及怎样排斥。在根本上,他们的主张是,音乐应该被当作审美现象,对音乐的构思和认知被作为人类潜在的及特别的能力,这种能力是一成不变的,是一种审美客体的审美品位的表达方式,当然,如果你具有的话!这个表达方式是充满感情的,非智力的,它貌似有目的,但又不涉及目的。对于艺术作品或者音乐曲目,设定适当的审美态度就是设定可以接受的态度,以这样的态度对客体的审美性质进行形象塑造并注入我们的意识。以审美的方式听音乐的能力(请注意,听是音乐活动的精髓)构成了最具音乐性的对音乐作品进行反应的方式。所有其他的(听以外的)都是审美以外的,因此是音乐以外的。这个等级划分的取向是另一个我们应该小心地加以注意的特点。

什么是超越音乐范围以外的或非音乐的因素和响应,这些因素和响应是否危害着审美响应?我们已经提到的智力的和实际的事项,其实是可以列出很长的清单的。但是,在其中,我最关注的问题是,什么样的音乐可以有助于音乐的结果。审美的理念也排除了社会的、个人的和政治的效用。它预想了审美体验作为感知者与被感知事物之间个性化关系中出现的某些事物。用审美的方式参与音乐就只是听音乐,所有的参与都是听音乐,人们独自地专注于声音的形式与结构,并单独地应答所听到的声音。这样,我们刻意地和仔细地把那些被认为是音乐本身以外的联想与相关的事情排斥在外。对于我的思维方法来说,这些被排除在外的事情恰恰都是与音乐有关的最重要的、最强有力的和最有兴趣的事情,也就是最真实的事情,这些都是十分有价值去学习、去实践、去追求和去教授的。现在,让我们回到我们所谈及的,音乐作为有目的有意图的行为的观念和音乐作为 praxis 的观念。

希望有一点是很清楚的,拒绝/抵制智力的和实际的教育含义的倾向,音乐教育工作者应该好好地用质疑的态度去看待这种倾向:拒绝这样思考问题

的音乐教育专业人士则是具有非常奇怪的教育感觉,事实上,如果这样思考问题能在根本上被视作为合适的教育的话。

与此同时,我担心,对 praxis 的误解能够或有时会导致不知所措和难以自圆其说的主张和课程设定。有些人只是听说了"行为"这一词汇和把 praxis 理解为对音乐活动(肤浅地强调"怎样做"和"什么有效"这样"实际的"研究)的辩护,这些人完全没有获得要领,同时不能对专业和实践的完整性做出任何推动。为了阐明那些不合适的对 praxis 的性质的误解,我需要简单地介绍一下亚里士多德的几个与 praxis 相关的要点。

Praxis 曾经被亚里士多德作为一种特别的知识,最好的理解它的方法是将它与其他两种知识相比较:理论知识(theoria)和技术知识(techne)。理论知识被认为是不变的、绝对的和普遍的知识。理论知识的例证是有关三角的几何学的知识。后来的西方哲学家将这种知识描述成为"认识客观的知识"。与理论知识相反,亚里士多德描述了两种生产知识,有时被描述为"技术诀窍"或"知道如何行事"。技术知识和 praxis 都具有过程和生产的性质,但技术的和 praxis 的知识却在其根本上和意义上都是不同的。"技术"(如果你们喜欢可以称"技术知识")是一种行为中的知识或懂得如何做的知识,它存在于人们在展开行动之前就已经预见到结果的知识。

例如,一个陶艺工人开始制作茶壶,使用已经完成的茶壶为指导,并由此知道这个茶壶样子和功用等。在各种不同的步骤和过程中,它的进展都能被已经完成的产品作参照而进行测量与比较。同样,一个瓦工,往上一层一层的垒砖,直到所建造的大楼或建筑物被满意地完成。

现在,praxis(或者"实际的知识"如果你想要这样使用)也是一个生产知识的方式,一个被描述为"懂得如何做"的专门知识或称技术诀窍,及"在行动中懂得或了解"的知识。然而,它处在一个与技术知识不相同的情景下,它依赖于过程中对自身的指导,而不是像技术知识那样有技术指导。特别是,praxis 的知识是建立在人类社会政治的情形上的,它的准确的结果是不可能在开始的时候就知道。因此,那个达到目的的手段和方法是不可能持续不变的和直截了当的,抑或是可以分析详情的。因此,我可以说,这个 praxis 是实际的知识,但是在这里,"practical"所着力强调的不是"可行的"、"可经营的"或"切实可行的"。至关重要的区别是不能像技术行为那样获得明确的结果。Praxis 关心正确的行动,即行动的正确性,组成正确行动的情形在任何常规的或普遍的感觉和判断下都是无法被决定或预测的。这种不能知晓的特性似乎与把它作为一种知识体系的主张不相一致,但这恰恰是这种知识体系的要点。Praxis 确实是"懂得如何做"的专门知识或称技术诀窍的一种,它关心正

确的行动；在这样的环境中，正确性不能用事先的规则或绝对的术语来界定。如果不考虑到相关环境的影响，所选择行为的正确性不能被毫不含糊地显示出来。

请再给我一会儿时间，因为我们正在鉴别一个指导体系/方法，这个体系是 praxis 的核心内容，即实际的"懂得如何做"的专门知识或称技术诀窍。亚里士多德把这个称作实践智慧，这是一个与民族道德判断能力相关的内容。我们中间有些人士正尝试着给这个术语（praxis）赋予更现代的含义，有时他们把这种新的含义定义为关注的标准，也就是对正确行为的关注；既关注现在的场景，关注每一个当时的具体人物的特性，关注这些大的氛围，关注预期的结果等。这些才是事物的关键。Praxis 是一个受民族道德观约束的实践行为，它与于技术的运用有所不同。这一点是非常重要的，因为我们所主张的 praxis 不是由任何以前的活动组成，或者也不是由普通的音乐参与的活动所组成。Praxis 是由民族道德指导的行为，是与技术活动截然不同的和有深刻对比的。从外部特征来看，由于 praxial 知识缺少高度的精确性，可能看不出 praxis 与技术活动之间有什么区别。但是再一次强调，这正是最为重要的一点。要想在音乐教育这样的领域中成为专家就意味着必须具备高度精确和细微的分辨能力，高度发展的实践判断能力，这种判断能力受到精密细致的民族道德辨别力的指导。它与简单的活动、简单的做事是完全不相同的。

现在，作为音乐教育者，praxis 对我们产生了什么不同的作用？我想，应是所有的不同。如果我们把音乐理解为一个审美的事件，我们将怎样施教？我们的专业知识是由什么所组成？作为音乐教育者，我们所从事的音乐与人类的目的、音乐的用途、社会政治事项融合了什么？以此来推论，我们忽视了音乐范围以外所应受到关注的事项。

如果我们把音乐理解为理论的和技术的事情，我们将怎样施教？我们的专业知识又是由什么所组成？一方面，可能我们的注意力应停留在音乐信息的传递上，而另一方面，要培养高水平的技术能力。如果我们把音乐理解为 praxis，即作为音乐的行为和由民族道德判断所指导的使命，我们应该怎样施教？我们的专业知识又是由什么所组成，以及我们应该怎样在最大的程度上发展它？这些都是具有深刻价值的问题，今天，这些问题比音乐教育历史上的任何时候都更急切的需要给予回答的问题。

赞同以 praxis 作为音乐教育的核心能力并不是简单的赞同音乐的参与，尽管它确实包含了音乐的行为。它是赞同和认可把音乐参与作为一个其结果是充满智慧的活动，这其中包括，个人的、社会的、政治的、实际的等。它是把音乐确认为一个基本的社会和文化过程。它是开发人的音乐概念，音乐素

质、教育素质,它包括了大范围的社会关注,而这些关注在传统上被认为是音乐范围以外的事物而被抛弃。既然把音乐诠释为多种多样的人类实践活动,就不能和不应该按一个普遍的"审美"准则进行等级划分。而应该采用一个相对的、对环境有响应的和负责任的以及以民族道德规范为中心的价值观取向。但总体上的情况不是这样,现在就像一艘没有方向的航船。当讨论 praxis 时,我们所要讨论的是一个基本的思维的过程,这是一个能够被培育和朝着更高才智方向发展的过程,条件是,如果我们承认和接受这个过程不同于其他的行为和感知方式。

简而言之,要把音乐理解为 praxis——即一种受到民族道德制约的人类实践(就像一组形色各异的群星),就是把一种完全不同的专业知识放置于音乐教育工作者面前,这是与人们已经习以为常的能力和习惯完全不同的知识。尽管我知道你们很希望有一份详尽的清单告诉大家它们是什么,但这样的清单在任何情形和任何时候都是与 praxis 的本质相抵触的,我们在这里的讨论也就走向终结。不管怎样,我会留给你们几点线索和建议,指出人们可以对 praxial 的内涵进行追随的轨迹。

从教学的观点看,我们希望找出音乐实践多元化和多样化的认识与关注方式,而不是把不同音乐实践处置为内在本质上等级不同的事项。在这样的认识层面上,人们就可以进行教学实践来探求其中的矛盾性和不和谐,这种矛盾和不和谐把一种传统与另一种割裂开来,把一种音乐实践与另一种割裂开来。人们也希望知道什么样的音乐是好的音乐,而不是为了知道音乐是好还是不好,可以在哪里使用音乐,音乐以什么样的方式来为丰富个人的、社会的和全体的生活做出贡献。因此,我们同样也希望发现一个教育的方法,来发展技术、志趣和习性,而这些都与学校之外的生活有着直接的联系。Praxial 的教学行为所关心的是学生通过音乐教育将变成什么样的人,以及用什么方法能够与更广泛的社会需求相结合,从而使社会生活的活力与质量得到广泛的提高。

从课程的观点看,我们希望发现强调用多变的方式参与各种不同的音乐从而达到各种不同的目的。这样就可能将更多的重点放在学习参与音乐,从事有意义的音乐行为,而不是欣赏别人的行为。就像一种感知不能够从行为中分离一样,音乐的 praxis 在很大程度上对那些只接受形式的、分析的、和被动的教学指导的学生来说是不得要领的。因此我们希望学生在各种不同形式的集体中参与音乐演奏或演唱音乐、创作音乐、改编音乐和为音乐项目工作,这些音乐参与的重要性已超越了学校的围墙。

从标准和评价上来看,我们所希望发现的重点并不只是集中在技术标准

上的程度有多高,而是集中在关注民族道德标准上。后者所关心的是我们也许可以把对正确行为的追求特征化,这就是要教育学生了解到在不同的层次上的"正确行为"具有很多形式和操作方式。

由于确信音乐实践是相对的、植根于具体的文化环境的,我们希望仔细的关注实践的行为标准及传统,即致力于把教学和评估作为真实的实践,这些音乐行动的实践被认为是现实的例子。例如,那就意味着将重点放在以音乐参与作为音乐评价的基础,而不是把重点放在学习和背诵音乐知识上。它也意味着,假如把 praxis 的本质作为能动的生产性知识,那么参与音乐比接受和倾听音乐更加重要。

对于教师和学生,它必须是一个更合乎条件的、更细致的考虑音乐的方式,人类行为中不可避免地存有不足,此时这些不足就是正确行动的重要源泉。这就意味着我们要改变对教学"方法"的传统感情,并把每一个音乐教师转变成为课程和教学的创造者,以应对当地和个人的需求。作为一个课程的设计者或创造者和在对当地和个人需求响应的指导。

从上面所有的以 praxis 为取向的音乐教育将寻求证明实践知识对人类生活质量的完整性和重要性(由民族道德判断所制约的行为)。它的实践者不会遵从于音乐和教育行动的习惯和传统形式,而是更致力于当环境许可的情况下,培养注重实际的改变旧习的习惯。总之,在一个不断运动和变化的世界中,praxis 的支持者坚信并断言,僵化总是危险的。

<div style="text-align:right">(黄琼瑶)</div>

认识音乐的多样性和差异性

在第一个讲座,我已经尝试着给出一种构成音乐和音乐教育概念的方法,而这个音乐和音乐教育在范围上比传统上西方所使用的音乐和音乐教育的概念更加广泛。就像我已经讲过的那样,一个 Praxial 的显著特点,就是音乐参与的社会与文化性质和对其基础原理的多元、变化、流动过程的认可(这种参与是指各种音乐,如演奏演唱、创作、改编、伴奏伴唱以及各种不同的音乐行为和活动方式)。

音乐(musics)是人们所做的事情,进一步说,是人们所做的不同的事情,它在人们的头脑中具有不同的结果和不同的使用目的,并且在人们的心中有着不同的价值。你们会注意到,在谈到音乐时,我更喜欢用的是复数的 musics 去谈论音乐,而不是用单数的 music 和通常意义的 music。因此,这个人类文化和音乐的多元性已经被作为多元文化和教育观念,这一主张多元性的观念应是音乐教与学的过程中的一个最突出的特点。基于这些观点,音乐不是一个单一的事情,而应是一个非常宽泛或巨大的事物体系,这些体系外观上的相似性有时会是引人注目的,但同时却是相当不一致的。我们曾经要求用"审美体验"的观点或用单数的 music 阐释我们的音乐教学与实践,但我们必须认识到音乐的本质和价值在根本上总是多元的、变化的、经常是矛盾的。

为什么是多元文化主义?以及为什么在现在才提出?很显然,这个在取向上出现变化的原因之一就是,像国际互联网这样的科学技术的发展,国际旅游和贸易协定所带来的文化交融,而这些文化在以前则是相对孤立和自成一体的。另一个原因就是出现了一些所谓人种音乐学的研究,这些研究所涉及的是人种学的解释或描述,而不是从规范的路径对音乐进行研究。无论如何,要求所有其他社会形态的人们按照自己所熟悉的社会价值观去理解或运作音乐的设想都是极其困难的。更确切地说,在文化之间的多样性和差异性已经太明显而不能被忽视。因此,只能认同文化多元主义,或多元文化主义。

然而,正如你们所知道的,存在着不仅一种解释这些区别性的方法。我

们可以把多元化认作为一个单一音乐领域内的事情,这样,不同的音乐(musics)就被视为只是品质上的不同。当真的这样做时,就只能有一个特定的音乐实践,它是最好的、最具音乐性质的、真实的,而其他音乐实践只是按照不同程度上的音乐成就或不同程度的音乐纯洁性来排列,这些音乐实践被按标准从音乐实践中选出作为范例。这一区分等级的理念和做法,在西欧艺术音乐的鼎盛时期经常出现,它的特点就是"审美"音乐的观点和取向;尽管它的倡导者经常急切的否认这一点。把音乐分为"严肃音乐"与"流行音乐","正统音乐"与"非正统音乐"正是这种思维定势的表现。

另一方面,我们可以把多样性认作为在音乐实践之间发生的事情,甚至是发生在音乐实践的内部。这一认定是一个更加典型的音乐多元文化的观念。就这一观点,音乐的多元主义是一个广泛的文化多元主义现象的证明。更进一步,音乐的多元主义的存在并不是因为有一个从不同文化视野中渗透出来的通常的音乐实践。相反,音乐本身就是文化。在这种情况下,我们看出,音乐的多样性并不是文化修正了或影响了音乐实践的问题,而是不同的价值观和优先取向在起作用的问题。在没有投身到真实和具体音乐实践中去之前,对于什么是音乐和对于不同的人群音乐意味着什么这样的问题是不能理解清楚的,事实上,音乐参与和音乐分享是指人们以音乐的行为和姿态投身于不同文化环境的音乐实践。

就像大卫·埃里奥特(David Elliott)提示我们的那样,认识音乐的文化多元性就是把自己看作为一个具有创造教学环境能力的音乐教育工作者,这种教学环境是"对真实音乐文化的紧密接触",因为进行音乐教育就是介绍和引入"音乐文化的生存方式"的工作。多元文化音乐教育所要寻求的是使学生投入到音乐实践的"活生生/真实的感知、信念和价值体系"中去。这种投入的意义远远大于对声音结构和相伴随的品味印象的感受和认知。

对多元文化意义上的音乐教育的追求和执着已经使其自身参与进了对课程问题的考虑,对教育学或教学法的考虑,以及对潜在的哲学问题的考虑,这些考虑的先后顺序也是如此。因为我确信这是一个错误的顺序,实际上,课程的问题应该放在哲学的和教育学或教学法的问题之后,那么在这个讲座中,我将把重点放在哲学问题和观点上来考虑文化的多元主义所要包含的内容。

所有这些内容都只是一个相似性和差异性的问题:把一种音乐实践理解为相似于其他的音乐实践,还是把它理解为区别于其他的音乐实践,哪一个理解更为重要?多元文化通常的看法是后者,也就是把它理解为区别于其他音乐的实践更为重要。音乐不是一个普通的事物,它不是文化环境中的添加

物,它不是真实环境中的偶发事物。音乐事件本身就是文化,理解并在教学中体现这一内容是至关重要的。音乐实践反映了文化价值,影响了文化价值并确实有助于文化价值的创造。更直白地说,音乐实践就是文化价值的体现。

因而,音乐实践总是置身于、关系着和紧密地联结在文化氛围、价值观念和具体特征中的行为方式。坚持把一种文化和音乐实践当作为其他音乐和文化同样具有的表现方式的做法就是否定其他文化,就是一种文化帝国主义(cultural imperialism)。音乐教育中存在着的这种现象,很难说这是一种阿谀的奉承还是高尚的举止。

因此,多元文化的音乐教育经常地被理解为一个试图去认真地寻找不同与区别的学说和实践,或者说它的价值在于区别性多于同一性。因为任何事物中的类同和不同都能够在某种程度上被发现。所以,是否存在着相似或不同并不是多大的问题,但对于教育目的而言,则是较为重要的,为什么呢?对这个问题的答案是,在承认和尊重其他文化的完整性以及其他音乐实践的基础上,它如此特别地强调了区别,尽管这些其他文化和音乐的表现与"我们的"是多么不同。

学习其他文化的音乐实践,就像其他人体验和从事这些文化一样,给我们带来了重要的机会去观察我们自己的文化,显然,在这样的范围里我们的文化价值观和实践本身就是建设性的、有定位的和有文化特性的。通过培养特别的或偶然的、音乐的和文化的价值意识,试图理解其他文化的不同以增加对自身的理解力。因此,多元文化音乐教育是多元音乐的教育。就像歌德的著名说法,"不懂得其他语言的人就不懂得他自己的语言"。

那么,请注意,这一哲学取向完全转变了指导课程选择的问题。它从传统的"哪一种音乐我们应该进行教学"的问题转到了"谁的音乐我们应该进行教学"的问题。因为音乐实践是一种人类活动,它与人类的文化和特质有着紧密的联系,哪些音乐可供研究的决定总是带有政治意味的决定:哪些音乐的实践能够确保具有内涵以及哪些音乐被认为是不必要的或可有可无的?我们也许可以说,对任何音乐实践的研究总是对那些关于音乐所涉及的人民和社会价值观的研究。这就是为什么多元文化的提法比多元音乐的提法更贴切:这就为突出音乐的文化性质保留了一定的空间。

至此,我已经集中讨论了多元文化音乐教育的理论基础,这些理论基础和价值是处于运动与变化之中的。当它涉及怎样在音乐方面进行教育的实际运用时,事情就变得更加错综复杂。

我们怎样选择音乐,或选择哪些(亦或是谁的)音乐,以及选择哪些参与音乐的方式才能够使得我们宝贵的教育努力,教育资源和教学实践更为有

效?就教学而言,认真对待和处置区别性意味着什么?音乐的宽度(体裁上和文化上的多样化)与音乐的深度(熟练的技能和对所熟悉的实践的理解)之间恰当的平衡是什么?在什么限度内,才必须以详尽的方式进行指定的、受众并不熟悉的音乐教学实践?

这些是还未被仔细思考过的难题,以及对这些问题的答案将我们引入了明显不同的教学方向。这是一个对多元文化认识和认可的问题,这也是一个应该怎样影响课程和教学决策的问题。

在一定的程度上,这个问题就是这样:是否差异性和多样性比类似性和一致性更受到重视,为什么是这样?倡导多元文化音乐教育必然意味着奋斗或竞争,与之相伴的一个麻烦在于认同音乐实践环境的目的和意图,我们把这样的音乐实践环境称为微文化(micro-cultures)。

通过强化找出区别和不同的事项来保持和维护音乐的微文化有意义吗?或能帮助人们按不同的方式行事以期超越区别、形成人们共享的特质和共同的音乐兴趣吗?换句话说,多元文化主义为的是什么结果?或谁的(哪些人的)多元文化主义?让我们审视一下若干其他的事项。

一种对待文化多元主义的方式是对区别性和多样性之类的事项玩弄"嘴上功夫",这就是以表面的形式对待各种各样音乐,它实际的不同之处在于仅从外部来理解这些音乐。一些人把这种幼稚的方式恰当地称之为"世界之旅"(world tour),因为在某种形式上,它就像一帮旅行者跳出旅行车草草地观看一下异地风光,立即返回,没有任何转变,然后继续欣赏着和固守着他们原有的文化。

互动是被承认甚至被鼓励的;这些互动并没有把着眼点放在音乐实践的社会文化和政治作用方面,也没把这些作用放在怎样对那些关注音乐的人们的生活产生影响的方式上面。多样性的实践不能被看作为混合体,进化着或鲜活的与人们的真实生活密切关联的事物,而应被看作为奇异的博物馆藏品,那里的保护保证了它们的异地风情可供继续的观光。多样性和差异性的确很"美妙",但只是对外人而言。自己的文化依然是供"像我们"这样的人们和"像我们的"这样的文化进行实践的场所。

另一个理解多元文化音乐教育的方法是把它作为确保在一所学校或一种文化范围内,对某些人群或小团组中具有"实用性"手段。具体的想法是向这些小团组提供他们熟悉的音乐体验和教学活动,学生就被吸引进入这个教育计划之中。感觉到受欢迎和身临其境是关键之处,而不必过分地强调音乐实践的完整性。事实上,就较长远安排而言,要注意使学生从"地域的或狭隘的"兴趣中走出来,沿着文化同化的方向发展——走向多元文化的彼岸。

再换一个角度,多元文化音乐教育给各种各样的人们一个保持自身文化特质的机会。十分关键的并不是创造场所与环境,用以分享和修订多元文化价值观,而是对其进行保护和传承。这样的音乐文化观,就像一艘航船穿过黑夜,随船可供交换的货物已经不多,看见了自己的文化多样性的彼岸,也看见了其他岛屿上不同的文化,但没有多少必要去改变航向驶向其他岛屿。

这样,对于文化多样性的解读就是尊重多样性、尊重宽泛的、能动的具有思维分享和共同兴趣的群体。这种观点追求的是维护群体的价值观但不趋于雷同,维护多样性但不排斥交流。由于存在着文化的交换和流动,就要警惕陈规陋习将人们的音乐或文化的未来与它们的过去捆绑在一起;也要警惕,在坚持亚文化或民族区域文化保持自身的特色的同时,力推主流文化的激进倾向。

当今不同取向的多元文化主义引出的一个重要差别,是经常被称作"自由"多元文化主义和"思辨"多元文化主义的对比;至今,我已经以各种方式讨论了这个问题。前者("自由"多元文化主义)是音乐教育者最典型的学术思想。尽管并无不良意图,自由多元文化主义把文化看作为具体的(非抽象)事物、看作为占有物而不是创造和建设性的过程,而不是鲜活的和涉及政治的过程。

这就使得多样性成为我们或许可以称作为的"偶像",并把它当成供奉物,而不是关注它物化的和政治的含义。其结果则是,它经常就成为了受害者和一成不变的陈规。它不能够考虑到能力、种族、性别、年龄、社会经济状况等事项的具体情况如何,妨碍了音乐实践以及涉入其中的人们的选择取向。例如,爵士乐、蓝调或说唱等传统形式可以当作音乐形式来研究,更多地被当作为实体而不是对种族、压迫和歧视的文化反应。并不是所指定和选择的社会文化、政治和经济力量塑造并推动了音乐实践,音乐经常被认为是无害的、率直的和抽象的表达方式。换句话讲,并不是外在的物化力量,比如能力、包容、排斥、平等和社会正义等在推动着改变,"自由的"或"人道的"多元文化策略(如果"策略"是一个恰当的名称,用来描述远远未被意识到的事物)轻易地绕开了或忽略了这些认识。在这样的作为中,要为对思辨多元文化主义的倡导争辩一下,它枉担了这些严重问题的名声。这就是我前面所提及的音乐旅游的路径。

思辨多元文化取向把音乐和音乐教育看作为不可避免的政治进程。在对这些取向的辩护中,对思辨多元文化主义的倡导很快就指出对社会政治考量而忽略行为本身就是一种政治行为,在产生这种认识的过程中,它无意中巩固了自己的地位。音乐教育本身始终和已经就是一种政治行为;在这个意

义上，音乐教育既涉及了巩固能力、偏好和影响的现行状态，也涉及了修订这些事项的工作。这样一来，教育就关系到培育特定的价值观和意识形态，以及对其他文化的抑制。

在近期的北美，这个多元文化主义的思辨视野只是才出现的一个事物，还很难说它可能会有多大影响。然而，它清楚地显示出增长的不满意，它的倾向是拥护音乐教育中的所谓多元文化而没有对它的基础进行理论化，没有对它的目标和学说进行严格的哲学审视。在那些认同这一观念的人群中，至少有一部分人坚信"多元文化音乐教育"已经变成为一个如此空洞的词汇以至于它是一个重要问题的代名词而不是一个解决问题的方法或前进的路径。

有些人提倡使用"世界主义"（cosmopolitan）而不是"多元文化"作为对音乐教育目的进行描述的更合适的用语。在这里我只能提及一下此事，但还是值得关注和强调，因为再次肯定了使学生成为世界公民的目标，肯定了思辨地理解不同音乐环境影响下的价值观念的共存与竞争。还有人倾向于使用被称之为"反种族音乐教育"（anti-racist music education）一词组，这个词组明白无误地指出了一个重要的社会问题，这个问题是音乐和音乐教育所广泛涉及的。

我希望我们已经把这个事项说清楚了，至少，相当程度地涵盖了我所称之为"praxis"（在民族观念鉴赏能力指导下的实际行为）和称之为的多元文化音乐教育的运动。二者都认同音乐实践中丰富的多样性。然而，我希望也很清楚的是多元文化音乐教育包含了大量教育学的和课程的问题，不是所有的内容都符合 praxis 的需求。因此，我们也许会说，在某种意义上，praxis 取向的音乐教育总是多元文化的，但多元文化的音乐教育并不总是符合 praxis 的取向。多元文化主义也许包含多种实践，激进的或低迷的，保守的或改革的。在我看来，在制定教学方案和进行课程设置时，非常重要的是关注和审视这些潜在问题。

最后，最重要的教育潜能，重要的文化多元化的音乐教学，也许必须是培养学生在区别和差异中宽容而有效地学习，培养出认同和分享群体的兴趣和思考的批判性视野。换句话讲（尽管我不肯定"多元文化"是描述它的最好方法），我们所希望做的是，帮助学生开发他们对所要投身于不同音乐实践信念体系所导致结果的审视能力。音乐学说、音乐价值、音乐教学实践和音乐课程以许多强有力的方式发挥着文化和社会的作用，对于这些方式，我们只是刚刚开始意识到。

多元文化音乐教育规定着实践和信念体系，这些实践和信念体系具有显著的可调整和可塑造的潜质。很不幸，它也能固化实践和信念体系中的社会

和文化的错误。那些身处社会优势地位(通常是音乐教育者)并自恃和设法维护优势的人们将处境困难,就像水可能是鱼所能意识到的最后的事物。多元文化存在真实性的困扰经常导致了对"其他"音乐的实践,同时某种自己音乐事业则自由地发展,尝试和变化。把音乐文化当作具体事物而不是社会政治过程的现象导致了情况的恶化;形成了出于猎奇的目的,欣赏"其他"音乐的倾向。

把音乐理解为文化和多元文化表达了一个对音乐教育专业的重要倡导。然而,"审美"学说的痕迹是顽固存在并令人困扰的。因此,我们其后还要探讨更为激进的、棘手的问题,后现代主义的观点。

(黄琼瑶)

音乐、意识形态、权力与政治：后现代主义与音乐

在开始这次演讲时，我要再次对你们表示感谢，你我都在努力交流并跨越不仅是语言的障碍，也是跨越文化的和许多由于观念的不同、经历的不同以及价值判断的不同所带来的巨大的地域界限的不同。我们将仍然采用讲授的方式来开始我们的话题。也让我们尽可能将这种不同背景所带来的不利倾向降到最低限度。如果你们对我所与你们探讨的问题提出疑问或挑战，我不会认为你们无理的。在这里，我不只是向你们讲解或灌输，也是借此向你们学习。因此，希望你们能够提出问题或对我的观点提出反对意见。

现在让我们开始今天的话题，不管它是否成功，很可能是失败的。这听上去似乎是多余的话，当然，这至少在某种程度上是如此。但指出我将要讲述的事情的特点还是很有益的。对于后现代的情形，就像它已经被称作的一样，在本质上是一个否定的定义、排斥一致性的理论。照这样来看，如果我能够帮助你们理解它，我需要向你们说明它是怎样反对传统的观念。当然，在涉及复杂问题之前，我需要向你们表明我是怎样认识或理解这个问题与音乐和音乐教育相互关系的！这不是个简单的任务。

"后现代主义"或"后现代"是在这段时间内我与你们探讨的三个问题中的最为困难的话题。它包含了许多内容，但棘手的正是这个"许多"。有些人把后现代视为一个主要的突破口，认为这样就极有可能从统领着传统的思想和表达方式的清规戒律中解脱出来。

另一些人把后现代视为不合逻辑的学说和令人担忧的知识灾难或征兆。即使的确有清楚的与之相排斥的竞争样本或可供参照的竞争性框架的经验主义例证，情况也还是如此。使问题复杂化的问题还有更多，后现代理念在音乐和音乐教育哲学的运用是一个相对新的和在本质上较为复杂的观点。

在我们进行下一步的讨论之前，我需要说明，我不是一个热心的后现代主义的倡导者。我不认为我是一个后现代主义者。我对它的兴趣是来自于

它作为一个西方知识界思潮的增长和普遍深入,这个思潮具有显著的动摇能力,它干扰着知识界的向心力,并闪耀着光芒,照亮了因习惯和熟知而显得十分迟钝的整个知识界。

后现代主义具有一个显著的能力去披露未曾预见的事物,打破认知的平衡与和谐,并推翻固有习惯、平静和舒适。但后现代主义的学说不是在于建构连贯而系统的思想"学派"。那些拥护后现代思想的人们认为现代时期已经过期、结束或死亡。但是,就实践而言,后现代究竟意味着什么还远远没有搞清楚,它意味着什么尚没有一致的认识。

正如我希望向你们提议的,后现代观点的一个普遍深入的特征是它们对中心论、确定论、概念稳定论和单一意义的否定。因此,对后现代主义给出一个明确的或不模糊的定义恰恰是与我们正在尝试揭示的事物的根本性质相对立的。(因此,许多后现代主义的介绍都避免做出对这种征兆的认识,定义,以便维护对后现代主义的描述,而这些描述经常是十分戏剧性的、多样化呈现的、多种声音竞相出现的。)

如果对你来说听上去很复杂,你就对了!然而,我将尽可能给你们一个对后现代主义思想的共同展示以及一些已经开始对音乐、音乐教育本质和价值的传统认识进行否定的方式。请记住,尽管这个西方思想对知识界的影响是毋庸置疑的,但对于它,我仍然感到十分矛盾,我将把原因解释清楚。

任何对后现代状况的最初见解都必须从对现代主义和现代事物的理解开始,我们想在这里说的"后"(post)或"在…之后"(after)的事物或思想状态是什么?让我们简述一下现代时期与西方启蒙运动时期或多或少的一致之处。

这一时期的特征是注重于释放个人的力量(以我个人的理解:个性解放),对改善人性的力量。现代主义的思想是植根于信仰的进步,植根于对人性理解的进步,植根于创造一个更公正的平等世界的能力。走入现代就是超越狭隘的自我利益,超越"主观主义",以及按理性、按逻辑行事,尊重逻辑的权威性。

基于这些观点,哲学和音乐之类的事物曾经是进步的、一元的事项,朝着更加真实、美丽的方向十分快捷地进化。所以,形成现代意识曾经就是很好地掌握事物的"真实性",是超越仅仅对事物外在形式的感受。所以,现代意识的主张是一元的、一致的和普遍的。在现代意识的影响下,一切都是乐观而进步的,并朝着有信念、有见解以及在行为和品味方面都更加改进的方向上进步。

现在,后现代学说放弃了所有的这些主张。它所提出的倡导直指如同奥

斯维辛集中营里的暴虐,这些暴虐是认同受理性思想支配的推理,认同音乐品味就是他们的品味和偏爱优越感的令人难以信服的证据。对于中立的和客观性的主张,不论是出于推理还是行动,或是出于对所谓的审美的偏爱,都是谎言:都是出于私利的、带有倾向的或有成见的、主观的动机。

　　这些现代的等级分明的和普遍的主张是那些特殊阶层的人们为了确保他们对社会政治的控制与权利而创造的,以作用于他们的特殊兴趣。那些普遍意义的、全无主观倾向的主张过去是(现在仍然是)神话(myths),是为服务于那些编造这些神话的人们的社会立场而创造的。这样的普遍性主张通过忽视、排除和肢解它们细心警戒的区域之外的事物而得以维持。然而,对于什么是"其他的"概念、行为、价值或参考构架的等质疑都是不完整的、不纯洁的、平庸的、不懂世故的,也是不着边际的。

　　一个领会后现代特征的方法是通过审视它怎样构建文字的含义,这些逻辑构成是现代主义世界观的逻辑关键。正如一个学者所说:"一段文字不再是一个物体,不再是一个事情本身,而是一个事件、一个发生的事件、供人们分享和阅读。它是正在发生的事件,它的全部形成了这段文字的含义。不可以去除部分来断章取义或随意丢弃。"

　　这里有几个值得注意的事情。第一,含义不是一个事情或客观事物,而是主观事物,从这个意义上讲,含义在很大程度上是任意的构想。第二,无论其含义是否是建设性的,它都是一个读本或是一个读者的创造,所以都不会具有绝对的或确定的含义。事实上,存在着多元的、确实的含义,因为含义是对事件的解释,是个体的行为,是个人的成就。第三,没有任何含义比其他的含义优越:是一个完全相对的概念,正如批评家们迅速指出的那样。因而,不仅只有一个真实的含义,结合到每个人的诠释都有不同程度的变异,含义有许多,也许是无限多。

　　现在,我想,这些对你们来说太理论化了,同时距离音乐会也相对遥远。所以在我继续讲下去之前,让我们把同样的方法转到音乐上来。没有这样的事情像音乐作品含义一样是与生俱来的和内在的或固有的。没有确定的、绝对的、固定的或客观的音乐含义(而现代审美理论则这样坚持)。事实上,没有与音乐一样的事物(因为音乐不是一个简单的事物)!

　　更正确地说,对一个所给的声音,其结构有着许多种,或许无数种诠释,因为由什么构成了音乐是一个建设性的或富有想象力的行动。同时,无论一个音乐作品具有什么含义,它都是这个"事件"的一个功能或作用。从实效上讲,音乐的含义在于我们说它有什么含义。或,对此再多说一点,一个音乐作品中并不存在一定是"这样的"含义,广义的音乐中也是如此,应该说,没有一

张"王牌"可以"统吃"并能声称是普遍有效的。

我希望你们可以领会到,就传统的、基于现代主义审美意识的音乐感受而言,这种论述呈现出了一个巨大的变化。当然,伴随着这个巨大变化,音乐教育工作者同样也面临着戏剧性的和巨大的挑战,他们有理由去设想教学工作;选择什么样的音乐用于教学、为什么这样选择;他们怎样评价他们的教学工作的成就;以及所有其他可想象到的音乐教育事项。

一旦,卓越的和绝对性的音乐主张对这样的音乐决策产生了影响,后现代学说就将它们转换为政治行动,在这些行动中,一些价值观点和学术观点受到推崇,而其他的则被边缘化了。后现代主义的问题是"音乐的'好处'在哪里以及是对什么人而言",而不是"音乐真的'好'吗"。后现代主义不是在询问哪个或什么音乐被用于教学,它总是在询问"谁的"音乐被用于教学,因为复数的音乐(musics)和音乐含义都是个人或由个人组成的团体的创造。

与之正相反,不可能所有的音乐都有无限多的可能存在的方式。但音乐的价值取向不是单一的,也许有多个价值取向,好的或坏的。后现代主义者认为主张只有"一个"内在的音乐性质和代表着"一个"价值这是不对的、错误的政治托词。其中最有效的公开的战术手段就是"解构"(deconstructing)音乐的含义,通过动摇音乐含义的方式把特定构成的臆断显露出来,把不合理的其他部分剥离出去。

现在,让我们回到后现代的"理论"上来,(如果我们能够把它称作为"理论")。现代主义的方法是确立特权的学术观点、确定的权力结构、确定的权威主张等。就像我们已经认识到的一样,它的核心是音乐含义的客观性、固定性和可靠性的观点。与之相类似,这个观点的历史过程曾是进步的、径直连贯的。随着时间的推移,在这一过程中,人类和人类的认识、行为以及音乐不仅变得更好,而且越来越成为他们自己(或者说,越来越具有人性,以及越来越具有真实的音乐性)。

另一个现代主义的重要论调是聚合论和一致论,观点的聚合与一致,人群特点的聚合与一致,人性的聚合与一致等。后现代主义打破了这些一元的、统一的、纯粹的、连贯的等主张。后现代主义"自身"并不是预设的、"指定的"、或天然的事项;相反,它是一个搭建,是社会化的产物,是习惯,以及权宜之计的建构。它不是一元的,而是多元的、变化的、矛盾的和综合的。

有些人可能会说,这一去自我中心的倾向就是一种放弃自我,是一种相当典型的后现代主义的敏感性。没有一个统一的和固定的事物,人们的主观意向是多重的:这些主观意向根植于与之相关的外部环境和社会体系。自在人总是与自在或不自在的"其他"事项相联系着。实际上,自在人所起的功能

就是一个或一系列关于他/她的所处环境的故事由他/她向外界讲述,讲述着不同的故事、所创造的不同世界、不同的自我、不同的现实状态。

让我们简要地概述一下这几个各具特点的跨越阶段。当我作概述的时候,我会请你们考虑关于概念/文字的和音乐的两方面问题。后现代主义所倾心的跨越是从固定向不固定,从真实写照向想象臆断,从深层向表面,从内聚向发散,从理性推论到故事演绎,从线性直指到环状绕行或同时发生,从普遍到特殊,从权威和确实性走向多元、"异化"、融合、改变。(你可能希望提前思考一下这些观点:问一下自己,这些跨越可能会怎样影响人们对多元文化音乐教育的理解和实施。)

再一次,我希望你们能够耐心地对待花费这样长的时间远离音乐和音乐教育的领域。但可以换一种思路考虑问题。也许,聚合和统一的音乐观点同样是一个制作,一个建构:没有一个总是或必须是"这样的"的方法。所以,在音乐与非音乐、音乐之内与音乐以外、音乐与准音乐,在所谓的"严肃音乐"或"古典音乐"或"艺术音乐",为一方面与"流行音乐"为另一方面之间设定界限都是武断的行为,这个行为所导致的局面是把一些观点学说扔出桌面,扔出了我们考虑音乐和音乐教育的视野。

例如,在现代主义审美理论的基本信念中,社会的、政治的以及智力的事项都是严格地音乐范围以外的内容。因此,音乐普遍有效性的确立是出于自身的情感要求。以音乐的方式投入音乐(以及以音乐的方式教授音乐)就要避免落入社会的、政治的、智慧的以及其他的陷阱或称为误区,在这些陷阱中,音乐也许并不是主要的收获。后现代主义不同意上面所提及的这些区分,并坚持音乐总是社会的和政治的,不是附带的,而是在本质上重要的和意义深远的。

建立在后现代主义观点之上的学说的特性包含了社会化的功能和个人行为方式的功能,音乐行为是一种有力的方式,用于个人(你、我)和社会/文化(我们)特性的锤炼、塑造和维护,这情势日益紧迫。

这一(建立在后现代主义观点之上的)思想方法使得音乐(当然,也轮到音乐教学)成为一个非常重大的、有深远影响力的事业,与以现代审美理论为基础而形成的沉思默想的欣赏行为形成了鲜明的对比。音乐事关个性和权力,事关何人才是音乐人物,事关何人的音乐将被听取、被教授、被尊重、被保留。再一次,我希望你们明白这种态度正极大地改变着人们讨论音乐、参与音乐和教授音乐的方式。

在刚才,我提到了有关的知识,根据后现代的观点,真理、美丽和个性都是构建性的。我也提示了涉及这些议题的语言内容不是传统哲学体系的式

样,而是类似于人们在讲述故事。与之相类似,后现代主义维护着"人们因作为而存在"的观点。那么,有作为的人是谁、是什么样的人:讲故事的人;参与到与讲故事相关的行为中的人。

变化发生在二者中的这个或那个身上或二者都发生了变化,人们已经改变了自己、改变了自己的作为。讲故事和参与到讲故事的行为之中的两种功能都涉及叙述学(narrativity)和表演学(performativity),这两者都是后现代主义学说最明显的实际表现。它们对音乐的内容和对音乐教育的理解方式都具有重要的隐喻。所以,让我们审视一下它们。

表演学思想所坚持的是,统一性在于重复动作的功能,一遍遍重复的行为创造着他们所扮演的角色。由此,引证一个突出的例子,某人的性别(男/女)并不是他/她的生物学功能;而是因为他/她的生物学区别,社会如何对待。这是一个在男人/女人和男性/女性之间的重要区别;由于前者(男人/女人)具有生物学基础,后者(男性/女性)只是一种如何社会化的功能,这个功能是被特定社会的陈规旧俗所赞同和相适应的行为模式。

遗憾的是,时间不允许我在这里做详细的描述,音乐和音乐教育的后现代学者们已经开始采纳表演学的概念作为音乐和音乐教育的重要途径或手段,提出音乐行为(请回忆音乐"是"什么)是产生性别特性机器中的重要组成部分,音乐本身就是性别的重要表现形式。同样,这种效应也是双重的:模糊了音乐之内与音乐之外的界限,以及主张音乐(然后是音乐教育)是某种程度的影响力,而现代主义长久以来否认这种影响力。

叙述学的观点以类似的形式起作用,正如一位作家所说一样,叙述学提出"故事中的真实性都是我们自身的",就像我们已经了解的一样,后现代主义对于叙述学有着一个非常矛盾的取向。在后现代主义敏感性的核心之处存在着对"全面叙述"深刻的质疑,这些鸿篇巨制的故事,宏大的、无所不包的主张正是现代主义的典型特质。

同时,在另一方面,由于称作真理的事物总是某人讲述的局部或微型故事;当涉及供人们体验、利用和评估音乐的确定方式时,叙述是十分重要的。对"华丽的叙述"质疑已经导致了对定量研究的质疑,过多注重客观事实的传统研究是对事实的发现和揭示。

同时,对局部或微型叙述能力的信任,人们出于对生活感悟而述说的故事的塑造和创造能力,已经导致了以定量为特色的研究大量出现,这些研究更多地关注特定的、个人的、局部的和个性化的内容而不是普遍的和无所不包的内容。

另一组后现代主义关注的事项是对"支配权"的研究,"支配权"是某些团

体或意识形态用于建立和维持凌驾于其他之上的方法,这些一致性的方法围绕着社会核心价值观和这种过程中音乐的含义而建立。对一些人来说,这一事项涉及对媒介、技术和号称为"文化产业"深深的质疑态度。

出于这一观点,音乐教育最为关注的一项事宜是帮助学生(按他们的信仰和价值体系)把他们自己与音乐强有力而潜移默化的影响联结起来。您也许能想象出,许多人担忧明显不着边际的对多样性和区别性(多元文化主义)的赞美,提出了一个非常重要的实例,音乐多元化变成了迷信,大量的资源的不恰当利用或被掩盖、被忽略了。这是后现代主义敏感性的一个过分之处,我们要以批评和抵制的态度看待这些问题。

尽管非常相像,存在着后现代主义敏感性的十分有趣的品系,诸如相对论、多样性、技术和音乐参与。它把碎片、丢弃物和遗留物收集起来制成新的构建。它远非伟大和不朽。实际上,后现代主义的这个有趣现象正是体现了"超越您的关于纯洁性、关于正确和错误、关于一致性等的障碍。接受和欣赏您的多元主体性",就是这个有趣之处,我们有时明白了建筑学。例如,建筑学并不认为有义务保持风格上的纯洁,它审视和宽容极度不同的风格,表面上并不强求怎样把这些"融合在一起"。你们中间那些熟悉说唱音乐、音乐拼凑和取样技巧的人们也将会明白这样的轨迹。后现代主义的这个有趣之处改变了一致性。电视冲浪和网络冲浪就是典型的后现代主义的实践。

不,对于北美的音乐教育专业界,我这里介绍的大多数内容相对很新,总体上,他们非常保守并不愿改变。然而,这些内容的影响不可低估。我想象并希望您已经注意到我称之为后现代主义的理论观点的轨迹和我们先前讨论过的"多元文化主义"的学术取向。

无论人们采取批评的、抵制的、调侃的、怀疑的态度去看待后现代主义思潮,没有人会怀疑它的影响和普遍深入,以及它对于音乐教育的潜在重要性。它抵制全面叙述,抵制用零碎的、分割的、分层的方式对待一致性这样的事项,它抵制不是由推理和叙述方式导出的真理。总之,它把"差异性"和"区别性"放置于政治议题之中:每一个这样的事项都是十分重要的成就和音乐教育要应对的挑战。

然而,十分棘手的事项也许是后现代主义对原本论和普遍性的否定,它从根本上切割了共同人性的观点,这个共同人性的观点超越了区别性和多样性,并形成了坚实的可供分解议程的必要基础。如果全面叙述是不合逻辑的,但全面叙述有可能转为分解的叙述和行为,同样也许可以使音乐在创造更美好世界的过程中扮演一个角色。

正如一个作家所说的:"如果没有自我,就没有自我被疏远。如果没有疏

远,就很难明白存在着怎样的一个稳定的基础可供用于反对现行的环境"。这对于我来说,我的最大担心就是后现代主义的环境条件。但是必须权衡其他学术思想的主体内容,这些内容是激动人心的和鲜活生动的,它们能够淡化界限、打破安于现状的习惯等。

无论最终留下什么,后现代时期是一个事实或是一种需要研究的力量。它提出问题的非凡能力是音乐教育界的一笔重要的并且是潜在的财富,就我的想法而言,音乐教育一直十分值得关注,因为它全然忽视重要的问题,因为教学方法上的技术困惑。另一方面,后现代思想是否确有能力产生故事和行为,以使我们教育工作者的生活和我们服务的社会保持持久的变化,这仍然需要进一步观察。

(黄琼瑶)

音乐是什么，它为何重要？
——西方音乐的哲学视野概述

今天我希望与你们讨论一下我的专著《音乐的哲学视野》(Philosophical Perspectives on Music)，或有人似乎更喜欢将其称之为"绿皮书"。这本书在很大范围内审视了音乐的哲学思考，它是我花费多年时间完成的一个项目。我从事这个项目初始的原因是我非常不满意当时关于音乐教育的哲学著作。基于这些哲学著作中常常出现的肤浅的和令人困惑的对哲学的解读，当时我感到这些著作经常给人们以误导。

我计划着写一部音乐教育哲学的书，并觉得实质性的第一步应该是讨论音乐的性质和价值问题（总之，这就是我要提醒你们特别注意的事情）；因为说到底，与音乐教学相关的哲学问题必须首先建立在对于人们希望去教什么和学什么的理解上面。这就是说，音乐教育哲学必然是以音乐哲学为基础的。

同样，正如你们所知道的，建立在被歪曲或不稳定基础上的诸多事物将只能是相互的妥协或让步。无论如何，构成我的设计方案的音乐哲学内容变得如此宽泛和如此令人着迷以至于我很快就意识到在一部书中要论述所有的内容对我来说将是一个最主要的挑战。所以就写了一部音乐哲学的著作，而不是音乐教育哲学。在这个项目的进行中，对我最大的挑战之一是要下决心省略哪些内容。这本书可能要比我的出版商所愿望的篇幅要长出许多许多。

音乐的性质和价值是已经引起无数哲学家关注的主题，尽管哲学家观察音乐的方法常常与音乐家的方法有着本质的不同，哲学家的视角往往是令人折服的和意义深远的。当我们决定教授音乐或研究音乐教育哲学而没有考虑到"音乐"是什么样的事物，或没有考虑到众多的音乐哲学研究提供给我们的视角，我们的行动将会是十分缺乏责任感的。简而言之，尽管我开始的计划是写一本关于音乐教育哲学的著作，我发现我要利用的资料已足够用以写作一本探讨音乐哲学专著的内容。

至此,我开始撰写一部专著,对于音乐家和音乐教育工作者来说这部专著应是容易理解的,同时它还要忠实于我所研究的文献资料及其观点。通过调研,我发现太多的由哲学家撰写并供给哲学家阅读的音乐哲学文献都使用了晦涩的和过于专业化的语言。同样,太多音乐教师所熟悉的以及供他们调查的哲学内容与观点都是非常简单化的,或是被歪曲的。这些问题意味着音乐教育工作者将被迫在错误的诠释和对基本哲学问题的完全忽视之间做出选择。

　　我确信你们也会同意,对于哲学的选择是很有限的,或是不多的。所以,我决定选择在这两个极端的状态之间撰写一本专著,这部专著将直面严肃的音乐教育学者们的需求和挑战,并且继续忠实于那些正在被研究的哲学观点。随着工作的继续,这种挑战并没减少,因为作为多样性的和抽象的人类实践,音乐从来都是非常复杂的,使其简单化的努力几乎都不可避免地走入歪曲或变形。

　　另一个对我决定构思这部著作产生影响的原因是我看到了许多令人沮丧的倾向,许多音乐教育文献的作者设置了许多被哲学家称之为"稻草人"(straw men)的争议或问题,这些争议和问题既很容易被驳倒,也使得"真实的"或"真正的"音乐哲学可能获得意洋洋的成就感。在我看来似乎(其实,这个情况还在继续)当人们真正地试图去理解哲学家们所说的音乐和试图去理解音乐的基本价值以及他们著作中的学说取向时,他们的愿望并不是如此地具有瑕疵和轻易地就被打破或被驳倒。

　　我在本书中采用了一个观点,这就是要从各个不同的视野和角度出发来研究音乐的本质和价值,这些角度和视野中没有一个是足够全面的,同样也没有一个是全部存在着瑕疵(或问题)的。因此,在书中我试图避免把音乐的观点界定为"一成不变"的事物,也就是避免那种根本的、权威的和万般皆准的诠释音乐的方法。我确信,音乐不是那种存在着一成不变和天衣无缝的哲学理念的事物,而只能是从各个可能的角度去观察它。我认为,全方位观察的视野是所谓上帝的视野(the gods-eye view),人类根本不具备这种视野。

　　采用了某一种观察和分析方式就自动地排斥了在同一时间采用其他的方式。因此,并不能是某一种观点和视野就优于其他的。所有的视野,作为视野,都是局部的。同时,这并不能减低这些视野的价值、合理性和重要性。说到底,我们人类所具有的知识都是从局部和具体环境中获得的。因此,重要的是认同我在书中呈现给大家的一系列不同的视野,每一个视野都是有益的和具有洞察力的,但没有一个能使我们完全充分地理解音乐是什么和为什么音乐是重要的。每一个都代表了局部,但没有一个能代表全部。

我把对各种竞相出现的对音乐的主张,以相对合理的和令人信服的方式呈现给大家,而不是像有人把我归类为理想主义者、现象主义者或后现代主义者(你们中间有吗),尽管事实上我也不是。很显然,人类对观点和人群强行加以分类的习惯是一个人无法进行抵御的。

现在我以介绍的方式与你们分享所有这些,使你们能够更好地理解这本书的目的。我所提出的东西并不是作为音乐是什么或音乐应该是什么的最终的和最详尽的诠释。相反,我所提出的是作为有益的审视和探讨这些议题有用的方法。我认为重要的问题不是这些观点和取向中的哪一个是基本正确的,而是这些方法中的每一个都是或能够是对我们有用的。我认为,只要它符合了它的基本学说的假定,那么每一个视野都是有作用的。但我认为对于教育工作者更多的兴趣和意义,是这些不同的哲学理念的实际结果的问题:把这些理念付诸实用所产生的结果,以及对教学方法、课程设置和其他重要的专业选项的指导作用。

所以,我并不是把它们作为容易使人们产生审美疲劳的方式来介绍这些观点(有一次,大约在 2000 年,在西方哲学研讨时,我的研究就受到了限制)。考虑到这一点,我把它作为一种分类地图介绍给大家:收集了令人感兴趣的和有用的来标定可能领域的方法。向这种方式靠拢,我个人的态度对教育而言也许是有利的或对每一个上述的学术观点也许是不利的,而这些学术观点也许并不像你们自己的观点那样重要。因此,我把它们介绍给你们,就好像给你们提供一个透镜,通过透镜探讨你们自己的专业和个人对音乐的理解:音乐作为一种工具,利用这个工具你们可以寻求建构或解释你们自己的音乐教育实践的哲学思想。

最后一点,我希望介绍给你们考虑的观点是具有实用主义特点的观点。我将把它的形态描绘成为"实用主义的问题",它有什么不同吗?如果人们确信音乐是既然和如此的事物,或它的价值是既然和如此,那么,对于音乐教育实践,它将意味着什么?对于课程设置意味着什么?对于教学实践意味着什么?对于确定和估价其成功与失败又意味着什么?我所给出的见解是这些哲学视野不仅仅是良好的好奇心或空洞的抽象性,它们还是具有切实意义的学术观点,供我们审视教和学的整个过程。

我们或许可以说,它们是十分重要的观念上和实践上的工具。因此,无论我们怎样去感悟音乐,诸如理想的、建设性的、符号的、涉及政治的或身体感受的过程,这种感悟对于我们理解和经历音乐教学过程都具有切实的重要意义。我希望,当我们把这种观察与那种对认为没有一种感悟音乐性质和价值的方法是没有瑕疵的认同结合在一起的时候,精密的和思辨性的分析就是

显而易见的了。一个建设性的音乐哲学是由极其重要的知识内容构成的,这些知识使得音乐教育工作者成为专业型的人才。

有了这些刚刚介绍的方法,让我们简明地讨论我在"绿皮书"里探讨的观点。我所涉及的这些观点都是些什么?

我以集中讨论柏拉图和亚士斯多德(以及他们的前辈和继承人)的篇章作为书的开篇。以此内容为开篇有若干个理由。第一、他们对音乐的感悟提出了几个最具挑战性和持久性的音乐哲学所面临的议题。第二、他们不同的世界观把我们把带入了对于这些议题完全不同的方向。然而,关于这些古希腊哲人最令人关注的事物之一是他们对音乐的认识极为认真,并且都认为音乐具有极大的力量。

音乐对于他们既不仅仅是娱乐,也不是偶尔的解闷。相反,它是个人和社会生活的重要的组成部分。音乐是形成人的特性的主要影响因素,从这个范畴上讲,它又是教育和民众生活中一个确实重要的组成部分。因此,正如大家所能想象的一样,音乐教育对于他们都是十分重要的:这里的一个错误,可能具有悲惨的结局。它将导致在好和坏、对和错之间的困惑。它可能使道德上应受谴责的行为看上去令人愉快。它能通过使人们不坚定、优柔寡断或软弱等来破坏人们的品格特征。所以,音乐是强有力的,不好的音乐习惯和实践可能会不可挽回地破坏社会的秩序和国家的安定。因此,正如大家所知,这就是柏拉图主张实行音乐审查机构的原因。音乐家及时行乐,并负有自我感官放纵的恶名。

因此,决定什么样的音乐是可接受的或安全的必须通过理性的思索,通过人们在人的愿望和人的需求之间进行判断和选择的能力,在听起来好的音乐和确实好的音乐之间直接进行选择。这是哲学家的工作而不是音乐家的工作,在善良与愉快之间进行区别,监视什么样的音乐可以接受,确认人们的行为是理性的而不是情感的和热望的奴隶。因此,音乐是极端重要的:太重要了,以至于不能把它留给单纯的音乐家和普通人群来决定反复无常的喜欢和不喜欢。

尽管存在着重要的不同,柏拉图和亚里士多德给了我们一幅社会的图画,在其中音乐是深深地存在着,并且成为人民生活至关重要的一部分,它很难是一种闲情逸致。人们的社会基本上是音乐的,如果说某人不懂音乐则是一种对人的伤害或不尊重。同样地,音乐教育不是保留在有音乐天分的人们之内的特殊的研究领域:它是面对所有自由人的基本教育形式。因此,作为音乐教育工作者,我们也许会问我们自己,与过去相比较,我们"现代的"哲学和教育实践有多少先进性。我们已经失去了什么?怎样失去的?我们社会

大环境的音乐状况如何以及为什么会这样？2000多年以来音乐教育是怎样发展的，以及以什么方式音乐教育的情况可能还在恶化？如果有办法，音乐教育工作者能怎样改变这种情况？我希望您们也会同意有这些重要问题存在着。

我们注意到的古希腊哲学的事项之一是深深的双重取向并存或被怀疑有音乐的感官倾向。这种怀疑是出自于理想主义（或译为唯心论 Idealism）的哲学视野，以许多有趣的方式而提出的。在西方，唯心论哲学一直有着巨大的影响，并寻求怎样才能确立音乐可以被正确地理解为理性行为的方法。唯心论音乐哲学的一个重心已经是建立音乐介入某种"认知"的方式，一种充满思索的特殊方式，或能够把意识（或眼光）与隐蔽在我们深处对人类存在意义理解的相结合的方式。因此把音乐界定为对认知或感悟的特殊方式的尝试，一个即刻"充满感情"的，但是区别于"单纯"感官或肉体的体验，这些都是典型的唯心主义。

音乐唯心主义哲学的另外一个重心是对"艺术"（"艺术"现在被作为各种基本活动模式的变体）进行感知效率的比较，或艺术是怎样与"现实"产生各种各样的联系的。在这些最值得注意的和最具影响力的，致力于这样努力的学说之中，有一个是审美感知和审美价值（aesthetic perception and aesthetic worth），在其中艺术价值也许直接创造出来并且是高水准的。"审美"版本的使音乐价值以概念化方式诞生的时期是处在巨变的时期；值得注意的是所谓审美敏感性的首要任务是以优越的品味方式出现的并受到中上层阶级的追捧。审美感悟的观点在于它的优雅、无偏好和没有过度的感官刺激，它提供了一个对粗俗成员的社会音乐感知进行分类的有效方法，审美学派要把好音乐从粗俗的和感官的品味中分离出来。

在所有这些对各种涉及人们所体验的音乐的价值进行等级分类的努力的背后是顽固的心—身二元论（mind-body dualism），心—身二元论是唯心论哲学的鲜明特点。审美观点至今还能长期存在的原因是这些同样棘手的问题特征继续潜移默化地存在于对音乐教育的理解和实践的许多方面。例如，我们发现他们认为缺少理性的或受禁止的音乐是没有教学价值的音乐的理念。他们形成了在"严肃"或"艺术"音乐与"通俗"音乐之间进行区分的基础。在这些观点中，重要的是音乐是需要留心的和需要规范的。过分提供身体体验的音乐是低级的，不应对其给予较多关注的。

形式主义是给予这些宽泛理论的名称，这些理论寻求得到在音乐效果与"音乐是什么"之间进行明确的区分。这个区分也牢固地建立在主体与客体相互排斥的观念之上（另一个唯心论的二元论观点）。形式主义总是急切地

找出音乐中的句法或结构元素以及句法关系,并把这些从与之相伴随的情感和感官响应中分离出来,或这些从"单纯的"自然联想的意义中分离出来(以便辨别音乐响应),换句话讲,把那些与音乐内在的或结构的性质无关的事项分离出去。

"音乐为音乐而存在"和音乐内在的并固有的含义也是审美取向的典型观点。还有,部分的具体表现是把实在的音乐品味和音乐判断从伪劣的、无根基的和不实在的品味和判断中区别出来。形式主义学说坚持对精准声音的感受或音乐结构特性的感受。另外,把音乐的感悟和接受放在高于音乐的行动和音乐参与的位置。形式主义的影响至今还是普遍而深入的。

还有大量的、微妙修饰的形式主义分支的变体学说存在着,这些学说尝试着增进对音乐的悉心关注以及增进音乐明显的"感觉"特征的形式完整性,承认了某些涉及情感范围的内容但仍然坚持分离单纯性的对音乐刺激的响应。"表现主义"的学说就是其中之一,它试图修正审美理论的形式主义基础,认同某些情感内容的音乐作用,认同在音乐外在形式和环境真实感受中积淀出来的情感。但是,它的倡导也经常出现否定自己的现象,表现主义哲学是对形式主义的修正。在教育过程中,表现主义通常导致学习"音乐元素"的倾向,专注于所感受到的响应的思潮。

把音乐看作为符号行为的一个分支的哲学理念将音乐作为对理解世界的某些特色进行协调的一种方法,帮助我们掌握、解释内在性质或不易察觉的情感结构。基于此观点,音乐是一种特殊的语言,一种对我们难以想象的世界进行观察的特殊方法。这种符号理论(symbol theory)的唯心主义遗留物是明显的,我认为,它是一种相当过时的方法,事实也是如此。

近来,符号语言科学(the science of semiotics)已经研究在符号和标示领域内怎样表达音乐的功能或作用,它不是对先前世界某些概念进行感悟的调节,而是作为一种工具便于我们对现实社会的建构。记号语言学家认为,建构世界的方式绝不是唯一的,而音乐原本就是多重意义的社会现象,音乐的意义远远地扩展到声音和形式风格以外。音乐的意义既是可创造的也是无止境的,这些理念远还没有得出教育实践的结果。

现象学的学说(phenomenology)是一种非常不同的知识体系,它绕开了唯心论对现象和实际进行分离的麻烦,而对实际进行反射。现象学者追求清理由辞藻和抽象造成的歪曲,并回到体验,即具体个人对所有音乐核心的体验上来。换句话说,它试图抛弃二元论(dualisms),二元论代表着唯心主义、形式主义和表现主义的哲学,而它要使全体人们处在体验音乐的地位(都来体验音乐)。它所追求的是把音乐描述成:在还没有被人为的概念和抽象定义

把音乐认定为后天"赋予"之前,音乐就已经存在了。

现象学说的核心内容是重新确立了在体验音乐的过程中肌体的不可或缺的角色和作用,突出了在世界上人体对声音体验的独特地位。长久以来,由于音乐教育受到审美学说的困惑,而审美学说又把音乐视为一种"艺术"形式的类似物。因此,现象学说在理论抽象和确认回归音乐原本时就十分地谨慎,提出音乐是独特的声音体验,提出音乐教工作者要认同音乐独特的声音价值和与声音相关联的事物,而不是附带的与其他艺术形式有关的事物。

也许不同意把音乐定义为审美事物的首要思想是社会学。按照审美理论的基本原则,音乐体验是自身个体与审美客体之间的单一联系。那么,社会、文化和政治范畴的事物都是音乐以外的(或更准确地讲,它们只是以协同的方式与音乐偶然地关联)。最近,传统音乐审美学说已经让位于新的学说,这一学说认为音乐总是,并且已经是一种社会现象。基于这些观点,音乐不仅是存在于文化之中,音乐本身就是文化。

因此,音乐紧密地与集合特性以及行为和价值观联系在一起。沿着这个脉络或链接,顺理成章地与政治和社会力量形成重要的联系。这些主张明显地偏离了自律美学的传统教义,自律美学的学说认为音乐是孤立而自成一体的事物,伴随着音乐之美、音乐之纯洁和音乐之清丽的故事。作为有效的社会力量,音乐具有强烈的正向和反向的能力。这种观点把音乐从"审美"的座位上拉了下来,而把它直接地放在了矛盾冲突的区域之中。由于同样的原因,出现了大量的音乐和教育的批注与评介,这些批注与评介涉及的问题有:什么人的音乐可供教育之用,什么样的社会力量关系到与生俱来地存在于各种音乐实践之中,它们是否值得肯定,为了什么目的,等等。

我通过介绍女权主义(feminist)和后现代思想对音乐的批注与评论来结束我在书中对各种哲学视野的审视,女权主义和后现代思想不是把音乐看作为有形的实体或供审美的客体,而是把音乐看作为人类的行为。这种学说涉及的观点和影响因素是众多的,在其中音乐的意义是社会建构的,受到强烈的社会政治的影响,并直接与社会影响力相联系。因为,我已经在前面三次讲座作了某些探讨,这里不再重复。但请注意,令人感兴趣的音乐哲学的演进与变化似乎还在继续进行着。从古希腊哲学中关于音乐影响的震撼能力理念出发,音乐哲学家们逐渐地形成了艺术的和审美的哲学理论:这些理论把音乐看作为一件件作品,看作孤立的、形式结构的艺术作品。

然而,我们发现自律美学已经有所偏离,并不是仅仅在音乐教育这样的领域产生了特别突出的偏差。在我看来,音乐教育工作者也不断地发现音乐意义中的社会政治构成、社会影响力量和社会特性。这个发现的重要特点

是:对音乐体验根本而切实的性质的认同程度不断地在提高,这一点与派生出先前多种哲学思潮的唯心论是不相同的。

这个时代对于音乐教育哲学是激动人心的,随着多元论、相对论、行为论以及 praxis 等的出现,对音乐教育的挑战比以往任何时期都要强烈。也许,你们已经开始感觉到,我并不是把哲学当做可以掉以轻心的真理集合体来理解,相反,把它当做在现时和现在的环境中,探讨我们的信仰和行为基础的、重要而生动的过程。不仅是我们大家在这个重要的过程中都能够有所作为,而且,参与其中也是我们作为音乐教育工作者的最基本的职业责任。

<div style="text-align: right;">(黄琼瑶)</div>

鲍曼教授与南师大师生有关音乐教育理论的对话与交流

2006年12月15日上午,加拿大布兰登(Brandon)大学的鲍曼(Bowman)教授与南师大师生展开了一场热烈的学术讨论。讨论的内容,主要包括音乐实践哲学、多元文化音乐教育以及后现代音乐理论等方面问题,特别是鲍曼教授,详细解答了同学们提出的一些问题。现将其整理如下:

问题一:"Praxis"目前在北美是只作为一种哲学理念,还是已成为音乐教育的指导思想而存在?它是如何用来培训当地的教师的呢?

Praxis是一种古老的认知方法,它是一种重在过程的认知方法,早在古希腊时期的哲学家亚里士多德就已提到这一认识方法的概念。因此,Praxis在认知方法中不是一个新的概念,但在音乐教育中,却是一个新的概念。

在过去十年中,很多音乐工作者对传统音乐教育中反映出来的问题感到不满,反过来去实践中寻找,使实践理论为新的认知提供了潜力。实际上,很多人已在音乐教育实践中这样做了,只不过Praxis是个新潮的词汇。那些表演技术很熟练的音乐家在做的过程中并不考虑用的什么理论,如同音乐家在乐器演奏过程中也不会再具体考虑运用哪个手指,他只是弹奏出乐曲,去表现乐曲。如果我问一个音乐家,他也许回答不出来具体理论。但是他"做的本身就是个证明"。这是一个实用的概念,它指的就是有用的、实用的知识,是指认知和做两者的合一。如果我不是音乐家,就不能分辨出这个实践的好坏,而如果我是音乐家,就能很容易分辨出实践的好坏。但这并不能说明,理论是不好的,技术是不好的,因为如果没有技术,世界会是不同的样子。

Practical Knowledge是一种实用的知识,它为理论和技术增加了新的内容,使之更完满。你可以比较,音乐本身就是一种实用的知识,就是一种实践,同样教育本身也是一种实用知识。如果你问一位很有经验的老师,你为什么这样做?你是怎么做的?他也许回答不出来,当然他是知道的,但那是从实践中产生出来的。

对于如何用这一理念开发、培养教师的问题,我们没有一个确定的答案。我不能用一个技术性的答案,回答一个实践的问题。但是,我们不可以说:"我们可以做这个,不能做那个"。因为这是一个与众不同的认知方法,而且这是认知的关键。从某种角度来说,在每堂课中,都应培养学生这种能力。让我具体告诉你该怎么做很困难,但要想分辨它却也很容易,那就是教学生实践、技术就行了。

一个人从学习一个全新的知识发展到一个方面的专家,需要有个过程。新手的思维方法是与专家的思维方法完全不同的,不管这个新手是教师,还是一位新的从事音乐的人。学习之初,你的全部注意力会主要关注在细节上,关注在技术方面的问题上,而当你通过练习,慢慢地通过思考,机械化的技术训练就会慢慢退到后面,这时你就会逐渐看到整体,而不是只注意细节了。如果你问一位专家:"你是怎么做的?"他往往不知道该怎么准确地说出来,因为这是难以言传的。我们现在面临的挑战是,我们怎样创造环境,使学生从一个阶段发展到另一个阶段,从而使他们得到不断提高。

我们不应该做的事情是,不可以只指定学生应该做什么,而不给他们提供能够认识的、发展的机会。联系到音乐上来,如果我们希望做到的是开发学生音乐的素养、能力,我们不能让学生只是练习基本功,只是学习一些理论,虽然理论和技巧都很重要,但我们更要培养学生超越这个范围,让学生尽可能体验到每一种环境中真正的音乐。正宗性很重要,我们不希望学生只练习技巧,而应在真正的(音乐的、艺术的)环境中,进行练习、学习!

这是一个很重要的问题,它和音乐多元化联系在一起,如以培养学生欣赏非洲鼓乐为例:如果是一个以 Praxis 为宗旨的老师,他就不会只给学生一本教材让他去阅读而已;以 praxis 为基础的音乐老师,也不会只给你一张 CD 录音,让你去聆听;以 Praxis 为指导思想的音乐教育家,会创造一个环境,一个尽可能模拟非洲鼓乐的环境。他如果教授非洲鼓,不是只教理论,而是请非洲鼓专家来给你们演奏。让学生在学习的过程中从不会到会,开始出错,然后改正错误,从而逐渐培养学生从里到外掌握、理解、认识非洲鼓的本质。我曾亲眼见到以 Praxis 理念为指导的教学活动,它不只包括敲鼓,还包括服饰、舞蹈,整个环境都是模拟非洲鼓的环境。

问题二:Thomas Vegelski 与 David Elliot 都是反思性实践(Prasis)的倡导者,但他俩在音乐教育哲学上主要的分歧是什么?

Thomas Vegelski 认为"听音乐"就是"Practise",认为"Music is listening",即音乐就是聆听,是一种被动的、接受性的,它与传统的审美理论较接近。

问题三:您认为,实践的音乐教育哲学取向一定是多元文化的,而多元文

化的取向却并不仅是"Praxis"的,那么除了多元文化取向外,Praxis 的文化内容,还体现在哪些方面?

那就是有意识地去做。这种行为,从本质上完全是社会性行为,社交性的。那些德国的理想主义者的审美理论中,把审美当作一个客体,一个个体独立的活动。认为音乐就是去听、去看,是接受性的,那是一种传统审美观,忽略了音乐是一种集体的创作行为,是一种每个人都参与的行为,即使是你在听 MP3 时也一样。

音乐是一种创作过程,是一种你参与进去的事情,在文化上是多元化的,在本质上是社会性的,而且总是包括行为、动作、创作过程。从理论上看是如此。在实践中,如果我们认为音乐本身是一个创作行为,那老师应创造环境让学生去实践、去做。我们怎么能知道我们这种(音乐)教育是成功的呢?那就是当学生走出校园后他仍继续从事音乐活动。我们作为音乐教育工作者,一个重要的任务是要为学生提供这种连续性,使学生在学校从事音乐创作活动,走出校园仍继续下去。目前,我们的音乐教育主要是进行专业基础训练,培养学生做一名专业音乐家;而我提倡的音乐教育,则是培养学生做一名业余的音乐家、音乐爱好者。"业余"这个词,起源于拉丁语,原意是"热爱"的意思。我希望学生在这一理念的指导下,爱好、热爱音乐,在社会、工作、生活中热爱音乐,使社会更加音乐化。

Praxis 的另一个显著特征,即它永远处于变化的过程中。这也就是我另外一个不能告诉你的该怎么做的原因。我可以告诉你们这很重要,因为未来是你们的,要通过你们来进一步实现它。

问题四:您在 2001 年的一次会谈中提到"思想的音乐才是音乐教育的核心",您是如何理解的?

思想与音乐不是分开的,思想在音乐里,音乐也在思想中,两者相互影响,相互关联,就是这么一种辩证的关系。

问题五:您在一篇文章中提到,音乐不是"single-doing"或"single-making"("单一的做"或"单一的创造"):"音乐是一种民族道德,音乐存在着与内在外在事物的链接、联系,音乐的链接是多元的,但却不是无穷尽的,而是有限的。"您是如何理解的?

音乐一方面能使我们链接在一起,而另一方面,音乐也有分离作用。比如《国际歌》,它使共产主义者团结在一起,它是国际性的;但有些美国人(非共产主义者)在听到《国际歌》时就会避开它,它也能使我们分开。

音乐既有团结作用,也有分离作用,这是一种辩证的关系。当你赋予音乐一种力量,它可以产生一种友好的力量,但它也可以产生一种邪恶的力

量。音乐对人身心的影响,即使你身体沉浸在音乐中,它会对你产生一种力量。如果这是你喜欢的音乐,它就会给你一种满足感,而如果这是你不喜欢的音乐,那它会给你带来一种侵扰,使你厌烦。从来没有人是对音乐无动于衷的。

问题六:"musiking"是指音乐之外的活动行为吗?它是指一种社会文化行为吗?

不是的。Christophen small 写了一本以 musiking 命名的书,你可以看一看。

问题七:我曾翻译过您的文章《重新思考音乐教育:二十一世纪音乐学院中教育研究的地位》,在文章的结尾处您提出:想要建立一个繁荣的音乐社会的宏伟目标,在那里,音乐是日常生活的基本组成部分。您能不能和我们说一说,您心中繁荣的音乐社会的构想是什么样的?

它应该不光是被动地接受的音乐,而是积极地从事、创作的音乐;它不只是聆听,进行音乐活动,而是强调大家要参与、从事各种音乐活动。听是被动的、接受性的。现在使我担忧的是,我们只是听音乐,花钱买磁带,听音乐会,从 internet 上下载音乐,但是我希望你是 musiking,即积极参与活动,不光是音乐的消费者,而是音乐的生产者,从事音乐活动,创作音乐。

问题八:您的文章中提到了两个术语:"音乐教育"(music-eductation)和"音乐中的教育"(education in music),相对于音乐中的教育来说,您更倾向于音乐教育。我想问问您这两者的区别。

两者只是语言上的差异:"music education"指的是通过音乐培养学生从事音乐,变成音乐家,这种教育是音乐性的,"music education,that is musical";而"education in music"即"education bout music",它表示把学生组织起来,告诉他们什么音乐是好,什么音乐是坏。

我现在担忧的是:现在的音乐教育,只是让我们欣赏一些优秀的著名的"天才的"作品,而实际上这会贬低了我们自己的才能和能力。有人因而会感到:"我在音乐方面不行"。这种想法就是通过教育得来的,现在的音乐教育就是让您感到您在音乐方面不行,而这恰恰是不对的。

问题九:作为音乐教育工作者,我们应该怎样学习?怎样使学生和其他艺术形式参与到我们的音乐之中,以及追求怎样的目标?

这没有一个唯一的、最好的办法。我有的方法也许十年前是可行的,但现在却不行了;也许有些方法现在是可行的,但它对你来说却不适用。你提的问题是在座的每个人都应时时刻刻问自己的问题。

问题十:"praxis"在实践中面临的挑战有哪些?

praxis 的目的是发展学生的 musicinship。因此,最重要的是每个人面临的挑战是不同的,作为音乐教育者首先必须是一个音乐家,其次还要在理论上有很深的造诣,要很有思想。根本的问题,是要落实到每个个人。每个人面对的环境、情境不同,因而每个人面临的挑战也是不同的。对这个问题最大的挑战,不是说给每个人一个药丸,你就会变成音乐家教育家,而是对每个人来说是不一样的。因为,一方面是一种开放式的,对每个人没有约束,没有既定的标准,它没有指定你去做谁(以哪一位音乐家为模式),而是让你去做你认为要做的,你有很大的自由。

北美音乐教育工作者,希望有一整套模式。我们很乐意为大家提供这些有关的材料、公式,但关键还在个人、决定权在你自己。

问题十一:"praxis"在理论发展过程中,它本身面临的挑战是什么?

我们现在需要找到合适的语言,来描述、解释 Praxis 的理论,以使更多人理解它、懂得它。因为现在大家对它、对这个词还有困惑。

(鲍曼夫人从护理学角度插叙了一段话:从护理学角度讲,我们一直对护理学缺乏文化的敏感,没有考虑不同种族的人的生理、心理的需求。我在纽约工作时,更体会到南丁格尔理论的重要性。我的客户都是糖尿病人,一般都是有家族史的,通常一家人来看病,但在任何时候,一个屋子里的客户都不一样。有俄国人、波多黎各人、犹太人、德国人、拉丁美洲岛国人,每一次出席的客户都有不同种族背景。我对自己提出的问题是:我怎样在这种环境中,在文化上能更好理解这些人,更具有文化敏感性!这些不同家庭都有共同的问题,但也可从 Praxis 的角度处理这个问题。也就是说,你首先要和这些客户的个人或集体,进行真正意义上的对话,真正理解他。)

获得真正的、真实的环境中的音乐实践,还有许多工作要做,这些差异不只是文化上的。我们希望知道,小孩子是怎样在进行音乐实践?我们还需要知道怎样从事实践?我们还需要知道残障人怎样加入到音乐活动中去?我在教本科生时,让学生到各社区采访当地人:"你们认为对你们来说音乐是什么?"而采访不同年龄,不同种族的人,答案永远让你感到惊奇。Praxis-theory 不是一种宏大的、高不可攀的理论,实际上它是一种朴素基础的理论,是一种置于不同语境、环境的理论。

问题十二:在后现代思想中,叙述学、表演学的价值突显出来,请您介绍一下表演学价值在后现代思想中的体现。

表演学这个理论,有女权主义成分在里面。它的理论家是 Judis Baclor,他写有很多关于同性恋的著作,但他在理论中没有讲到音乐教育的问题,这

个主题思想关键是身份问题:"我是什么?""我们是什么人?"但这个概念不是一成不变的,它和存在主义有关。存在主义的基础是,我们不是天生就是什么样的人,而是社会影响造成的,你总是经常做一件事情,它是程式化的。

后现代主义者认为,"你是什么人","我是什么人",在不同环境下是不一样的,人有不同身份,我可以既是老师,又是教授、丈夫、父亲,这是完全根据情境得来的。

从音乐角度来说,通过音乐的行为,我们创造个人的身份。如大型音乐管弦乐队由许多人组成,在这个过程中,每一个人是服从的还是不服从的,要取决于赋予每个人的不同的权力,它是培养顺从,循规蹈矩的人。音乐可以给你的权力,但在大型音乐(乐队中)有一种控制的力量,它完全服从一个指挥,这是一种技术控制,使你没有(自主的)思想。那样的教育,是完全为了获得控制欲。

在(乐队)每个人的演奏中,有不同层次,相互交错进行,不同人演奏不同的东西。在爵士乐队中,演奏就像对话,不断重复做一件事,是一种行为训练;合唱就属于典型的共产主义表现形式,因为大家在统一的指挥下一起来合唱,(由指挥)指挥你唱这个,他唱那个,难道这不是法西斯主义吗?

问题十三:您对学前音乐教育有哪些主张?

我不会告诉你应该怎样做,但我个人的经验,作为父母、音乐教育专家,学前阶段作为基础阶段是至关重要的,基础是在那时构成的。如果错过那个阶段,就错过了培养他们的机会。

问题十四:请介绍你们国家学校的学前音乐教育的情况。

从马尼托巴省来说,做得还不够。

对中产阶级以上家庭来说,有很多早期的音乐教育的机会,通过小提琴、钢琴、大提琴等的学习,可以使他们接触到大量音乐。但这并不是对所有儿童都是开放的,而只是对付得起学费的儿童,并不是所有的儿童都能接受这种教育。

(鲍曼夫人插话:在北美加拿大的原住民,想办法保留、宣扬他们自己的音乐、舞蹈、文化,想办法为此做一些工作。)

音乐教育不应只局限在学校里,作为音乐教育,应该把音乐教育推广到学校之外,这样影响才会很大。如果音乐教育只在学校进行,这是不对的。但北美都是这样的,在北美某些地方,学校里搞音乐教育,时间短,官僚体制太严重。

问题十四:Elliot 在文章中提到 MUSIC、Music 和 music,请问这三种形式有什么区别?

这是 Elliot 运用这个词时提到的形式和方法。

MUSIC,指所有的音乐行为;Music 指某种音乐表现形式,如非洲鼓爵士

乐,它指一种特定音乐形式;music 指我们都在一起做的音乐行为(唱、跳)。

它是从最广义的、特定的和具体的三个层次范围来考虑音乐的不同形式,这几个词用在不同音乐、音乐素养上,把你定位在不同位置上,同时也在让人们考虑音乐行为有不同的层次表达。

如果教授你音乐时,只教你某种特定的传统,你就不可能开发出对 Music 音乐的多样化理解。Elliot 则通过字母的不同,阐述他对音乐多元化的构成(的理念)。

问题十五:请您再谈谈哲学观念与课程之间的关系。

这个问题没有一个固定的回答,只能给你一些事例。

如果一个人,他的哲学观念认为音乐是一个强大的、有力的社会行为,那他在设置课程时会考虑怎样培养学生了解音乐的社会性,培养学生的抵制性。

如果你现在担心西方流行音乐取代民族音乐的话,你就会帮助你的学生去认识工业化,文化产业是怎样操纵你的音乐品味的,帮助学生了解文化产业的操纵、控制作用。

如果你的哲学观念认为音乐是一种表达个人感情的观念,那你在设置课程时,会找一些有表述性的音乐,朝这方面发展。

如果你是形式主义者,注重结构和音乐元素,那你在设置课程时就会去强调理论的分析,强调分析结构、音乐元素。

课程设置应包括如果你有时间,你应该教学生的东西。而实际上我们的时间是有限的,很不够。总之那就又回到了根本,即音乐是什么?你将根据你的哲学理念做出判断。

问题十六:中国传统哲学注重"和谐",但你的哲学思想不赞成这种观念,二者间是否存在矛盾?

昨天,我们回顾了西方哲学过去两千年的发展,同时也提到,希望能听听中国哲学的发展。中国哲学比西方哲学早几千年,但西方哲学强调个人超过对集体的强调,我很希望听听你的看法和理解。

(对答:中国传统理念主要认为:"和"是美,因此在中国环境里,在教授音乐时,"和谐"就是中心了。目前在中国,政治上也提出了"构建和谐社会"的口号。)

我认为,和谐也许有不同的层次,按照 Eiliot 的定义,哲学运用在不同的语境中有不一样的理解,"和"也一样。

问题十七:请您再解释一下什么是"自由多元文化主义"和"思辨多元文化主义"。

自由多元化主义,就好像是音乐的观光,你坐在车上,只是看外界的风景

却没有相互之间的交流,它只是肤浅的、表层的。

思辨多元文化主义,更多考虑社会、政治的影响,从根本上去了解它。如果我们学习中国音乐,不是用思辨多元化主义为指导,那我们就只是学习演唱(或演奏)一首中国乐曲,而不去考虑它的社会、文化因素,只是关注节奏、音准的准确,甚至完全失去了中国哲学的"和"的概念。

西方音乐不注重"和"的概念,我们应设法从根基上去考虑中国音乐,要从权力关系、社会关系在音乐中的作用去看待,这种思维方法就是思辨多元文化主义的。有一位民族音乐学家,在巴布亚新几内亚搞调查研究:当地的生活原本几乎是与世隔绝的,他们的音乐非常独特,很有个性;但一段时间以后,随着西方石油公司的开采,西方的音乐也同时进入该地区,影响到了当地的音乐。

从自由多元文化角度来说,当地的文化正在丧失,他们应该保护当地的民族音乐文化,因为它们已受到西方音乐的影响。但从思辨多元文化角度来看,文化是改变的,社会是改变的,我们的音乐社会也在改变,那么当地的音乐的改变也是正常的。我们不应只是作为一个观光客。按照思辨多元文化主义观点,文化不是一成不变的,它在不断改变。

问题十八:实践哲学的提出,它的大哲学背景是否与主、客相分的认识论已经被打破,而在音乐中,要从形而上学的本本中走出来的原因有关?

这不是主、客对立,而是辩证的关系,即"我中有你","你中有我"。

二元论语言已人人皆知,而使用辩证的语言来形容这种哲学观念还没有,西方的语言缺乏形容辩证法的思想。我希望能走出西方的二元论的哲学,即心、体相分的二元对立。(中国是二元合一的)。

<div align="right">(刘咏莲)</div>